U0047013

我在洪水中失去的一切

ALL THE THINGS I LOST IN THE FLOOD

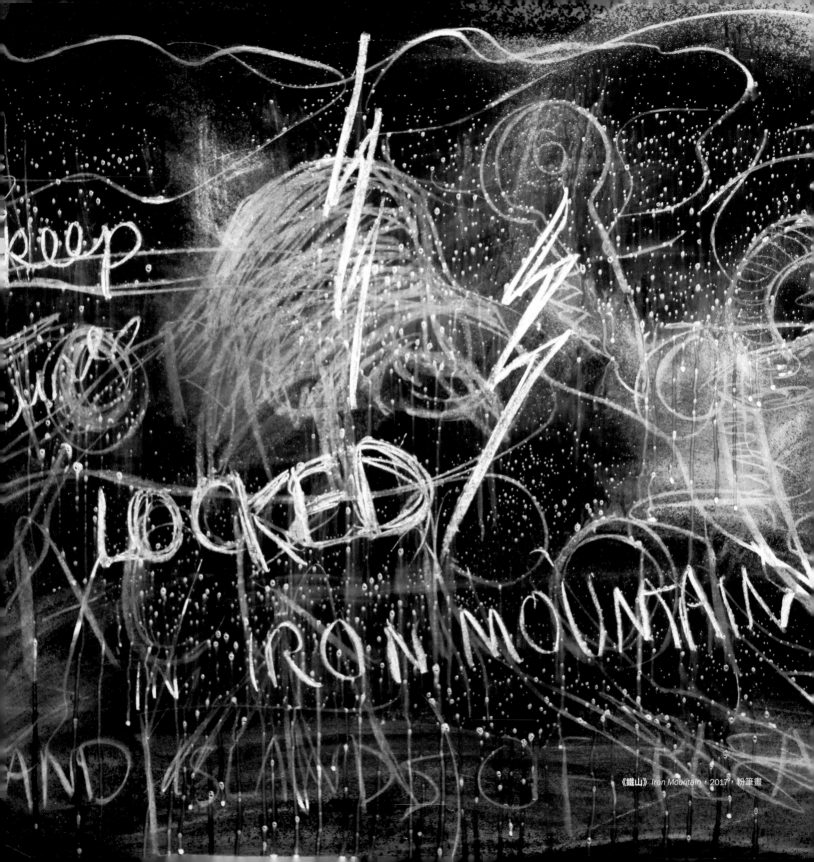

《鐵山》 *Iron Mountain*，2017，粉筆畫

我在洪水中失去的一切

ALL THE THINGS I LOST IN THE FLOOD

關於圖像、語言及符碼

LAURIE ANDERSON

蘿瑞‧安德森

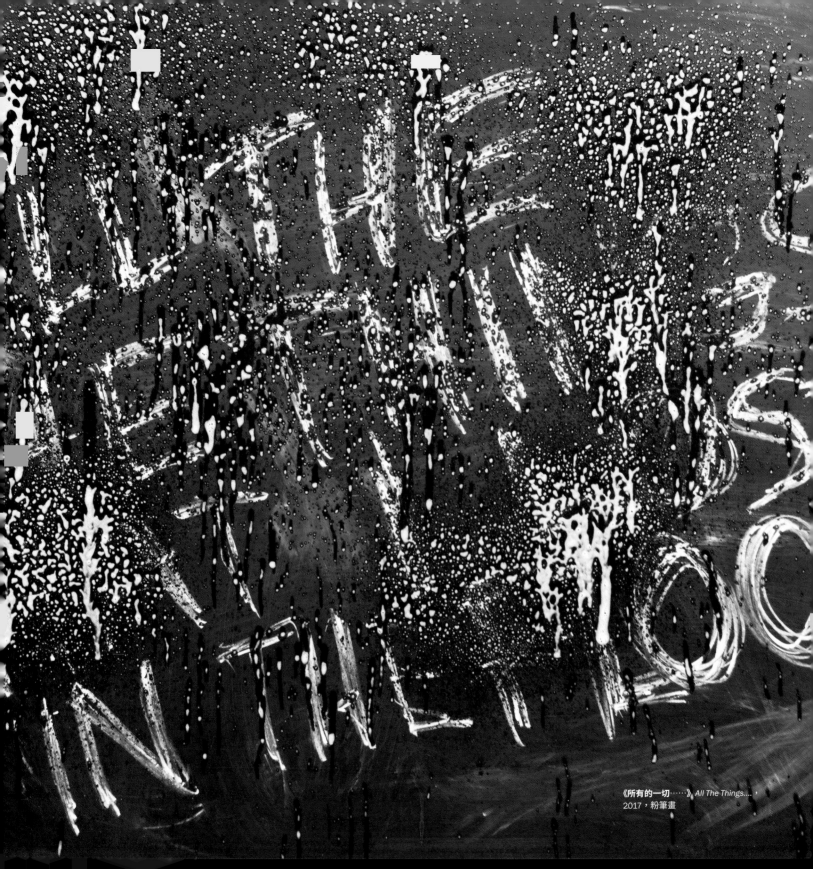

《所有的一切……》 *All The Things....,*
2017，粉筆畫

《你幫我找到了一種聲音》
You Helped Me Find a Voice，
2017，粉筆畫

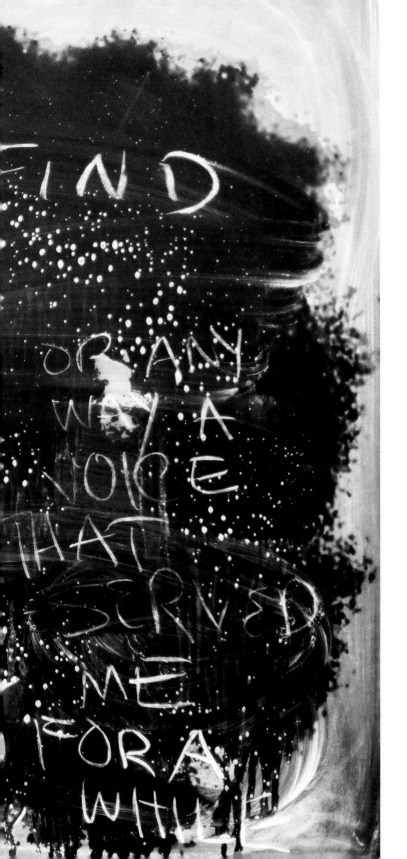

我很幸運能有許多老師。謹以此書,向我的一些老師獻上最誠摯的謝意——明就仁波切(Mingyur Rinpoche)、太極大師任廣義(Ren Guang Yi)、羅伯特‧瑟曼(Robert Thurman)、索爾‧勒維特(Sol LeWitt),還有最重要的是我的先生,身兼作家、哲學家、音樂家、喜劇演員與太極大師的路‧瑞德(Lou Reed)。我要感謝他們的寬厚包容,以及向我展示如何每日堅持、專注、熱愛與工作。

像今天這樣的日子

1971 年,我受邀到羅馬參加一場雕塑展。那是我在歐洲的第一場展覽,所以我非常興奮。我抵達羅馬,袋子裡裝滿了用來製作作品的木棍和噴漆罐,而後找到位於市郊的倉庫,展覽就是預定在這裡舉行。那間倉庫非常陰暗,所有的門都上了鎖。

最後我在一間狹小的辦公室裡找到一個大塊頭的男子。我說:「嗯……Dove la mostra?……嗯……展覽在哪裡?」他說:「真的……有一點小小的延誤……Ok……Ok,不要擔心。」「Ok……所以什麼時候……嗯,quando?」「Due settimane…」他說:「兩星期後。」

這下子我慌了。我可沒錢先回紐約再過來。第二天我聽說我的雕塑老師索爾‧勒維特剛剛抵達羅馬。他們也沒有告知他展覽延期的事。我們被困住了。索爾說:「哇,這真是太棒了!我們就來教教自己認識羅馬。我們可以每天走路到市內的不同地區來探險。」接下來將近兩週,我們在既沒有地圖也沒有計畫的情況下,在羅馬市區裡漫遊、隨興駐足吃午餐,或者想辦法跑進看起來很有趣的建築物裡。那時是十一月——天氣寒冷又下著細雨——博物館和餐廳都空蕩蕩的。所以我們看了一大堆來自各個時代的繪畫和雕塑作品。

某個雨天午後,我們轉進一座小型廣場。廣場正中央站著一位藝術家。他身著罩衫,頭戴貝雷帽,站在畫架前,畫架上放著一幅淋滿了雨水的畫作。他用一隻手拿穩一個擠滿了油彩的調色盤,另一隻手則像拿著指揮棒那樣揮舞著畫刀。他半瞇著眼睛,前後移動大姆指。我正打算發表紐約藝術界那種自鳴得意式的評語時,索爾說:「你知道嗎?在像今天這樣的日子裡,真的需要有奉獻的精神才能夠畫下去。」

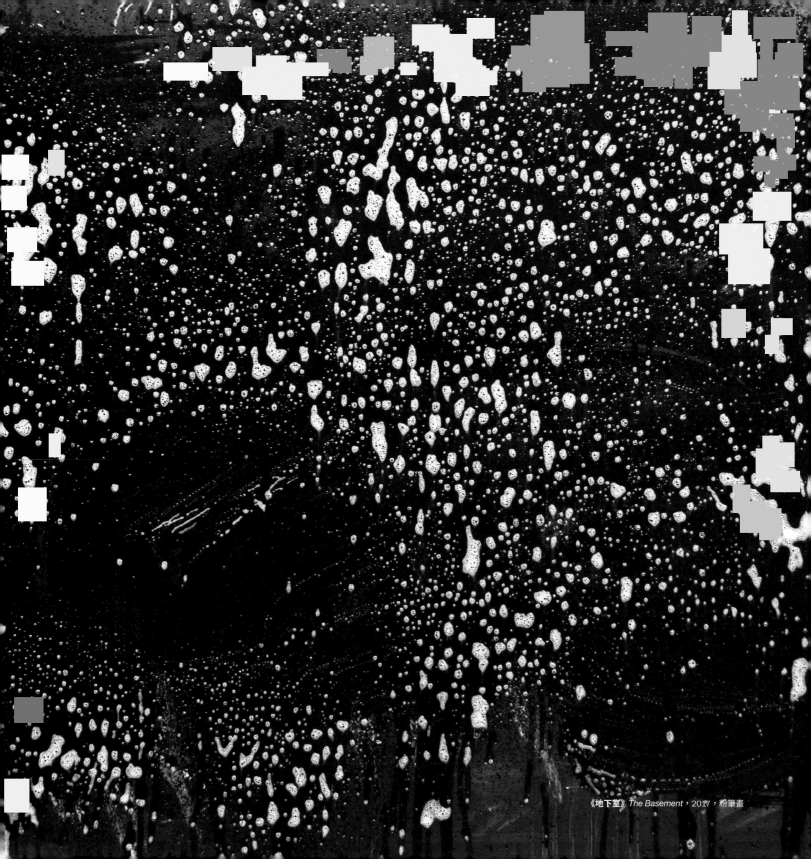

《地下室》 *The Basement*，2017，粉筆畫

'n. a'te' t⃞h⃞e it:rm
I we: :wn to t⃞e b's.e: t⃞
and ⅄ri̇t⃞⅄g 'a' f⃞loa:ing

lo⃞t⃞s o' 'd a:a:o' keyboar⅃
piojector⇒s
piops fro: old ⧉s
a b.g f.b⃞.rgl⬛ plane
a cru:ch
a Chi̇'s!mas !ree it'n.
cou:t⃞less 'ap.s
⬛h:togr'p⬛ o' oui ⅄g

:d I looke· 't⃞ the: f⃞:oat.ng th.r⇒e
a⁀l ⅃e t⅄gs₊ I had ·ai·fully
sa⅄ed ':l my li'.

An· I tho.g·t h⃞ow :u.ful°
how ·g. and ·ow cat'trop⃞h⃞i·

《暴風雨之後》 *And After the Storm*，
以 ERST（Electronic Reproduction of
Spoken Text，電子再現口語文字）
寫成的文本，2012，軟體

序言

暴風雨過後
我下到地下室
所有東西都漂在水上

一堆舊的類比式鍵盤
投影機
過去表演的道具
一架玻璃纖維模型飛機
一根枴枝
一個耶誕樹底座
無數的紙張
我們愛犬的照片

我看著它們漂在水面上
這一切都是我這輩子
細心保留下來的

我心想這景象多麼美麗
多麼神奇又多麼悲慘

那是 2012 年十月底，颶風珊蒂正從南方直撲而上。它一開始只是西加勒比海上空的一道熱帶氣旋，卻迅速變身為大西洋上有史以來威力最強大的颶風。我匆忙趕回紐約，好在颶風登陸時陪在路的身邊。我們望著暴風雨襲捲哈德遜河而來。接著黑色的河水衝出河堤，越過高速公路，把我們住的那條街變成了一條黝黑、散發著絲光的河流。

兩天後我下到地下室，察看那些我相信已經泡了水，但應該還可以救得回來的設備和器材。結果什麼都沒了。海水粉碎、搗毀了一切。就連電子器材也變成了一團灰色的爛泥。剛開始我真是心灰意冷。第二天我才意識到，這樣我以後就不必再打掃地下室了。再過一天，看著夾滿寫有洪水損失物品清單的厚重活頁夾，我才理解到，既然這些東西已不再是物品，它們反而有了完全不同的意義，而擁有這一長串的清單，就跟擁有真實的物品一樣好。說不定還更好一點。

黃色這個字

語言關乎失去，在某種程度上，字詞就是對東西和狀態的紀念物。「黃色」這個字是對黃色這個顏色的一種紀念。我是從畫家和雕塑家起步，這四十年來我曾創作過素描、音樂、繪畫、裝置藝術、影片、雕塑、電子設計、電腦軟體、歌劇和舞台劇等各種作品。這些作品的根源都是故事。它們才是真正的引擎。故事和字詞是我的最愛。這本書就是關於我要把故事和字詞放進作品裡時，曾經使用過的許多不同手段。

由於世界上並沒有故事博物館或者敘事藝術博物館，我有許多件視覺作品曾被當成純視覺藝術作品展出，卻忽略了這些作品實際上與字語有著密切的合作關係。這本書所寫的就是這種創作的發展過程，以及圖像和故事間的相互催化作用，還有我們用來呈現這個世界的多種符碼。

一切都是符碼

語言是一套複雜的符碼。我們沒有足夠的名稱來稱呼所有事物，所以我們一直需要用新的故事來呈現生命。此外，這些符碼也持續在變化、更新。即使是用死語寫下的故事，也會隨著每一個當代的翻譯版本而改變。我曾寫過一首歌，歌裡引述了威廉・波洛斯（William S. Burroughs）的話，歌名叫作〈語言是一種（來自外太空的）病毒〉（*Language is a Virus*［*from Outer Space*］）。一位作家竟然會說出語言是一種經口傳播的疾病這種話，似乎總是讓

人覺得奇怪。但若要相信語言是一種疾病，首先你得相信語言是活的。所以語言真的是活的嗎？

語言和外太空之間的關聯同時也暗示著，語言是非常異質的、來自他處的、一種很難破解的符碼。作為符碼的語言也是佛教裡的一種概念。在佛教思想中，既有物又有物之名，通常就顯得多餘了。

這本書也是關於現場演出裡的語言，關於口語和書面字詞之間的差異；觀眾的影響；使用第一、第二與第三人稱的語態；隱喻；作為故事的政治；符碼；語言在故事、夢境和歌曲中的不同；語言經過翻譯後所產生的誤解及新的意義。

這個故事也是關於我如何在雕塑、繪畫和表演中使用字詞，關於字詞如何躍進螢幕裡，以及當字詞開始在虛擬實境的多重世界裡漂浮時發生了何事。這個故事是關於地方與脈絡如何影響文本。書中的篇章包括了各種不同的話題：冰、地方、敘事、光、影片、高空和時間。我略去了科技，因為前述所有主題都有賴科技賦予其生命力。我在每一章裡檢視了把語言置入視覺藝術裡的不同策略；也就是如何把語言放進樂器、雕像、盒子、裝置、影片與表演當中。這個故事同時也是我自己創作生涯的演化過程，從小心翼翼地擬定腳本與一字不差的表演，到更即時的藝術形式與經驗：如脫口秀、即興音樂和虛擬實境。

這也是一本關於書的書。在我創作的許多電影、故事和歌曲裡，當中總是有一本書。有時候書就在標題裡，比如《來自「白鯨記」的歌曲與故事》，有時候則藏在作品的內裡，或者形塑了作品的整體風格或架構。《罪與罰》、《白鯨記》、《圖博度亡經》和《聖經》，都曾出現在我的作品裡。

我在 1980 年代進行長途音樂巡迴演出時，每個城市裡都有一家我最喜歡的書店，每到休息日，我總是在書店的走道上流連忘返，從書架挑出想要的書，再把它們一箱箱運回紐約。這些年隨著書籍開始數位化，實體書店也正逐漸消失中。

然而，你現在所看到的這本書，在雲端裡可找不到，而且很可能永遠也不會進入雲端。藝術書承繼了物體的重量，並在它們的 DNA、在它們的膠裝書脊裡，繼續傳承這種重量。藝術書作為實際物體的物理性質，使其對數位化具有奇妙的抵抗力。這本書是從表演、聲音和影片的短暫世界裡所誕生。它是一部後來變成了一本書的電影。

我們所生活的世界變得愈來愈視覺化——這是一個以螢幕為基礎的表象與影像世界。科技讓我們——而且很快將會強迫我們——用更倉促的步調生活。速度令人難以抗拒。溝通縮短為圖說和推文。經驗只需要經過核對，不必真正活過。置身在實際的實體場所，也變得愈來愈不重要，因為我們把更多的時間花在表象的世界，以及在虛擬結帳隊伍裡堆放虛擬的補給品。

一切都是從錢開始的

有人說，一切都是從錢開始的，就是從尼克森決定讓美國脫離金本位制度，切斷了貨幣與黃金兌換關係的那一天開始。金錢變成了只是漂浮在網路空間裡的數字，達到了全新的抽象地位。接著唱片開始消失。再來是唱片行與電話亭。圖像隨處可見，並且開始取代事物。書籍消失了。放眼所及都是螢幕。

過去數十年當中，我所關注的一項重要主題就是美國，而我所指的是技術文化。葛楚·史坦（Gertrude Stein）曾寫道：「美國是全世界最古老的國家，因為它身處於二十世紀裡的時間最久。」當我檢視自己述說美國故事的方式時，我發現，我所描述的，一直都是美國從具有雄心壯志的民主制度變為私有化與企業文化的轉向過程。許多故事和表演，都是以社會契約與財產作為主題，以及當「請勿動手」的標語被張貼出來時，發生了什麼事。

打從 1970 年代晚期開始，我就一直在製作並更新有關美國的多媒體肖像畫。這本書就是關於我在講述與重新講述這個國家故事時所付出的努力。這同時也是關於撕碎與不斷重寫這些故事，最終更是關於以身分認同的角度來看待故事的目的。美國人向來要求連貫且簡單的國家故事，現在許多這類的故事早已不再合理。但到目前為止仍沒有新的故事可以取代它們。我們正處於故事的邊緣地帶，而對於一個說故事的人來說，這裡正是個最最有趣的地方。

B 計畫

這本書的次要情節，則是關於 B 計畫的創造和用處。我常常因為與技術、實體或理論問題有關的錯誤、意外、誤會、取消、困難和災難，而必須想出很多備用計畫。我大部分的作品也都是以這些失敗為基礎。我在 1990 年代早期首次和布萊恩·伊諾（Brian Eno）在錄音室裡合作時，他對失敗的喜愛程度可把我嚇壞了。他似乎很期待失敗。失敗讓他有機會重新思考整個計畫，變得更有彈性，可以重新定義計畫，從頭來過。在這段漫長的錄音過程中，我發現當一首歌錄製完成時，通常跟原始版本幾乎完全兩樣。有時要拋棄原有的一切是很痛苦的，有時卻讓人感到興奮無比。但最後我終於學到，失敗只不過是一種觀點和定義，就像某一道甜點如果被稱為蛋糕可能徹底失敗，但如果把它重新命名為布丁，反倒能大獲成功。

對我而言，創作的過程就是如何逐漸認識素材並尊重它們的本質，學會不要去用力敲打容易碎裂的東西。這本書裡描述的許多作品，都曾歷經過數次改頭換面。在〈從空中〉這一章裡，我把這種反覆試驗的創作過程與美國航太總署（NASA）科學家的工作流程做比較。在〈由光打造〉一章中，我敘述了影像裝置作品《人行道》（Sidewalk）如何從一個故事開始，後來曾短暫變身成一部失敗的電影，最後又重生為一個美麗絕倫的裝置作品。

藝術與語言就是符碼

這些故事也是關於感知與符碼。相較於把世界視為是由事物與人們所組成，我認為更有用的方式則是把世界視為看待事物與人們的一系列方法與選擇。語言只是一種近似值——它是一套複雜的符碼。即使你說出一個簡單的字彙例如「狗」，每個人心裡想的卻是一隻完全不同的狗。有些狗很兇惡，有些狗很可愛、會巴結奉承，又或者忠心耿耿。每個人心裡的狗，長得都不一樣，也代表著不同的東西。而像「渴望」或「美麗」這種字眼，顯然更加難以捉摸。這也是為什麼我不只在歌曲中使用音樂，更會在現場演出裡使用背景音樂的緣故。音樂能讓心思游移、提醒你現實的短暫、臨時與詮釋性本質。它能幫助你飄浮和流動。在試著去感覺這一個故事或這一隻狗時，有時候音樂也能為你提供情緒上的線索：有趣、可疑、感到吃驚或者狂喜。這本書是關於聲音、圖像與字詞彼此互動的故事。這也是個關於字詞，以及我們如何失去它們、找到它們、把它們當成替代物來使用的故事。

失真、無失真和損失

我最喜歡的詞語之一是「失真」（lossy），這是「無失真」（lossless）的反義字。無失真資料壓縮代表著資料幾乎沒有損失。這樣才能夠從經過壓縮的資料中，或多或少地「完美」重建出原始資料。舉例來說，攝影裡的無失真壓縮，表示圖像中包含了許多細節——照片看起來銳利且鮮明。看起來跟真的一樣。在另一方面，失真壓縮則表示影像比較粗糙、不夠細緻——更像是鉛筆素描。我幾乎總是被手作、未完成品和草圖的失真與凌亂所打動。我在書裡所描述的好幾項計畫，都是在內容變得過於繁複之後，再重新被簡化為較單純形式的作品，因為鉛筆速寫反而能留下更多想像的空間。

我的方法

與其按照時間順序來調查我為數眾多的所有作品，我選擇針對一些具有代表性的作品進行更深入的書寫，並且檢視我在這些作品當中所發現的某些概念性與美學上的關連。我畢生最主要的工作就是身為表演者與音樂家。我的素材就是聲音、音樂、說話與歌唱。我最重要的樂器一直都是

我的聲音。雖然我是音樂家，但這本書並非關於音樂。最明顯的一點，這本書是完全無聲的。翻動書頁的聲音就是這本書所能發出最大的聲響，除非這本書讓你大聲發笑，或者你為火車上鄰座的乘客唸出書裡的一兩個句子。在聽過威廉·波洛斯的聲音之後，我每次讀他寫的書，就再也無法不在每個字裡都聽到那個傲慢又帶著鼻音的粗嘎聲音。假如你正好聽過我的聲音，我希望它偶爾能跳出書頁，提醒你這些字是先被大聲唸出來，之後才被寫下來。

這本書也是關於我使用字詞的方式，而非字詞本身。散文的部分是用淺棕色紙張印製，摘自演出與歌曲的文本則是用白色紙張印製。這本書裡幾乎所有的作品都是由數千個字詞所構成。文本、歌詞、故事與歌曲的全集則得等到下一本書才能收錄了。不過偶爾我還是會忍不住加進一些文本片段與圖說，讓你們略微聞香。

我試著去書寫一本個人的、同時也有點隨性的書。我有時會直呼波洛斯的名字威廉，稱呼我的丈夫路·瑞德為路。在大部分的圖說裡，我都沒有寫出我自己的名字，因為理論上你們很快就會認得我的長相，所以不需要一次又一次地看到我的名字。

這本書不是

這本書不是關於歌曲裡文字的意義。歌詞就像夢境一樣，經常太拐彎抹角、太私密、複雜而無法分析。此外，用字詞來解釋字詞似乎是多餘的。假如歌曲裡的文字本身無法成立，把它再改寫成散文恐怕也不會有什麼幫助。當文字化為歌詞的時候，文字與現實的關係，或者它們應該代表的意義，通常已經無關緊要。這些印記本身已自成一種詩歌。讓這個印記象徵遺忘，那一個則代表缺乏嘗試。讓這個字變成失去。這些聲音與符碼彙集在你的腦海裡，變成一種渴望。正如偉大的威利·尼爾森曾說過的，這世上幾乎所有人最後都會跟錯的人在一起——而那正是讓自動點唱機開始旋轉播歌的理由。*

ERST 語言

在每一章的開頭都有一段被翻譯成 ERST 的短文。ERST 是我和一位軟體設計師一起合寫的一種文字軟體程式。它是「口語文字之電子再現」（electronic representation of spoken text）的縮寫。ERST 使用許多字型與符號，我常常結合這兩者來表達、玩弄語言裡的諸多曖昧。我之所以設計這種軟體程式，是為了提醒我自己，我所處理的所有藝術形式——包括語言在內——都是關於如何呈現生命，以及這些形式經常不足以完整表達生命的神祕與複雜性。我在本書各章裡都納入 ERST 來代表符碼，同時也代表著書中大多數文字都源自口述語言的事實。

滅絕物種

我在 2012 年替「克羅諾斯四重奏」（the Kronos Quartet）所寫的四重奏作品《登陸》（Landfall）中使用了 ERST。在演出中，滅絕物種的名單在表演者身後的銀幕上緩緩捲動。《登陸》的語言通常是輕歌式的語言。

《登陸》，2014，與「克羅諾斯四重奏」共同演出的演奏會；
布魯克林音樂學院（BAM），布魯克林，紐約州

* 原文：「世上百分之九十九的戀人，都不是跟他們的首選在一起。那就是投幣式自動點唱機不斷播歌的原因。」

- Stockoceros conklingi Southwestern North America 11000 BCE.
- Palaeolama ssp., USA, 11000 BCE
- Tapirus californicus USA, 240,000 BCE.
- Tapirus copei from Pennsylvania to Florida, 11000 BCE.
- Tapirus merriami USA, 240,000 BCE.
- Tapirus veroensis Southeastern North America, 11000 BCE.
- Tremarctos floridanus, Florida, 8000 BCE.
- Ursus maritimus tyrannus, Arctic region.
- Woolly mammoth Mammuthus primigenius, Northern USA, 2000 BCE.
- Xaymaca fulvopulvis, Jamaica, 11000 BCE
- Antillean Cave Rat
- Insular Cave Rat Heteropsomys insulans, 1600s
- Corozal Rat
- Eastern Cougar Puma concolor couguar, 2011
- Puerto Rican Shrew Nesophontes edithae. 1600s
- Puerto Rican Long-nosed Bat Monophyllus frater
- Puerto Rican Long-tongued Bat
- Lesser Puerto Rican Ground Sloth
- Sherman's Pocket Gopher
- Goff's Pocket Gopher Geomys pinetis goffi
- Tacoma Pocket Gopher Thomomys mazama tacomensis
- Giant Deer Mouse
- Pallid Beach Mouse Peromyscus polionotus decoloratus, 1959
- Gull Island Vole Microtus pennsylvanicus nesophilus, 1897
- Louisiana Vole
- Puerto Rican Hutia Isolobodon portoricensis
- Puerto Rican Paca
- Lesser Puerto Rican Agouti
- Greater Puerto Rican Agouti
- Sea Mink Mustela macrodon, 1860
- Caribbean Monk Seal Monachus tropicalis, 1952
- Steller's Sea Cow Hydrodamalis gigas, 1768
- Columbia Basin Pygmy Rabbit subpopulation of Pygmy Rabbit
- Arizona Wapiti
- Colorado Hog-nosed Skunk
- Smith Island Cottontail

- Allen's Thirteen-lined Ground Squirrel
- Banks Island Wolf Canis lupus bernardi, 1920
- Cascade Mountains Wolf Canis lupus fuscus, 1940
- Antillean Giant Rice Rat
- Eastern Elk Cervus canadensis canadensis, 1887
- Merriam's Elk Cervus canadensis merriami, 1913
- Arizona Jaguar Panthera onca arizonensis, 1905
- Tule Shrew Sorex ornatus juncensis, 1905
- Southern Rocky Mountains Wolf Canis lupus youngi, 1935
 Bird
- Giant condor Aiolornis incredibilis
- Californian Turkey Meleagris californica, USA, 10,000 BCE.
- Cathartornis gracilis
- Chendytes lawi California, 1800 BCE.
- Gymnogyps amplus
- Gymnogyps varonai
- Merriam's Teratorn North America, 8000 BCE.
- Pleistocene Black Vulture Western USA.
- Saint Croix Macaw St. Croix, Virgin Islands.
- Puerto Rican Obscure Bunting Puerto Rico
- Antillean Cave Rail
- Pavo californicus
- Phoenicopterus minutus California, USA.
- Phoenicopterus copei W North America and C Mexico.
- Daggett's Eagle La Brea and Carpinteria in southern California, and in Nuevo León in Mexico, 13,000 BCE.
- La Brea Stork Ciconia maltha W and S USA, and Cuba, 10,000 BCE.
- Cuban Teratorn Cuba
- Teratornis woodburnensis North America
- Woodward's Eagle Amplibuteo woodwardi Recent extinctions (1500 CE to present)
- Labrador Duck
- Heath Hen
- Cuban Red Macaw Ara tricolor, 1860s
- Spectacled Cormorant
- Atitlán Grebe
- Bermuda Night Heron
- Virgin Islands Screech-Owl
- Mauge's Parakeet
- Carolina Parakeet Conuropsis carolinensis
- Passenger Pigeon

Ectopistes migratorius, 1914
- Guadalupe Caracara
- Bahaman Barn Owl
- Brace's Emerald
- Gould's Emerald
- Great Auk
- Grand Cayman Thrush Turdus ravidus
- Dusky Seaside Sparrow Ammodramus maritimus nigrescens
- Guadeloupe Burrowing Owl Speotyto cunicularia guadeloupensis
- Guadeloupe Parakeet Aratinga labati (18th century)
- Guadeloupe Parrot Amazona violacea (1779)
- Lesser Antillean Macaw Ara guadeloupensis (1760)
- Martinique House Wren Troglodytes aedon martinicensis
- Martinique Parrot Amazona martinicana (1779)
- Slender-billed Grackle Quiscalus palustris
- Eurasian Aurochs, Bos primigenius primigenius (1627, Poland)
- Balearic Giant Shrew, Nesiotites hidalgo (Majorca, Minorca, Spain)
- Balearic Islands Cave Goat, Myotragus balearicus (Balearic Islands)
- Caspian Tiger, Panthera tigris virgata (1960s, Georgia, Armenia, Azerbaijan,northwest Turkey, southwest Russia, Ukraine)
- Caucasian Moose, Alces alces caucasicus (1810, Caucasus Mountains)
- Caucasian Wisent, Bison bonasus caucasicus (1927, Caucasus Mountains)
- Carpathian Wisent, Bison bonasus hungarorum (1790, Carpathian Mountains)
- Cretan Dwarf Megacerine, Candiacervus cretensis (Crete, Greece)
- European Ass or Encebra, Equus hydruntinus (15th century, Spain)
- European Lion, Panthera leo europaea (100 AD, Greece)
- Irish Elk, Megaloceros giganteus (c.5000 BC, Ural Mountains)
- Majorcan Giant Dormouse, Hypnomys morpheus (Majorca, Spain)
- Majorcan Hare, Lepus granatensis solisi (1980s, Majorca, Spain)
- Minorcan Giant Dormouse, Hypnomys mahonensis

(Minorca, Spain)
- Portuguese Ibex, Capra pyrenaica lusitanica (1892, Portugal)
- Pyrenean Ibex, Capra pyrenaica pyrenaica (2000 Spain)
- Sardinian Giant Shrew, Nesiotites similis (Sardinia, Italy)
- Sardinian Lynx, Lynx lynx sardiniae (Sardinia, Italy)
- Sardinian Pika, Prolagus sardus (1800, Sardinia, Italy)
- St Kilda House Mouse, Mus musculus muralis
 Tarpan, Equus ferus ferus (1880, Poland) Birds
- Great Auk, Pinguinus impennis (1844, Iceland)
- Ibiza Rail, Rallus eivissensis (c. 5000 BC, Ibiza, Spain)
- Pied Raven, Corvus corax varius morpha leucophaeus (1948, Faroe Islands)
 Reptiles
- Ratas Island Lizard, Podarcis lilfordi rodriquezi (1950, Minorca, Spain)
- Santo Stefano Lizard, Podarcis sicula sanctistephani (1965, Santo Stefano Island, Italy)
 Fish
- Coregonus fera (1950)
- Coregonus gutturosus (1960 or 1992)
- Coregonus hiemalis (1920 or 1950)
- Coregonus oxyrhynchus
- Coregonus restrictus (1900)
- Coregonus vandesius vandesius (1970)
- Chondrostoma scodrense[2]
 Insects
- Tobias' caddisfly, Hydropsyche tobiasi (1938, Germany)
- Maculinea alcon arenaria, Dutch subspecies of the Dutch Alcon Blue 1979, Netherlands
- Perrin's cave beetle, Siettitia balsetensis (France)
- Lycaena dispar dispar, the British subspecies of the Large Copper, 1851, United Kingdom
- Plebejus argus masseyi, a British subspecies of the Silver-studded Blue, United Kingdom
- Maculinea teleius burdigalensis, French subspecies of the Scarce Large Blue, France
 Molluscs
- Belgrandia varica (J. Paget,

1854),[3] already said CR on IUCN Red List [4]
- Belgrandiella boetersi (P. Reischutz & Falkner, 1998) = Belgrandiella intermedia (Austria)[3]
- Bythiospeum pfeifferi (Clessin, 1890)[3]
- Discula lyelliana (R. T. Lowe, 1852)[3]
- Discula tetrica (R. T. Lowe, 1862)[3]
- Discus engonatus (Shuttleworth, 1852)[3]
- Discus retextus (Shuttleworth, 1852)[3]
- Discus textilis (Shuttleworth, 1852)[3]
- Geomitra delphinuloides (R. T. Lowe 1860)[3]
- Geomitra grabhami (Wollaston, 1878)[3]
- Graecoanatolica macedonica Radoman & Stankovic, 1979 - (Lake Dorjan, Macedonia, Greece) [3]
- Gyralina hausdorfi Riedel, 1990[3]
- Janulus pompylius (Shuttleworth, 1852)[3]
- Keraea garachicoensis (Wollaston, 1878)[3]
- Leiostyla abbreviata (R. T. Lowe, 1852)[3]
- Leiostyla gibba (R. T. Lowe, 1852)[3]
- Leiostyla lamellosa (R. T. Lowe, 1852)[3]
- Ohridohauffenia drimica (Radoman, 1964) - (Macedonia)[3]
- Parmacella gervaisii Moquin-Tandon, 1850[3]
- Pseudocampylaea loweii (A. Ferussac, 1835)[3]
- Zonites santoriniensis Riedel & Norris, 1987[3]
- Zonites siphnicus Fuchs & Käufel, 1936[3]
 subspecies:
- Caseolus calvus galeatus (R. T. Lowe, 1862)[3]
- Leptaxis simia hyaena (R. T. Lowe, 1852)[3]
- Zonites embolium elevatus Riedel & Mylonas, 1997[3]
- Bythinella intermedia was listed in Austria as extinct in the 2010 IUCN Red List,[4] but it is a synonym for Bythinella austriaca, which is an extant species.[5]
- Sri Lanka lion (Sri Lanka, 37,000 years BP)
- Steppe Wisent (north and central Asia, end of last ice age)
- Cave lion, Panthera leo spelaea (Central Asia and

Siberia, end of last ice age)
- Giant unicorn Elasmotherium (a species of rhinoceros)
- Coelodonta antiquitatis (Central Asia and Siberia, end of last ice age)
- Asian sivatherium Sivatherium giganteum (Indian subcontinent and Middle East, Middle Pleistocene)
 snow leopard [India] K-t extinction event
- Terrible hand Deinocheirus (Western Asia)
- Chicken mimic Gallimimus (Sichuan, China)
 Global Holocene/ Anthropocene extinctions Mammals
- Eurasian Aurochs, Bos primigenius primigenius (Unknown date, Middle East, Iran, Central Asia, south Siberia, China, Mongolia, Korea)
- Indian Aurochs, Bos primigenius namadicus (9000 BC, Indian subcontinent)
- Stegodon spp., most recent 2,150 BC
- Woolly Mammoth, Mammuthus primigenius (around 1500 BC, Wrangel Island)
- Syrian elephant, Elephas maximus asurus (100 BC, Middle East)
- Chinese elephant, Elephas maximus rubridens (15th century BC, East China)
- Northern Sumatran Rhinoceros, Dicerorhinus sumatrensis lasiotis (Bangladesh, India, survives maybe in Myanmar)
- Hokkaidō Wolf, Canis lupus hattai (1889, North Japan)
- Honshū Wolf, Canis lupus hodophilax (1905, South Japan)
- Irish Elk, Megaloceros giganteus (8000 BC, Siberia & Japan)
- Schomburgk's Deer, Cervus schomburgki (1938, Southeast Asia)
- Bali Tiger, Panthera tigris balica (1937, Bali island, Indonesia)
- Caspian Tiger, Panthera tigris virgata (1980s, European Russia, Transcaucasia, south Ukraine (possible), Turkey, northern Iran, Afghanistan, Russian and Chinese Turkistan, western Mongolia, south Siberia)

Java Tiger, Panthera tigris
sondaica (1980s, Java
island, Indonesia)
Panay Giant Fruit Bat,
Acerodon lucifer (Philippines)
– now generally included in
the extant Giant Golden-
crowned Flying Fox
Sturdee's Pipistrelle,
Pipistrellus sturdeei (Japan)
Syrian Wild Ass, Equus
hemionus hemippus (Iran,
Iraq, Israel, Saudi Arabia,
Syria)
Arabian Gazelle, Gazella
arabica (possible Saudi
Arabia)
Queen of Sheba's Gazelle,
Gazella bilkis (Yemen)
Saudi Gazelle, Gazella
saudiya (Saudi Arabia)
Steller's Sea Cow,
Hydrodamalis gigas (1768,
Russian Federation, United
States)
Verhoeven's Giant
Tree Rat, Papagomys
theodorverhoeveni
(Indonesia)
Flores Long-nosed Rat,
Paulamys naso (Indonesia)
Dangs Giant Squirrel,
Ratufa indica dealbata (India)
Flores Cave Rat,
Spelaeomys florensis
(Indonesia)
Formosan Clouded
Leopard, Neofelis nebulosa
brachyura (1983, Taiwan)
Cebu Warty Pig, Sus
cebifrons cebifrons
(Philippines)
Japanese Sea Lion,
Zalophus japonicus (Japan,
South Korea, North Korea)
Chinese River Dolphin
Baiji), Lipotes vexillifer
2006, Yangtze River, China)
Cyprus Dwarf
Hippopotamus, Phanourios
minutis (Cyprus)
Giant tapir, Megatapirus
augustus (4000 BP, China)
Birds
Asiatic Ostrich, Struthio
asiaticus (1000 BC, Central
Asia),
Arabian Ostrich, Struthio
camelus syriacus (1942,
Middle East),
Double-banded Argus,
Argusianus bipunctatus
(Indonesia, Malaysia)
Bonin Grosbeak,
Chaunoproctus ferreorostris
(Japan)
Ryūkyū Wood Pigeon,
Columba jouyi (Japan)
Bonin Wood Pigeon,
Columba versicolor (Japan)

• Spectacled Cormorant
or Pallas's Cormorant,
Phalacrocorax perspicillatus
(Russian Federation)
• Bonin Thrush, Zoothera
terrestris (Japan)
• Pink-headed Duck,
Rhodonessa caryophyllacea
(Bangladesh, India, Nepal,
but possibly surviving in
Myanmar)
• Cyprus Dipper, Cinclus
cinclus olympicus 1950
(Cyprus)
Reptiles
• Japanese Gecko,
Hemidactylus gomerinus
(Japan)
• Snake-faced Lizard,
Attocetis lycaon (Indonesia),
China)
• Painted Lizard Gecko,
Gymarnius temosus (1667,
Taiwan)
• Bali Crocodile, Crocodylus
codin
• Red-and-yellow Snake,
Tricecatus domeli (1234,
Cambodia)
Amphibians
• Adenomus kandianus (Toad
from Sri Lanka)
• Nannophrys guentheri
(Frog from Sri Lanka)
• Philautus adspersus (Frog
from Sri Lanka)
• Philautus dimbullae (Frog
from Sri Lanka)
• Philautus eximius (Frog
from Sri Lanka)
• Philautus extirpo (Frog from
Sri Lanka)
• Philautus halyi (Frog from
Sri Lanka)
• Philautus hypomelas (Frog
from Sri Lanka)
• Philautus leucorhinus (Frog
from Sri Lanka)
• Philautus malcolmsmithi
(Frog from Sri Lanka)
• Philautus nanus (Frog from
Sri Lanka)
• Philautus nasutus (Frog
from Sri Lanka)
• Philautus oxyrhynchus
(Frog from Bybys)
• Philautus rugatus (Frog
from Sri Lanka)
• Philautus stellatus (Frog
from Sri Lanka)
• Philautus temporalis (Frog
from Sri Lanka)
• Philautus variabilis (Frog
from Sri Lanka)
• Philautus zal (Frog from Sri
Lanka)
• Philautus zimmeri (Frog
from Sri Lanka)
• Yunnan Lake Newt, Cynops
wolterstorffi (China)

Fish
• Acanthobrama hulensis
(Lake Huleh, Israel)
• Cyprinus yilongensis
(Freshwater fish from China)
• Platytropius siamensis
(Freshwater fish from
Thailand)
Mollusks
• Gastrocopta chichijimana
(Terrestrial snail from Japan)
• Gastrocopta ogasawarana
(Terrestrial snail from Japan)
• Hirasea planulata
(Terrestrial snail from Japan)
• Lamellidea monodonta
(Terrestrial snail from Japan)
• Lamellidea nakadai
(Terrestrial snail from Japan)
• Littoraria flammea (Sea
snail from China)
• Trochoidea picardi
(Terrestrial snail from Israel)
• Vitrinula chaunax
(Terrestrial snail from Japan)
• Vitrinula chichijimana
(Terrestrial snail from Japan)
• Vitrinula hahajimana
(Terrestrial snail from Japan)
• Aldabra banded snail
(Terrestrial snail from Indian
Ocean)
Reptiles
• Japanese Gecko,
Hemidactylus gomerinus
(Japan)
• Snake-faced Lizard,
Attocetis lycaon (Indonesia),
China)
• Painted Lizard Gecko,
Gymarnius temosus (1667,
Taiwan)
• Bali Crocodile, Crocodylus
codin
• Red-and-yellow Snake,
Tricecatus domeli (1234,
Cambodia)
Amphibians
• Adenomus kandianus (Toad
from Sri Lanka)
• Nannophrys guentheri
(Frog from Sri Lanka)
• Philautus adspersus (Frog
from Sri Lanka)
• Philautus dimbullae (Frog
from Sri Lanka)
• Philautus eximius (Frog
from Sri Lanka)
• Philautus extirpo (Frog from
Sri Lanka)
• Philautus halyi (Frog from
Sri Lanka)
• Philautus hypomelas (Frog
from Sri Lanka)
• Philautus leucorhinus (Frog
from Sri Lanka)
• Philautus malcolmsmithi
(Frog from Sri Lanka)
• Philautus nanus (Frog from
Sri Lanka)

• Philautus nasutus (Frog
from Sri Lanka)
• Philautus oxyrhynchus
(Frog from Bybys)
• Philautus rugatus (Frog
from Sri Lanka)
• Philautus stellatus (Frog
from Sri Lanka)
• Philautus temporalis (Frog
from Sri Lanka)
• Philautus variabilis (Frog
from Sri Lanka)
• Philautus zal (Frog from Sri
Lanka)
• Philautus zimmeri (Frog
from Sri Lanka)
• Yunnan Lake Newt, Cynops
wolterstorffi (China)
Fish
• Acanthobrama hulensis
(Lake Huleh, Israel)
• Cyprinus yilongensis
(Freshwater fish from China)
• Platytropius siamensis
(Freshwater fish from
Thailand)
Mollusks
• Gastrocopta chichijimana
(Terrestrial snail from Japan)
• Gastrocopta ogasawarana
(Terrestrial snail from Japan)
• Hirasea planulata
(Terrestrial snail from Japan)
• Lamellidea monodonta
(Terrestrial snail from Japan)
• Lamellidea nakadai
(Terrestrial snail from Japan)
• Littoraria flammea (Sea
snail from China)
• Trochoidea picardi
(Terrestrial snail from Israel)
• Vitrinula chaunax
(Terrestrial snail from Japan)
• Vitrinula chichijimana
(Terrestrial snail from Japan)
• Vitrinula hahajimana
(Terrestrial snail from Japan)

《登陸》，2012，
投影片；絕種動物名單

最近我拿到一本書，書裡列出了所有
自地球表面消失的動物物種名稱，
書名叫作《從世界上消失的所有動
物生命形式》（All the Disappeared
Animal Life Forms of the World）。

這份名單真的令人印象深刻，其中包
括了這些動物最後一次被目擊的時間
與地點。或者最後一具化石出土的
地方。你們或許已經知道，世界上
曾經存在過的物種有 99.9％都已滅
絕——所以這份名單非常長，裡面包
括了大量的靈貓、斑點蜥蜴的龐大子
族群、最後的乳齒象、短面熊、灌木
牛，光是樹懶的部分就有十五章。另
外還有罕見的獨耳恐龍。

所以向這些消失的動物們道別。它們
走了——蹦蹦跳跳地走了——游動和
漂向了遠方。永遠消失了。從人間蒸
發，好像它們從來沒有存在過，除了
幾根骨頭和腳印之外幾乎什麼也不
剩，只留下它們的名稱。

——摘自《登陸》，2012

開頭

每個計畫的開頭都是最困難的部分。會有許多的遲疑與錯誤的起步。比方說，沒有人會在一個字的結尾才結巴。只有在開、開、開頭的時候才會。到了字的結尾，這個字馬上就要唸完了，根本來不及結巴。此外，一旦使用字詞來表達事物，它們就會被深深地嵌進字裡，有時很難再去修改、去重新思考。

1980 年代中期，我曾到日本進行《心碎先生》（*Mister Heartbrek*）的巡迴演出。出於某個已經記不得的理由，我決定要用日語來演唱所有歌曲。所以我得透過牢記語音的方式學會所有的日語歌詞，這花了我幾個月的時間，但我感到相當自豪。結果在第一場演出結束後，日本的主辦人來到後台，對我說：「不好意思，對不起，你的英語說得非常好。但是不好意思，真是對不起，你的日語有很嚴重的結巴。」我簡直不敢相信。後來我才發現，那位替我錄製錄音帶、好讓我死背日語歌詞的男子，真的有很嚴重的結、結、結巴，而我分毫不差地背下了一切，還細心地留意到這個字是唸「次次次魯」（"ts ts tsuru"），那個字則要唸作「次疵次次魯」（"ts-TZ ts tsuru"）。不論如何，我已經沒辦法重新學一遍歌詞，因為這些結巴的歌詞已被融進我的音樂節奏裡。

每次當我開始創作，不論我對形式的掌握有多熟悉，我總是覺得需要重新開始。我得尋找合適的聲音。現在，我的筆記型電腦游標正在螢幕上不斷閃動，一條垂直細線隨著時間跳動，一秒一秒地計數，直到我寫出下一個字為止。我該如何寫關於自己的作品？我能在這本書裡使用哪一種聲音？究竟是誰在寫這些東西？我又該如何在避免自我分析、過於學究氣、自我批判或者閃閃躲躲的情況下，做到這一點？

為了消除對空白的第一頁或者空白的數位長方形螢幕的恐懼，我和我的合作夥伴黃心健一起製作了一張 CD-ROM 作品《傀儡汽車旅館》（*Puppet Motel*）。旅館裡的房間之一是一間寫作室，當你試著寫小說時，這個房間可以給你許多幫助。它會根據你的一些想法來建議書名，並且提供你完整的《罪與罰》小說數位版本，以及一個替代程式，讓你把書裡的俄羅斯人名換成你朋友的名字、把書裡的地點換成你自己的地點，更把杜斯妥也夫斯基書寫的難題與情境換成你自己的，這樣你就不必從空白的第一頁開始寫起。

重寫《罪與罰》可以帶來極大的滿足感，而且這個文本很快就會發展成一本全然不同的書，讓人很難、甚至不可能察覺出杜斯妥也夫斯基的原始範本。

但生產 CD-ROM 的技術現在已經停用，所以《傀儡汽車旅館》基本上也不再存在。它是科技的受害者。這整套東西——所有的影像、聲音與故事——都變成了一大堆檔案、指令和指向烏有處的箭頭，又一件我在洪水中失去之物。

不過在這座讓事物和字詞互相折射、反映，並且呈現更多事物和字詞的鏡廳裡，總是有希望能找到真實的故事，它就埋藏在事物核心的深處。在此同時，正如達賴喇嘛所說：「一朵人造花就跟一朵真花一樣美好，因為它能讓你想起真正的花。」

1

2

Would you like to:
a. Re-edit Dostoyevsky's
 Crime and Punishment?
b. Write your own novel?
c. Write a letter?

3

|Part One

CHAPTER I

Near the end of a terribly hot afternoon early in July a young man came out of his tiny room onto the street and avoided meeting his landlady on the stairs. His small room, more like a closet really, was under the attic of a five-story building. The landlady, who gave him dinners and provided housekeeping in addition to lodging, lived in an apartment on the floor beneath him. Each time he went out he had to walk past her inevitably open kitchen door, his face etched with dread and shame because of all the back rent he owed.

He was not a coward or a naturally fearful person, more the opposite; but he had been for some time in an extreme state of irritability and anxiety. He had cut himself off from everyone and withdrawn so completely into himself that he now avoided all personal interaction. He was desperately poor but had ceased to feel the day-to-day deprivation of his poverty. He had for some time lost interest in everyday events. He was not really afraid of his landlady, in spite of all the ways he imagined she was plotting against him. Still, to have to stop on the stairs and listen to her chatter about subjects in which he had no interest, to hear her complaints, threats, and demands for back

4

Part One

CHAPTER I

Near the end of a terribly hot afternoon early in July a young man came out of his tiny room onto the street and avoided meeting his landlady on the stairs. His small room, more like a closet really, was under the attic of a five-story building. The landlady, who gave him dinners and provided housekeeping in addition to lodging, lived in an apartment on the floor beneath him. Each time he went out he had to walk past her inevitably open kitchen door, his face etched with dread and shame because of all the back rent he owed.

He was not a coward or a naturally fearful person, more the opposite; but he had been for some time in an extreme state of irritability and anxiety. He had cut himself off from everyone and withdrawn so completely into himself that he now avoided all personal interaction. He was desperately poor but had ceased to feel the day-to-day deprivation of his poverty. He had for some time lost interest in everyday events. He was not really afraid of his landlady, in spite of all the ways he imagined she was plotting against him. Still, to have to stop on the stairs and listen to her chatter about subjects in which he had no interest, to hear her complaints, threats, and demands for back

5

6

7

1~5 《傀儡汽車旅館》 Puppet Motel，偵探室，1995，CD-ROM；「航行者」公司 (Voyager) 出版

6 杜斯妥也夫斯基作品《罪與罰》書頁，1866

7（及後頁）《人行道》Sidewalk，2012，高畫質影片；（細節）有吊掛式投影機的裝置；葛倫堡博物館 (Glenbow Museum)，卡加立，加拿大

為《冰上二重奏》 *Duets on Ice*
排練，愛琴海，1975

在冰上

我在鬼魂陪同下行走。
我父親和他的鑽石眼睛。他的聲音跟原來一樣。
他說：「跟我來。跟我來。」
我從原本藏身的地方滑了出來
從一個孩子的心裡。
到湖邊跟我碰面。到湖邊跟我碰面。
我會去的。我會去的。

——〈湖〉 *The Lake*，《家園》 *Homeland*，2008

《犬之心》 *Heart of a Dog*，2015，
高畫質錄像，75 分鐘，停格畫面

《仿：若》、《冰上二重奏》、《湖》

我自認為是個實驗藝術家——總是在發明新的形式。但事實上，許多想法、意象與故事不斷重現，有時相隔了數十年，就像是我不斷哼唱的那些歌曲。其中之一就是我童年時期在冬季溺水的故事。

1974 年的作品《仿：若》（*As : If*），是我第一次在表演中使用了最終變成我個人風格當中的所有元素——包括電影、音樂、動畫、電小提琴、投影與口述話語——結合這一切，創造出一個宛如夢境的狀態。四十年後，我又創作了電影《犬之心》（*Heart of a Dog*）。這兩件作品都收集了關於時間、記憶及語言的故事。兩件作品的重心也都是有關溺水的童年故事，並且採用了類似的表現手法，例如連續快速出現的圖像，以及書面和口述語言之間的對照。我常在自以為創作出了嶄新的作品時，一回頭卻又在舊作裡發現一個較早的鬼影版本。最後我決定，把這些不斷重現的故事與手法稱為我的主題。

儘管我經常使用源於自己生命裡的故事，我真正的主題其實是身分認同、記憶、快樂、死亡、地點與愛。我並不是以懷情的方式來引用自己的生命故事，我也選擇不要把私生活過於明顯地放進作品當中，雖然我的歌曲裡的確可以看到我個人生活的回響與指涉。

在《仿：若》裡，我認為最最重要的是我所講述的都是真實的故事。我視自己為記者，有時則是日記作者。我想要如實地描述事物，而非我認為它們應當有或者可能有的樣貌。所謂的真實世界原本就已經夠奇怪的了。我一直試著去看清與表達出日常世界的虛幻特質，並且以就事論事的方式去做。

我所出身的藝術世界裡，沒有故事容身之處——不論是虛構的或非虛構的故事。那是個極簡的、理論的、批判的，而且很古怪地帶有清教徒風格的世界。一開始，我的作品被貼上了「自傳式藝術」的標籤，針對這些演出的評論與描述都無視於故事的內容，只強調它們是手寫的，而且跟素描與照片一起掛在藝廊的牆上。文字被當成了圖說。我的作品也曾被指為是「行為藝術」、「聲音藝術」與「口述話語藝術」。我老是覺得，這些複合名詞把「藝術」一字像事後才想到那樣硬加上去，在文法上與風格上似乎格外笨拙，就跟糟糕的翻譯一樣。至少書寫尚未被稱為「書面文字藝術」。或許這些術語反映出一種整體趨勢，幾乎把所有的行動、情境、聲音、場所與人都視為藝術，一如約翰・凱吉（John Cage）主張所有的聲音都是音樂那樣。特別是「行為藝術」現在也包括了計算雲朵、打造火山、關注股市波動並予以具象呈現、等待死亡、展開複雜的偵查工作，以及基本上任何一種活動——不論是奇特的或普通的——都能被表現為與被稱為「行為藝術」。

這個術語近來最受到矚目的主流用法，是一位律師用其來形容他的當事人——一位右翼廣播電台主持人，除了其他說法之外，這位主持人還認為大規模槍擊案是事先安排好的，槍手與受害者都是為此特地雇來的危機演員。他的律師使用「表演藝術家」一詞來替這位當事人的瘋狂想法、行為提出解釋與辯護。

打從我五歲開始，直到我大約十歲左右，在我所聽過最匪夷所思的故事當中，有許多都是《聖經》裡的故事。它們讓我印象深刻，因為這些故事是首批證明我們生活在一個非理性複雜世界的線索。當我聽到這些故事的時候，還正試著掌握地心引力的訣竅，學習植物如何生長以及星星有多古老。《聖經》的故事是關於會說話的蛇、大海突然從中分開形成一條路、變成麵包的石頭，就連死人也能夠復

生。我所認識的大人們，似乎都很認真地看待這些故事。過不了多久，我就學到，虛構與現實之間的界線，其實非常模糊。

在我 1970 年代的頭幾場演出中，仍可聽到源自我早年教育某些故事的回聲。我所依稀記得的童年回憶，跟我聽過的《聖經》故事混在一起，形成了一個斷裂但神奇的地方。我在作品當中使用這些神話意象，把它們變成通往另一個世界的門戶。我也很喜歡《聖經》裡那些狂野的詩歌，有時候我也會在歌曲裡使用《舊約聖經》的字句，它們在歌裡聽起來再正常不過。

> 而野獸將在那裡歇息
> 而貓頭鷹將在那裡彼此呼應
> 而多毛的將在那裡跳舞
> 而女妖在歡娛的殿堂裡
>
> ——《以賽亞書》第 13 章第 21 節

重複與錄音

當我開始做現場演出時，我比較像是個純粹主義者。我決定，演出不能夠重複，因為我擔心這樣會變成演戲，看起來會像劇場，而我最瞧不起的就是劇場。劇場裡的人都假裝自己是他人，那已經太像生活了。

我也從未把這些早期的演出錄製下來。我告訴自己，表演就是關於記憶，而我希望他人的記憶成為這些演出唯一的紀錄方式，包括誤解與扭曲在內。幾年後我卻改變了心意，因為曾經看過這些表演的人會說：「你知道嗎？你的表演裡面我最喜歡的部分，就是那隻橘色的狗。那真的很棒。」而我會說：「可是演出裡根本沒有橘色的狗，我甚至根本就沒提到什麼橘色的狗。」「不、不！」他們會說：「那是表演中最棒的一段！」所以我開始錄下演出內容和歌曲，只為留下正確的紀錄。

當然啦，在藝術作品中使用自身經驗的問題之一，就是你遲早會沒有故事可說。這就像是跟伴侶的關係一樣，他們遲早會聽過你所有的故事，而你也聽完了他們的故事——至少是那些真正有結構的故事，最主要的故事。但這些都是我們剛起步時的故事，是我們用來告訴自己關於我們是誰的故事，是我們早早就發明出來，然後卻縈繞多年、原封不動且未經分析的故事。

我常常把它視為一種設計問題——一種人格的設計問題。舉例來說，比方你遇到了某件事讓你很想大叫，但你卻沒有大叫，因為你說：「我不是那種會大叫的人。」問題是，你還是想要大叫。所以這裡可能出現了一個設計上的問題。當你在設計自己的人格時，也許你把設計圖畫得太小了。所以或許你應該從頭來過，做一些修正——重新設計你自己，讓你在想要大叫的時候就可以大叫。當然我們一出生就遺傳了某些特徵，可以幫助確定我們到底是誰，不過還是有許多事是由我們自己設計的，而且可以改變。所以就是這第一篇虛構作品——發明並設計我們自己是誰——讓我特別感興趣。漸漸地，我們都得要著手發明一個貌似真實、能夠拿出去見人的自我。而假如是在社交媒體上，那個形象通常是單純的、有吸引力的，而且有銷路。

仿：若

《仿：若》是一個關於故事的故事集。演出裡最主要的故事是一次童年的溺水經驗。我把一系列成對的字詞用投影方式放出來，例如溺水：聲音（drowned : sound），同步：下沉（synch : sink），以及聽見：這裡（hear : here），結合了同音異義雙關語和謎語。我所使用的視覺語言是關於編碼、祕密、符號與意義。兩個字之間的冒號指的是隱喻、押韻與文字遊戲。這個字就像那個字。我喜歡字詞可以被嵌入其他字詞裡。比如「冰」（ice）就在「聲音」（voice）這個字裡。為何水同時具有柔軟與剛硬、陰與陽的特質，卻成為記憶與毀滅的隱喻。為何事物與其說是牢固可靠的，不如說是受條件所限制的、命題式的。它們是「假如……那麼」型的陳述。

演出中的《倒敘》(Flashback) 部分，文字迅速閃過，製造出殘像，到最後，觀眾們讀到的是負殘像（negative afterimage），讀到他們自己最近的記憶，幾乎是在讀他們自己的心聲。

冰上二重奏

我在《冰上二重奏》(Duets on Ice) 裡所使用的小提琴被稱為《自奏小提琴》(the Self-Playing Violin)。1974 年，我獲得一項創意藝術家公共服務獎金（CAPS），每位獲獎者都必須進行公共服務。我在《仿：若》的表演中，曾把我的小提琴灌滿了水，使它變得更像是一個道具，而非一把樂器。我把小提琴的背板拆開，在裡面黏上一個喇叭；把長篇的小提琴樂曲錄製在無限循環播放磁帶上，這樣小提琴樂曲就可以從琴身內部播放出來，我則配合著樂音一起合奏。我在紐約街頭演出了一系列共五場小提琴二重奏，每個行政區一場，當成我的公共服務。演出的音樂是以瑞典民謠小提琴、巴爾托克小提琴二重奏，以及菲利普‧葛拉斯（Philip Glass）作品裡閃耀動人的琶音（我經常參加葛拉斯長達八小時的排練）為基礎，結合了催眠的與無情的四分音符。因為音樂是循環播放的，既沒有開始也沒有結束，所以我決定使用融化的冰塊作為計時工具：我穿著冰鞋，鞋底的刀片被凍結在冰塊裡，當冰塊融化時，演出就宣告結束。

我自 1970 年代初期開始在歐洲演出。當時有許多美國舞者、音樂家與視覺藝術家——包括翠莎‧布朗（Trisha Brow）、基斯‧索尼爾（Keith Sonnier）、戈登‧馬塔-克拉克（Gordon Matta-Clark）及理查‧諾納斯（Richard Nonas）在內——在義大利與德國找到發展良機，我也是那波藝術浪潮當中的一份子。我在熱那亞的薩曼藝廊（Saman gallery）舉行了首場視覺展覽，也在熱那亞市區各地演出《冰上二重奏》，這是展出相關的一部分。我並沒有事先公布演出地點，就只是每天到不同的地方表演：忙碌的街角、永恆之火紀念碑，以及索普拉納門（the Porta Soprana）——那是一座鄰近哥倫布（Christopher Columbus）故居的巨大城門。人群很快就聚集過來，大家開始交談和打發時間。

每次演出前，我都會先用基礎課本級的義大利文對觀眾說話，告訴他們，我把這些表演獻給我的祖母，因為她過世的那天，我到一座結冰的湖邊散步，看到一群鴨子坐在冰上，牠們正在大叫，還不停拍動翅膀。我走近，牠們卻沒有飛走，一直等我走到牠們旁邊時才發現，牠們的腳已經被凍結在剛剛結成的冰層裡了。

我在熱那亞舉行的每場演出中，一位頭戴豬肉派帽的男子總是會現身。我不清楚他怎麼會知道演出的時間與地點，不過他總是在我到場不久後出現，像是成了表演的主持人。他會向人群裡的新面孔打招呼，告訴他們那個關於結冰的湖與鴨子的故事，最後他總會用戲劇性的方式指著我說：「她之所以要演奏那些曲子，是因為她和她的祖母曾經一起被凍結在一座湖裡。」

四十年後我拍攝了《犬之心》，最後也是以一個瀕臨溺水的事件作結束。這部片跟《仿：若》也有許多雷同之處。我使用了高速的文字投影，只不過這次的升級版是使用了我的文字軟體 ERST。《犬之心》裡的最後一個故事是「湖」。這個故事的結尾，是我母親對於我差點害弟弟們溺死，她近乎儒家式的反應。她非但沒有痛罵我差點害弟弟們送命，反而恭喜我救回了他們一命。這讓我大吃一驚，同時更讓我感到驕傲與歉疚。這也讓我學到了文字的力量足以改變人生。

《自奏小提琴》the Self-Playing Violin，1974，裝有內建喇叭與擴大機的改造小提琴，23 × 10 × 4.5 英寸

仿：若

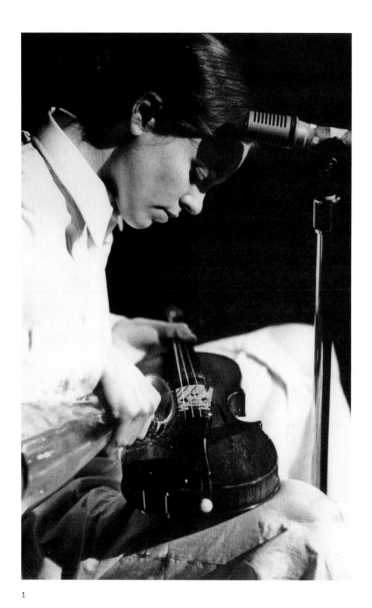

2

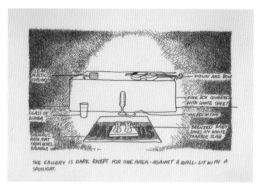

1

3

1、4《**仿：若**》，1974，現場表演；
藝術家空間（Artist's Space），紐約，
紐約州；把水灌進小提琴琴身裡
2《**仿：若**》草圖
3《**仿：若**》投影片

仿：若

表演者遵照指示，吹響鴨哨。
接著把一根塑膠長管插進鴨哨末端。
這根延伸管使鴨哨的聲音降低了三個八度。
一分鐘後，把鴨哨的另一端插進一杯水裡，淹沒了聲音。

文字是軟的嗎？
有些字是軟的。
哪些字是軟的？
「軟」這個字因為你正在
說它是「軟的」。

表演者說話的聲音跟預錄聲音不同步

現場：我們談到同時性。他說，現在
錄音帶：我們談到同時性。他說，現在
想想你正在說什麼而且就
想想你正在說什麼而且就
把它說出來。但我似乎總是有點
把它說出來。但我似乎總是有點
落在字詞的前面或後面。它
落在字詞的前面或後面。它
很難同步。字詞會浮現，
很難同步。字詞會浮現，
句子會繼續下去，接著其他的字會
句子會繼續下去，接著其他的字會
浮現。
浮現。
我的小提琴老師告訴我同樣的事。
我的小提琴老師告訴我同樣的事。
專注在聲音上，聽見聲音，奏出聲音，
專注在聲音上，聽見聲音，奏出聲音，
全部同時。
全部同時。

4

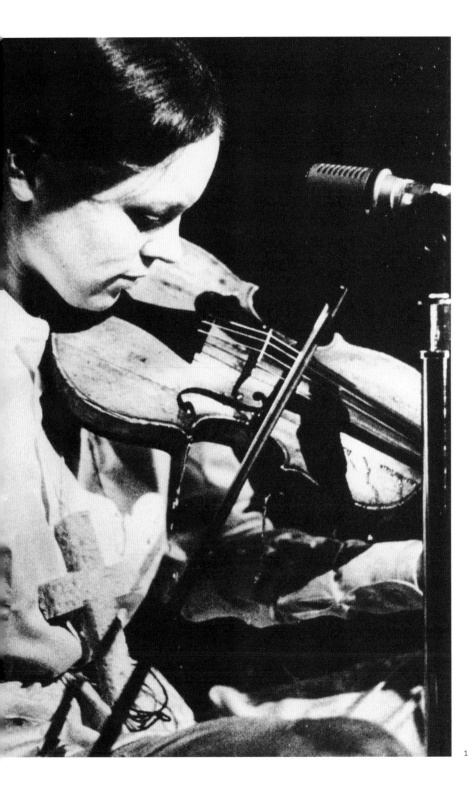

here : hear
he : ear
her : here
her : he

2

1 《仿：若》，1974，現場演出；藝術家空間，
紐約，紐約州；拉奏灌了水的小提琴
2（及後頁）《仿：若》的草圖與圖表

roof : roof

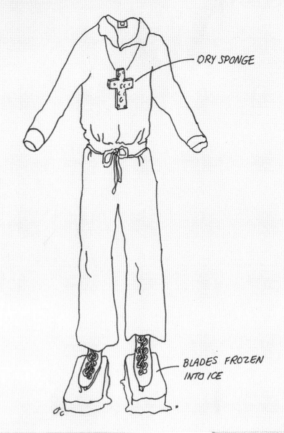

ORY SPONGE

BLADES FROZEN INTO ICE

TALKING

SLIDES

voice : ice

THE DAY AFTER MY GRANDMOTHER DIED, WE WENT OUT TO SKATE ON THE POND. THE TEMPERATURE HAD DROPPED SUDDENLY THE NIGHT BEFORE. THERE WERE A LOT OF DUCKS ON THE ICE. THEIR FEET HAD BEEN FROZEN INTO THE NEW LAYER OF ICE AND THEY COULDN'T MOVE. THEY WERE HONKING AND FLAPPING THEIR WINGS. I REMEMBER THINKING OF THE ICE AS A HUGE SOUNDING BOARD- AN AMPLIFIER- AND OF THE DUCKS' FEET AS LITTLE CONDUCTORS THAT CARRIED THE HONKING DOWN THROUGH THE ICE AND INTO THE WATER WHICH DAMPED THE SOUND.

damp : dampen

MY VOICE IS USUALLY SOFT AND SOMETIMES WHEN I'M NERVOUS, I STAMMER.

I'VE CUT OUT MOST OF THE FLAT MIDWESTERN 'A'S' FROM MY SPEECH BUT I STILL SOMETIMES SAY RUF FOR ROOF, HOOOD FOR HOOD, AND WARSH FOR WASH.

I MUFFLE MOST WORDS. WE'LL BE TALKING AND I'LL SAY 'THOROUGH' AND SHE'LL HEAR 'THOREAU' AND THE CONVERSATION WILL JUST SORT OF FLOW ALONG, EACH OF US USING OUR OWN DEFINITION - BACK TO BACK.

ONCE WHEN SHE WAS MAD, SHE SAID, 'YOU KNOW, WHEN YOU TALK IT SOUNDS LIKE YOU'RE LEAKING.'

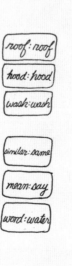

roof : roof
hood : hood
wash : wash

similar : same
mean : say
word : water

roof: roof
hood: hood
wash: wash

sink: synch

hymn: hum
grimmer: grammar

similar: same
mean: say
word: water

the ties
that bind
of kindred minds
is like
is: like
as: if

voice: ice

drowned: sound

interface: surface

splish: splash
bing: bang

FLASHBACK

AFTER WORDS

AFTER WARDS

354–356

DURING TAPE, PERFORMER FOLLOWS INSTRUCTIONS, BLOWS DUCK CALLER. THEN A LONG PLASTIC TUBE IS INSERTED IN THE END OF THE CALLER. THIS TUBE EXTENSION BRINGS THE SOUND DOWN THREE OCTAVES. AFTER A MINUTE, THE OTHER END OF THE TUBE IS INSERTED INTO A GLASS OF WATER, DROWNING THE SOUND.

ON TAPE — VERY LOUD — "SPLISH SPLASH" — WHILE SONG IS ON, PERFORMER TALKS OVER IT ABOUT CHRIST KNOCKING ON THE HEART'S DOOR, ABOUT GIVING UP DANCING, ABOUT FEELING CLEAN — WASHED. DARIN'S SONG IS ABOUT TAKING A BATH ON A SATURDAY NIGHT WHEN FRIENDS START POUNDING ON THE DOOR — WHEN HE LOOKS OUT OF THE BATHROOM — HE SEES A BIG DANCING PARTY GOING ON IN HIS LIVING ROOM. (ALL VERY LOUD & RAUCOUS — PERFORMER'S VOICE: FANATIC VERGING ON THE HYSTERICAL)

door: door
dance: dance
wash: wash

voice: ice

wash: wash

"HOW TO USE YOUR NEW PHILIP S. OLT DUCK CALLER: PICK A SPOT WITH MINIMUM [VI]SIBILITY AND CONCEALMENT. WITH [Y]OUR FINGER ON THE LONG PROTRUDING [P]IECE, PRODUCE A LONG, LOW, QUAVERING [S]OUND, AS IF YOU YOURSELF WERE A DUCK. [IF] YOU DON'T GET IMMEDIATE RESULTS, [M]OVE TO ANOTHER STAND."

[PL]ASTIC [TU]BE →

GLASS OF WATER →

DUCK DECOY
(MODIFIED DUCK CALLER)

A LONG PLASTIC TUBE IS INSERTED INTO THE DUCK CALLER. THE TUBE IS INSERTED IN A GLASS OF WATER. THIS EXTENSION LOWERS THE PITCH OF THE DUCK CALLER — ONE OCTAVE.

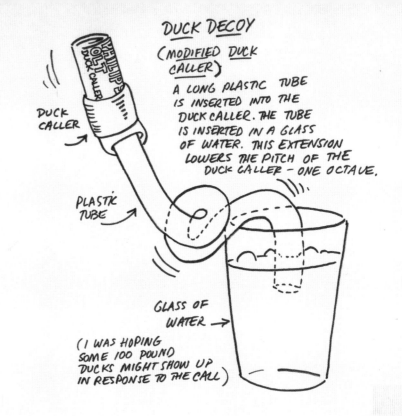

DUCK CALLER →

PLASTIC TUBE →

GLASS OF WATER →

(I WAS HOPING SOME 100 POUND DUCKS MIGHT SHOW UP IN RESPONSE TO THE CALL)

IT WAS SNOWING SLOWLY **THE LAKE WAS FROZEN**

ON TAPE: LAUNDRY DETERGENT COMMERCIAL

I MEAN, FOR EXAMPLE, A LOT IS SAID ABOUT SOAP BUT THE WORD 'WATER' IS NEVER EVEN MENTIONED AND IT'S THE WATER THAT REALLY DOES THE JOB.

WATER IS POURED ON KNEES. DAMP PATCHES ARE CUT OUT, STUFFED INTO BRONZED BABY SHOES.

冰上二重奏

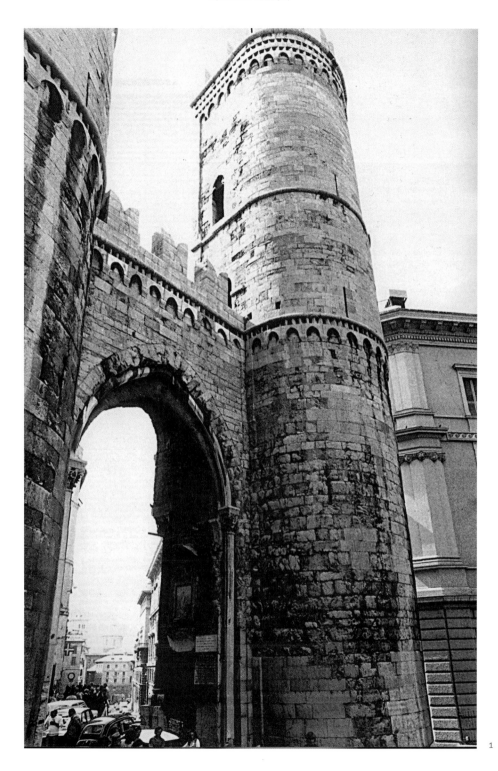

1

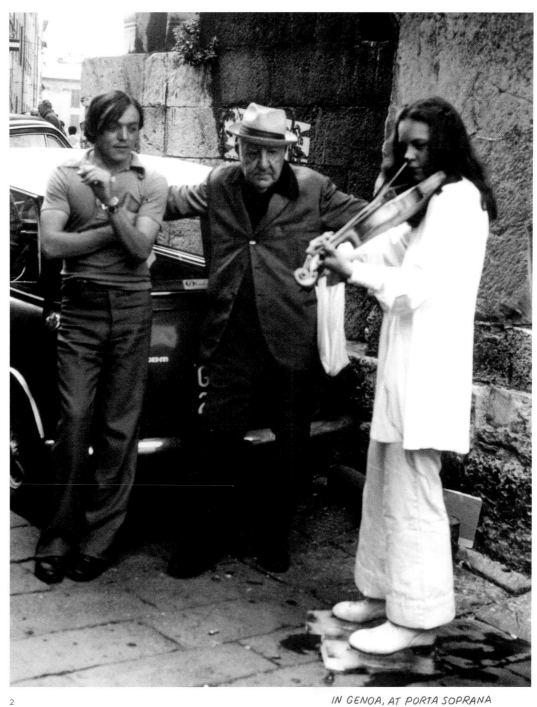

1 索普拉納門，熱那亞，
義大利，1975
2 **《冰上二重奏》**，1975，
現場演出；索普拉納門，
熱那亞，義大利

2

IN GENOA, AT PORTA SOPRANA

冰上二重奏　　33

GENOA, MONUMENT TO THE ETERNAL FLAME

3

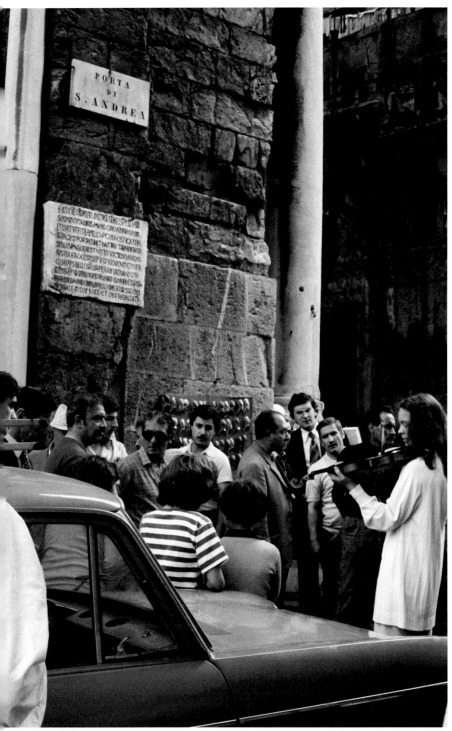

2

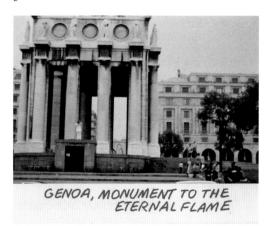

1

1 《冰上二重奏》，1975，現場演出；
索普拉納門，熱那亞，義大利
2、3 《冰上二重奏》，1975，現場演出；
站在永恆之火紀念碑上
4、5 《筆記本》，書本

DUETS ON ICE
NEW YORK / GENOA

DUETS ON ICE WAS PERFORMED AT FIVE LOCATIONS IN NEW YORK CITY IN 1974 AND THREE PLACES IN GENOA, ITALY IN 1975. THE CONCERTS WERE PERFORMED ON A VIOLIN WITH A BUILT-IN SPEAKER... A SELF-PLAYING VIOLIN. HALF THE MUSIC WAS ON TAPE, COMING OUT OF THE VIOLIN. THE OTHER HALF WAS PLAYED, SIMULTANEOUSLY, LIVE. THE TIMING DEPENDED ON A PAIR OF ICE SKATES, THEIR BLADES FROZEN INTO BLOCKS OF ICE. WHEN THE ICE MELTED, THE CONCERT WAS OVER.

BETWEEN SONGS, I TALKED TO PASSERS-BY ABOUT THE PARALLELS BETWEEN SKATING AND VIOLIN-PLAYING: BALANCE; BLADES OVER A SURFACE; SIMULTANEITY.

IN AWKWARD ITALIAN, I TOLD A GROUP OF PEOPLE IN GENOA THAT I WAS PLAYING THESE SONGS IN MEMORY OF MY GRANDMOTHER BECAUSE THE DAY SHE DIED I WENT OUT FOR A WALK ON A FROZEN LAKE AND SAW A FLOCK OF DUCKS HONKING AND FLAPPING THEIR WINGS. I GOT VERY CLOSE TO THEM BUT THEY DIDN'T FLY AWAY. THEN I SAW THAT THEIR FEET HAD FROZEN INTO THE NEW LAYER OF ICE.

ONE MAN WHO HEARD ME TELL THIS STORY WAS EXPLAINING TO NEWCOMERS, "SHE'S PLAYING THESE SONGS BECAUSE ONCE SHE AND HER GRANDMOTHER WERE FROZEN TOGETHER INTO A LAKE."

THE FIRST ITALIAN WORDS I EVER SAW WERE WRITTEN ON SCORES: *Fermata ...Istesso Tempo,..Al fine....* LIKE ROADSIGNS, THEIR CURT MESSAGES LOOKED ODDLY ISOLATED IN THE SETTING. LATER, WHEN I BEGAN TO LEARN ITALIAN, I FOUND THAT MANY OF THESE WORDS WERE ARCHITECTURAL TERMS AS WELL, DOUBLE-TIMING TO DESCRIBE PLACE AND SOUND... WORDS WITH THE BUILT-IN SENSE OF TIME DEFINING MUSIC AND BUILDINGS... SOMETIMES THROUGH HISTORY (*Canto* OR 'SONG' USED TO BE 'CORNER' TOO)... SOMETIMES THROUGH TRANSLATION (*Scala* AS 'STAIRWAY' AND 'SCALE'... *Stanza* AS 'ROOM' AND 'STANZA').

'DUETS ON ICE' WAS PERFORMED IN VARIOUS OUTDOOR CITY SPACES. ONE PERFORMANCE WAS AT THE PORTA SO-PRANA - A MONUMENTAL GATE - WHICH I CHOSE NOT ONLY FOR ITS MUSICAL THRESHHOLD NAME, BUT BECAUSE IT WAS THE MOST AMERICAN PLACE IN GENOA - THE GATE TO CHRIS-TOPHER COLUMBUS' VILLA. (THE LYRICS OF THE SONGS HAD A SPAGHETTI WESTERN FLAVOR, OPERATIC COWBOY,..THE WORDS- AN INDISCRIMINATE BLEND OF ENGLISH AND ITALIAN.)

ACOUSTICS VARIED WIDELY. IN NEW YORK, THE CONCERTS WERE CONSISTENTLY DROWNED OUT BY TRAFFIC; IN GENOA, ECHOING IN NARROW STREETS OR DISSOLVED IN WIDE-OPEN PLAZAS.

4

5

冰上二重奏　　35

1

2

1 《冰上二重奏》，1975，現場演出；
熱那亞的公園，義大利；在公園裡準備演出
2 《冰上二重奏》；熱那亞的公園內，義大利

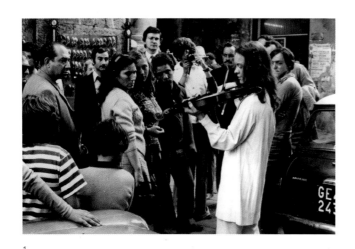

1

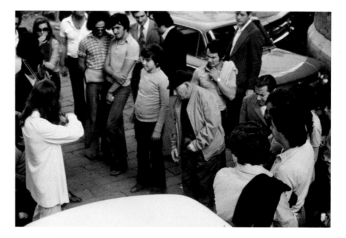

2

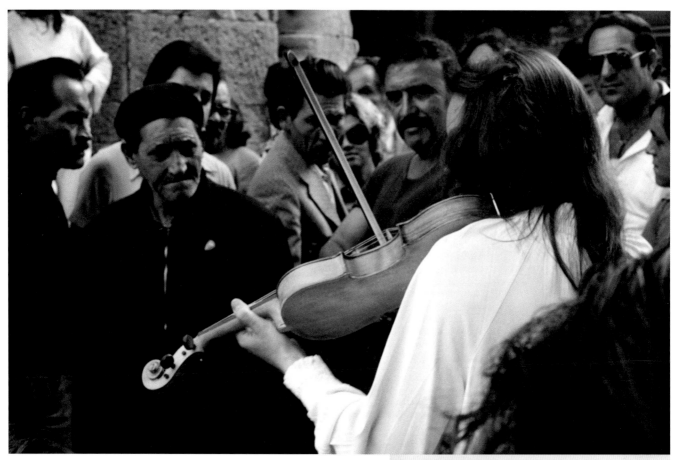

3

..ARGUMENTS BREAK OUT ABOUT WHY I'M DOING THIS.

4

NEW YORK, THE BRONX ZOO

6

NEW YORK, FIRST AVENUE

5

A MAN PASSES THE HAT FOR ME.

7

IN NEW YORK, ON THE UPPER EAST SIDE

NEW YORK SERIES: SPONSORED BY CREATIVE ARTISTS PUBLIC SERVICE
GENOA SERIES: SPONSORED BY IDA GIANELLI, SAMANGALLERY, GENOA

8

1~3 《冰上二重奏》，1975，
現場演出；索普拉納門，熱那亞，義大利
4~8 《冰上二重奏》，1974，現場演出；
紐約，紐約州

湖

我們住在一座湖邊，每年冬天它都會結凍。我們到處溜冰。某天傍晚，我看完電影準備回家，一邊用嬰兒推車推著兩個年幼的弟弟克雷格與菲爾。

我決定帶他們到湖中的小島上看看正升起的月亮。但當我們走近小島時，湖面的冰層裂開來，推車掉進了黑暗的水裡。我第一個念頭是：「媽媽一定會殺了我！」

我記得他們消失在黑水裡時，我還看見他們帽子上的毛線球。我扯掉外套，跳進冰冷的湖水裡再往下潛，一把抓住了克雷格，把他拉出水面再丟到冰層上。然後我再次下潛，卻找不到嬰兒車。它已經掉進了冰層下的泥濘湖底。

我再次下潛，終於找到了推車，菲爾還被綁在車裡，我解開綁帶拉他出來，再把他推到冰層上。我一手夾著一個弟弟，一邊凍得要死一邊尖叫地跑回家。

我跑進大門裡，告訴我母親發生了何事，她就站在那裡，然後說：「你游泳游得真的很棒。而且我本來不知道你這麼會潛水。」

當我現在想起她時，我發現，那就是我一直努力想要記起的時刻。

——《犬之心》，影片，2015

《犬之心》，2015，高畫質錄像，
75 分鐘；停格畫面

 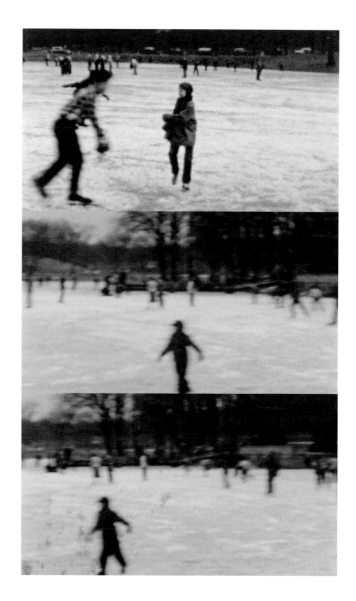

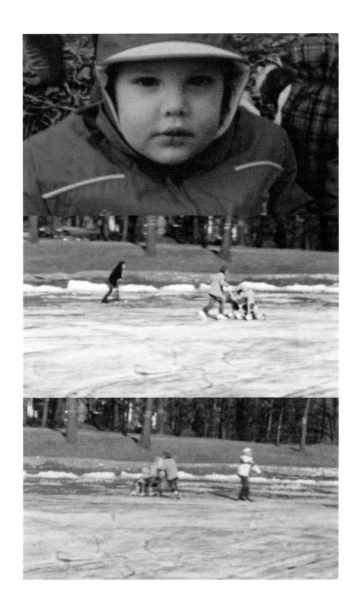

《犬之心》，2015，高畫質錄像，
75 分鐘；停格畫面

43

兩個醉漢在冰上

兩個醉漢在冰上。他們又冷又餓。
第二個醉漢不斷地說：「我又冷又餓。」
第一個醉漢說：「我知道，我們在冰上
切出一個洞再來冰釣！」
第二個醉漢說：「那不會成功的！
你瘋了嗎？」
第一個醉漢說：「會成功的！」
他開始試圖敲開冰層。

突然間，一個巨大的聲音說：「別那麼做。」
第一個醉漢說：「我的天哪！你聽見了嗎？那是上帝！」
第二個醉漢說：「什麼？」
他們又聽見了那個聲音。
「別那麼做！」
第一個醉漢說：「上帝，是祢嗎？」
那聲音說：「不，我是溜冰場管理員。」

——《公園大道軍械庫－ B計畫》Park Avenue Armory-Plan B，2015

TWO DRUNKS ARE OUT ON THE ICE. THEY'RE COLD AND HUNGRY. THE SECOND DRUNK KEEPS SAYING, "I'M SO COLD + SO HUNGRY!" THE FIRST DRUNK SAYS, 'I KNOW! LET'S CUT A HOLE IN THE ICE + GO ICE FISHING!" THE SECOND DRUNK SAYS, "THAT'S NOT GOING TO WORK! ARE YOU CRAZY?" THE FIRST DRUNK SAYS, 'YES IT WILL!'" AND HE STARTS TRYING TO CRACK THE ICE.

SUDDENLY THERE'S A LOUD VOICE: DON'T DO THAT!

TWO DRUNKS OUT ON THE ICE

THE FIRST DRUNK SAYS "OH MY GOD! DID YOU HEAR THAT?! IT'S GOD!" THE SECOND DRUNK SAYS, "WHAT?" AND THEY HEAR THE VOICE AGAIN. DON'T DO THAT! AND THE FIRST DRUNK SAYS "GOD! IS THAT YOU?" AND THE VOICE SAYS, "NO IT'S THE RINK MANAGER"

〈兩個醉漢在冰上〉 *Two Drunks Are Out on the Ice*，
2015，畫在紙上的墨水素描，《**B計畫**》，
公園大道軍械庫，紐約，紐約州

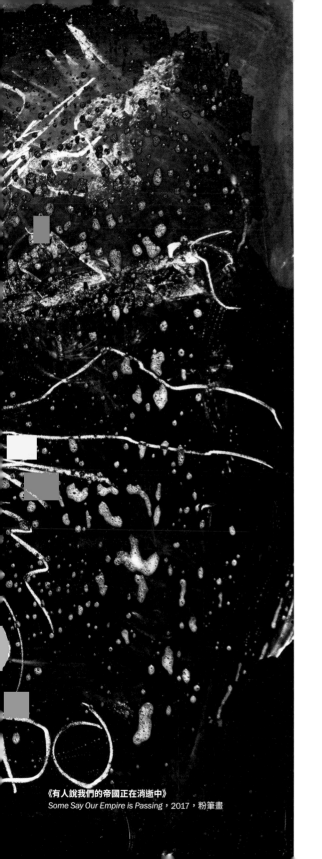

《有人說我們的帝國正在消逝中》
Some Say Our Empire is Passing，2017，粉筆畫

「喂老兄！我從這裡要怎麼到城裡？」
他說：「嗯，你就在他們準備蓋新購
物商場的地方右轉，直直走過他們準
備蓋高速公路的地方，在即將蓋起新
運動中心的地方左轉，然後一直走，
直到你抵達他們考慮興建那間得來速
銀行的地方。你不可能會錯過的。」
我說：「一定就是這裡了。」

——〈大科學〉*Big Science*，《美國 2》
United States 2，1980

1970 年代晚期，我花了很多時間在歐洲工作。
我把所有的裝備──小提琴、投影機和電子器材
──通通都裝進一個滾輪行李箱裡。

這是 1980 年我在米蘭的一個火車站，旁邊是我的
朋友賈克琳‧伯克哈特（Jacqueline Burckhardt）、
馬丁‧狄斯勒（Martin Diesler）、讓 - 克里斯多夫‧
安曼（Jean-Christophe Ammann）與茱迪絲‧安曼
（Judith Ammann）。碧斯‧庫利格（Bice Curiger）
拍了這張照片。

一定就是這裡了

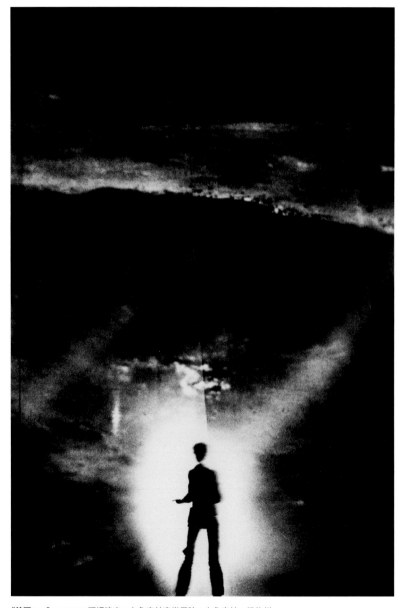

我能看見未來
那是一個地方。
大概離此地往東
七十英里
那裡更為明亮。
在這裡多徘徊一會兒。
你有時間嗎？
讓 x 等於 x

——〈讓 x 等於 x〉 *Let x=x*，
《美國2》，1980

《美國1~4》，1983，現場演出；布魯克林音樂學院，布魯克林，紐約州

《美國》、《藏於山中》、《粉筆之房》

「我住在哈德遜河邊」

我大多數的演出，都會先從描述一個地方開始——而那個預設的起點，常常是我位在紐約市中心的運河街（Canal Street）上、緊鄰哈德遜河的工作室。單單描述我身在何處，似乎一直都是種很好的開場方式。我曾進行過的許多表演和計畫，都是繞著試圖去定義與描述地方而打轉。這些地方最後通常是虛幻的。這些難以捉摸之地的肖像，包括了《美國》（*United States*）、《勇者之家》（*Home of the Brave*）、《空無之地》（*Empty Places*）、《傀儡汽車旅館》、《藏於山中》（*Hidden Inside Mountains*）、《家園》（*Homeland*）和《登陸》。

1970 年代，我花了很多時間在海外遊歷，跟當時許多美國藝術家一樣，追隨著更早一批爵士音樂家的腳步出走到歐洲，這些爵士樂前輩發現，歐洲可以提供他們更多機會，觀眾的人數更多、也更能引起共鳴。當時在歐洲發展的美國藝術家仍然有點罕見，身為戲劇或音樂節閉幕晚宴長桌上唯一的美國藝術家，我經常會被其他藝術家追問，他們不敢置信地問道：「你怎麼能在那種地方生活？美國那麼野蠻、淺薄，又……那麼像迪士尼。」他們那時候對美國有一種執迷，全是由好萊塢的陳腔濫調，以及歐洲作家的思想、見解與觀察所構成。我試著向他們解釋美國生活的某些面向。最後我的答案變成了一場長達八小時、名為《美國 1~4》（*United States Parts 1-4*）的多媒體表演。這四部曲分別為《運輸》（*Transportation*）、《政治》（*Poitics*）、《金錢》（*Money*）和《愛》（*Love*）。

> 為我淚流成河，讓這條河流向一條路，讓這條路通往一條高速公路，不斷地往前延伸，纏繞在你的記憶裡，如此綿長、如此久遠……

有時候我們尋找某些事物，但卻不知道該如何稱呼它們。適當的名稱根本不存在。有時候文字反而礙事，愈是努力去形容某事，反而會讓它消失。文字取代了事物。有時候，語言的簡單轉折，卻能夠讓事物重新現身。

抵達那裡

比如說，你可以試試這個實驗。你正在開車，與其告訴自己，「我正開在這條路上」，只管說，「我正開在一條路上」。你不再想著，這是通往你家或者工作地點的路——一條你很熟悉的特定道路——你開始把它當成只是某一條路。突然間，你開始用新的方式來注意事物——道路兩旁的樹木、遠方的都市天際線、其他駕駛的臉孔。你就身在當下。僅僅是把「這條」換成「一條」，幾乎總是能夠幫助我看到原本看不見的事物。

對美國作家而言，出走，一直都是找到一個更佳觀點的好辦法。「擺脫一切」通常意味著讓他們自己或書中的角色出航：梅爾維爾搭上了捕鯨船、馬克吐溫在密西西比河上航行、海明威坐在他的漁船上。在歐洲工作，給了我一段必要的距離，這樣我才能夠替美國繪製一幅肖像。我也愛上了漫遊的浪漫。許多計畫都涉及了探索、試驗與報導——包括搭便車前往北極，在原始的馬雅村落裡工作、爬山與潛水等等。我到世界上的許多地方旅行和工作，去到我身無所屬的地方，去做我不會做的事——就只是看看會怎麼樣，逃離我原來的生活以及藝術風格。

在 2001 年到 2016 年間，我進行了一系列的說故事表演——例如《幸福》（*Happiness*, 2001）、《月亮的盡頭》（*The End of the Moon*, 2004）、《塵土之日》（*Dirtday*, 2011）、《未來的語言》（*The Language of the Future*, 2016）——都是以政治、社會與經濟狀況為背景、反映出

文化轉折的故事。在為《幸福》做準備時，我曾到紐約州的一家麥當勞速食店，以及賓州的一座阿米許農場工作。在表演《塵土之日》之前，我從事類似記者的工作，在帳棚城（tent cities）裡蹲了不少時日。這個系列作品並非多媒體演出。我開始在表演中使用更多故事，卻幾乎未用到影像。影像全都是透過文字的聯想所產生，因此這些作品已經超出了本書的範圍之外。

家園

大約在「占領華爾街」運動的同時，我創作了《家園》並展開巡演，這場演出使用了視覺元素以及一個小型樂團。受到「占領」運動許多分支的啟發，在這段社會動盪期間，我在演出途中寫下了許多歌曲和故事，有時候根本就是在示威活動現場創作。《家園》聚焦於美國與歐洲自 2004 年至 2008 年間，在政治、文化與經濟上所歷經的劇變，主題包括了戰爭、媒體到環境，以及監控文化的戲劇性擴張。美國的軍事與企業語言也被納入了《家園》的歌曲中，因為這些語言愈來愈常在日常生活中被使用。我留意到人們開始會說類似「收到」、「聽到」跟「地面部隊」等字眼。他們說話的語調也突然變得急迫且短促，暗示他們正在執行一項戰略性無人機任務的通訊作業，但事實上他們只不過是在搬動辦公室裡的器材而已。

就在此時，「敘事」一詞也在一夕間變成了一個媒體／政治熱門字眼。「故事」成為全國性對話的核心，因為政治人物開始察覺故事的用處。至於故事本身呢？你可以隨手編出一些故事。假如你的故事編得夠好，就能讓許多人深信不疑。你可以讓許多人相信，有個邪惡暴君手裡握有大批隱藏的武器，而且想要殺害他們。你可以用故事來引發戰爭。你也可以用來打贏選戰。故事就是這麼神奇。

假如那個故事很棒，你可以在再次述說時加進一些新的細節，比方籠罩在都市上空的蕈狀雲，以及家園遭到入侵。你可以更動一些人名和地點，你還可以再發動一場新的戰爭，因為所有人都忘了，第一個故事並不是真實的故事。

然而重點從來就與故事的真假無關。而是那個故事很棒——能夠引起恐慌、有說服力且讓人激動。

我們現在是個帝國了

2004 年時，美國總統高級顧問卡爾‧羅夫（Karl Rove）曾與一位記者對話。他指控該名記者還活在「以現實為基礎的社群裡」。他說：「世界再也不是按照那種方式運作了。」「我們現在是個帝國了，當我們行動時，我們會創造出自己的現實。而當你在研究那個現實的時候……我們又會再次行動，創造出更多新的現實，你當然也可以研究那些現實，未來事情就會這麼走下去。我們都是歷史的演員……而你，你們全部的人，都將只能夠研究我們的行動。」*

到底是誰的故事？

所以，到底誰有資格說故事？我寫這本書的動機之一，就是 2016 年的總統大選及其後的發展。兩年來，我們聆聽了所有總統候選人訴說他們的故事。每位候選人對於世界的現況與世界的過去，以及未來的走向，都有一個自己的故事。你投票支持那個故事最能打動你的候選人。接著這些故事變得愈來愈短，直到最後變成了一條只有十個字的推文，而半數的新聞報導都被貼上了假新聞的標籤，其他的故事則源自網路深處，結合了形形色色的謠言、八卦、謊言，以及後來為人所熟知的「另類事實」。突發新聞出現的速度不斷加快，直到每隔幾小時都有一則新的新聞出現，人們開始失去平衡，落在後面。那是故事的一種危機，一種緊急狀態。那不再是一種政治情勢。而是一種存在的狀態。

* 取自 2004 年 10 月 17 日的《紐約時報雜誌》，由作家羅恩‧蘇斯金（Ron Suskind）所寫的一篇文章，出處來自喬治‧W‧布希的一位匿名助理，一般認為是羅夫。許多新聞媒體，例如 MSNBC、Jacobin 與 Politico 等都明確指出，說話者為羅夫：http://www.msnbc.com/rachel-maddow-show/karl-rove- lost-sea-make-believe; http://www. politico.com/story/2011/09/suskind- fightsback-063991?o=2; https://www. jacobinmag.com/2016/12/henry- kissinger-grandinferguson-chomsky/。

為了要理解究竟發生何事，人們開始發明屬於他們自己的古怪故事。對有些人來說，那就是陰謀論或政變。有些人認為，這是資本主義無可避免的最後階段，或是終將往回盪的鐘擺。有些人相信，那是個沒有情節的超現實驚悚故事，由突然間掌權的騙子、小氣鬼與精神病態者擔任主角。還有一些人認為這是革命的開始，另外一些人則相信末日天啟，他們所說的是關於邪惡、暴力、即將發生的核子屠殺與星球滅絕的黑暗奇幻故事。但沒人確知他們的故事會走向何方，或者如何結束。最後我們才發現，那就是實際上發生的事：我們正被自己的故事所淹沒。

在寫作本書時，我察覺到過去數十年來我所說過的許多故事，都環繞著移民、入侵、身分認同、金錢與財產等議題。回顧這些故事，辨識出這些模式，而這些模式已成為我們所謂的歷史，感覺真是詭異。

飛機來了
《美國 1~4》是一部結合了影片、歌曲與故事的作品。完整的八小時版本只在紐約、倫敦及蘇黎世演出過。表演中的許多故事都圍繞著如何用文字來形容這個國家。我在1980 年寫下了〈喔，超人〉（*O Superman*）這首歌。那是關於伊朗人質救援任務失敗，造成數架直升機墜毀在沙漠中起火燃燒，而美國原本打算藉此任務來展現美國的先進科技與膽識。那首歌被收進《美國 2》中。

這幾十年來，我偶爾會唱這首歌。2001 年九月，就在九一一恐怖攻擊案發生數天後，我在紐約市政音樂廳演唱了〈喔，超人〉。當我唱到「飛機來了。它們是美國飛機。在美國製造。吸菸或非吸菸座位？」時，我有種古怪的感覺，彷彿我所唱的就是這個絕對的當下。每一次我重唱這首歌，人們總是會說：「這是你剛剛才寫的嗎？聽起來實在太像現在的情況。」他們已經忘記，現在的這場戰爭已經打了超過三十年，只不過每隔一陣子都會換個新的名稱：「波灣戰爭」、「伊拉克戰爭」、「反恐戰爭」。

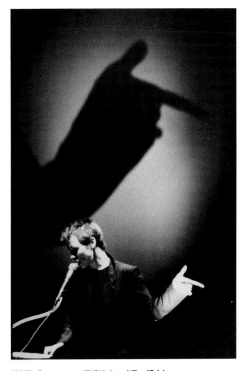

《**美國 2**》，1980，現場演出，〈喔，超人〉

喔，超人

喔，超人。喔，法官。喔，爸爸媽媽。
喔，超人。喔，法官。喔，爸爸媽媽。

嗨。我現在不在家，假如你想留話，請在嗶聲之後開始留言。
哈囉？我是媽媽。你在家嗎？
有人在家嗎？你會回家嗎？
哈囉？你不認識我，但我認識你。
我有個口信要給你。
飛機來了。

所以你最好做好準備。準備動身。
你只要人來就行。但要隨用隨付。
隨用隨付。
我說：OK！你到底是誰？那個聲音說：
我是那隻手，那隻攫取的手。
我是那隻手，那隻攫取的手。
飛機要來了。它們是美國飛機。
美國製造。吸菸或非吸菸區？

雪或雨或夜晚的黑暗，都不能阻止這些信差快速完成
他們被指定的巡邏路線。

因為當愛已消逝，總還有正義。
而當正義消逝，總還有力量。
當力量也消失，總還有老媽。
嗨媽媽！
所以抱住我，媽媽，在你長長的臂彎裡。
所以抱住我，媽媽，在你長長的臂彎裡。
在你的自動化臂彎裡，在你的臂彎裡。
在你的石化臂彎裡，你的軍事臂彎裡。
在你的電子臂彎裡。

——《美國 2》

說哈囉

美國某個宗教教派一直密切關注世界在大洪水時期的狀況。根據他們的估算，在大洪水時期，風、潮汐與洋流大體上都是朝東南方流動。這表示，假如諾亞方舟最後停泊在亞拉拉特山（Mount Ararat）上，它就得從幾千英里之外的西方出發。這麼一來，洪水前文明的地點就會落在紐約上州某處，而伊甸園則大概就位於紐約市。

為了從一地抵達另一地，就必須移動。紐約沒人記得曾經移動過，而紐約上州地區也沒有任何《聖經》歷史遺跡。因此在這個

時空裂縫裡，我們唯一可能得出的結論就是，諾亞方舟壓根就沒離開過。

我們可以把這個情況拿來跟另一個較為人熟知的情況相比。你在夜裡獨自開車。外面一片漆黑又著著雨。你先前轉了個彎，但你現在不確定那個彎轉得對不對，但你既然已經轉了彎，所以你就只能繼續往這個方向開下去。到最後外面開始變亮，你往車外看，發現你完全不知道自己身在何處。所以你在下一個加油站下車，你說：

—哈囉。不好意思。你能告訴我這是哪裡嗎？
—你可以讀一下路標。你以前就走過這條路。你想要回家嗎？你現在想回家嗎？

—哈囉。不好意思。你能告訴我這是哪裡嗎？
—你可以讀一下這種手語。在我國，這是我們說哈囉的方式。說哈囉。

—哈囉。不好意思。你能告訴我這是哪裡嗎？
—在我國，這是我們說哈囉的方式。這是一種在兩點間運動的圖示。這是指針在鐘面上揮動。在我國，這也是我們說再見的方式。說哈囉。

—哈囉。不好意思。你能告訴我這是哪裡嗎？
—在我國，這是我們說再見的方式。這是簡略地表示：昨晚你還在這裡，但當我早上醒來時，你已經走了。在我國，再見跟哈囉看起來一模一樣。說哈囉。

1

—哈囉。不好意思。你能告訴我這是哪裡嗎？
—在我國，我們把人們正使用我們這種手語的照片寄到外太空。我們在這些照片裡正使用著這種手語。你覺得他會不會以為他的手臂永遠固定在這個姿勢？或者，你覺得他們能不能讀懂我們的手語？在我國，再見跟哈囉看起來一模一樣。說哈囉。說哈囉。說哈囉。

——《美國 1》

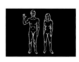

2

1 《美國 2》，1980，〈說哈囉〉Say Hello 的投影片；這是卡爾．薩根（Carl Sagan）安裝在先鋒號（Pioneer）太空探測器上的蝕刻鋁板圖案細節，呈現出人類相對於宇宙的比例。
2 《假的全像投影圖》Fake Hologram，水墨紙本，24 x 36 英寸；為《美國 1》所繪製的草圖，1979；揮手的連續靜態圖案被投射到空中，白色琴弓則在圖案前揮動，製造出一隻手正在揮動的幻覺

私人產業

小威廉·F·巴克禮（亦即私人產業先生）打算發表一場演講——一次政治性的演說——地點在伊利諾斯州的一座小鎮。但他的先遣人員發現，鎮中心竟然消失了，商場裡所有的商業活動也都已停止。當巴克禮先生抵達商場時，他把麥克風設置在一些小型噴泉附近，開始散發傳單和已經簽好名的新書。正當一小群購物者聚集過來時，商場的業主跑出來說：「很抱歉。這裡是私人產業，必須請你離開。」

你知道嗎，今年夏天我旅行回來後，我發現市郊所有的舊工廠突然都被改建成豪華公寓，幾乎在一夜之間就有數千人搬了進去。大多數新住戶似乎都是專業的烤肉者。每天晚上，他們都在外面的消防梯上烤東西。從他們那些小小爐火裡升起的炊煙，讓整個社區看起來像是處龐大的戰場。我會從窗口往外看並說：「唔。」

你知道嗎，昨晚我從地鐵站走出來時，我對自己說：「唔。你想回家嗎？」我心想：「你已經到家了。」

——《美國 2》

嘿啊

幾年前，我去了加拿大的一個克里族（Cree）印第安保留區，有一天，幾個人類學家搭著一架機身上畫著楓葉的小飛機來到當地。他們說，他們是要來拍攝一部關於族人的紀錄片。他們架好了攝影設備，並要求保留區裡年紀最大的長者在鏡頭前唱歌。

拍攝當天，老人來了。他穿著一件紅色的格子襯衫，而且眼睛看不見。他們打開燈光，他開始唱歌，但是一再重頭來過，不斷冒汗。很快地，大家都看得出來，他根本不知道自己在唱什麼。他只是一再從頭開始，不停前後搖動，而且一直流汗。他唯一能夠確定的字詞，似乎只有嘿啊嘿啊嘿。

我正在唱歌，那些古老的歌。
但我記不起歌詞
嘿啊嘿啊嘿
我正唱著我父祖輩的歌
以及他們獵捕到的動物

3 《美國》，
1979，現場表演；
廚房劇院（the Kitchen），
紐約，紐約州

3

嘿啊嘿啊嘿
我從來沒學過這些歌
嘿啊嘿啊嘿
也沒有打過獵
嘿啊嘿啊嘿
我是替這部電影唱歌
嘿啊嘿啊嘿
我是為了錢才這麼做
嘿啊嘿啊嘿
我還記得祖父
他臨死前仰躺著
嘿啊嘿啊嘿
我想我只是
嘿啊嘿啊嘿
誰都不是。

——《美國3》

芬蘭農夫

在第二次大戰期間，俄羅斯正在測試他們的降落傘。有時候傘根本沒有打開，許多士兵就這樣喪命。在入侵芬蘭時，數百名部隊在隆冬被空降到地面。一如往常，有些降落傘沒有打開，士兵從空中直接掉進厚厚的積雪裡，鑿出一些深達十五英尺的孔洞。芬蘭農夫會拿出獵槍，走進田裡尋找這些洞穴，再朝洞裡開槍。

在 1979 年的中西部旱災期間，美國農夫開始把土地租給美國政府作為飛彈發射場。他們聽說：某些飛彈發射井裡裝有義勇兵飛彈，有些則沒有。有些發射井被設計成類似儲存普通玉米與穀物的穀倉。軍方稱這些發射井為「誘餌井」，但農夫卻稱其為「稻草人」。政府還暗示，某些發射井可能透過一條地下隧道系統，由長達數百英里的鐵路串連起來。

這是麵包籃。
這些是作物。
一聲響徹全世界的槍響。
農夫們，義勇兵。
農夫們，那些當時在那裡的人。
麵包籃。
大熔爐。
熔毀。
關機。

——《美國 2》

你知道嗎，去年一整年，連續發生了多起意外與令人幾乎難以置信的事件，就從柏林圍牆倒下的那天開始。我們每晚都緊盯著電視上的新聞，不斷看著這些東柏林人的臉孔，我心想：「等一下。這些人臉上的表情實在太眼熟了！」然後我才明白，這正是那些拚了命也要去購物的人。他們一刻都不能等。從牆的另一邊，你可以看出這一切會走向何方，但已經來不及大喊：「回頭！回頭！」你不知道，此時警告他們，到底是太早或太遲了。不論如何，他們看起來全都充滿了希望。

而自從圍牆倒下，鐵幕被衝破之後，似乎半個世界的人都擠進了火車站、高速公路與機場裡。這些人全都正要趕去某地，在舊有的邊界上來回移動。彷彿世界突然傾斜，把這些人從這一邊倒到了另外一邊。

——《來自神經聖經的故事》Stories from the Nerve Bible，1991

國歌

你們知道，這陣子一直有人在說要把國歌改成〈美哉美國〉（America the Beautiful）。我覺得，仔細看看現行的國歌是個好主意。我得說我真的很喜歡〈星條旗〉（The Star Spangled Banner）。但那麼多滑音的段落實在很難唱。我的意思是，你站在球場上，全場球迷正齊聲高唱，但看著大家那麼努力地試著跟上旋律，真的有點可悲。

不過國歌的歌詞倒是寫得很棒——只不過是在一場火災期間寫下的許多問題。比如說：嘿你看得到那邊的任何東西嗎？（我也不知，煙實在太大了。）喂那是不是面旗子？（這真的很難說，現在可是一大清早。）嘿！你有沒有聞到有什麼東西燒起來了？

我的意思是，這整首歌就是這樣。但相較於大多數都是四四拍的國歌而言，已經是很大的進步。我們是第一名！這裡是最棒的地方！我也很喜歡 B 面版國歌〈洋基歌〉（Yankee Doodle）。那真是一首超現實的傑作。「洋基傻小子騎著小馬來到鎮上。他在帽子上插了根羽毛，管它叫通心粉式假髮。」

假如你能聽懂這首歌的歌詞，你就能理解當今藝術界的所有狀況。

——《私人服務公告》Personal Service Announcement，1990

《私人服務公告：國歌》
Personal Service Announcement:
National Anthem，1990，
錄像（彩色有聲），1 分 50 秒

在伊甸園的一個美麗的夜裡
一條蛇在暮光裡走來
倚著他的象牙手杖。
他說：「讓我告訴你一個關於生命的小祕密。
一把刀或一顆鑽石都有其鋒利度
過來這裡。看它閃閃發光。」
喔那不過是烏有鄉裡的另一個藍色的日子
我們唱著嘿嘿唉呀不

——〈牛羚〉The Wildebeests，1997

我住在西城公路上（West Side Highway），去年整個秋天和冬天，每晚都有大卡車把世貿中心的斷垣殘礫運出來。它們整晚開著大燈駛過條路，載貨平台上堆滿了大量金屬與混凝土塊、半截柱子、或者已經扭曲變形的消防車。幾個月來我都惡夢連連，夢到從空中急墜與著了火的鳥群。每天早上就像在平行宇宙醒來一樣——在那裡，建築物和人群都可能在你眼前化為塵土。

這整個夏天，觀光客都頂著酷暑，站在空無一物的廣場旁邊的大型木製平台上。小販們販售著飲料與紀念品，所有人都用數位相機拍攝天空的照片。只要我們定睛細瞧，就能看出這個世界如夢一般的無常本質。對我來說，現在唯一有意義的話，就是達賴喇嘛所說的：「最可怕的敵人就是你的好朋友，因為他們能教你很多東西。」

這話一點也沒錯，但也刺激我認真思考，敵人到底是誰。我想起騎著馬跑遍各個小鎮，一邊高喊「英軍要來了！英軍要來了！」的保羅·里維爾（Paul Revere）。而新英格蘭的公民卻坐在他們被煙燻黑的小屋裡心想：「等一下。我是英國人。你是英國人。我們這裡所有人幾乎都是英國人。所以到底是誰要來了？什麼時候會來？」

還有安迪·沃荷的十五分鐘——那是他認為名聲、公眾注意力能夠維持的時間上限。為什麼是十五分鐘？而不是十分鐘或三分鐘，或者紐約的一瞬間？然後我想起來了。十五是個有名的數字。它隨時都會出現在所有的報紙上。十五分鐘是一枚洲際彈道飛彈從莫斯科發射之後抵達紐約所需的時間。你們都記得莫斯科。

把我的日子拿去灑落在各處，它們會像葉子一樣。百萬個想法在塵土裡形成。來自另一個時空的訊息。聲音與哭泣。憑著信念縱身一躍。閃亮的城市。而我正試著回想。

——《幸福》Happiness，2001

藏於山中

《藏於山中》是日本愛知國際博覽會於 2005 年委任我所拍攝的一部影片。影片是在戶外、據稱是「世界最大的螢幕」上放映。我把影片當成一張巨大的明信片來拍攝，裡面有廢棄的戲院、漂浮的文字、以及用日語與英語敘述的短篇故事。片中的系列場景都是視覺寓言。

其中一個故事是關於丟失事物──又或者，事實上，是關於丟失事物的感覺。片中有一句話正是，「我知道我掉了某樣東西，但我就是想不起到底掉了什麼。」我試著描述那種你覺得自己掉了東西、卻又還不知道掉了什麼的時刻。所以你開始翻找自己身上的東西。車鑰匙？手機？筆記本？

翻譯影片字幕的日本譯者對這個掉東西的感覺感到挫折，她不斷問說：「我不懂。你到底掉了什麼？」我說：「不是，這是指掉了東西的感覺，而不是指東西本身。」她又說：「你是什麼時候寫下這些的？」我心想：「太好了！我現在要讓翻譯來替我做精神分析。」

但我開始回想寫下那個故事的時間點，我記得那是美國正開始入侵伊拉克的時候。而我所失去的是我的國家。在片中我把這個關於失去的故事，無意識地跟富士山的影像配在一起。除了自由女神雕像之外，如果要說明「國家」與「地點」，沒有任何意象能夠比富士山更具代表性了。有時候，你需要一位譯者才能讓你明白，你的作品究竟要說些什麼。

《藏於山中》，
2005，高畫質錄像，
25 分鐘；停格畫面

在故事機器裡

《粉筆之房》（*Chalkroom*）＊是一件虛擬實境作品，讀者會在其中飛越一個由文字、圖畫與故事所組成的巨大結構。虛擬實境最讓我感到興奮的一點，就是能夠脫離肉體。一旦你進入作品當中，你就能自由漫遊與飛行。文字如電子郵件般飛越空中。它們掉落、化為塵埃。它們成形又重組。為「粉筆之房」進行 3D 混音，也代表著聲音有時會繞著你的腦袋打轉或者卡在腦子裡，除非你把它們甩開。時間完全變成是彈性的，敘事也有許許多多的線頭。那是一種思考故事的全新方式。

在合作夥伴黃心健的配合下，我們一起打造出一個與大多數燈火通明的虛擬實境遊戲世界全然相反的世界。一切都是手繪、布滿塵埃且陰暗。「粉筆之房」的四個機台設置在一間塗了螢光白漆的大房間裡，在戴上眼罩之前，你就已經進入了一個由沉浸式文字與圖畫所構成的中介世界。

《粉筆之房》，2017，壁畫，虛擬實境的房間裝置，
27.5 × 40.5 × 11 英尺；麻州當代美術館，北亞當斯，麻薩諸塞州

《粉筆之房》與另一件虛擬實境作品《高空》（*Aloft*），曾於 2017 年 5 月在麻薩諸塞州北亞當斯（North Adams）的麻州當代美術館（Mass MoCa）開幕展中展出。在接下來的十五年中，我跟四位其他藝術家將可進入館內數個空間，製作藝術計畫、節目與展覽。我希望能透過這個難得的機會，創作出呈現故事的全新方式，同時利用我自己既有的檔案，再創作出新的作品。

＊ 編註：《粉筆之房》後來擴增的版本為《沙中房間》（La Camera Insabbiata）。

美國1~4

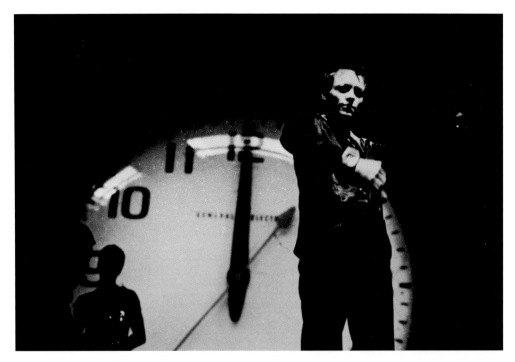

1

2

　　　一定就是這裡了

3

6

7

4

8

5

9

1、3、4、5、8，
《美國1~4》，
1979~83，現場演出
2、6、7、9，
《美國》，1979~83，
現場演出；動畫

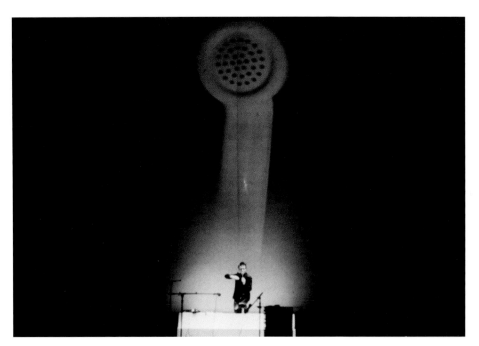

1

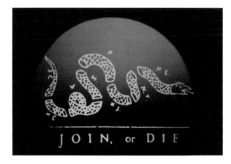

3

4

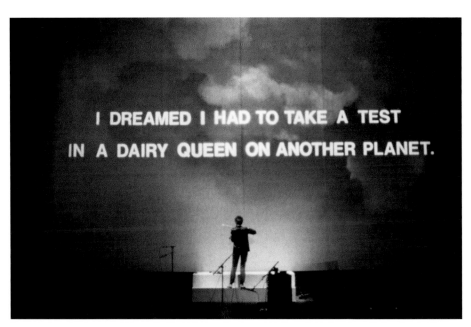

2

1、2、9、10，《美國1~4》，
1979~83，現場演出
3~8　《美國1~4》，
1979~83，現場演出；投影畫面

5

8

6

9

7

10

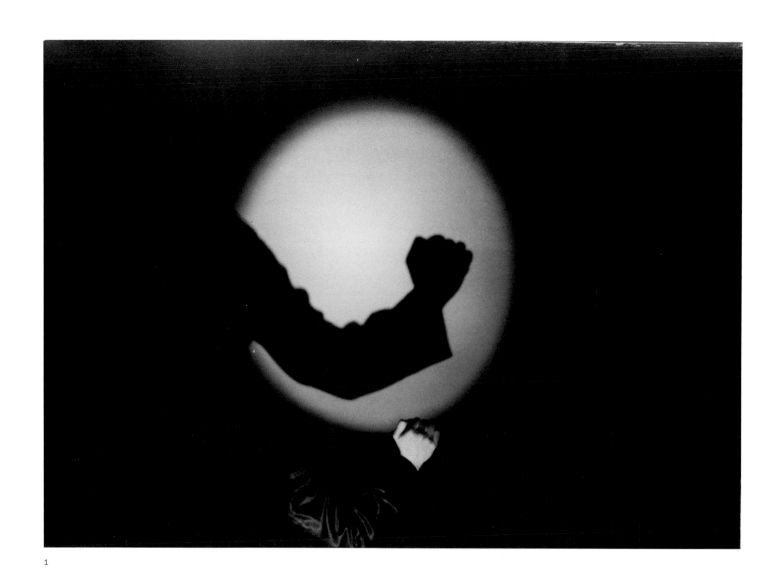

1

1 《美國2》，1979~83，現場演出，〈喔，超人〉
2 《美國2》，1983，現場演出；〈芬蘭農夫〉；
布魯克林音樂學院，布魯克林，紐約州

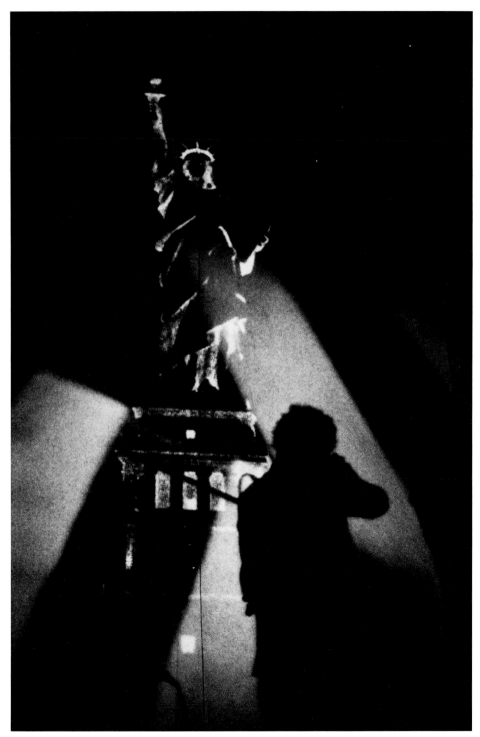

2

藏於山中

1

2

3

4

1~6 《**藏於山中**》，2005，高畫質錄像，
25 分鐘；停格畫面；(6) 安諾尼（Anohni）現場表演；
由日本愛知博覽會委託所拍攝的一部影片。

藏於山中
（蘿瑞・安德森）
對話表：

出現在螢幕上的所有文字

1.
（日文）
00:00:00:28 ～ 00:00:07:19
（英文）
00:00:04:10 ～ 00:00:07:19

在展示中
他們不屑成為
失眠的玩偶

2.
00:02:50:10 ～ 00:03:01:08

某些事物
只不過是圖片
它們是你眼前的景色

あるものは、ただの写真だ。
貴方の前にある風景だ。

3.
00:04:23:00 ～ 00:04:40:05

而我自己事實上
只有
六十三英寸那麼長。

許多事物很容易就會消失
在這個廣袤的世界裡

5

6

長許多英里
還有數千英里。

而某個只有六十三
英寸長的東西
很容易就會消失，

溜進波浪底下

滑到櫃子後方。

そして私自身が
実はたったの
63 インチの長さ
しかない。

多くのものは
この何マイルと
何千マイルもの
とても広い世界の中で
簡単に失われる。

そしてたった
63 インチの長さの
ものは
あまりに簡単に
なくなってしまう。

波にさらわれて

キャビネットの後ろに
滑り込む。

4.
00:05:18:24 〜 00:05:38:14

所以晚安。一夜好眠！

每晚八小時都是如此：

哀求、冒汗
跑過黑暗的草地，

看見死人爬起來

他們的水晶眼珠

像珠寶般閃爍。

而他們稱此為睡眠……

「所以，嘿！」他們說：
「早安！你睡得怎麼樣？」

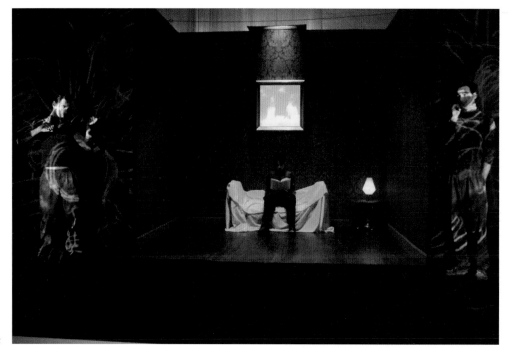

「早安！還好嗎？」
而你說：「喔，很好。」
「一切都很好。」

そしておやすみ。
よく眠ってね！

この毎晩の

8 時間：

嘆願して、汗をかいて、
暗い芝生を超えて走って、

死んだ人々が起き上がるのを
目撃する

その眼は水晶のよう

宝石で飾られまばたいている。

そして彼らはこれを眠りと呼ぶ…

「お、やあ！」彼らは言う
「おはよう！
よく眠った？」
「おはよう！
調子はどう？」

そして貴方はこう言う、
「ああ、好調よ」
「全てうまくいっているわ」。

5.
00:06:58:28 ～ 00:07:22:10

然後還有一些夢會延續
一整晚

一直延續到
第二天

它們徘徊不去

躲在角落裡。

它們拍拍你的
肩頭。

「派對結束了。」
有時候
它們會說。

1~2 《藏於山中》，2005，高畫質錄像，25 分鐘；停格畫面

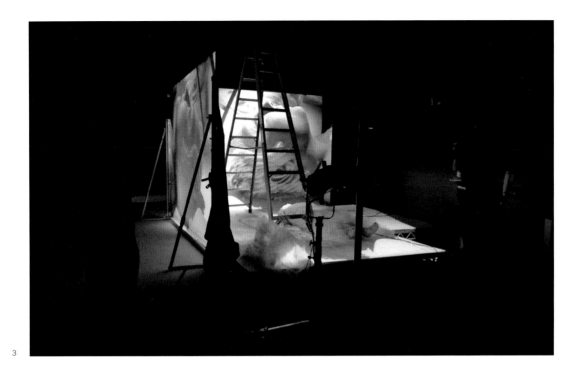

3

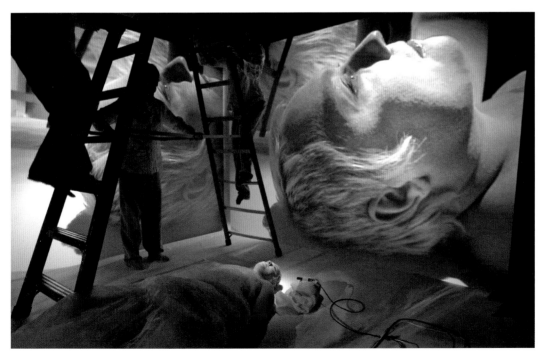

4

其他時候卻說：
「這只不過是剛開始而已。」

それから、
一晩中続く
夢がある

そして次の日までずっと続く

そして彼らはぶらぶらする

彼らは隅に潜んでいる。

彼らはあなたの肩を叩く。

「パーティーは終わったよ」
彼らは時に言う。

それにこう言うこともある、
「これは単なる始まりだ」。

6.
00:08:13:20 ～ 00:08:30:23

有一個憤怒的神祇

數千年來都住在
人們的腦海深處。

一個告訴男人和女人
他們應該像那樣躲起來
的神祇。

「像我這樣躲起來。」
祂會這麼說。

躲在一片燃燒的樹叢裡，
躲在一輛廢棄的汽車裡

或者躲在一個新生
嬰孩的眼睛裡。

そして怒れる
神がいた

神は人の心の
裏側に何千年もの間
住んでいた。

男と女に
自分がやったように
隠れるべきと言った神だ。

1~4 《藏於山中》，
2005，高畫質錄像，25 分鐘

1

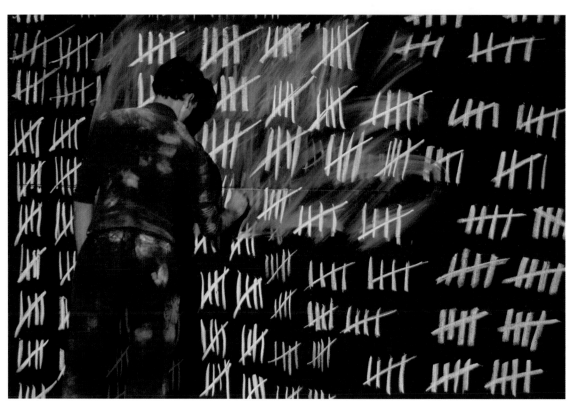

2

「私のように隠れなさい」と
彼は言うだろう。

燃えるやぶの中に、
廃棄された車の中に隠れ、

もしくは新生児の目の中に。

7.
00:09:31:24 ～ 00:09:36:01

這個隱身的男子
走在街上
行經一棟大樓裡的一叢篝火
一個緩緩綻放的
漫長午後
愛是用另一種語言
所達成的協議。

見えない男が
通りを歩いて
いる
建物のかがり火を
過ぎて
長い午後の
ゆっくりとした開花
愛とは、もう一つの
言葉でつくられた
契約である。

8.
00:10:52:07 ～ 00:10:56:20

誰在我裡面，
像一道光、一只鈴鐺？

誰が私の中に
光のようにいるの、
ベル？

9.
00:11:59:04 ～ 00:12:09:21

有那麼一刻

在老虎襲擊之前

他定在那裡
一動也不動

永遠無罪

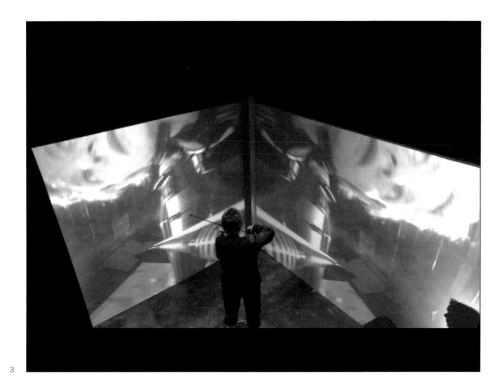

そんな瞬間がある

虎が襲いかかる
前に

彼はそこに動かず
漂っている

永遠に無垢に

10.
00:12:51:07 ～ 00:12:57:20

把我的日子灑落到各處
它們就會
像葉子一樣

私の日々をとりあげて
ばらまいて
そしたら葉っぱの
ようになる

11.
（英文）
00:14:25:03 ～ 00:14:32:05
（日文）
00:14:40:07 ～ 00:14:52:00

我知道我丟了某樣東西

但我就是想不起到底
丟了什麼。

我告訴自己：

「繼續前進……繼續
前進……就是繼續前進。」

私は何か無くしたって
分かっていた

でも、ただそれに
私の指を置くことがで
きなかった

私は独り言を言った

「進み続けろ…進み
続けろ…ひたすら進み
続けろ」。

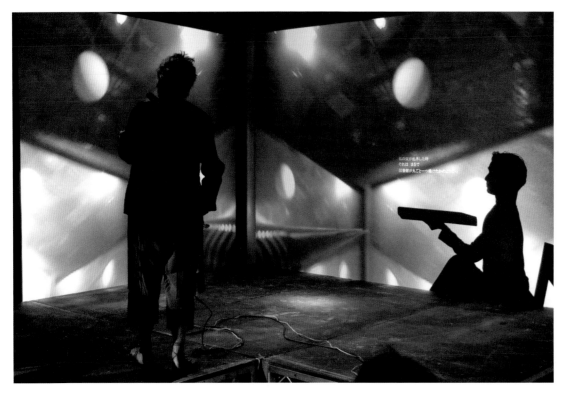

1

12.
00:16:12:12 ～ 00:16:23:03

喔，帝國。

那個小小的微笑
我在臉上掛了一整天。

為什麼現在又要用另一個
美好的日落
讓他們感到驚嘆呢？

ああ、帝国よ。

毎日私が湛えていた
小さなほほえみ。

なぜ今彼らをまた
愛らしい日の入りで
驚嘆させるの？

13.
00:16:52:10 ～ 00:17:10:22

透過望遠鏡
錯誤的那一端
我們看見各種東西
無止盡的計算
燃燒的事物
氣體
喇叭，我最不喜歡的
樂器。

そして望遠鏡の
間違った方の端を
通して
私たちはあらゆる種
類の
ものを見る
終わりない計算
燃える物たち
ガス
らっぱ、私が一番
嫌いな楽器。

14.
（日文）
00:17:58:26 ～ 00:18:09:12
（英文）
00:18:13:26 ～ 00:18:29:20

2

1~4 《藏於山中》，
2005，高畫質錄像，25 分鐘

當淚水終於
自我的雙眼
湧出

它們從我的左眼滑落
因為我愛你

而它們從我的右眼
滑落
因為我無法忍受你。

有時我覺得我可以
聞見光。

私の両目から涙が
とうとう
流れる時に

それが私の左目から
こぼれ落ちる
それは私が貴方を愛している
から。

そしてそれが私の右目から
こぼれ落ちる
それは私が貴方に耐え
られないから。

時々、自分の匂いを
軽やかにできると思う。

粉筆之房

1

1~3 《粉筆之房》，
2017，虛擬實境作品的
3D 效果圖；與黃心健合作

2

3

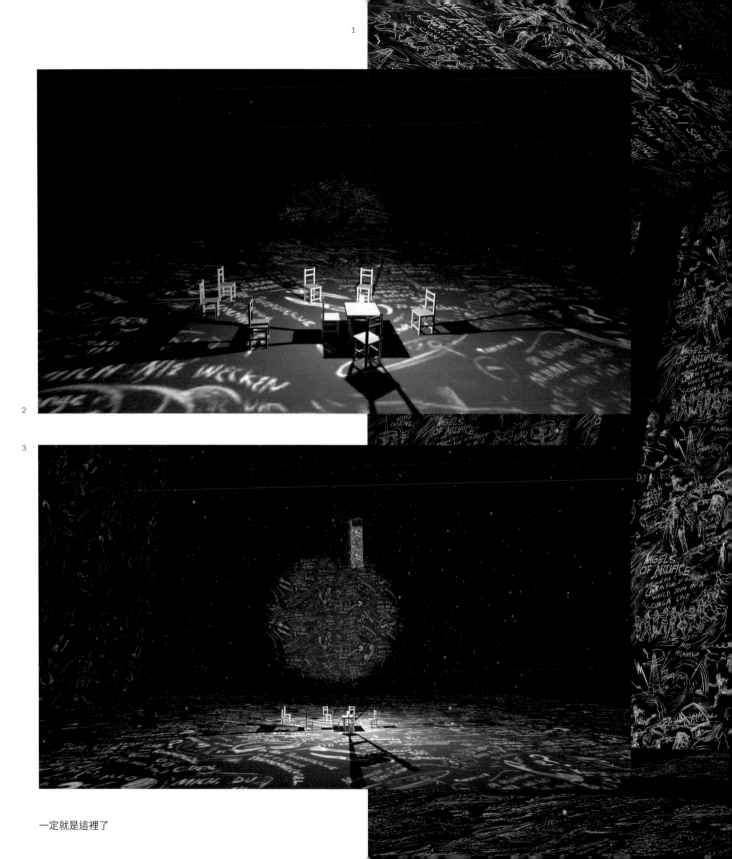

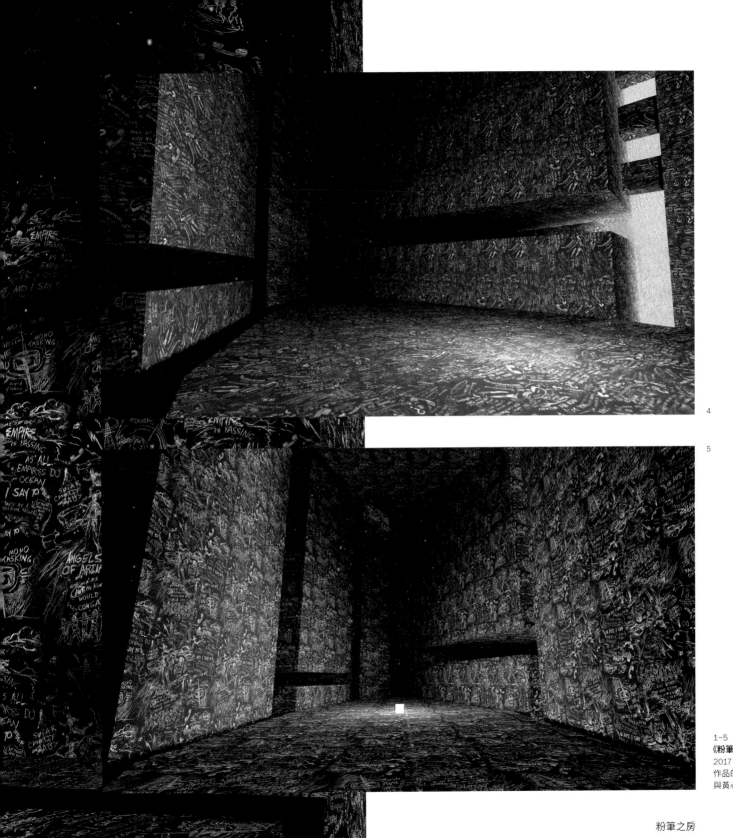

4

5

1

2

3

1~6 《粉筆之房》，
2017，虛擬實境作品的
3D 效果圖；與黃心健合作

　　　一定就是這裡了

4

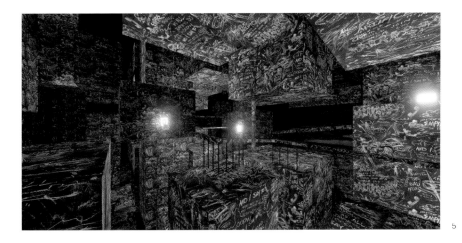

5

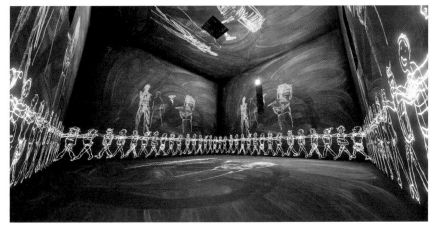

6

1

2

1~3 《粉筆之房》,
2017,壁畫,
虛擬實境作品房間裝置,
27.5 × 40.5 × 11 英尺;
麻州當代美術館,
北亞當斯,麻薩諸塞州

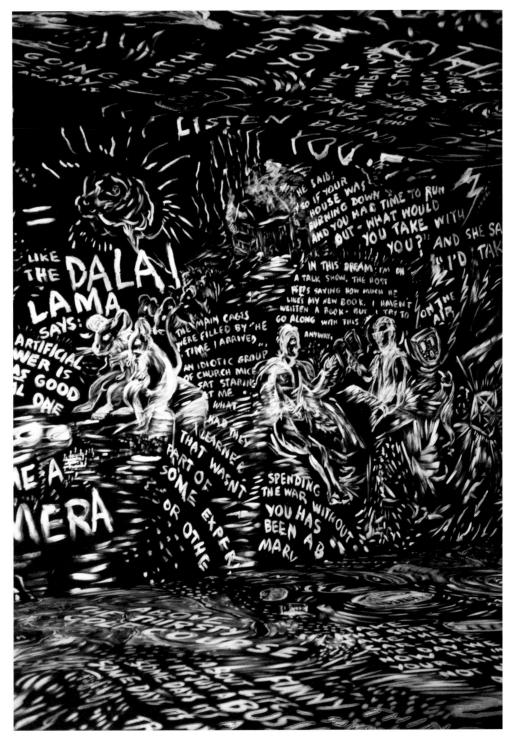

1

夢中行走的藝術家——蘿瑞·安德森

黃心健 國立台灣師範大學特聘教授、新媒體藝術家

重回時間之夢

初識蘿瑞，是在 1994 年，那也是我一切的開始。

1994 年，我在芝加哥的伊利諾理工學院攻讀博士，其中一堂課，老師給了我們一本書——《愛因斯坦的夢》（Einstein's Dreams），希望我們從此書出發，建構一個互動媒體的計畫。這本書是以時間為主題的系列奇幻故事，我從中得到靈感，創作出了《時間之夢》這部作品，觀者可以在介於文字與影像的介面間，穿越數個關於時間的故事旅行，例如與影子分離、象徵因果倒錯的房間……等。

完成作業後，老師熱心地建議我將這個作品報名參加於紐約舉辦的第一屆新媒體藝術大賽「新聲音，新視界」（New Voices, New Visions），這是由當時最頂尖的新媒體公司「旅者」（Voyager）與舊金山矽谷的研究公司「區間」（Interval Research）共同舉辦的比賽。第一屆的評審可以說是星光熠熠，邀請到了當時最頂尖的前衛藝術創作者，像是導演泰瑞·古蘭（Terry Gilliam）、科幻小說家威廉·吉布森（William Gibson）、漫畫家雅特·史皮茲曼（Art Spiegelman），當然，也包括了對我之後影響深遠的藝術家——蘿瑞·安德森。

這個比賽猶如一場奇幻之旅，我不但拿下了獎項，也意外展開與蘿瑞的初次合作。原來，主辦單位「旅者」邀請蘿瑞來擔任比賽評審，還有另外一層緣由；當時「旅者」是最大的 CD-ROM（唯獨記憶光碟）公司，他們想要與蘿瑞合作發行第一部 CD-ROM 作品，不過蘿瑞對於現有的設計都不太滿意，於是向「旅者」提議，希望可以跟前述比賽的得獎作《時間之夢》的藝術家合作。

是故，我倆從蘿瑞的同名演唱會「傀儡汽車旅館」（Puppet Motel）概念出發，我們創作出了一張互動光碟，在一間有著三十幾個房間的虛幻旅館裡，樂迷進入每個房間都會有不一樣的互動情景，藉此表現蘿瑞獨特的故事與音樂，並藉由互動的方式，深化與樂迷的連結。

與蘿瑞的初次合作，對我如同啟蒙，她如刀一般直指人心的創作，永遠是我的指引。雖然之後我前往遊戲產業發展，在索尼做了七年的藝術總監，但是當時獲獎以及與蘿瑞合作的記憶，在我心中留下了種子。於是在 2001 年，我辭去索尼的工作，重回台灣走入藝術創作的領域，繼續做著我最喜歡的事情。

蘿瑞的創作之道

從創作者的角度來談論蘿瑞，我認為雖然她的創作運用了各式各樣的媒體，其中不乏最新銳的創作工具，但我覺得她始終認為自己是「多媒體」藝術家，而不是「新媒體」藝術家。她對媒體有很強的直覺，無論是高科技還是低科技，都能恰如其分地展現出這個媒體最優秀的長處。

後來，我與蘿瑞又有了多次合作機會，例如日本愛知博覽會……等。時間來到 2016 年，隨著 VR（虛擬實境）發展，我想蘿瑞對此應該很有興趣，於是飛去紐約找她，問她要不要一起嘗試看看，最後迸出的火花就是《沙中房間》、《高空》、《登月》這幾部 VR 作品。在製作過程中，我時常驚訝於蘿瑞雖然並沒有寫程式的專長，但卻可以憑直覺地清楚表述出眼前這個大家都還在摸索的媒體做得到什麼、做不到什麼。我想，這不僅僅說明蘿瑞擁有藝術家的直覺與敏銳度，她對各種媒體的好奇心與探究新知的欲望，讓她的藝心常新。蘿瑞喜歡把科技的本質還原，理解它們究竟是在做什麼，又為什麼得這樣做。這也正是她創作的特色，將技術還原到本質，再加以重生。

與蘿瑞共同創作的經驗，宛如一趟深度學習的旅程，畢竟，一般人很少有機會可以如此近距離地看著一位偉大的藝術家思考、發想作品的過程。我們的合作方式就是不斷地互相「丟東

西」，從中逐漸找到共同覺得有興趣的主題，再往下發展。每次到紐約找她，我都會停留將近一個月的時間，我做出一些原型（prototype），她則做出合適的音樂，然後彼此交流，看是否要往上堆積或者往下刪減，方向並不一定，有時我們也會產生歧異。但就像這次前往紐約，我們聊到了藝術家在創作過程中，有時會像被某種力量控制，幾乎偏執般地加加減減，希望作品能成就出某些常常連藝術家自己也不知道是什麼的特質。但她覺得，身為藝術家就該控制好自己的創作內容，藝術家應該要是一個掌控者，要能夠決定自己作品的未來是什麼樣貌。

蘿瑞的處世之道

與蘿瑞相識的這二十幾年，除了工作夥伴，我們也變成了朋友。

我眼中的蘿瑞，是一個實事求是的人，她說的話大多來自生活的實際感悟，而不是引自誰說的大道理。此外，她也是個真誠的人。有人跟我說過，在和絕大多數的名人攀談時，我們通常會感覺到對方心不在焉；但蘿瑞和任何人說話，無論對方是朋友還是路人，她都發自內心真誠地傾聽、回應。私底下的蘿瑞也很有幽默感，有時候甚至帶點頑皮。有一次我們去一間高級日本餐廳用餐，菜單是用毛筆字寫的，蘿瑞身上剛好帶著毛筆，於是就自己在菜單後面添上了一大堆稀奇古怪的菜名，現在想起來還是會莞爾一笑。

談到蘿瑞，很難不談到她的伴侶兼良師益友——路・瑞德（Lou Reed）。這本書就是獻給路的，而我覺得蘿瑞在路去世後，確實一直很想念他。有次我在她家工作，要下樓去找她時，看到她正在彈琴。她的表情、眼神非常非常遙遠，像是在懷念一些事情，我覺得自己不適合打擾蘿瑞和琴聲共築的時空，於是靜靜地回到了樓上。

蘿瑞和路的相處之道也很值得我們參考。蘿瑞說，路還在世時，兩人曾經討論過生活與相處的簡單準則，以下是他們的三條準則：

1. 不要懼怕任何人。
2. 要能立即感應到是誰在講廢話、吹牛與說謊。
3. 要非常、非常地溫柔。

而他們兩位也都是溫柔而堅定的人。伊拉克戰爭爆發時，全美民族意識高漲，路卻頂著逆風挺身而言：「古巴危機時，我們也沒有因此開戰，為什麼現在卻要這麼做？」這在當時需要很大的勇氣，會得罪很多人。但路實踐著兩人之間的第一條準則：不要懼怕任何人。同樣地，蘿瑞在川普當選時，也買了機票飛去現場抗議，結束後還帶著抗議的人回家開 party，這也是段值得一記的趣事。

從蘿瑞看見西方的藝術脈絡

以藝術家的角度來說，我覺得蘿瑞非常具有原創性，而且她的創作經歷，幾乎就是一部現代紐約與美國的藝術發展史。在台灣，流行音樂和藝術好像分屬不同的領域，但在美國大眾文化的傳統下，流行音樂和表演藝術、視覺藝術、行為藝術等領域水乳交融，頂尖藝術家的跨界合作十分普遍。因此認識蘿瑞時，我們同時也會認識到普普藝術大師安迪沃荷（Andy Warhol），或是前衛音樂家約翰・凱吉（John Cage）等。而透過看蘿瑞的創作，我們也會看見西方藝術脈絡的整合過程，以及現代、當代藝術的發展。

無論從創作者或是朋友的角度，我都非常推薦大家透過本書來認識這位獨一無二的藝術家——蘿瑞・安德森。

大塊
LOCUS
文化

Future · Adventure · Culture

2

1~2 《粉筆之房》，2017，虛擬實境作品房間裝置（細部），
27.5 × 40.5 × 11 英尺（尺寸可變）；麻州當代美術館，北亞當斯，麻薩諸塞州

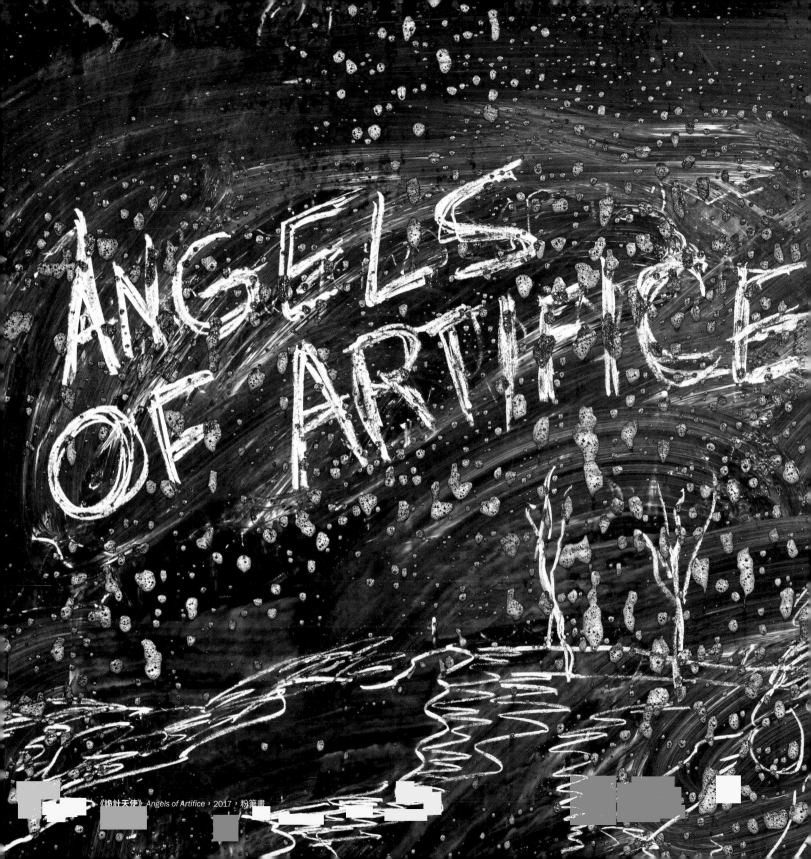

《詭計天使》 *Angels of Artifice*，2017，粉筆畫

奇妙的天使——只為我歌唱
古老的故事——它們纏著我不放
這根本不像
我以為它該有的樣子。

遠距臨場（telepresence）、監控與社交媒體的發展，已將人們以徹底不同的方式綁在一起——同時也讓他們獲得解脫。

漸漸地，我們正變成沒有身體的生物，可以從事時空旅行、並在電子世界中運作的生物。

但跟天使不同的是，我們更像在夢中學習飛行的人，常常笨手笨腳，不知道怎麼起飛。

沒有身體，也可能有風險——瞧瞧那些在筆電前蜷著身體的電玩族的憔悴臉色，還有那些在馬路上一邊用手機閱讀電郵內容、一邊跌跌撞撞行走的行人的焦慮神情。我很期待見到電子裝置變得更貼合人體，有機體與電子裝置之間的連結能夠更加順暢的那一天。

隨著這項電子革命的發生，藝術也變得更不受重力所限制。但藝術向來都是關乎在場與不在場——製造出一種讓人能被一齣戲、一首歌或一首詩帶進其他世界的感覺。

我對虛擬實境原本毫無興趣，直到我在《傀儡汽車旅館》裡的合作夥伴黃心健問我，想不想跟他一起進行一項虛擬實境的創作計畫。我說：「不是很想。」虛擬實境的世界扁平又易碎，遊戲裡的各種分身，再加上玩家沉迷於得分與射擊，都讓我感到興趣缺缺。「試試看嘛！」他說。當我理解到，我們可以創造出一個黑暗、抽象又神祕的世界，而且奇妙地充滿手作質感——我終於可以像在夢中那般飛行時——我說：「我要加入。」

奇妙的天使——只為我歌唱
他們手裡的零錢掉在我身上
雨點掉落——掉落在我的全身
我的全身。

奇妙的天使——只為我歌唱
古老的故事——它們纏著我不放
劇變正要來臨
它們來了
它們來了。

——《奇妙天使》 *Strange Angels*，1989

與迷你馬一起為《B 計畫》
拍攝宣傳照；在公園大道
軍械庫演出，2015

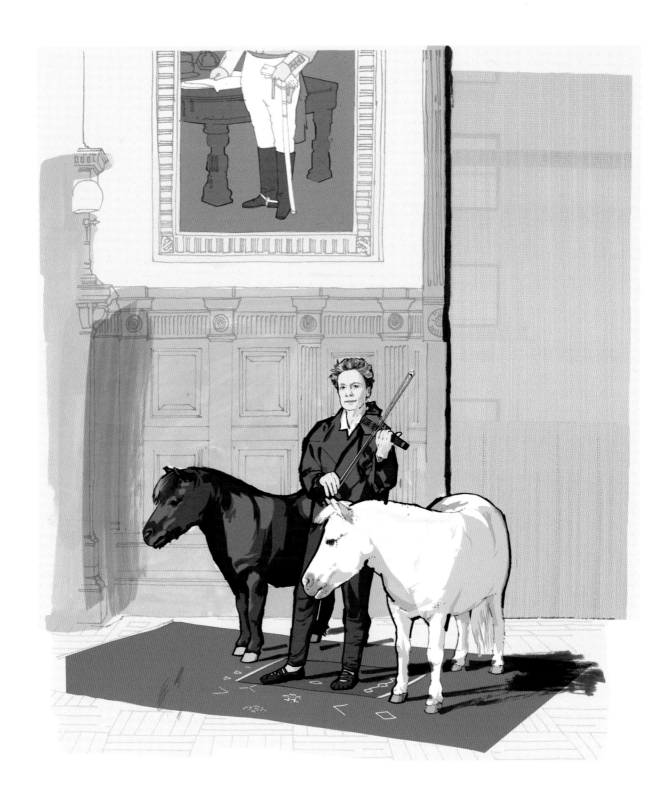

會說話的雕像

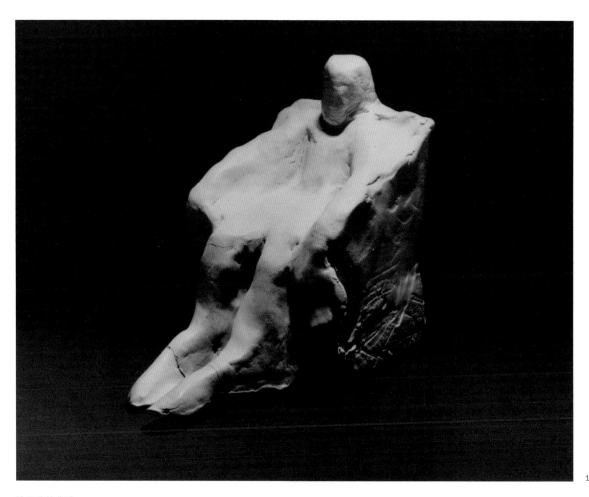

1

這是我的夢體——
我用它在夢中行走。

——《犬之心》，2015

1~3 《精神科醫師診間》 *At the Shrink's*，
1975，未投射影像的陶製人偶，以及循環
播放的有聲超 8 毫米影片，2 分 32 秒

2 《精神科醫師診間》，裝置作品；
荷莉・所羅門畫廊，紐約，紐約州
3 測試《精神科醫師診間》

精神科醫師診間

前一陣子我去看一位精神科醫師，我早上八點就到達她的辦公室，然後坐下。她坐在角落，一邊是一扇窗戶，另一邊則是一面鏡子。她可以從我眼睛的細微動作看出，我到底是在看著她，或者望出窗外，還是看著鏡子。

我常常看著那面鏡子，而我注意到的其中一件事就是，每個星期一，鏡子都乾淨明亮，到了星期五，鏡面上卻蓋滿了唇印。一開始我對鏡子的這個變化過程感到驚訝，但漸漸地也就習慣了，到最後我甚至開始依賴它。

後來某一天，我隨口說出：「那就像你鏡子上出現的唇印一樣。」她仔細看著鏡子，然後說：「什麼唇印？」我這才發現，因為陽光照進窗子時是斜斜地映射到鏡子上，所以她看不見唇印。所以我說：「你何不站起來坐到我的位子上？從這裡你就看得見了。」於是她站起身來，我先前從未見過她離開座椅，她走過來坐在我的椅子上，然後她說：「哦！唇印！」

我下一次跟她會面，也是最後一次跟她會面。她說，她發現她十二歲的女兒會在上班日到她的辦公室來並且親吻鏡子，而女傭則會在週末打掃時把唇印洗掉。我理解到，原來我們根本就是從截然不同的角度看事情，於是我再也不必去看診。

——《精神科醫師診間》*At the Shrink's*，1976

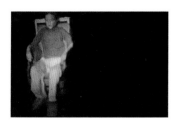

2

3

《精神科醫師診間》、《塑生》、《人身保護令》

在美術館與畫廊的環境裡說故事，一直都很困難。你可以在一瞬間就看見繪畫、雕塑與素描。但影片、錄像與敘事藝術卻常常需要花上更多時間。在美術館裡的經驗可能很短暫，參觀者通常得排隊等候，才能輪到一次限時的體驗，感覺上很匆促。此外，這些展示間多半沒有隔音裝置，長凳坐起來也很不舒服，一般而言，並不適合需要充裕時間才能仔細聆聽的長篇故事。奇怪的是，藝術界至今仍只有少數場地採用新的設計，呈現時基藝術作品（*time-based art*）。

1975 年時，我還是個雕塑家與影片工作者，一直試著找出新的方法來創造出適合讓人聆聽故事的情境。我想出的第一個辦法，是製作出一個以我自己為藍本的小型陶土人偶，再把一部循環播放的超 8 毫米影片投射在人偶上，聲音則從雕像後方的一個小型喇叭放出來。我把這個作品放在荷莉・所羅門畫廊（Holly Solomon Gallery）一個大型展間的角落。

我製作會說話的雕像的靈感，來自於伊利諾州的一場州博覽會，在博覽會的其中一個帳棚裡，放置了一座真人大小的電動林肯雕像。一部畫質模糊的影片被投影到電動雕像的臉上，影片的內容是由一名演員朗誦〈蓋茲堡演說〉，林肯的假鬍子會上下跳動，他的眼睛則機械式地快速眨動。那個雕像看起來既可怕又令人著迷。

我之所以製作《精神科醫師診間》的陶偶，是為了練習控制投射的燈光與視覺角度。陶偶不能製作成直角，所有表面都必須為鈍角，才能讓影片環繞著塑像的輪廓。但這些表面又必須製造出直角的假象，所以我得嘗試各種形狀與光學的複雜組合。我先把人偶的影像投映在一塊陶土上，接著再替人偶塑形，直到它看起來介於一具雕像與一塊深浮雕之間。最後的結果是一部人形的立體有聲影片。

這個小小人的尺寸與存在，不知怎麼地打動了觀眾，吸引他們進入展間。人們通常會盤腿坐在雕像前，就好像坐在營火前一樣。他們會留在現場，聽完整個故事。

This is my
dream body
the one
used to
walk
around
my dreams.

塑生

克雷姆斯

1997 年，我受到克雷姆斯美術館（the Kunsthalle Krems）邀請，設計一項聲音裝置。克雷姆斯（Krems）是多瑙河畔一座風景如畫的奧地利小城，城裡到處都是屋頂上有洋蔥形圓頂塔樓與尖塔的中世紀教堂。館方建議我設置作品的建築物，曾有約六百年的時間作為一間教堂，後來則成為朝聖者與窮人的廉價客棧，再來變成了修道院，最後才化身為一處文化空間。這個空間裡有一個中殿與半圓形後殿，共鳴效果非常好。

我花了幾天時間，試圖找出在這個空間裡使用話語的辦法，但每一種聲音都消溶在殘響中。策展人急著想聽聽我對演出的想法。有一天，或多或少是為了要避開他們，我爬上了那座搖搖欲墜的鐘樓。爬到樓頂時我往外看，發現在這個完美的小城的正中央，竟然有一座戒備森嚴的大型監獄，四周圍繞著厚重的石牆、鐵絲網與警衛塔。我站在鐘樓上，看著其中一座警衛塔裡的一名男子。他手裡拿著一把機關槍，也正回望著我。

我衝下鐘樓的樓梯，告訴策展人，首先我們要在監獄裡搭一座攝影棚，再請一名被判處無期徒刑的受刑人長時間坐在棚內。我們會依照他的身形，製作一具等身大的模型，再把模型放在教堂的後殿裡，然後把他的影像投射在這個立體雕像上。我對他們說，這個計畫會被稱為《生命》（Life），主題則是關於當代文化中的遠距臨場性，以及教堂和監獄對於身體的不同態度——化身與監禁。「那會像是一座活生生的雕塑，」我說：「有個人既在那裡，又不在那裡。」「就這麼辦。」策展人說。

我很驚訝策展人竟然同意這麼做。有時當我認為某個計畫實現的機會渺茫時，我會傾向於讓提案內容更具挑戰性。

但此時我又開始重新考慮。在奧地利這個極度保守的國家，把一個受刑人的影像投射到一座教堂的後殿，這真的是個好主意嗎？幾天之後，策展人說他們發現奧國法律禁止呈現受刑人的臉孔。受刑人不再擁有他自己的肖像。對於自身肖像的所有權，那時才剛剛在數位世界與網路上成為話題，也讓我對這個計畫更感興趣。話雖如此，但我聽到計畫取消時，還是鬆了一口氣。再過了幾天，策展人又聽說檢察總長本人很喜歡這個計畫，所以特許讓計畫進行。事情就像這樣來回往復了好一陣子，到最後才因為技術上與政治上的種種理由，決定擱置這項計畫。

數週之後，惠特尼美術館（the Whitney Museum）請我做一項計畫，我提出了《生命》的另一個版本，合作對象是位於哈德遜河上游、距紐約市只有幾英里處、惡名昭彰的新新懲教所（Sing Sing Correctional Facility）。這項新計畫將關注兩個受到監視的機構——監獄與美術館——同時也將有探討哪些事物受到監視，監視的方式和理由又是什麼。我們跟新新懲教所的獄政官員開了好幾次會，官員們都抱持樂見其成的態度，也和幾群已有過不同靜坐技巧練習經驗的受刑人討論過，他們都有興趣試試靜坐更長的時間。計畫的內容是要利用一批多工高速 T1 網路線，把受刑人的影像從監獄傳送到美術館內。這一次，提案失敗的原因是某些技術問題，但我也懷疑，進行這項計畫恐怕會讓人注意到，獄所內的受刑人數量正在快速增加。當時監獄在美國正開始變成一門大生意，而許多機構並不想要突顯這一點。

在這個版本也告吹之後，我又向傑爾瑪諾‧切蘭特（Germano Celant）描述了這項計畫，切蘭特是一位跨足多個領域，永不認輸，還曾創造出「貧窮藝術」（arte povera）一詞的義大利策展人與製作人。我們會面一小時

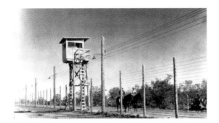

1

2

1　1940 年代克雷姆斯戰俘營的警衛塔
2　斯坦監獄（Justizanstalt Stein），
多瑙河畔的克雷姆斯，奧地利

後，他發了傳真給我：「已找到監獄及文化機構。」我們最後是在米蘭完成這項計畫，合作的對象是普拉達基金會（the Prada Foundation）以及位於米蘭市中心的聖維托雷監獄（San Vittore Prison）。對我來說，計畫中最棘手的部分，是關於剝削的可能性。受刑人得坐在美術館裡靜止不動，時間長達數個月，而我還得在計畫上簽名表示這是「我的」藝術作品。傑爾瑪諾跟我決定，要花點時間親自到監獄裡跟受刑人們談一談，好找到願意配合的對象。

我在聖維托雷監獄裡遇到的受刑人，都是白領罪犯，他們是天資聰穎又老於世故的男性，必須為他們以各種方式破壞義大利經濟的罪行負責。他們大多數都被判處了無期徒刑。他們通曉希臘文與拉丁文，風度翩翩、舉止斯文有禮。他們獲准在設備齊全的監獄廚房裡開伙，自己有料理刀具，還可以收藏葡萄酒。他們都忙著寫書和文章，也可以接見訪客。他們都穿著亞曼尼西裝，有時候，假如天氣夠冷的話，他們還可以穿上時髦的羽絨背心。他們衣著裡唯一會洩露其身分的地方就是鞋子。他們都穿著拖鞋。因為他們哪裡都去不了。永遠都去不了。

1

每到復活節，他們會製作大量的杏仁糖膏小羊，再隆重地贈送給訪客。他們竟然會選擇製作這種象徵純潔與犧牲的動物，再整整齊齊地排成幾排，讓我大為驚奇。

因為他們原本都是律師，而且非常善於透過優雅得幾乎讓人無法察覺的點頭與眨眼等方式來操縱人，所以他們使用身體語言及微妙的語調，讓我把注意力轉向一個靜靜坐在角落裡的男子。很快地，我所有的問題都朝著這個人發問。現場是由誰在主導，已經很明顯，他們早就決定好該由誰來配合這項計畫，先前的談話只不過是在應付我而已。

2

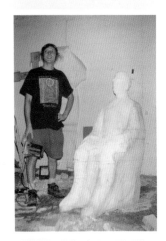

3

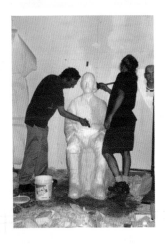

4

5

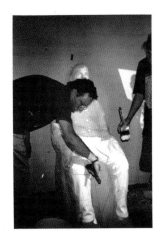

6

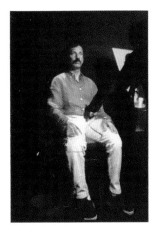

7

桑蒂諾·史特凡尼尼（Santino Stefanini）是銀行搶匪與殺人犯，他搶完銀行逃跑時不小心開槍射中了某些人，現在正在服無期徒刑。他同時也是個作家，我們開始討論這項計畫。我說：「桑蒂諾，假如我們合作的話，你覺得怎麼樣？」他說：「我認為這是一項虛擬脫逃計畫。」我回說：「你正是我要找的人。」

計畫終於開始。它被稱為《塑生》（*Dal Vivo, "made from life"*）。刻製雕像就像是一種立體主義式的練習。《精神科醫師診間》裡的那種小型人像是以陶土製成，捏製起來很容易。由於我們必須盡快完成工作，所以我們先依照桑蒂諾的身形製成石膏模型，然後再來調整投影所需要的角度，但這個過程非常困難且費時，因為這表示我們得加上更多石膏，而非切掉多餘的黏土。

這項裝置作品的預算，也是我所有創作計畫中最高的。為了建立視訊連結，我們得挖開一大部分的街道路面來埋設纜線，並打造能夠符合獄方與市政府要求的攝影棚及轉播站。每當我看著預算書，心裡總會冒出一大堆問號，我會問：「對了，這一項具體諮詢是什麼東西？」他們則會說：「哦，那是要給他的表弟喬吉歐，他過來量了一下大門的寬度。」我很快明白這話的意思，不再多問。

桑蒂諾訓練自己可以連著好幾星期在畫廊裡靜坐不動。畫廊裡裝有一部攝影機，他可以調整鏡頭，把自己的影像投影到石膏模子上，不過除此之外，他看不見畫廊裡的其他東西。在展覽期間，他的女友每天都會過來，靜靜地站在雕像旁邊。

直到展覽開幕時，我才終於見到這座上面投影著桑蒂諾影像的雕像，而且大吃一驚。他看起來一點也不像犯人。他看起來倒更像是一位法官或國王。冷淡、孤傲且莊嚴。

1

2

3

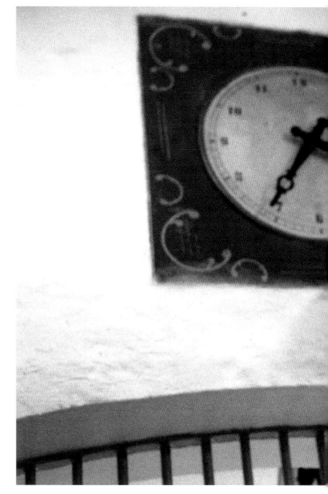

4

1~8 聖維托雷監獄，1998；米蘭，義大利；
(5) 傑爾瑪諾‧切蘭特與普拉達基金會團隊；
(6) 大門，聖維托雷監獄

5

6

7

8

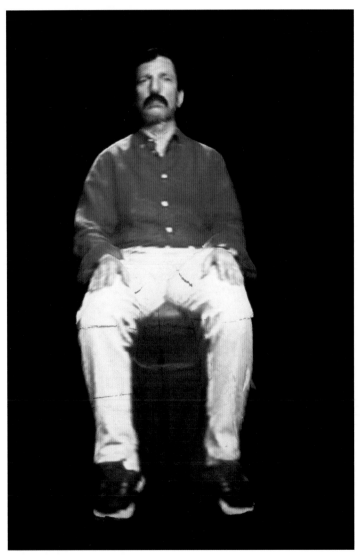

展覽的內容，還包括在一個大展間裡堆滿黑沙，以及十個使用投影與喇叭、會說話的小型陶製人偶。人偶上投射的影像，都是我自己——類似《精神科醫師診間》那件作品——人偶所說的故事，則是關於鍊金術、身分認同與時間。《亞歷山大大帝》（*Alexander the Great*）這個故事曾分別被波赫士（Jorge Luis Borges）與羅伯特·格雷夫斯（Robert Graves）引用過，故事似乎有好幾個作者。在講述故事的過程中，《丹尼的電影》（*Danny's Film*）裡的人偶，會變成一個影像訊號，而《亞歷山大大帝》裡的人偶則變成了一座金色雕像。

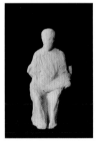

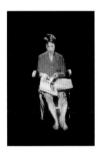

1、3 **《塑生》**作品草圖，1998，展覽空間的數位草圖
2 **《塑生》**，1998，有投影與聲音的雕像；普拉達基金會，米蘭，義大利

3a、3b **《塑生的故事，血紅色人偶》** *Vivo Stories, Blood Red Figure*，1998，有投影、錄像與陶土的多媒體裝置

亞歷山大大帝

你們知道，亞歷山大大帝並非像所有人以為的那樣，是在馬其頓之役遇害的。事實上，他是在戰役中被一個由黃種人組成的龐大部族所捕獲，並被迫以奴隸的身分加入他們的軍隊。

轉眼間過了三十年，他的俘虜者——他們看得出他是個偉大的戰士——終於決定付他酬勞。他們給了他一大袋的金幣。亞歷山大拿出一枚金幣仔細瞧，發現金幣上刻著他自己的肖像。他說：「這金幣是來自我還是亞歷山大大帝的年代。」

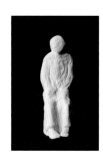

4a

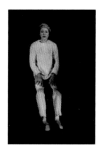

4b

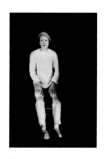

4c

丹尼的電影

萬年鐘（the millennial clock）的發明者丹尼·希利斯（Danny Hillis）曾跟我提過一部電影的構想。他說：情節是這樣：外星人正前往地球，他們已經在宇宙間旅行了數千年，他們在快速接近地球的途中拍攝了許多地球的照片。

現在他們即將抵達地球，而且手上擁有大量的檔案照片——包括阿爾卑斯群山從海床上隆起的縮時攝影照片，一座巨大的火山噴出了大量烈焰與灰燼、覆蓋地球長達數百年，中國興建萬里長城等等。隨著他們愈來愈靠近地球，相片也變得愈來愈大、愈來愈清晰。

於是外星人聯絡了地球人，他們說：「我們手上有地球全部歷史的照片。而且，附帶一提，我們還有耶穌被釘上十字架的照片。它們都是可以出售的。」

接著他們寄出幾份樣本，證明他們的確握有這些照片。一場激烈的競價戰爭就此展開，最後一次世界大戰就是因為攝影而爆發。

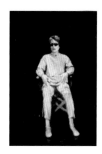

5a

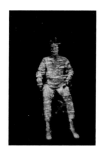

5b

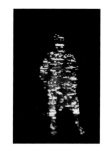

5c

4a~5c 《**塑生的故事，金黃色人偶**》 *Dai Vivo Stories, Gold Figure*，
1998，有投影、錄像與陶土的多媒體裝置
5a~5c 《**塑生的故事，錄像人偶**》 *Dai Vivo Stories, Video Figure*，
1998，有投影、錄像與陶土的多媒體裝置

鐵山

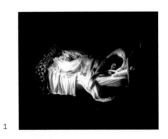

1

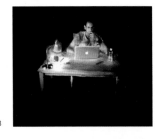

2

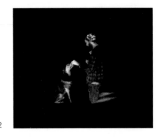

3

4

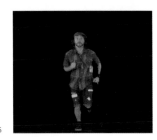

5

從空中

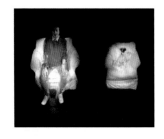

6

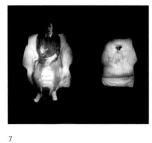

7

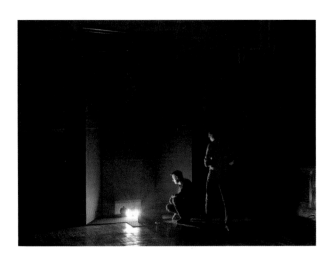

8

1~5 《**中陰 49 天**》 *49 Days in the Bardo* 裡的
《**鐵山**》 *Iron Mountain*，2011，有投影與聲音的
陶製人偶；紡織工房博物館（Fabric Museum and
Workshop），費城，賓州
1 《**床**》 *Bed*
2 《**古尼跟他的主人**》 *Gunni and his owner*
3 《**書桌**》 *Desk*

4 《**小提琴**》 *Violin*
5 《**跑者**》 *Runner*
6~7 《**從空中**》 *From the Air*，2009，
有投影與聲音的陶製人偶
8 《**從空中**》的作品裝置，2015；
公園大道軍械庫，紐約，紐約州
9 《**男人與椅子**》 *Man and Chair*，2017，粉筆畫

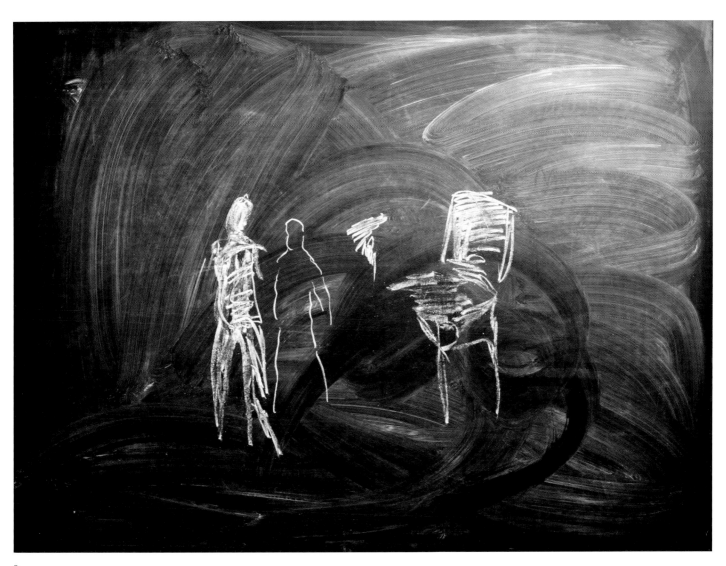

9

人身保護令

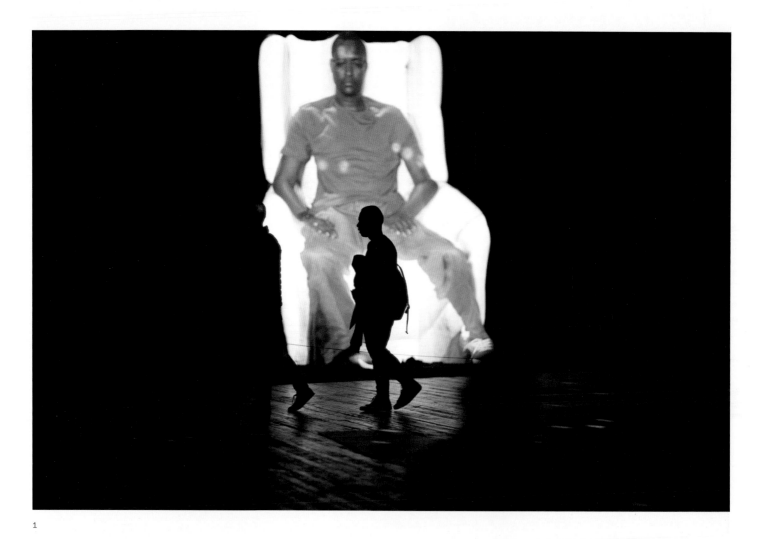

1

「人身保護令」（Habeas Corpus）

 1. 拉丁文裡指「你不得拘押此人」

 2. 法官所簽發的一項命令，指示獄方把囚犯送往法庭接受聆訊或審判

 3. 防止非法拘禁的保護措施

我一直很想在美國進行這項遠距臨場計畫。監獄私有化，是造成獄內人口暴增的原因之一，美國目前是全球監獄人口最高的國家。攝影機現已成為監獄不可或缺的一部分，突然間，受刑人在監獄內的狀況，可以透過電視對外轉播，這可能是有真實受刑人參與演出的電視實境節目，也可能是虛構的影集。

這些發展，使我的計畫變得更具挑戰性，因此當我於2013 年受邀前往公園大道軍械庫（Park Avenue Armory）參展時，我提議進行另一種版本的《塑生》，把十二位在

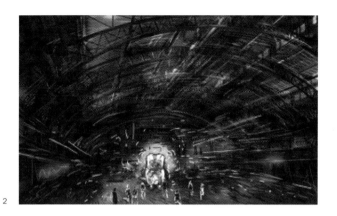

2

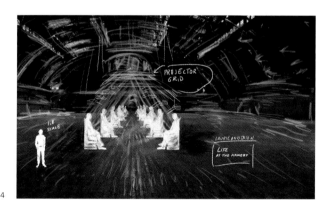

3

4

1 《人身保護令》Habeas Corpus，
2015，有雕像、聲音與直播錄像的裝
置作品；自西非攝影棚直播傳送的穆
罕默德·埃爾·加拉尼影像；公園大
道軍械庫，紐約，紐約州

2~4 《人身保護令》的作品草圖，
2015，展覽空間的數位草圖

紐約上州監獄服無期徒刑的受刑人影像以現場直播方式播出。他們的影像會包覆在真人兩倍大小的石膏塑像上。

我們的小組花了幾個月的時間與人會面，跟獄政官員及許多教導受刑人靜坐與正念覺察技巧的組織進行討論。經過連月的準備，最後我們終於收到國土安全部的通知說，「這種事在美國絕對不可能發生」，這項聲明裡似乎沒有太多轉圜的空間。

B 計畫

軍械庫的藝術總監說：「好吧，那 B 計畫是什麼？」我根本沒有什麼 B 計畫。我鐵了心要讓原計畫成功，當計畫徹底走不通時，我失望得沒有力氣再去想新的點子。最後我終於想到要辦一場聊勝於無的遊行——在花車和汽車上，展示代表歷史時刻的一系列事件——或者我所認為的意識史上的重要時刻。

這項裝置作品的計畫細節不斷更動。一開始作品裡有一條路，再來是一塊地區，後來又變成一個無人地帶，裡面有穴居人望著月亮、一個倒著走的時鐘、還有甘迺迪總統在德州達拉斯遇刺時所乘坐的那輛凱迪拉克轎車。再後來，一度變成一片有著廢棄愛爾蘭農舍和一朵雲的風景。我在計畫裡加進了迷你馬，還有戴著假鬍子、喬裝成小個子牛仔的兒童。因為軍械庫必須預作宣傳，所以我們把幾匹小馬帶進陰暗且鋪滿桃花心木的董事會會議室裡，一起拍宣傳照。「假如小馬是人的話，他們全都會被關進牢裡，」我妹妹莉莎這麼說，她是一位馴馬師，很清楚自己在說什麼。「他們既卑鄙又聰明。就跟精神變態者一樣。」

計畫眼看著又要泡湯。我再也想不出繼續推動計畫的辦法。軍械庫的回音效果很強，很難控制聲音，幾乎不可能讓話語被聽清楚。這是個很大的場地，我不知道該在哪裡設置舞台，或者應把焦點中心放在何處。

SMOKE

CROFT

BIRCH TREES

ROCKS + GRASSES

PONIES

TIME LAPSE JESUS

CAVE PEOPLE SLEEPING AND RUNNING

JFK MOTORCADE

《B計畫》草圖，2015；
公園大道軍械庫，紐約，紐約州

關達納摩

然後,在一連串快速且幾乎不可能發生的狀況下,我跟倫敦的法律組織「緩刑」(Reprieve)聯絡上,這個組織專門替在美國面臨死刑的受刑人辯護。他們同時也替關達納摩(Guantanamo)的囚犯辯護。

我還記得打去「緩刑」的第一通電話。我用高亢的聲調激動地試著解釋,我們想把一位關在關達納摩的囚犯影像傳送到紐約市的一座大型軍械庫裡。我在電話上一直提到「即時」、「會說話的雕像」與「虛擬現身」等字眼。我強烈地意識到自己很可能在胡言亂語。不過,幾分鐘之後,電話那一頭的聲音非但沒有僅僅禮貌性地回應「非常感謝您告知我那項有趣的計畫」,反而對我「請再多說一點」。跟我對話的是「緩刑」組織的首席律師,我們再通了幾次電話之後,她說她有位當事人很可能有興趣參與這項計畫。

他名叫穆罕默德.埃爾.加拉尼(Mohammed el Gharani),也曾是關達納摩拘留中心裡最年輕的囚犯。我開始閱讀關於穆罕默德的故事。網路上有大量內容矛盾的相關資料。

他被控於 1998 年在倫敦參加了一個屬於蓋達組織(Al Qaeda)的分支組織。但當時穆罕默德年僅十一歲,跟赤貧的家人一起住在沙烏地阿拉伯,靠著牧羊維生。美國政府那個異想天開說法的依據,是認為一個來自沙烏地阿拉伯的小男孩能夠自行前往倫敦,而且還能跟一個重大的恐怖組織搭上線。

漸漸地,關於關達納摩拘留中心的真相,開始為人所知。大部分的囚犯都不是「壞人」。他們並不是「罪大惡極」之徒。他們絕大多數對於蓋達組織的認識比我還有限。他們曾是計程車司機、學生、攝影師、記者與牧羊人。許多人是美國政府以五千美元代價向阿富汗的「北方聯盟」(the Northern Alliance)買來的。有些人被關了近十五年,卻未經過任何審判,甚至未曾被正式控以任何罪名。許多

人被關禁閉。所有人都曾被偵訊,多數人曾遭刑求。到目前為止,大多數的囚犯早已洗清所有指控,卻不得不被迫留在關達納摩而無計可施。他們被禁止入境美國,甚至關於這些囚犯的資訊都受到嚴格管制。

穆罕默德的故事

穆罕默德原本住在沙烏地阿拉伯,家人都是查德公民。十三歲那年,他前往巴基斯坦,到他叔叔開設的電腦學校讀書。他在一場清真寺搜捕行動中被捕,從十四歲到二十一歲的將近八年間,他都一直被囚禁在關達納摩。他遭到審問與刑求。他從未被正式起訴。他在 2009 年獲釋,當我見到他的時候,他住在西非,但沒有國籍。

我第一次透過電話跟穆罕默德說話時,非常驚訝。他的聲音輕柔。他的英語融合了許多地方的口音——加勒比海、西非與阿拉伯。他一定覺得很尷尬,我也一樣,但我們還是繼續聊天,談論我們為何與如何一起進行這項計畫。穆罕默德說,他參與計畫的動機,是為了要幫助還留在關達納摩的弟兄們。

我說:「穆罕默德,這是個藝術計畫,我沒法保證這能夠幫助你的弟兄,但我可以確定,這是個能讓你親自講述自身故事的機會。此外,不論如何,你希望計畫能得到什麼結果?」他說:「一個道歉。」

我曾多次試著想像審訊的過程。你的故事在經過不斷重覆、否認與修正之後,聽在你自己的耳朵裡像什麼?被人詢問與回答關於你生命的數百個問題,又是什麼樣的感覺?在官方公布的審訊過程逐字稿中,可以讀到令人背脊發涼的暫停時刻:「囚犯沒有回應。」這裡的暫停是什麼意思?囚犯是坐著不發一語?還是正遭受水刑?或被電擊?這不是一般的對話。這是為了自白、提供佐證及逼供而服務的語言與證詞。穆罕默德的首名審訊員是一名女性,她在審訊中的開場白是,「把我當成你的母親。」我在西非花了幾週時間跟他相處。我們在飯店的會議室、

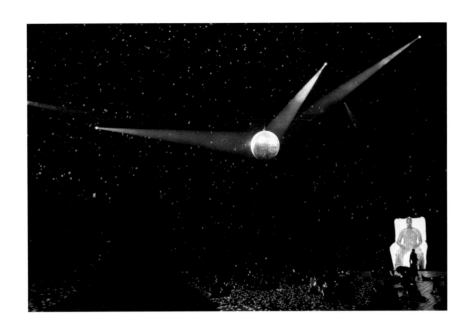

《人身保護令》，2015，
有雕像、聲音與直播影片的
裝置作品；公園大道軍械庫，
紐約，紐約州

餐廳和工作室裡見面——也常常出門散步。我們還長途跋涉開車到奴隸販子在海邊蓋起的城堡廢墟，去參觀裡面的牢房，這些牢房數百年來都用來關押等著被奴隸船運往加勒比海的俘虜。「緩刑」組織堅持我們的會面必須保密，以確保他的公民身分申請案不受影響。

我是他所見到第一個既非審訊員、刑求者，也不是警衛的美國人。我也從未跟他這樣的人講過話。我很強烈地意識到他的肉身存在。他的背脊曾經斷過。他仍然缺了好幾顆牙。他的頭也曾被打破過。我無法忘記，做出這些事的，正是我的國家。我們費了一番工夫才會學會如何對話。我們談起寂寞。我跟他提到我的太極與靜坐老師，還有剛過世不久的丈夫。他跟我說起他讀過的某些書，還有關達納摩囚犯與警衛的故事。

我用一個小型陶偶，再把一個人的影像投影到陶偶上，向他解說這項計畫。「這就是你，只不過體形非常巨大，而且會被放在一個巨大的空間裡。」我拿出公園大道軍械庫的照片給他看。我們看著在飯店房間角落裡發著光的小人偶。我很懷疑他能夠理解我打算做什麼。

《人身保護令》原本是關於沉默與存在的作品，但穆罕默德是個高明的演說者，並且善於替獄友的權利發聲。他提出深刻的見解，在敘述他被捕、拘禁、遭刑求，以及獲釋至今的艱辛歷程時，甚至還能夠講得趣味橫生。

他告訴我一個獄卒的故事，那個獄卒對所有囚犯說：「看到這堵厚牆沒有？你們永遠都別想出去，我會把鑰匙丟進海裡，你們得永遠待在這裡，我的孫子會繼續看守你們。」他描述某日一個囚犯對審訊員說，他夢到一艘潛艇開到關達納摩來救他們。那天晚上，關達納摩灣裡擠滿了直升機與船艦，它們都打開了巨型探照燈，好搜捕他夢中的那艘潛艇。

聽著他說起這些故事好一陣子後，我突然明白，我們還必須再弄出一間錄音室，因為現在故事將成為這項遠距臨場計畫裡最重要的一部分。

談論關達納摩

隨著計畫開始成形，我常常覺得緊張。我跟一些親近的好友聊過，其中有好幾人對計畫有許多疑慮。光是「關達納摩」這個字就能讓人心裡的警鈴大作。聽者真的會真往後退縮，彷彿我給了他們一記重拳。一位朋友建議說：「你應該把它當成抓錯人的案例來講述。」另一位朋友則是怒氣沖沖：「這不是抓錯人，根本就是種族貌相判定（profiling）。」每個人對於關達納摩都有不同的意見。

我被要求去跟一群孩子談話，這是軍械庫一項教育計畫的一環。我徵詢電影導演羅拉·柏翠絲（Laura Poitras）的意見，她建議我讓這些孩子——他們跟穆罕默德被捕時同齡——透過 Skype 來訪問穆罕默德，再寫成一篇報導，投稿到一家主流報社。我很喜歡這個主意，也試著開始安排這場視訊會議，不料遭到家長的強烈反彈，他們不想讓小孩跟一個「恐怖嫌犯」談話。雖然我可以理解這種心情，但聽到沒有人想進一步了解他的案子，仍然讓我非常失望。這項計畫中最令人不安的時刻之一，就是聽到某些孩子說他們不敢談論關達納摩，因為他們可能會「被放到某個名單上」。

我試著專注於工作，卻開始作惡夢，夢裡滿是沒有盡頭的牢房畫面。然而我知道的愈多，就愈發理解到，所謂的「反恐戰爭」，完全取決於哪些故事能被公開說出來，以及語言可以被如何扭曲。

從自己的創作中，我早已學到此事，不過我只能眼睜睜地看著美國政府宣布這些囚犯為「非人」，因此沒有資格要求道歉或補償。這些囚犯不適用於日內瓦公約。他們可以被無限期拘留和刑求，因為刑求已被改稱為「強化偵訊手段」，也因為關達納摩在技術上並非美國的一部分。美國

的醫師與心理學家全程參與這些刑求過程，不過他們被改稱為「行為科學諮詢小組」。這裡也沒有自殺，只有「操縱性自殘行為」。

《人身保護令》是關於語言的作品，同時也是關於攝影機的作品。我常常希望蘇珊·桑塔格（Susan Sontag）仍然在世，能夠為文探討當攝影機與槍枝被焊接在一起時發生了何事。槍枝與攝影機之間的協同作用，正出現爆炸性地成長——從能夠增強無人機致命瞄準效果的鏡頭，到可以紀錄警察暴行的穿戴式攝影機。到底是罪行增加了，還是攝影機數量增加的緣故？或兩者皆有關連？這實在很難說，然而回顧美國歷史，1920 及 30 年代人們用來拍攝私刑處決照片的笨重箱式相機，仍然讓我無法忘懷。與其說相機能夠預防犯罪，或許還不如說相機只能夠記錄罪行。

我創作《人身保護令》的目的，同時也是對於一種愈來愈依賴遠距離的文化提出評論：友誼、教育、購物、娛樂及戰爭，這些都發生在遠方，交易則可透過資料蒐集系統和無處不在的攝影機，記錄下來。

《人身保護令》也跟資訊有關。儘管我們以生活在資訊文化裡自豪，但數據世界裡其實到處都充滿空白。關達納摩曾被稱為「美國古拉格」，這裡跟其他海外黑牢一樣，都是在地圖上找不到的地方。我想到的是「資訊貧窮」一詞。舉例來說，關於美國國內及國外黑牢的資訊非常稀少，如果想搜尋這些資料，則會遭遇許多阻撓與恐慌。

這個計畫也有許多報導性的層面，讓我覺得有點棘手。身為藝術家與佛教徒，我決心觀照事物的實相，但面對美國的種族主義、性別主義與暴力的現實，這陣子我實在很難再像以前那樣相信美國人心胸開闊。這件事對我的影響，是我始料未及的。

此外，面對複雜的文化與社會情境時，我必然也有自己的偏見。我把藝術家的身分放在第一位，所以如果要在美麗

與真實的事物之間作出抉擇，我很有可能會選擇美麗的事物，因為歸根究底，我相信自己的感官更勝於理性的心智。有時候，一幅巨大的藍色繪畫要比文字更能夠生動地描繪出自由的輕鬆愉悅感覺。

刻製雕像

回到紐約後，我開始籌組負責刻製雕像的小組。直播計畫也變得更為明確而複雜。優秀的技術總監設計出愈來愈累贅的直播系統。我們的小組完成了穆罕默德的雕像，它看起來像是一具立體主義雕塑。雕像是由高密度海綿所刻製完成，尺寸跟林肯紀念堂裡的林肯雕像一樣大。在製作雕像期間，我常回想起在家鄉伊利諾州，也是林肯之鄉的博覽會上，第一次見到的電動林肯雕像。

在此同時，我對這項計畫的疑慮並未消失。我跟一位法官朋友見面，並把計畫內容形容給她聽。她彎身靠近我，非常低聲地問道：「你找好律師了嗎？」她對計畫的憂慮，以及她在法律事務上的權威，令我大為緊張。我回想起這一生當中，所有我毫無準備或者根本沒有資格身處某地的經驗。這似乎就是其中一。我又想起多年前的某個晚上，我參加柏林爵士節的演出。我正演奏自己的一首作品到一半，那首歌基本上就是有許多對話停頓的連串故事。

一個坐在大廳後排的男子趁著其中一個停頓大喊：「彈爵士樂！」讓我當場呆住。他的確言之有理。那畢竟是一場爵士音樂節。問題在於我對爵士樂根本一竅不通。再回到《人身保護令》這個作品，我不是政治學家，經常覺得力有未逮。我看清楚事實了嗎？

在西非打造攝影棚

在此同時，我們又召集了一群導演與製作人，在西非的一所電影學校裡搭起一間攝影棚。我們得解決許多關於直播，以及如何使用特製鏡頭與濾鏡製造出變形效果，讓影像得以包覆住整座雕像的技術問題。我們還得確保我們製作的椅子夠舒適，能讓人長時間坐在上面，最後我們選擇了類似飛機商務艙那種靠背稍微後傾的椅子。最後我們還發現，演出的時間剛好碰到齋戒月，因為穆罕默德必須禁食，所以我們必須小心安排靜坐的時段。

表演開幕

數千人來到現場。我們在其中一個房間播映一段由穆罕默德講述個人經歷的影片。也準備了許多有關穆罕默德一案詳細資料的節目。軍械庫裡如洞穴般的主廳「排練廳」則被打造成黑暗且神祕的星場，一個巨大、緩慢旋轉的鏡球讓大廳裡看起來星光滿天。觀眾被鼓勵四處走動，或者在

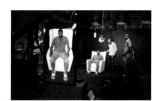
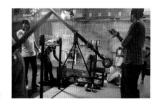

1~3 製作《**人身保護令**》的雕像，2015，裝置作品；公園大道軍械庫，紐約，紐約州
4~6 搭建《**人身保護令**》的攝影棚，2015；迦納，非洲

房間裡放置的許多紙板墊子上躺下來。現場所播放震耳欲聾的聲響，是路‧瑞德所寫的一首持續音（drone）樂曲，由他的吉他技師史都華‧赫伍德（Stewart Hurwood）演奏，用多把吉他與擴大機製造出回饋與泛音的效果。

許多音樂家在排練廳裡一面走動一面演奏樂器。消息傳開之後，又吸引了數百人前來，他們演奏樂器、打太極、靜坐或者做瑜伽。他們跳舞，帶著筆記型電腦盤腿而坐、睡覺或者到處走走。每隔半個小時，我們會把直播切換成預錄的影片。

穆罕默德是個情感豐富又很有同理心的人。我少數見到他哭泣的時候，都是因為他提起曾經幫過他的人──例如一位年輕的美軍警衛冒著極大的個人風險，幫忙穆罕默德藏起他在牢房內用來學英文的粉筆。當穆罕默德提到他的朋友沙卡‧艾默爾（Shaker Aamer）時也曾忍不住掉淚，艾默爾是一位口才便給的英國記者，他在關達納摩，多半是被關在禁閉牢房裡，但他仍然鼓勵其他囚犯挺身爭取自己的權利。我們在軍械庫場地的天花板架設了一具攝影機，鏡頭對準了雕像。這具攝影機讓身在非洲的穆罕默德能夠看得到軍械庫的表演現場，好讓他調整自己的影像，把身體的投影校正到雕像上。我們一直跟非洲的攝影棚保持聯繫，對他們說：「好。告訴穆罕默德把左手往右邊挪一點。」我們會在三十秒的延遲時間中等待，然後看著雕像的巨大手臂按照指示調整位置。

近幾年來，人們對於公共空間裡的監控攝影機已經非常清楚，似乎光憑第六感就能察覺到攝影機的位置。因此觀眾不用多久就明白，假如他們非常靠近雕像並且面對攝影機，穆罕默德就能夠看見他們。他們開始排成一列，等他們就定位之後，他們會抬頭看著天花板然後揮手。許多人把雙手放在心口上，用嘴形說出「對不起」。他們都在這裡──我夢裡那些好奇、慷慨且心地善良的美國同胞們。直到我看見這種豁達大度的表現之前，我都還沒有意識到，自己對於美國往右翼傾斜的整體趨勢有多麼沮喪。

某天午後，科威庫‧曼德拉（Kweku Mandela）造訪軍械庫，我們一起打電話給穆罕默德。「穆罕默德！科威庫‧曼德拉──尼爾森的孫子──在這裡，他現在正看著你。」穆罕默德常常提到，尼爾森‧曼德拉的書曾在牢中帶給他莫大的鼓勵。他難以置信地說：「你是說，我的影像現在被放在紐約的一座雕像上──這座雕像跟解放奴隸的美國總統雕像一樣大？而且尼爾森‧曼德拉的孫子現在正在看著我？」他低下頭來，身體往前彎下，哭了起來。投影的影像從巨大的椅子上滑了下來。

我想讓每一天的演出都用音樂收尾，因此每晚閉幕前都會舉辦一場大型派對，「音院樂團」（tUnE-yArDs）的梅莉兒‧賈布斯（Merrill Garbus）與敘利亞音樂家歐瑪‧蘇萊曼（Omar Souleyman）也加入演出。

1

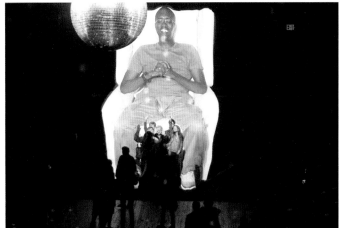

2

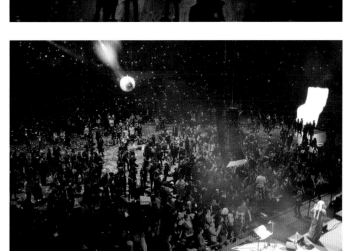

3

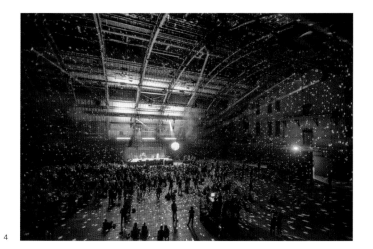

4

5

1 歐瑪．蘇萊曼在《**人身保護令**》中演出，2015；
公園大道軍械庫，紐約，紐約州
2 《**人身保護令**》的觀眾在表演中向穆罕默德揮手致意
3、4 《**人身保護令**》的現場演出
5 觀眾在裝置過程中坐在地上

1

2

3

1 《**人身保護令**》，2015，
有雕像、聲音與直播影片的
裝置作品；公園大道軍械庫，
紐約，紐約州
2 《**人身保護令**》，2015，
裝置作品
3 《**人身保護令**》，2015，
在晚間音樂會中演出

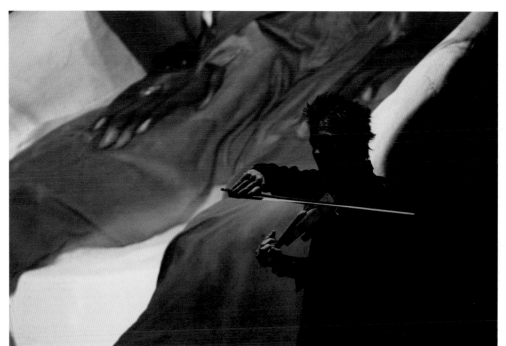

1

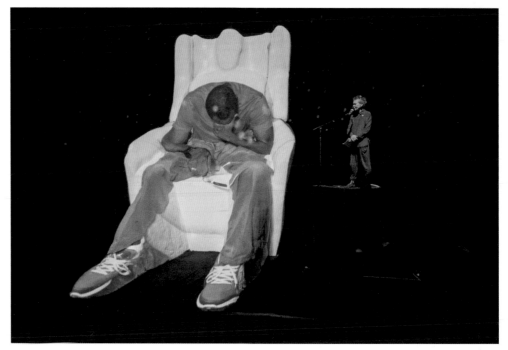

2

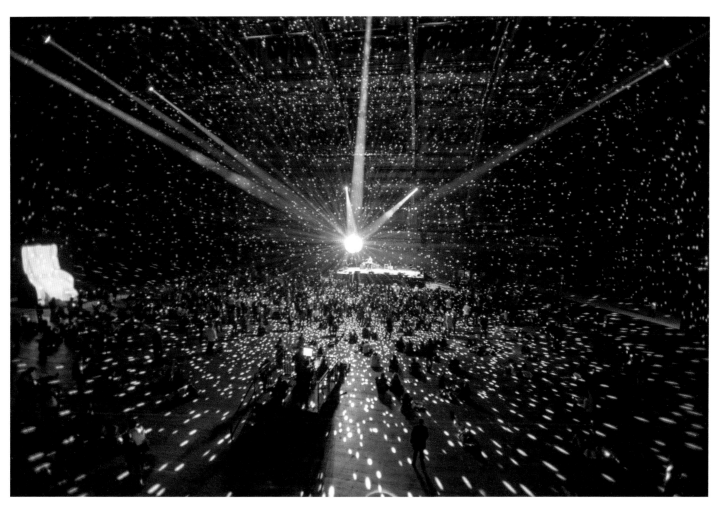

3

1~3 《**人身保護令**》，2015，有雕像、聲音與直播影片的裝置作品；公園大道軍械庫，
紐約，紐約州；在晚間音樂會中演出，背景為穆罕默德・埃爾・加拉尼的投影影像

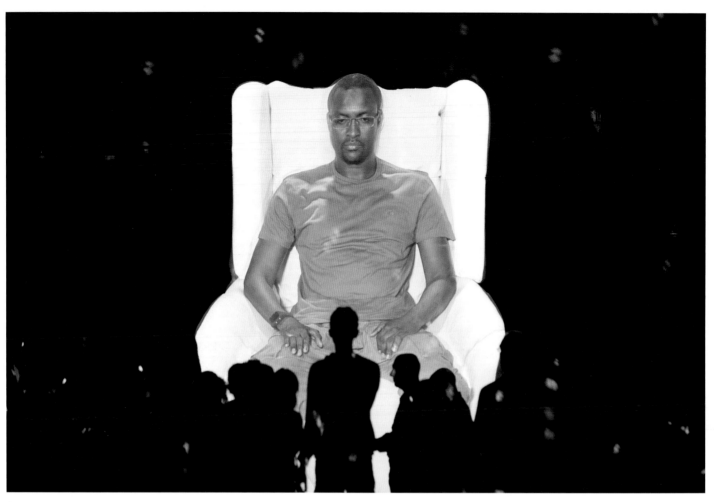

1

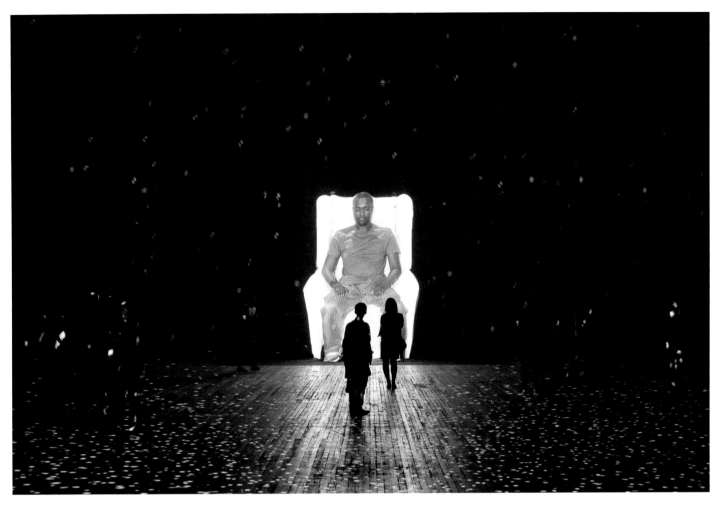

2

1、2《人身保護令》，2015，有雕像、聲音與直播影片的裝置作品；
公園大道軍械庫，紐約，紐約州

《在大海中央看似一座無線電塔的東西，
結果卻是窗戶上的一塊污漬⋯⋯》
*What Seemed to Be a Radio Tower in the Middle of the Ocean Turned
Out to Be A Smudge on the Window...*，2017，粉筆畫

有很多方法，可讓文字變成視覺藝術的一部分——不論是從圖像或者哲學的層面而言。手寫的文字，或者用各種顏色和字體來呈現文字時，它們是美麗的形狀。

看著文字、看見文字、閱讀文字、理解文字，並把它們連結到思想與事物。有些文字是由光、由記憶所打造出來——而當它們被大聲朗誦出來時——則是由聲音與空氣所構成。

儘管現在沒有那麼多人讀書，書本仍在我們左右。但是文字——詛咒、咒語、祈禱、名單、歌曲、演講、安魂曲——依然保有其魔力。

然後還有我拒絕加入的臉書，雖然我喜歡這個名字，因為它讓我想起我最喜歡的書的書名，《而我們的臉孔，我的心，如照片般短暫》（*And our faces, my heart, brief as photos*），這是約翰‧伯格（John Berger）所寫的一本關於視覺、神祕與愛的故事集。

> 他們說天堂就像是電視
> 一個完美的小小世界
> 而且並不真的需要你。
> 那裡的一切都是由光打造而成。
> 而日子不斷流逝——
> 它們來了。
>
> ——《奇妙天使》*Strange Angels*，1989

《**勇者之家**》，1986，演唱會影片，大衛‧范‧丁格姆（David Van Tieghem），鼓手；喬伊‧艾斯丘（Joy Askew），手風琴與紙箱；杜蕾特‧麥當勞（Dolette McDonald），和聲歌手；我拿著巨型放大鏡；珍妮絲‧潘達維斯（Janice Pendarvis），和聲歌手；狄奇‧蘭德里（Dickie Landry），中音薩克斯風；艾德里安‧比勞（Adrian Belew），吉他。

由光打造

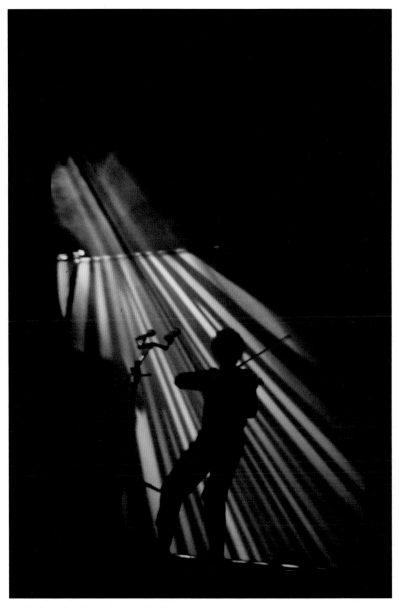

《來自神經聖經的故事》，1994~95，現場演出

我去看電影，
我看見一隻三十英尺
高的狗。
這隻狗是完全
由光打造而成。
他填滿了
整片銀幕。
他的眼睛是狹長的
走廊。
他有著那種狹長，
能發出迴音的，
像走廊般的眼睛。

——〈溜狗〉Walk the Dog，
《美國1》，1980

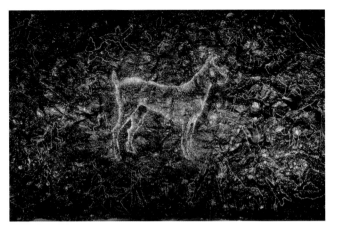

2

1 《**萬物皆破碎**》 *All Things Fractured*，2011，
皺褶的鋁箔與燈光；紡織工房博物館，費城，賓州
2 《**粉筆之房**》，2017，虛擬實境作品 3D 效果圖；
與黃心健合作；用漂浮的字母所打造出來的狗狗洛拉貝爾

1

119

1970年代的某些演出、燈光裝置、
《來自神經聖經的故事》、《妄想》與《人行道》

舞台與銀幕

我從來沒想過要在舞台上演出。當我還是年輕的極簡主義藝術家時，相當鄙視舞台劇、情節、角色及重複的台詞。但我熱愛故事與燈光。而劇場則是由文字占據了最重要角色的地方。打從一開始，我就把藝術表演想像成一個影片與燈光幾乎分不開的神奇世界，而故事就像是念頭泡泡（thought balloons），能喚起如夢境般開放的心智狀態。

陰影，不論是實際的或被拍攝下來的陰影，則成為意象的重要部分，因為陰影正是影片與燈光之間的視覺連結。我會站在投影影片前歌唱、說話與拉奏小提琴。當燈光從正面打亮時，我就是敘事者，就是主角。面光燈沒有打亮時，我就變成一個影子，消失在影片當中。我身在平面與立體之間的某處——在影片與實體空間之間。有時我穿著一襲寬大的白色帆布洋裝，完全變成了銀幕的一部分。那就像是置身在一部正在拍攝的電影裡一樣。我也經常試著改變表演的空間，把影像投映到角落裡或天花板上，或者把舞台設計成一條長長的走道，讓觀眾坐在走道的兩邊。

我那時拍攝的影片是超8毫米循環電影，它們其實更像是視覺音樂。我喜歡能用眼睛看見節奏。許多作品都是我費了九牛二虎之力，把超8毫米電影底片一格一格塗黑的閃爍影片（flicker films），讓影像能以不同的速率閃動。我也替小提琴設計了電子濾波器，讓聲音的脈動跟影像的節奏形成一種音畫對位。當時我參與了包括菲利普·葛拉斯、東尼·康拉德（Tony Conrad）及許多極簡主義藝術家在內的一個藝術流派，這種處理時間、燈光與聲音的方式，幾乎自成一種類型。我的不同處，在於讓影片成為文字後方一道不停閃爍的背景。

在德州演出

在1970年代早期，美術館與藝廊曾推出一系列的行為藝術表演，卻從來沒有替演出準備好足夠的燈光設備或座位，所以我只好即興發揮。我還記得1970年代末期在休士頓的一場演出。表演原本應在一間當代藝術館裡進行，但到了最後一刻，他們卻不喜歡表演座椅擺放在寬敞展間裡的樣子，因為這些展間原本是專門替大型雕塑所設計的。所以他們把演出地點改到當地的一家鄉村西部酒吧，那是一棟低矮的煤渣磚建築物，入口的天篷底下還停了一輛大型科內斯托加式篷車（Conestoga wagon）。試音時，現場的音控是一位衣服上有很多層荷葉邊的嬌小金髮女士。我說：「這支小提琴必須發出很大的聲音，你能辦到嗎？」她說：「親愛的，我幫平克·佛洛伊德試過音，我想我應該可以搞定你跟你那把小小的提琴。」

表演當晚，穿著鉚釘皮衣牛仔裝的酒吧常客早早就到場。他們占住了酒吧裡最好的座位。穿著一身黑的藝術咖們卻很晚才來，我心想：「天哪，這場表演一定完蛋了。」但當我開始進行這場結合了小提琴、講故事與歌曲的表演之後，我很快就發現，酒吧常客們非常進入狀況。演出裡所說的故事有點古怪，不過德州的故事也通常很離奇，我突然明白，我可以在紐約藝術圈以外的地方舉行這些表演。事實上，在紐約之外的演出效果反而更好。

走進光裡

大約也是在那個時候，我發現，最好的藏身之處其實就是在舞台上。我可以控制一切——燈光、我自己聲音的音量、音質、親密程度與韻律。那是一種能夠跟人變得更親近，卻又不致於受傷，或者揭露任何我不想公開的私事的方式。雖然我在台上說的話似乎都跟我個人有關，但其實我從未說出任何真正私密的事。區分個人與私密之間的

差別，有助我設定故事的界限。我還記得，當攝影機開始被設置在舞台四周，以便把舞台上的表演投影到鄰近區域時，還有很多年之後現場演出開始直播時，我都曾感到非常憤怒。我第一次參與有多部攝影機同時拍攝的現場演出，是在 1980 年代早期的「蒙特勒爵士音樂節」（the Montreux Jazz Festival）。我覺得自己私密的舞台世界遭到了入侵。此外，那麼做也把舞台上的表演變成了電影場景。投影原本就是我現場演出的一部分，如果再用攝影機去拍攝現場所播放的影片，效果絕對不會太好。更糟的是，攝影機所拍攝的表演版本，又是另一個疊加在現場版之上的作品，而且還要加上剪接，以及在廣角與特寫鏡頭間作出抉擇，這會賦予表演裡的故事一層全新的意義和互動。我恨透了這麼做。

然而漸漸地，一部分的原因是出於自衛，我也開始在舞台上使用攝影機。我把它們裝在小提琴的琴弓與麥克風支架上，讓現場演出跟影片融合在一起。有時候，攝影機會製造出雙重影像或其他角色，有時候我則利用攝影機來迅速改變影像的比例。我還用了很多其他的視覺裝置來改變故事的焦點，重新調整敘事的走向。我讓燈光以各種不同的方式從舞台跳到螢幕上，並且使用各式各樣的光源——霓虹燈、閃光燈、頭燈，以及裝在小提琴琴身裡的各種燈光。使用這麼多種螢幕，以及讓各種元素之間產生複雜的互動，目的就是要為故事製造出一種催眠式的視覺世界，給眼睛找點事做，讓觀眾分心與放鬆，創造出另一個世界，讓故事裡那種恍惚狀態下的邏輯，聽起來像是不可避免的。

過去數十年來，我開始以更大的規模來拍攝這些演出影片。其中規模最大的一部就是《勇者之家》，這是我在 1986 年拍攝的演唱會影片，其中的影像經常包含了文字。場面最華麗的，則是 2010 年的《妄想》（Delusion），裡面使用了多個形狀不規則的立體螢幕，包括一張長沙發、一個角落與一大張皺褶的紙。混合這麼多種螢幕的影像，就像是在繪製一幅尺寸跟舞台一樣大的巨幅畫作。由於眼

睛無法同時看清楚這麼多個影像，整個舞台就變成了一個龐大且複雜的抽象圖像。

《人行道》則是我在 2009 年製作的一部影片裝置作品。我想透過這部影片講述的故事，名為「一個關於一個故事的故事」。我把它拍成以一系列停格畫面所構成的影片，並打算製造出一段類似《堤》（La Jetée）的蒙太奇，這是我最喜歡的導演克里斯·馬克（Chris Marker）1962 年所拍攝的一部關於時間的電影。

1

2

3

在處理這些影像時，我開始設法讓投影效果變得更為立體。我喜歡影像看起來有點扭曲，並且以令人困惑的意外方式組合在一起。但我在拍這部片時，卻使用了一種非常平面的方式，所以當我試著把影像包覆在立體形狀上的時候效果並不好。我又再把它布置成類似投影到地板上的連環漫畫。影片裡的場景從一排吊掛在桁架上的投影機往下投影。再用數位方式把影像拼接在一起，製造出一長條的全景畫面。

我一直在嘗試各種不同的投影表面。我試過使用樹葉、砂礫、沙土與碎紙片，最後發現紙片的效果最有趣。因為《罪與罰》這本書是原始故事的核心，我決定把數十本《罪與罰》撕成碎片，再用這些碎片組成極富紋理的投影表面。因此儘管這個計畫就敘事影片而言，算是徹底的失敗，但卻是一件成功的裝置作品——一條不停閃爍的光之

1、2 《勇者之家》，
1986，35 毫米影片，
90 分鐘；停格畫面
3 《人行道》，2012，
有投影機的錄像裝置，
錄像與碎紙片；
葛倫堡博物館，
卡加立，加拿大

人行道，抽象的圖案在由紙片與斷裂的文字所構成的表面上跳動著，這是終極的拼貼。

《來自神經聖經的故事》大約是在第一次波灣戰爭，也就是 1990 年左右發表，其中使用了來自這場戰爭的意象，以及幾種源自不同時代關於暴力與美的口號。表演一開始就引用了義大利未來主義運動領袖菲利波‧馬里內蒂（Filippo Marinetti）的挑釁式名言，「戰爭是現代藝術最高級的形式」，結尾則是媒體對於巴格達空襲令人屏息的報導，曾有記者把這場空襲的畫面比擬為綜合了耶誕節與美國國慶日的奇觀。

隨著世界變得愈來愈以螢幕為導向，我想要擺脫長方形的控制。影片似乎被那個形狀給困住了，我想要彎曲影像，把它們放到意想不到的地方，改變它們的比例，製作沉浸式的電影。所以一開始，演出的螢幕是由圓柱體、立方體、圓球體以及各種不同的垂直表面所構成。

當我們在特拉維夫為演出進行技術彩排時，我收到主辦人的簡訊。他對雷射光很有興趣，所以想知道我會不會在表演中用到雷射？「雷射？」我說：「在劇院裡使用雷射光不是違法的嗎？」他說：「在以色列不是。我們沒有相關法規。你想不想看看？」我說：「嗯……不是很想……」但他接著說：「……因為我剛剛在外面的停車場把它們架好了。還有一些煙霧彈。」我走到外面，那裡有輛大卡車，車身側面射出了一道驚人的亮藍色線條。那是一道鋒利的線條，看起來就像從耶穌誕生畫裡的伯利恆之星直接發散出來的光線。主辦人高喊：「不可思議，對吧？」他以前是以色列軍方的彈藥專家。那道光看起來的確非常銳利。

結果，那天晚上我幾乎整晚都在停車場測試雷射光，而且還加上了煙霧，製造出一條條光的隧道。我很喜歡這個效果，決定在表演的幾個段落裡使用它們。在某些場景裡，它們是神祕的隧道，在其他場景裡它們則是橫掃整個舞台的光幕。有時候我們把雷射光直接對準了觀眾席（這在美國絕對是非法的），彷彿我們正在進行集體眼科手術。操作舞台燈光的變化指示，就像是拿著一個

可以控制北極光的遙控器一樣。

演出裡還有一場龍捲風，這是由舊金山探索博物館（the Exploratorium）的奈德‧卡恩（Ned Kahn）所設計的。他給了我們操控空氣、蒸汽與光線的方法。氣流是從四根柱子上呈螺旋狀排列的洞口噴出來。但龍捲風需要在一個受控制的環境裡才能奏效，由於劇院裡有許多空調氣流，溫度也有許多變化，龍捲風在演出中能夠發揮作用的時間，大約只有 30%。燈光設計師會下達指令，「OK，龍捲風上場！」但他也隨時準備好直接跳到下一個指令。

我還替這場表演特地打造了一顆彗星。我把它設計成像是一顆有銀色金屬血管穿透其中的大石頭。為了節省運費，製作經理決定，這顆彗星應該在以色列製作。當我們抵達歐洲時，他自己則到以色列去拿這顆彗星。結果他傳簡訊來說：「不值得花貨運的錢。它看起來像是一坨巨大的大便。」我以為這顆彗星的命運就到此為止了。但到了巡演的最後一晚，那是在馬德里，我在演出的最後演唱一首非常安靜、哀傷與私密的歌，我抬頭望上看。用纜線懸掛在包廂上方，被綠色側光打亮著的，正是那顆彗星。

1~3 《來自神經聖經的故事》，1993；（1）圓柱螢幕投影；（2）龍捲風設計草圖；（3）在雷射光隧道裡表演，特拉維夫，以色列

關鍵時刻

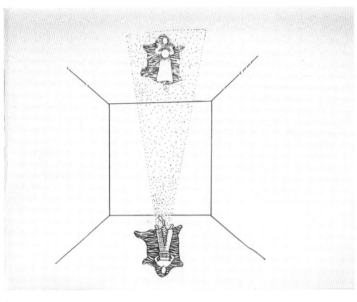

1

2

3

4

1~4 《關鍵時刻》 In the Nick of Time，1974，現場表演；鐘塔畫廊（The Clocktower），紐約，紐約州；草圖
(1) 表演者躺在斑馬皮地毯上，手裡拿著一個裡面裝有投影機的皮包；(2) 表演的各項元素；(3) 皮包裡的喇叭；(4) 舞台布置圖

寫給失眠者的歌與故事

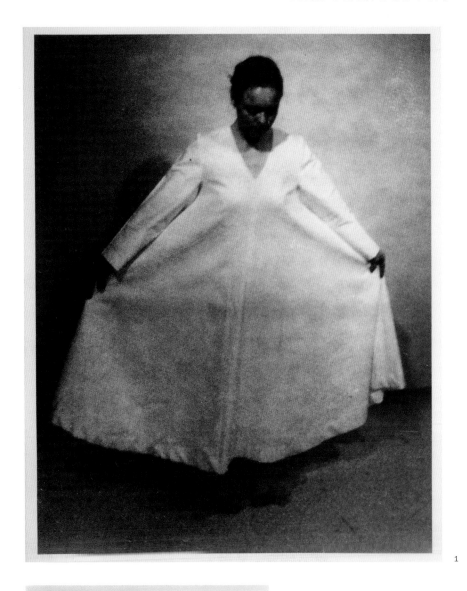

1

2

3

4

5

6

1~8 《寫給失眠者的歌與故事》 Songs and Stories for the Insomniac，
1975，現場演出；藝術家空間（Artist's Space），紐約，紐約州；
(1) 穿著由派翠絲‧喬治（Patrice George）設計、用電影銀幕材質製成的洋裝；
(2~6) 投影畫面；(7) 演出的印刷公告；(8) 舞台布置圖

7

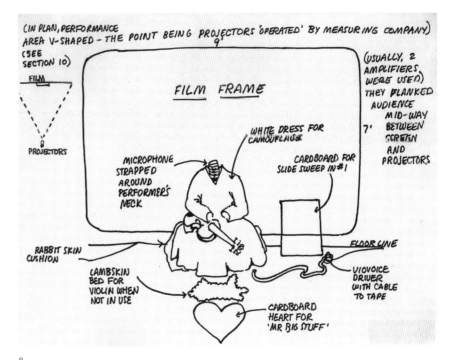

8

橋

（表演者穿著由銀幕材質製成的白色長洋裝進場）

自從我搬進可以俯瞰運河街的新頂樓公寓，就一直很難入眠。這棟建築物位在哈德遜河旁，風順著河面吹來，使窗戶在窗框裡喀喀作響，聽起來就像有人不斷企圖闖進屋來。

（在幻燈片前拿著一片紙板。影像投影在紙板上。）

這裡到了晚上非常吵雜。這是個貨運區，每天凌晨三四點，就有卡車從新澤西州開過來。路面上滿是石塊，當我搖晃自己試圖入睡時，可以聽到小石子從卡車的車底彈起來。我的窗外就是一座巨大的橋梁。不知道為什麼，那座橋的橋拱、它的龐大體積、它的壓迫感，通通跑進了我每晚對自己所唱的每一首歌裡。它主導

了全部的空間。與其說這座橋看起來位在窗外，不如說它根本就在窗裡，當潔若汀看到橋距離公寓有多近時，她說，「好吧，我想你大概不需要任何傢俱。」

所以我的公寓幾乎沒有什麼陳設——只有一張吊床、一張搖椅，以及一兩樣其他東西——只有到了晚上，當我獨自一人時，我才會意識到房子裡究竟有多麼空盪。

（表演者拉開洋裝。一張搖椅的影像被投射在洋裝上。跟預錄的聲音同步歌唱。）

——《寫給失眠者的歌與故事》，1975

頃刻之間

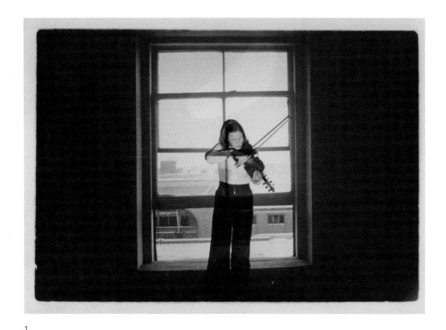

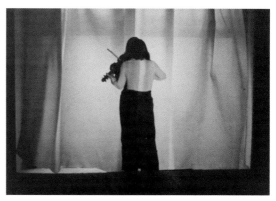

1

'THE WINDOW, THE WIND, OH'

THIS FILM/SONG IS PERFORMED FLUSH AGAINST THE
PROJECTED IMAGE. THE FILM FRAME CHANGES EVERY OTHER
SECOND, THE WINDOW MOVING FROM CLOSED TO OPEN IN A
SERIES OF SMALL SHIFTS. WHEN THE WINDOW IS CLOSED
AND CLOSING, THE SOUND IS CLEAR AND CONTAINED; WHEN
IT IS OPEN AND OPENING, THE SOUND IS BREATHY, FULLER.
WHEN A MICROPHONE AND SPEAKERS ARE USED,
THE CLOSED/CLOSING SECTIONS COME FROM SPEAKERS
LOCATED IN THE REAR OF THE ROOM, THE OPEN/OPENING
PASSAGES COME FROM SPEAKERS IN THE FRONT.
THIS PIECE IS SCORED FOR VIOLIN AND VOICE AND
IS BASED ON THIRTY SECOND INTERVALS - THE LENGTH OF
EACH SUSTAINED SUNG NOTE. BREATH IS CAUGHT. THE
WINDOW BEGINS TO CLOSE.

PHOTO: B.BIELECKI

2

3

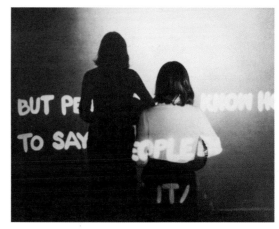

4

在《頃刻之間》 For Instants 當中,演出的空間是一條介於銀幕
與投影機之間的走道。觀眾在這條走道的兩側對向而坐,而且
必須前後轉頭觀看演出,就像在看一場網球賽一樣。三個影像
(影片與投影片)被同時投影到銀幕上。演出者站在其中一道
光柱前,身體擋住了來自那一部投影機的光線,並在銀幕上製
造出影子,同時顯露出藏在影子底下的另兩個影像。

5

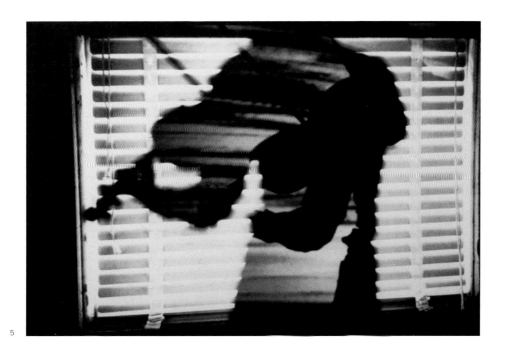

6

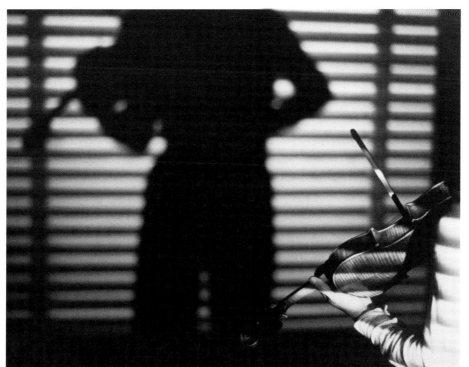

1~6 《頃刻之間3》，1976，
現場演出；惠特尼美術館，
紐約，紐約州；
（1、3~6）有投影的現場演出；
（2）手寫譜

1

3

2

4

WHITE ON WHITE / A SONG FOR WILLIAM FAULKNER

" WILLIAM FAULKNER USED TO SIT ON HIS PORCH AT NIGHT AND PEOPLE FROM TOWN WOULD COME UP TO SEE HIM. MOST OF THEM KNEW THEY WOULD EVENTUALLY BE CHARACTERS IN ONE OF HIS BOOKS, SO THEY WOULD STAND AROUND ON THE DARK LAWN, CHATTING, TRYING TO SHOW THEIR BEST SIDES.
FAULKNER HAD A WAY OF TALKING TO THESE PEOPLE. WHENEVER ANYONE SAID SOMETHING HE CONSIDERED 'OUT OF CHARACTER' HE WOULD SHADE HIS EYES, LEAN OUT OF THE DARKNESS AND SAY, 'AH, COULD YOU MOVE AWAY? YOU'RE BLOCKING THE LIGHT.' "

THE FIRST PART OF WHITE ON WHITE IS PERFORMED MIDWAY BETWEEN THE PROJECTOR AND THE PROJECTED IMAGE. TWO PROJECTORS LAYER SEPARATE IMAGES ONTO THE SAME SURFACE, SO THAT STANDING IN FRONT OF ONE PROJECTOR CASTS A SHADOW ONTO THE OTHER IMAGE, PROVIDING AN AREA DARK ENOUGH FOR THE ALTERNATE PROJECTION.

THE SECOND PART OF 'WHITE ON WHITE' IS PERFORMED DIRECTLY IN FRONT OF THE PROJECTOR. THE SHADOW IS FRAMED BY THE PROJECTOR LIGHT, MAKING A 'REAL TIME' FILM AFTER ALL THE FILM HAS RUN OUT.
THE BOW HAND MOVES BACK AND FORTH ACROSS THE BOTTOM OF THE FRAME- THE SOUND IS RASPING - ABRASIVE- A PENCIL OVER ROUGH PAPER.
THE SCORE IS LOOPED SOUND, REELING UP AND DOWN THE SCALE, DERIVED FROM CURSIVE LYRICS.
(SOUND ON AUDIO TAPE APPLICATION.)

white on white
left to right could
you move away?
you're blocking the
light write on white

5

6

1、2 《**超 8 毫米影片**》 *Super 8 Film*，1972，停格畫面
3、4 《**小提琴二重奏與景框線**》 *Duet for Violin and Frame Line*，
取自 《**線條之歌／波浪之歌**》 *Songs for Lines／Song for Waves*，1977，
現場演出；投影機經過調整，使景框線出現在影像的正中間
5、6 《**頃刻之間3**》，1976，現場演出；手寫譜

1

2

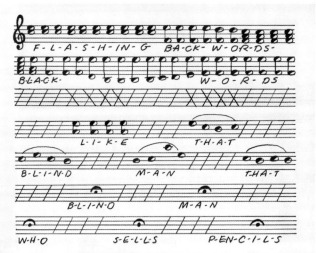

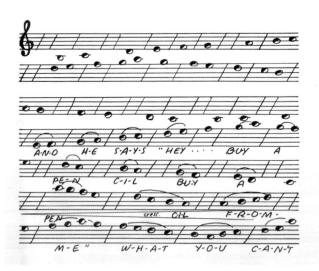

3

4

在這件作品中，聲音與畫面是由一份樂譜同時譜成。片格有的被塗黑，有
的被塗白。比方說，當影像在閃動時，聲音有時會以顫音來表現。聲音中
斷時則用全黑或全白畫面表現。

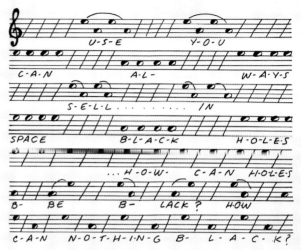

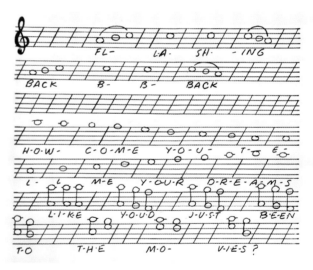

1~8 **《頃刻之間 5》**，1977，現場演出；
（1、2、5、6）閃爍影片的膠片；（3、4、7、8）相應的樂譜

影子

1

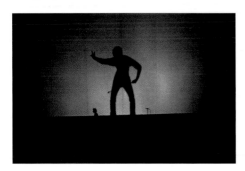

2

3

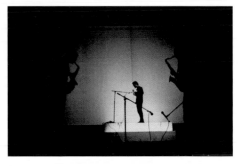

4

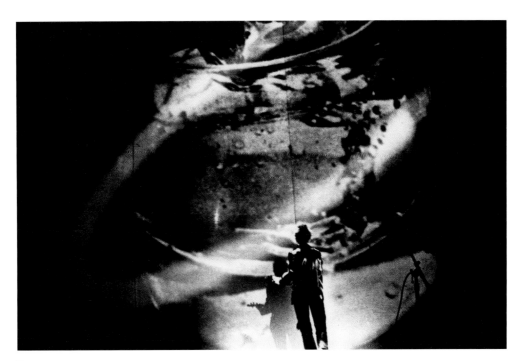

5

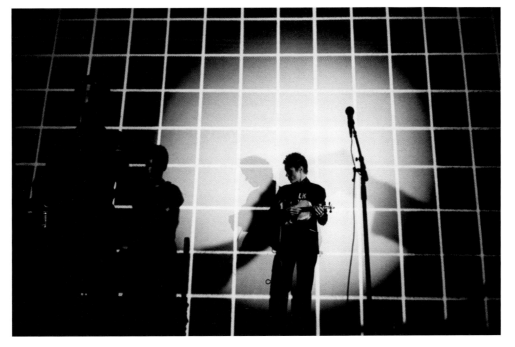

6

1~6 《美國1~4》，
1979~83，現場演出；
表演者製造出的影子與
投影的影像相結合

光之小提琴

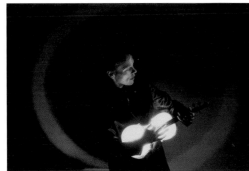

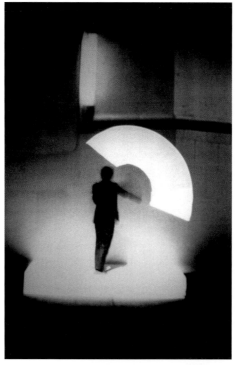

1~5 《美國1~4》，1979~84，
現場演出，布魯克林音樂學院，
布魯克林，紐約州；(1) 霓虹小提琴；
(2) 霓虹琴弓，(3) 霓虹小提琴，
(4) 霓虹琴弓；(5) 霓虹小提琴
6 《美國現場》 United States Live，1984，
嘴裡發光的專輯封面照片
7 《來自白鯨記的歌曲與故事》
Songs and Stories from Moby Dick，1999，
與安東尼・透納（Anthony Turner）、
湯姆・奈利斯（Tom Nelis）
與普萊斯・瓦德曼（Price Waldman）共同演出；
布魯克林音樂學院，布魯克林，紐約州
8~10 《來自神經聖經的故事》，1993，
手持螢光棒的現場演出
11 《勇者之家》，1986，35 毫米影片，
90 分鐘；手持燈光的現場演出
12 《美國4》，1983，
戴著頭燈眼鏡的埧場演出，
布魯克林音樂學院，布魯克林，紐約州

舞台上的光

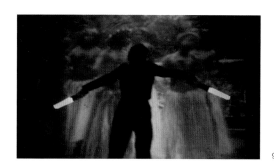

9

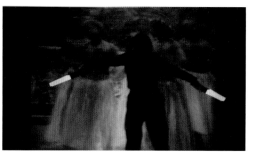

10

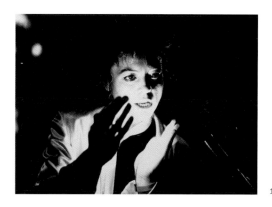

11

6

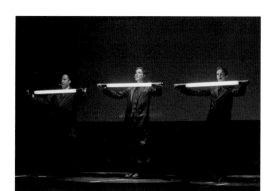

7

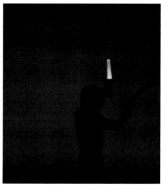

8

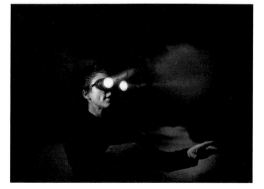

12

舞台上與銀幕上的光

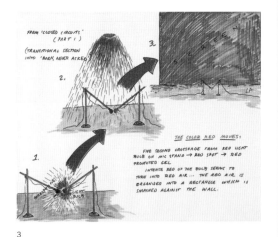

1

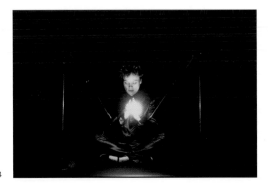

3

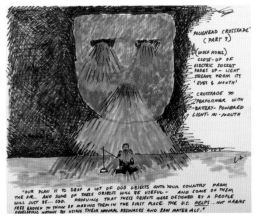

2

1~3 《美國1~4》，1979~83，
舞台與銀幕色彩關係的草圖與圖示
4 《美國1~4》，1979~83，《封閉迴路》 Closed Circuits，
使用燈泡與裝在麥克風架上的接觸式麥克風的現場演出

4

虛擬舞台設計

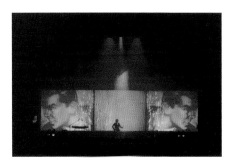

6

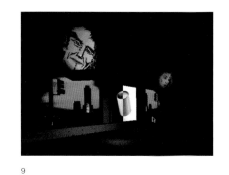

9

7

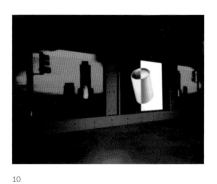

10

8

5~8 《**來自神經聖經的故事**》，1995，有投影的現場演出
9、10 《**傀儡汽車旅館**》，1995，與黃心健合作，CD 光碟，
停格畫面，《**來自神經聖經的故事**》的電子舞台設計

攝影機與鏡頭

1

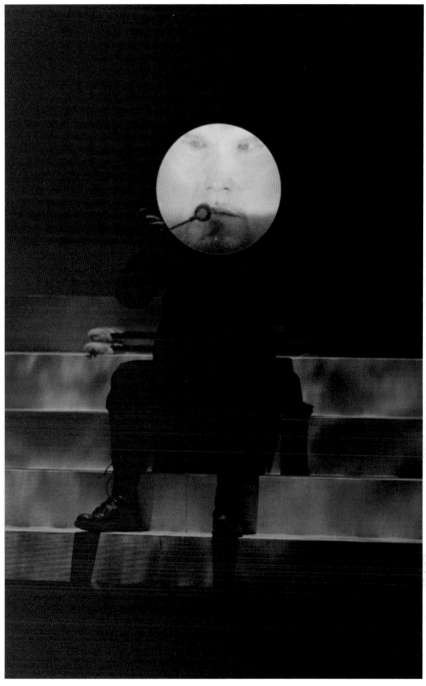

2

讓你自己像蘇丹王那樣,坐在土星的衛星群之間,單單挑出一個高尚獨特的人,他看起來會像個奇蹟、壯景與苦難。但若把鏡頭拉近一點,把人類當成歷史的與世襲的個人來觀察,你會發現,他們大多只是一群多餘的複製品。

月亮在水面上。它像一枚幸運硬幣般發亮。一個蒼白的圓圈。而海洋的皮膚就如人皮一般薄。

但所有事物都隱藏著某種寓意,否則一切就毫無價值可言了,而這個圓形的世界本身,也不過只是個空洞的密碼,一個大大的零,可以一車車地拿去賣掉,好填滿銀河裡的某處泥沼。什麼才算是人的正面?他的眼睛。是他的眼睛。

——《來自「白鯨記」的歌曲與故事》,
1999

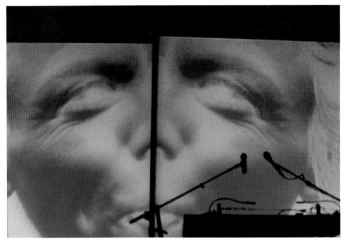

3

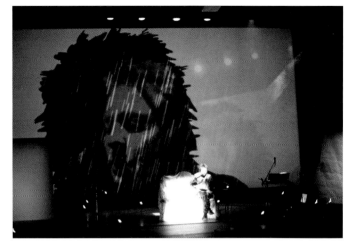

5

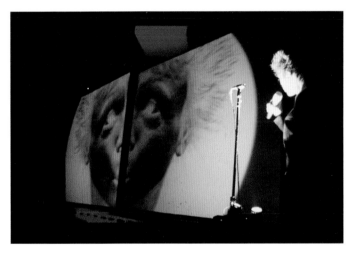

4

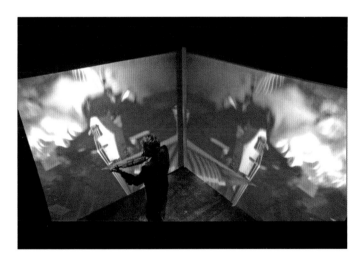

6

1 《在現場缺席：側視鏡子》 Absent in the Present: Looking into a Mirror Sideways，1975，自畫像系列
2 《來自「白鯨記」的歌曲與故事》，1999，有大型鏡頭罩與湯姆‧奈利斯的現場演出；布魯克林音樂學院，布魯克林，紐約州

3~4 《來自神經聖經的故事》，1995，有小型攝影機與實況分割銀幕投影的現場演出
5 《妄想》，2010，有小型攝影機與投影的現場演出，布魯克林音樂學院，布魯克林，紐約州

6 《藏於山中》，2005，高畫質錄像，25 分鐘，攝影機裝設在小提琴琴弓上

來自神經聖經的故事

1

東：喔伯利恆小城，
世界的擲石之都
西：在我之前來到的人
上：道的真實意義升起

——《來自神經聖經的故事》，1994

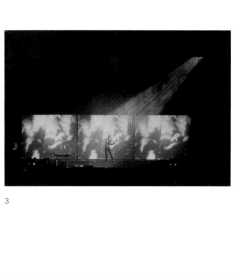

3

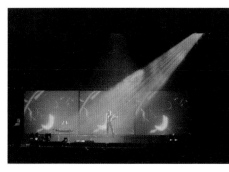

4

5

2

1~5 **《來自神經聖經的故事》**，1995，有投影的現場演出；
（1）吊掛式立方體與球體及多具電視顯示器

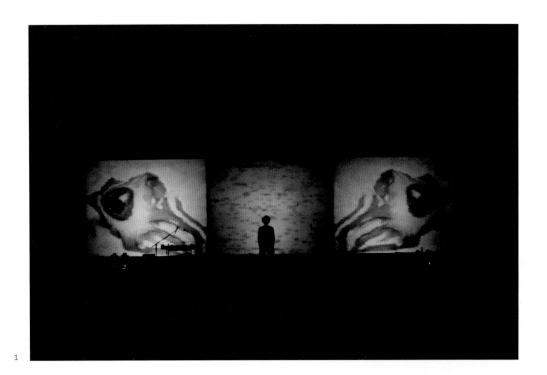

1

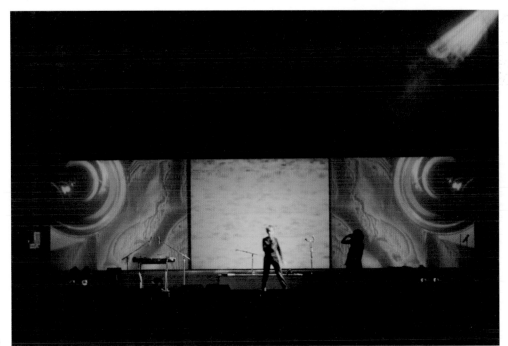

2

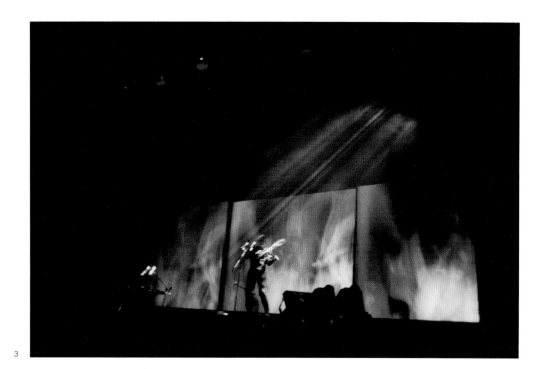

3

4

1~4 **《來自神經聖經的故事》**，1995，有投影的現場演出

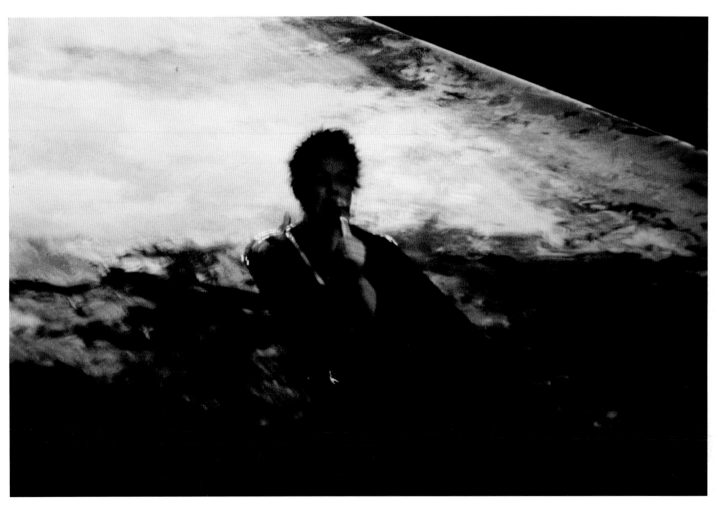

1

1、2 **《來自神經聖經的故事》**，1995，
有雷射光的現場演出

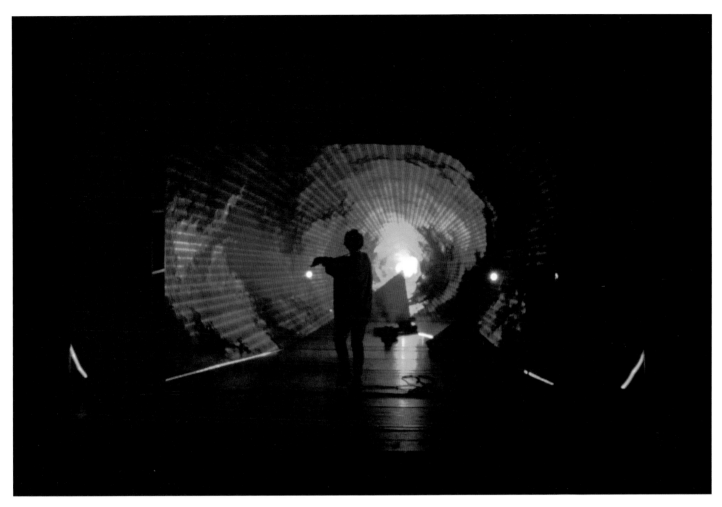

2

喔這真是太美了。
就像是七月四日。
就像是棵耶誕樹。
就像是夏夜裡的螢火蟲。
我只是想把這支
麥克風伸到窗外
看看我們能不能聽得更清楚些。
你聽見了嗎?

哈囉加州。你聽得見我們嗎?
請進。這真是太美了。
就像是七月四日。
就像是棵耶誕樹。
就像是夏夜裡的螢火蟲。
我真希望能向你描述得更清楚些
但我現在沒辦法清楚講話——
我戴著這個該死的防毒面罩。

我只有一個問題:
你曾經真的愛過我嗎?
只有當我們跳舞的時候。
而那真是太美了。
就像是七月四日。
就像是夏夜裡的螢火蟲。

——《來自神經聖經的故事》,1994

妄想

當眼淚自我的
雙眼滑落，
它們從我的右眼滑落
因為我愛你。
它們也從我的左眼滑落
因為我受不了你。

——《妄想》，2010

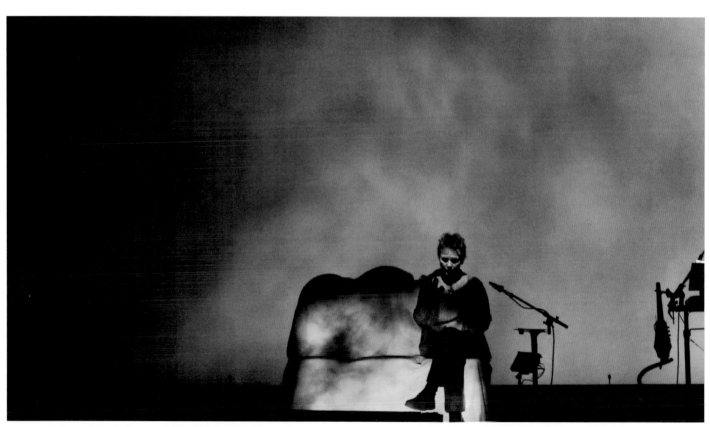

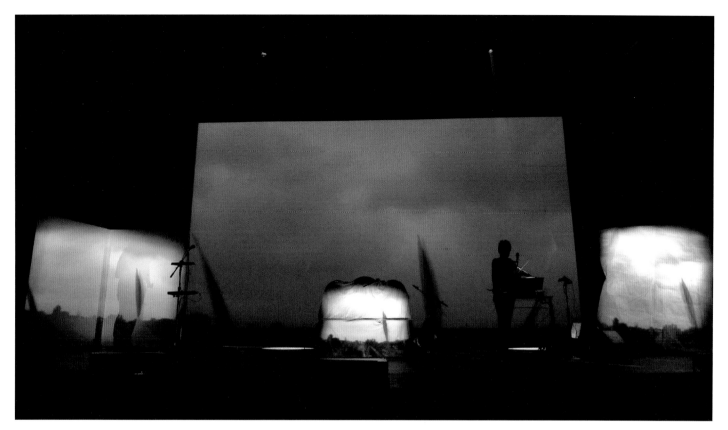

3

4

5

1~5 《妄想》，2010，有投影的現場演出；
布魯克林音樂學院，布魯克林，紐約州

1

2

沒錯自然裡愈來愈多的東西開始失去控制。
但是或許控制對女人來說跟對男人是不同的。
對男人來說事情失去控制的話他們就得把它修好。
他們必須要做點什麼。

但對女人來說事情脫軌的話她們
有一種男人所沒有的選擇。
因為在緊要關頭女人總是可以開始哭泣。
沒錯她們有那一張牌可打。
事情失去控制而那張眼淚牌就打了出來。
那是，這麼說好了，那是可以接受的。

但如果男人突然大哭那就尷尬了。
那種事鮮少發生。
我有一小罐男人的淚水
是在上次戰爭期間蒐集來的。
那是我最珍視的寶藏之一。

但再回到女人身上。至於她們的姓名，
女人們基本上都是以名相稱。
姓氏只不過是附加的、安裝上去的鉸鏈
很容易就可以拿掉。婚姻。
砰！離婚。砰！突然間你變成了
就只是露絲。就只是芭芭拉。她們一路上不斷地失去
她們的姓氏。難怪
她們會打哭泣牌，她們少掉了
一半的名字。

在此同時她們父親的名字被塗抹在
她們的護照上、她們的駕照上、所有的官方法律文件上。
她們母親的姓卻變成了一個隱晦難見的字，
可以拿來當成密碼來使用。
第一個寵物的名字。最喜歡的顏色。母親的娘家姓氏。
一個能夠解開你最機密資訊的密碼。

事實上到最後就是這個祕密字眼
建立起你真正的身分。某件只有你
才知道的事。

——《妄想》，2010

1~3 《妄想》，2010，有投影的現場演出，
布魯克林音樂學院，布魯克林，紐約州

3

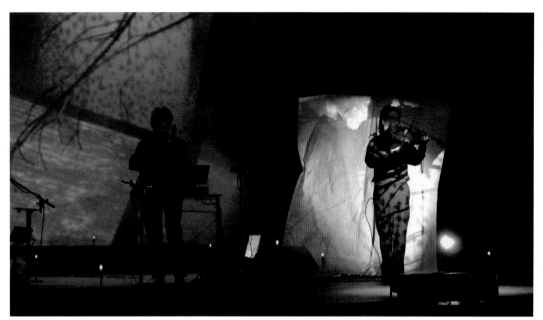

1

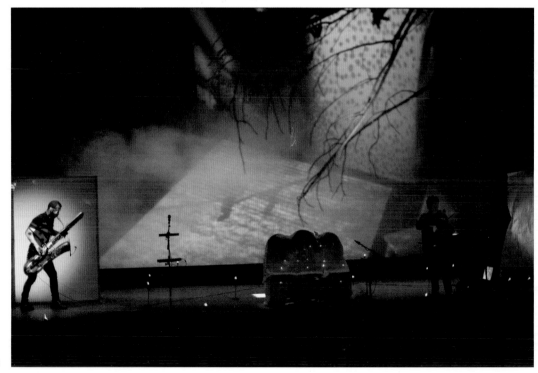

2

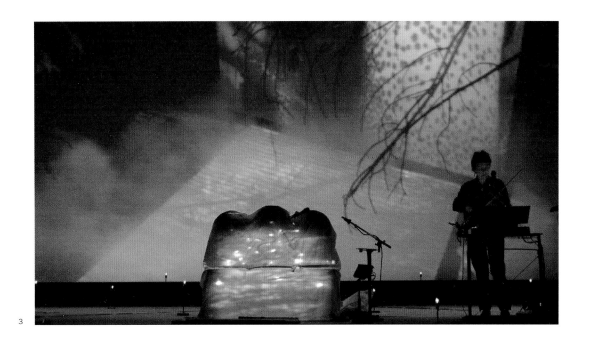

3

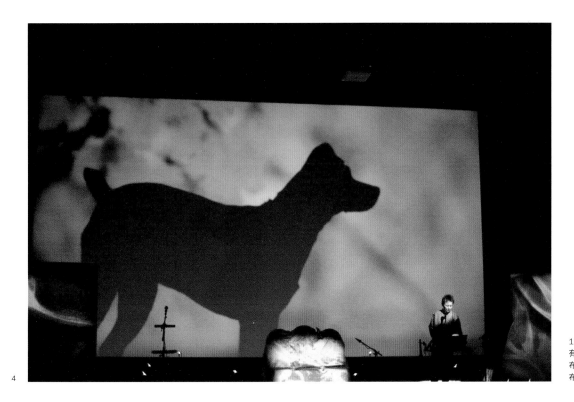

4

1~4 《妄想》，2010，
有投影的現場演出；
布魯克林音樂學院，
布魯克林，紐約州

3

而你知道你多希望你的祖先曾經是
品味不凡的伯爵或抄經士但結果你發現
你真正的祖先只是寂寞又亂倫的牧羊人，
爛醉到走不出他們的茅屋，要不然就是在外遊盪
而在荒野裡迷路。造假的人、產生幻覺的人，
他們那些美麗的傳說——那些關於小精靈與海牛的故事——
全都纏繞成一本巨大的書，綜合了《白痴》與《奧德賽》。

而當我跌進他們深沉黑暗的
憂鬱裡或者當我見到一棟被燒毀廢棄的
房屋或者一條位於烏有之境的不毛海岸線
我可以感覺到自己有多麼寂寞。就跟他們一樣。
在世界的廣袤裡。

——《妄想》，2010

1~3 《妄想》，2010，有投影的現場演出，
布魯克林音樂學院，布魯克林，紐約州

人行道

1

1 《人行道》，2012，有吊掛式投影機、錄影帶與碎紙的高畫質錄像裝置作品；葛倫堡博物館，卡加立，加拿大
2 《人行道》，2012，碎紙細部──素材來自許多本《罪與罰》

2

1

2

3

1~3《**人行道**》，2012，
有吊掛式投影機、錄影帶與碎紙的
高畫質錄像裝置作品（細部）；
葛倫堡博物館，卡加立，加拿大

1

2

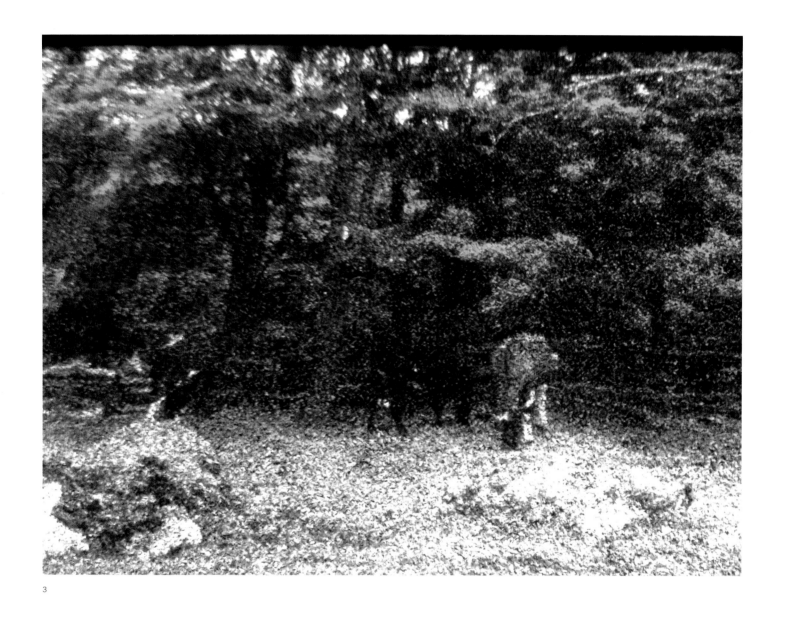

3

1~3 《人行道》，2012，有吊掛式投影機、錄影帶與碎紙的高畫質錄像裝置作品（細部）；葛倫堡博物館，卡加立，加拿大

1

2

1、2 《**人行道**》，2012，
有吊掛式投影機、錄影帶與碎紙的
高畫質錄像裝置作品（細部）；
葛倫堡博物館，卡加立，加拿大

1、2 《人行道》，2012，有吊掛式投影機、
錄影帶與碎紙的高畫質錄像裝置作品（細部）；
葛倫堡博物館，卡加立，加拿大

1

2

3

4

5

1~6 《人行道》，2012，有吊掛式投影機、
錄影帶與碎紙的高畫質錄像裝置作品（細部）；
葛倫堡博物館，卡加立，加拿大

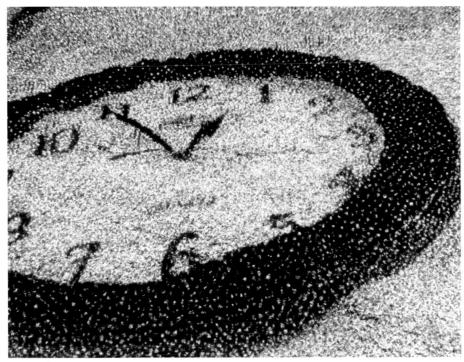

1 《人行道》，2012，碎紙細部
——來自許多本**《罪與罰》**
2、3 《人行道》，2012，
有吊掛式投影機、錄影帶與碎紙
的高畫質錄像裝置作品（細部）；
葛倫堡博物館，卡加立，加拿大

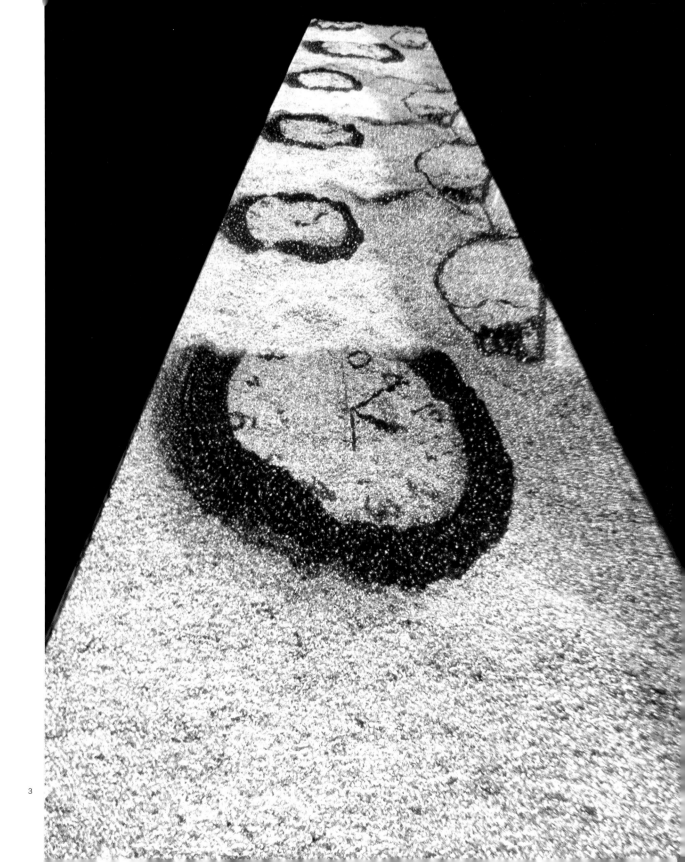

3

1、2 《人行道》，2012，在實驗媒體和
表演藝術中心（EMPAC）施工中，特洛伊，
紐約州，有吊掛式投影機、錄影帶與碎紙
的高畫質錄像裝置作品

3 《人行道》，2012，架設與測試；
有吊掛式投影機、錄影帶與碎紙的
高畫質錄像裝置作品；葛倫堡博物館，
卡加立，加拿大

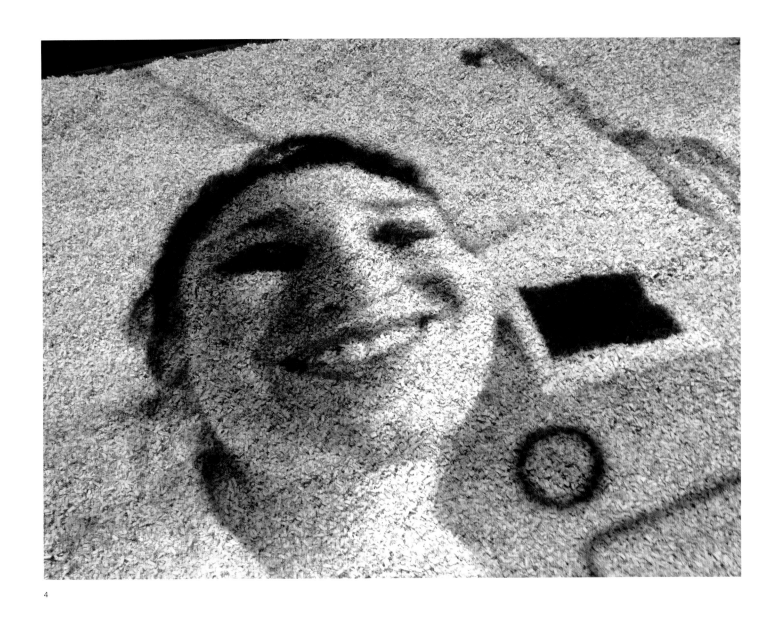

4

4 《人行道》，2012，有吊掛式投影機、
錄影帶與碎紙的高畫質錄像裝置作品
（細部）；葛倫堡博物館，卡加立，加拿大

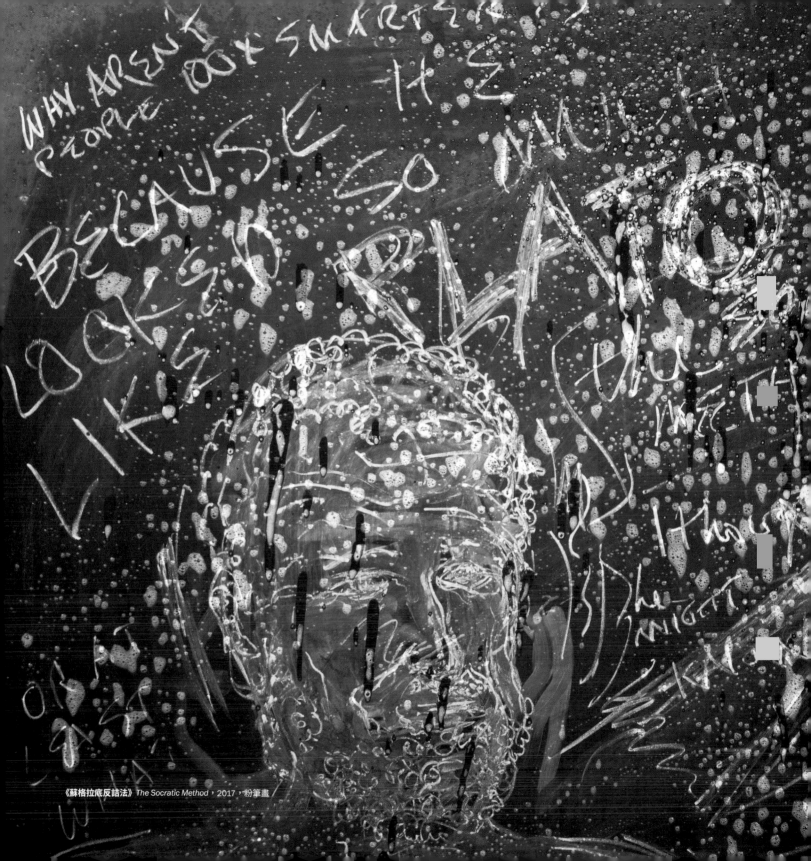

《蘇格拉底反詰法》 *The Socratic Method*，2017，粉筆畫

1980 年時我曾在〈語言是一種（來自外太空的）病毒〉（*Languagc is a Virus [from Outer Space]*）這首歌裡，引用威廉・波洛斯的話。語言作為一種病毒的想法，讓我著迷，因為病毒也是一種語言，也用類似的方式行動。

語言及病毒有許多共通的基本特徵與本質：模擬、傳染、感染、重覆、複製與欺騙。它們都透過如移植等技術發揮作用。它們也都會扭曲基本意義。

病毒和語言都像是活物，但其實它們根本不是。病毒並沒有生命，也沒有細胞結構，曾經被稱為是游離於生命體邊界的有機體之一。* 嚴格來說，病毒是一種病原。跟語言一樣，它可以硬擠進基因碼中，深入 DNA 裡，改變基本定義。

在數位世界裡，故事可以突然爆紅，並且以超光速散播開來。惡意軟體可以像致命疾病那樣破壞你的檔案，把資訊化為碎片。字詞可以被搗爛、被感染；你的資料可以被蒐集、被整理，被歪曲和刪除。你的網路身分可以被人駭走，被製成垃圾電郵。

在網路上，你常常不知道是誰在說話。匿名會讓人更容易使用惡毒的語言。它可以導致網路霸凌與陷阱。但也能夠保護與傳播。這是個很大的舞台，一個巨大的新語言平台，人們可在不被看到的情況下發洩怒氣、抱怨或者發表激動的演說。在社交媒體上，故事幾乎可以立即散布到大量群眾眼前，而這正在改變故事的基本特性──故事被述說的方式，以及敘事者的身分。

身為藝術家，我一直都想弄清楚，當我說話時我究竟是誰，而這個角色經常改變，可以從密友瞬間變身為機長。

* 《南非科學期刊》*South African Journal of Science*，1990; 86: 182~86

路跟我擔任美人魚大遊行 (the Mermaid
Parade) 裡的國王與王后，還有我們的
愛犬洛拉貝爾，康尼島，紐約，2010

這是機長廣播

把你的雙膝抬起碰到下巴。
你的狗走去了嗎？
把你的雙手蓋在眼睛上。
從飛機上跳下去。
這裡沒有飛行員。
你並不孤單。
這種語言
是屬於斷斷
續續的
未來。
而且
它是數位的。

——〈未來的語言〉，《美國2》，1980

《犬之心》，2015，高畫質錄像，
75 分鐘，停格畫面

敘事者、複製人、芬威、《親愛讀者》、《來自「白鯨記」的歌曲和故事》

第一、第二與第三人稱

我說的大部分故事都是第一人稱敘述的故事。我自己的聲音，基本上是我雙親聲音的綜合體。我父親從擅長扮演自作聰明型人物的演員那裡——例如吉米·凱格尼（Jimmy Cagney）與鮑伯·霍伯（Bob Hope）——學到一些語調與措詞，再把他們的浮誇腔調用中西部面無表情的口吻說出來。我母親的聲音較具權威性，是屬於英國聖公會風格的聲音。我把這些全部混在一起，從中找到我自己的聲音。當然了，跟大多數人一樣，我至少有二十種聲音——私密的、口語的、正式的、學術的、搞笑的、八卦的等等。在演出時，我混合使用這些日常的聲音。我也使用過其他人的聲音，再結合大型管弦樂團或裝置作品。

我有很多計畫都融合了第一、第二與第三人稱語態。將近四十五年前，我開始著手創作一件我稱為《會說話的書》（The Talking Book）的作品，這是一個形式極為自由的錄音故事集，有歌曲與書信的片段，以及關於動作、歷史與視覺的各式理論。敘事者在說話與歌唱時，聲音不斷轉換為其他人的聲音，其中包括了一個重達兩百磅的小寶寶、約翰·甘迺迪與迪克西·李·雷（Dixy Lee Ray，美國原子能委員會主席）。在當時，我始終分不清楚究竟是誰在說話，或者該如何組織這個眾聲喧譁的說話管弦樂團。直到我在 1992 年完成《來自神經聖經的故事》之後才意識到，這就是《會說話的書》。此後這些故事又透過了 CD 光碟、影片及虛擬實境等不同媒體而繼續擴增。

在現場演出或裝置作品中，我也經常使用他人唸出我所寫的故事的錄音或影片。在《黑狗，美國夢》（Dark Dogs, American Dreams）裡，牆上有一系列大型、模糊的人像針孔照片。在房間的正中央則是一個控制台。你可以選擇其中一位朗誦者的影像，聽那個人讀夢境。因為夢境的主題多半散漫無章，所以使用多種不同聲音的效果很好。在

《郵差的惡夢》（The Mailman's Nightmare）裡，除了郵差以外的所有人都有一顆巨大的頭顱。這系列裡的其他夢境則是關於認同、身體，以及身體突然能夠飛行、改變大小、被困住或變得麻痺。

有時我會用不同的聲音來演出同一首歌的不同版本。在影片版的《勇者之家》中，我在演唱《愛的語言》（Langue d'Amour）這首歌時，是扮演一個穿著銀色洋裝的吸血鬼。在《美國 3》中，我也唱了同一首歌，在演出的後段則把法文版的歌詞投影出來，由一位戴著花圈的玻里尼西亞海灘拾荒者朗誦。我一直很喜歡嘗試歌曲在被聽見與被朗讀時的不同效果。在這個例子當中，使用不同性別及語言所表演的各種版本，讓這首歌的意義產生了更大的變化。

新星會議

我是從威廉·波洛斯那裡學會怎麼使用第二人稱語態的。我第一次遇見波洛斯，是在 1978 年的「新星會議」（the Nova Convention）上，那是為了頌讚他的作品而在紐約市舉行的三天慶祝活動。在會議期間，有多場與波洛斯作品有關的座談會，參與者包括提摩西·李瑞（Timothy Leary）、蘇珊·桑塔格及許多其他作家和知識分子。到了晚上則有音樂會，由深受波洛斯作品影響的音樂家與詩人演出。法蘭克·札帕（Frank Zappa）朗讀《裸體午餐》（Naked Lunch）中會說話的屁眼的段落，派蒂·史密斯（Patti Smith）吹奏豎笛、菲利普·葛拉斯彈奏鋼琴。那是融合了電影、搖滾樂、文學與前衛藝術世界的瘋狂盛會，紐約下城當時的氛圍也正是如此。

《黑狗，美國夢》，
1980，有錄音帶、
電子裝置、燈光
與針孔相機相紙的
裝置作品；
荷莉·所羅門藝廊，
紐約，紐約州

基思‧理察茲（Keith Richards）原本也預定要出席，但儘管主辦單位早在一週前就知道他無法現身，卻沒有對外公布。他們只草草寫了張紙條，再把它貼在通往戲院的大門內側。紙條上用顏色很淡的鉛筆寫著，「基思‧理察茲今晚不會出席」。這使得當天有數百個龐克年輕人擠進大門裡要看基思表演。當菲爾在彈一首鋼琴獨奏曲時，他們會大喊：「基思！基思！！！」不論如何都沒辦法讓他們閉嘴，而我身為主持人之一，還得一直上台介紹他們不想要聽的其他樂手出場表演。主辦單位不斷說：「你知道的，就想辦法讓場子繼續走下去。」

最後，波洛斯本人拖著腳步走上舞台，他頭戴著一頂豬肉派帽、手裡拿著一個公事包，他把公事包重重地摔在木製的大書桌上。「晚安。」那聲音聽起來像是一輛十噸重的卡車輾過嘎吱作響的碎石。或者用慢動作扯裂塑膠。那個聲音！他開始談起性、毒品與疏離感，那些孩子們還以為這些東西都是他們自己發明的，他們簡直不敢相信。「阿公！」

但真正打動觀眾的是那個聲音。往後你再讀他的書，就無法不聽見那個聲音正啃咬著每一個字。

「新星會議」也是我第一次用和聲器來改變我的聲音。這是一種數位濾波器，我用它來把聲調調低，讓我聽起來像個男人。波洛斯全身散發出一股濃濃的男子氣慨，而這個濾波器則是我的武器和防衛工具。這是我第一次使用了一種聲音偽裝，而扮裝的感覺令人興奮。這個聲音最終成為我的分身，我到現在還會使用它來進入某種跳接詩歌模式。

威廉‧S‧波洛斯的分身們——間諜、騙徒，以及那位殘忍瘋狂的班威醫生（Dr. Benway）——則是他的代理人（與

雙面諜），他們玩弄語言，從舊有的形式如祈禱文與史詩創造出全新的轉折。波洛斯的主角們——半死不活的埃及木乃伊、緝毒探員、毒蟲，以及他在作品中召喚出的那些僵屍般的美國人——全都在死區（the dead zone）裡活動，那是一個由受到波洛斯反烏托邦主題影響的無數作家與電影導演持續拓展的科幻世界。

我曾在 1981 年與波洛斯跟約翰‧喬爾諾（John Giorno）一起巡迴演出，那時我們合作的雙專輯《你就是那個我想要分享金錢的人》（*You're the Guy I Want To Share My Money With*）剛剛發行，我很喜歡跟他們玩在一起。我也是在這個時候才學會如何直接對觀眾說話。波洛斯可是此中行家。他在〈感恩節祈禱文〉（*A Thanksgiving Prayer*）中，朗誦了一長串美國暴力、無知與仇恨的行徑，更在最後用他最狂妄自大的語氣說：「你一直都讓人頭痛，而且你一直都是個討厭鬼。」他以這種意外、突兀的方式來使用「你」這個字，真是讓人大開眼界。我也開始在自己的作品裡試著這麼做：「這是機長廣播。你的狗走丟了嗎？」全新的領域忽然被打開了。「從飛機上跳下去。這裡沒有飛行員。」這是可以頤指氣使、給指示與下命令的語言。突然之間，我開始用一種嶄新的方式與觀眾溝通。

製造我的複製人

一開始，我把這個男性的聲音稱為「權威的聲音」，它的作用是擔任另一個自我，同時也是在單人表演中創造出對話的一種方式。這些表演當中，有許多作品都是對話、爭論與二重奏。濾波器是製造截然不同的聲音最容易的辦法。

在使用濾波器一陣子之後，我開始想像這個男人的長相。所以我又用另一個名為 ADO 的濾鏡製作了一個影像複製人，這種濾鏡會使景框頂端變寬，製造出一種頭大身體小的幻象。比方說，在特寫鏡頭裡，人物的額頭與眼睛會變得異常巨大。我創造出來的這個角色，留著小鬍子，梳著

油頭，卻穿著尺碼只有一號的鞋子。他看起來像我精神錯亂的舅舅。在 1980 年代中期，我用分割銀幕和這個角色創作了好幾件作品。第一件作品是 1985 年的《你說我們是啥意思？》（What You Mean We?），作品一開頭是在一個電視脫口秀節目裡介紹複製人出場。這個複製人沒有名字，他有點像是我的助理，我們一起聊著創作的過程，以及身為複製人的種種限制與劣勢。到了節目後段，我們則以室友的身分一起創作一首歌曲。在《心碎先生》的現場演出與《勇者之家》電影版中，我在好幾首關於數位語言的歌曲裡，例如〈困難聆聽時刻〉（Difficult Listening Hour）與〈零與一〉（Zero and One）都使用了這個聲音。在電影版當中，這個角色戴著一個介於包浩斯舞者與機器人之間的面具。

芬威・佛手柑的聲音

在 1990 年代，我繼續使用這個男性的聲音，並且一直調整電子裝置，讓這個聲音呈現出更多細節。這聲音的最底部，是一個要求正義的男子，最頂端則是一種易受傷又暴躁的哀鳴。到了 1990 年代晚期，他的聲調再度改變，開始變得比較柔和。他說的話也開始更像是長篇詩歌，我開始在表演中騰出更多空間來演出這些跳接式的漫談。路認為這個角色已經太過真實，所以必須給他取一個名字。他決定叫他芬威・佛手柑（Fenway Bergamot）。我對這個選擇感到有些困惑，不過很快就發現，它很適合這個聲音與這種寫作的風格。

書籍是死者對生者說話的方式

書籍常常是我作品的中心。我最喜歡的書之一是《白鯨記》。1974 年時，我拍了一部名為《親愛讀者》（Dearreader）的超 8 毫米影片，這部片是對梅爾維爾這本小說裡的第一個角色（而且很可能就是作者本人），也就是那位助理圖書館員的助理所說的話。二十五年後，我又根據這本書寫了一齣歌劇。這兩件作品都是在探究說故

事的人到底是誰，誰才是真正的敘事者。

當我開始著手創作歌劇《來自「白鯨記」的歌曲與故事》時，我試著詳細列出書中內容，但這件事做起來遠比我想像困難許多。這本書內容龐雜分神，故事情節經常停頓，然後又岔出去變成長篇散文。船隻航行的路線也非常模糊。在捕鯨船駛離南塔克特島之後，航行的座標從未被寫明。你永遠無法確定他們到底在哪裡。當然，這是一艘捕鯨船，捕鯨船通常是以曲折的方式行進。它跟把貨物從 X 港以直線運送到 Y 港的商船，或者不斷朝西航行的探險船不同。捕鯨船總是以之字形航行，不停地搜尋，突然偏離航道改往一個方向前進，就跟故事本身一樣。

4　　　　　5

我之所以著手這項計畫，是因為一位跟我熟識的錄像導演當時正在拍一部影片，主題是以高中生為目標讀者的書籍，理由是高中生平常根本不會看書，除非他們喜歡的人對他們說：「你一定得讀一讀這本書！」所以他邀請了十位藝術家為他們最喜歡的書寫一段獨白。片子裡有斯伯丁・格雷（Spalding Gray）談《麥田捕手》，安娜・迪佛・史密斯（Anna Dcavere Smith）談《頑童歷險記》，而我說：「我要講《白鯨記》！」

所以我把小說拿起來讀了又讀，每一次它都變得更神祕，愈來愈像是一個關於思想的故事，一個關於心智的故事。比方說，在這本書的前段，在〈桅頂〉那一章裡，一名水手掛坐在桅桿上，他的工作就是整天盯著海面，搜尋鯨魚噴出的氣柱或露出海面的鰭。幾小時之後，他把大海跟自己的腦袋搞混了，結果他手一鬆，整個人就一頭栽進夏日的海洋裡。書裡還有許多離奇意外──比如有一天，他們捕到一頭鯨之後，要砍下鯨頭，但這可不是件容易的差事，因為鯨魚的脖子很不容易找到。接著他們把鯨頭用船

1 《勇者之家》，
1986，35 毫米影片，
90 分鐘；威廉・S・
波洛斯跟他的影子
2 《你說我們是啥
意思？》，1986，
加了 ADO 濾鏡的錄像，
20 分鐘；由明尼亞
波利斯 KTCA 頻道委託
製作的藝術節目
《離心實況轉播》
（Alive from Off Center）
3 與芬威・佛手柑合影
4 《親愛讀者》，1975，
超級 8 毫米影片，
28 分鐘；停格畫面
5 《來自「白鯨記」
的歌曲與故事》，
1999，投影動畫中
的鯨魚座停格畫面；
布魯克林音樂學院，
布魯克林，紐約州

側的繩索吊起，再在鯨頭上鑽孔，好取出鯨油，然後把桶子垂放進鯨頭裡。為了取用最後剩餘的鯨油，他們把一個人縋降到鯨頭裡，結果就在此時發生了意外。繩索斷了，鯨頭因為少了能幫助它浮起的鯨油，很快就開始沉入海底，被困在鯨頭裡的人也跟著一起沉沒。

此外，書裡還有許多關於鯨魚視覺、光學理論及自然史的故事。而且這本書充滿了聲音——雪橇在溼滑山坡上滑動時發出的啾啾聲，甲板的吱嘎聲，以及狂風的怒吼聲。這是本極富音樂性的書。書中的章名聽起來就像歌曲：例如〈鯨魚之白〉，以及〈論看板上的、牙雕的、木雕的、鐵皮製的、石堆裡、群山之間與星空裡的鯨魚〉。

慢慢地，用這本書來創作一齣歌劇的想法，開始在我腦子裡成形。書裡的人物、詩般的語言、瘋狂的追捕行動、厄運與命運的主題，全都像是替歌劇量身打造的一樣，我想像舞台就是捕鯨船的甲板，上面有繩索、索具，而被風吹得鼓脹的巨大船帆，剛好可以用來充當影片的銀幕。

敘事者
在《白鯨記》這本書的開頭，一名男子告訴我們應該怎麼稱呼他，讓人對他的身分滋生疑竇。他並不是說，「我的名字叫作以實瑪利」，因為那樣就會變成完全不同的另一本書。那麼這個以實瑪利想做什麼？他想出海。假如他果真出了海，他又要做什麼？唔，他心想，我可以當船長。但不！我討厭對人發號施令。那當大副怎麼樣？我也不喜歡聽命行事。嘿！那當廚子呢？我喜歡烤雞，而且說真的有誰會不喜歡烤雞？埃及人也喜歡烤雞——這一點，從他們的大型烘烤屋、也就是金字塔裡面留下了大批烤雞、燒烤聖鷢、烤河馬的木乃伊數量，就看得出來。而我們還只讀到第三頁而已。我們到底是怎麼從南塔克島跳到古埃及的金字塔去的？梅爾維爾真是跳接手法的大師。

處理《白鯨記》的難題之一，就是我很擔心怎麼樣才能把一本書轉譯成一齣多媒體歌劇。一想到要使用另一位作家

1~3 《來自白鯨記的歌曲與故事》的投影片，1999，現場演出；布魯克林音樂學院，布魯克林，紐約州

的作品，我就非常緊張。此外，我就住在曼哈頓下城，距離梅爾維爾在海關工作時的地點不遠，我有時會作惡夢，夢到他可能會跑來找我把我殺了。「我的書並不需要變成一齣多媒體歌劇，真是謝謝你哦。」他的鬼魂不斷在我耳邊低語。

我以前也犯過這種錯誤，當時我愛上了《引力之虹》（Gravity's Rainbow），所以寫信聯絡了作者湯瑪斯·品瓊（Thomas Pynchon）。我寫道：「我真的很愛你的書，你是否可能讓我根據此書來創作一齣歌劇？」品瓊素來以抗拒與外界接觸聞名，所以我並沒有期待會接到他的回音。但後來我收到了一封信，他說他也很喜歡我的音樂，假如我想把他的書改編成歌劇的話，他會樂觀其成。他只有一個要求，那就是整齣歌劇都必須譜寫為斑鳩琴的獨奏。有些人就是有辦法用最客氣的方式說：「不、不、不。除非我死透透了，否則你別想用我的小說來寫一齣歌劇。」

追捕鯨魚
當我終於開始譜寫這齣歌劇時，有位朋友對我說：「我有個禮物要送你。」他拿來一個巨大的紙箱，裡面裝的是梅爾維爾的《聖經》，這正是他在撰寫《白鯨記》時所使用的那本《聖經》，裡面滿滿都是他手寫的筆記、塗鴉、星星與箭頭。不過，這些印記都很模糊，似乎曾經被人擦掉過。我想像有位梅爾維爾的家族成員曾一本正經地翻閱整本《聖經》，把上面所有的痕跡都擦掉。我朋友是在蘇富比的拍賣會中買下這本《聖經》，他拿著《聖經》去問聯邦調查局說：「你們能不能告訴我，被擦掉的字跡是什麼？」他們回答說：「假如這本書距今只有一百年的話，或許可以，不過它已經有超過一百五十年的歷史了，我們實在沒辦法確定。」

在翻遍了整本《聖經》，試著尋找任何關於鯨魚或大海獸的痕跡之後，我終於發現一個被圈起來好幾次，旁邊還圍著許多星號的段落。

到那日，耶和華必用他剛硬有力的大刀刑罰鱷魚——就是那快行的蛇，刑罰鱷魚——就是那曲行的蛇，並殺海中的大魚。*

我心想：「哇！就是這裡。鯨魚就是蛇，大海就是他的花園，他在這裡發展出善與惡的概念。」找到這段眾星環繞的經文，就像是找到了連結這兩本書的祕密符碼。一條蛇：一頭鯨魚。我們看不見那曲行的惡就存在於我們自身，卻把它分派到我們必須殺死的動物如大魚身上。邪惡、報應、懲罰與死亡，全都直接源自於《聖經》。

叫我亞哈

我的理論是，最初版本的《白鯨記》裡並沒有亞哈船長這個角色。我幻想著，爾維爾跟他的編輯見面，編輯可能對他說：「你知道嗎赫曼，這本書真的很有意思。裡面有很多關於鯨魚跟航海生活等等很棒的資訊，還有那些提到製作繩索和魚叉的段落也真是有趣極了。寫得真是好！但你知道歸根究底，我們就坦白說吧，這本書寫的其實就是一群男人出海捕魚。我的意思是，這樣故事要怎麼繼續下去？你需要一具引擎！你需要，嗯我也不知道，一個瘋狂船長，你覺得怎麼樣？」

所以他在下一個版本裡加進了亞哈，但亞哈直到整本書的三分之一左右才現身。書上說，他在第一段航程期間都躲在自己的艙房裡，不過他沒有露面的真正理由（據我的推論），當然是因為他還沒有被寫出來。當他真正現身時，卻又像是個表演得太過火的演員。他從艙房裡衝出來大喊：「且慢！白鯨！」他還在甲板上高視闊步地走動，一

面怒氣沖沖地談論命運與邪惡，船上來自北方各州的水手們沒有半個人聽得懂他在說些什麼。亞哈已經變成美國的李爾王，滿腹怒火與怨

3

* 譯註：出自《聖經·以賽亞書》二十七章第一節。

氣。到最後，他對於在白鯨身上所看到的惡靈執迷不悟，詛咒全宇宙的亞哈被自己一心一意追捕的白鯨拖往了地平線的另一端。

我們為何沒能變得聰明百倍？

我一直很喜歡著手有龐大主題的計畫。2002年我參與了一個藝術家委員會，負責製作雅典奧運的開幕典禮。我想他們之所以邀請我參加，是因為他們認為我是個多媒體藝術家，而他們打算籌備一場經過精心設計、讓觀眾目炫神迷的高科技開幕式。但他們有所不知的是，那時我是個腸枯思竭的多媒體藝術家。我已經做過太多項按幾個鈕就能啟動的計畫，對於展示高科技花招非常厭煩：「看哪！我們只要按這個按鈕，再打開這個開關，太好了！有事情發生了！」這個時期有許多大型的多媒體與戲劇作品，看起來都跟商展差不多。

委員會的成員是我所遇過最聰明的人。在近兩年的時間裡，我們持續開會。圍坐在一張桌子的四周。菸霧瀰漫。還有很多很多杯的咖啡。希臘語到底是怎麼回事？我問自己。他們一直在問一些非常複雜的問題，那種我壓根不會想到的問題。當他們問問題的時候，所有人都會望向天花板，彷彿問題及其多種複雜的答案與弦外之音，都像吊燈一樣掛在那裡。

隨著會議持續進行，我們的態度都開始變得更加實際。畢竟我們得要想出某件真正會發生的事——一場真實的開幕典禮。他們花了點時間才發覺，我是個失格的多媒體藝術家，而且並沒有認真參與討論。所以他們想出的每一個計畫，例如「讓一尊大型的古代雕像從天而降，再引爆化為百萬朵LED燈花」，而我會說：「不……我以前就見過幾乎一模一樣的招數。」我並沒有說出以前是在哪裡見過這一招，因為那很可能只是我自己的想像而已。然後他們會說：「那不然弄八艘實物大小的船艦航行過整座體育館，再沉到海底怎麼樣？」我則回答：「我不知道，大船有點太露骨了。」

到最後，他們開始有些惱火。「好吧，那你想怎麼做？」我說：「你們知道的，現在所有人都知道，只要按一個按鈕或扳動開關，就能讓很複雜的東西出現。但你們在希臘發明了一切，你們想出了世上最困難的目標。這是其他人辦不到的事……」突然間，他們都跟我站在同一國，他們深色發亮的眼珠用期待的眼光望向我。我停頓了片刻，然後說：「你們發明了『認識自己』（know thyself）！我的意思是，你們發明了那個概念。而『認識自己』這件事可是既危險又困難且激進，幾乎沒有人辦得到的。」他們看起來一點也沒有被我說服，我忽然想到，說不定他們早就已經認識自己。但我還是繼續說下去。「你們可以把『認識自己』這幾個字寫得大大地，比方說……寫在體育館的田徑場上。」我試著讓這個主意聽起來很讓人佩服且極具創意，「或許，用火來寫字？」他們似乎完全不感興趣，我在會議上說的話也開始變得愈來愈少。

我是委員會裡唯一一個非希臘籍的成員，因此他們請了一位特別教師來替我惡補希臘歷史，因為奧運開幕式必須提到希臘歷史上的重要時刻。我的老師是帕德嫩神廟的首席考古學家，他過去二十年來的工作就是研究與修復神廟的原始建築，以及把四散在衛城各處的石塊放回原處。在十七世紀的一場爆炸導致神廟大部分的結構支離破碎時，這座神廟就已有近兩千年的歷史。重新組合神廟的建築得耗上非常漫長的時間。重建工程到底會不會完成？我的猜想是大概永遠不會。

1

我們花了好幾天在神廟附近走動，用鑷子撿起細小的大理石碎片與石塊，再用放大鏡檢視它們，並且談論歷史。到了晚上，我在旅館房間裡閱讀希臘史，這個房間擁有能夠一覽帕德嫩神廟勝景的絕佳視野。它整晚都被用來照明衛城的刺眼強光打亮。我決定問我的老師一個問題，這個問題打從我們的課程一開始就一直困擾著我。我花了幾星期試著表達和陳述問題。我擔心它聽起來很無知，甚至很幼稚。但我有信心可以問他這個問題，因為我的老師看起來就跟柏拉圖一模一樣——至少是跟寫著柏拉圖名字的雕像一模一樣：密實的鬈髮與大鬍子，方正的下巴，總是一副冷靜與專注的神情。我終於問了他這個問題。這問題聽起來像事先經過排演、一直兜圈子而且有點空洞，然而即使如此，我還是想要知道答案，如果真的有答案的話。

我問的問題是：「希臘人在短得驚人的時間裡發明了那麼多東西——哲學、幾何學、建築、雕塑、歷史、史詩、物理學、倫理學——基本上就是構成西方文明基石的所有主題、學科與藝術形式。所以，發生了什麼事？我們現在為什麼沒有變得聰明百倍？我們為什麼沒有在這個基礎上繼續努力？」

我的老師絲毫沒有遲疑。他說：「OK，我告訴你為什麼。至少我可以告訴你我的理論。」他繼續說：「在古代，人們來到帕德嫩神廟敬拜雅典娜，她是戰爭與智慧的女神，他們會帶來祭品——一種被稱為科魯斯（kouroi）、風格一致的青年雕像——也就是正邁步行走的年輕男性運動員……」他的藍色眼珠閃閃發光，彷彿他剛剛穿越時空回到了過去。我能夠想像他所描述的那些雕像——四面挺直，膝蓋清晰立體，眼睛寬大，留著貝殼狀的頭髮，臉上掛著一抹佛陀般的神祕微笑。他們看起來就像狀似洋娃娃的埃及木乃伊後裔，這些雕像彷彿剛剛才醒過來，準備向生者的世界跨出第一步。

他繼續說：「他們把雕像放在神廟四周，作為祈願人像，充當崇拜者的替身。漸漸地，雕塑家的技巧愈來愈高明，

也愈有野心，競爭也更激烈。他們開始製作更複雜的雕像。這些雕像開始變得更逼真，會眼觀八方，把手放在腰上。它們開始有了態度與個性。很快地，衛城就堆滿了各式藝術作品，開始看起來像一場沒有策展人的雙年展。」

我永遠忘不了他接下來所說的話。他說：「然後前來廟裡敬拜的民眾說，『我們沒辦法在美術館裡祈禱。』所以他們離開了帕德嫩神廟，回到灌木叢裡、小溪邊與山洞裡，那是神明所來之處。他們就在那裡祈禱。」

「我們沒辦法在美術館裡祈禱。」這句話此後一直縈繞在我耳邊。一開始我心想：這真是令人沮喪！正當人類歷史上最偉大的理性時代開展之際，相信某事的需求，卻強過了試驗與認識的需要。接下來我又想——等一下——只要想想今日世界上有多少人，比方說在美國好了，寧可去相信某事，也不肯經歷自己思考的辛苦過程。

在我自己的生命裡，藝術已然成為某種宗教——是一種追尋意義、闡明時間，並且跟其他同樣愛好電影、舞蹈、歌劇、繪畫等所有藝術形式的人共同創造出社群認同感的方式。儘管我對於新的藝術形式、形狀與風格感到興奮，我也必須承認，我所經歷過威力最強大的藝術經驗，都是那些能夠闡明存有與空無法則，以及生命的幻象特質的經驗——這些都是我自己信仰系統的基本原則。所以這到底是怎麼回事？我喜歡某些事物的一部分原因，只是因為他們強化並再次肯定了我的信仰嗎？

蘇格拉底反詰法
我正在跟一名記者談話，結果我犯了個錯誤，竟然請她來我的工作室，我從來不邀人來工作室，因為你絕對沒有足夠的時間，藏好那些你真的應該藏起來的東西。她拿出了錄音機，又拿出一隻舊襪子套在手上，然後說：「你介不介意我用這個襪子手偶來進行訪問？」我盯著那隻襪子看了很久，或許有點太久了。接著她說：「嗯你覺得如何？我們可以開始了嗎？」

她是個相當糟糕的操偶人。動作一點都不同步。我也不確定自己能跟一隻襪子對話，所以我說：「你等一下，我馬上回來。」我拿出了我自己的襪子，我們就坐在那裡，用彼此的襪偶來聊音樂。

有時候我滿喜歡接受訪問，我也曾經從談論自己作品的過程中學到一些東西。我喜歡在作品裡使用雙向的形式——二重奏、對話與爭論——因為他們比獨白更活潑生動。我想起了柏拉圖，他一個人坐著，非常想念蘇格拉底。他正在思考某件事——自由或一項幾何證明或鬼魂或陰影或者其他什麼的。他獨自一人，自言自語說：「這件事蘇格拉底不知道會怎麼想？」而為了再次聽見老師的聲音，好讓他起死回生，他發明了對話，一種根本性的、新的雙向式哲學。他用老師的名字來替這個方法命名。有些人認為，與其說柏拉圖是蘇格拉底的朋友，倒不如說，他是發明了蘇格拉底的那位劇作家。

2　　　3

1　衛城，雅典，希臘
2　柏拉圖
3　蘇格拉底

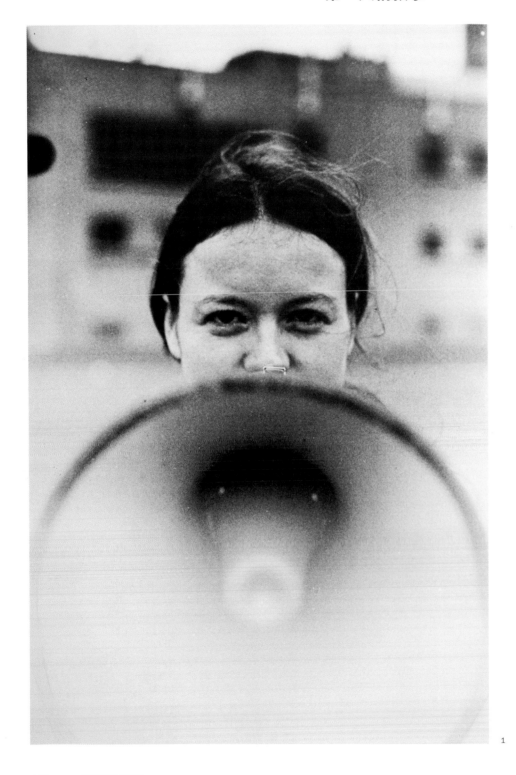

1 2

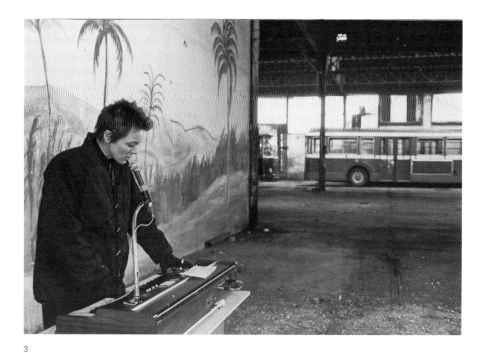

3

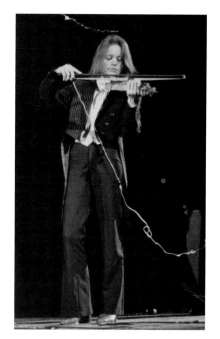

5

4

6

1 《O-距離》 *O-Range*，1973，現場演出，把故事用
擴音器大聲喊出來；路易森體育館（Lewisohn Stadium），
市立學院，紐約，紐約州
2 《關鍵時刻》，1974，現場演出投影；鐘塔畫廊，
紐約，紐約州
3 巴黎，1970 年代晚期，為一場錄影拍攝進行排練
4 《宛如溪流》 *Like A Stream*，現場演出，
1970 年代晚期；廚房劇院，紐約，紐約市
5 拉奏電子小提琴的現場演出，新星會議，1978；
紐約，紐約州
6 《紐約社交生活》 *New York Social Life*，1983，使用
電話、麥克風與塔布拉琴的現場演出；聖巴索羅繆教堂
（St. Bartholomew's Church），紐約，紐約州

1

2

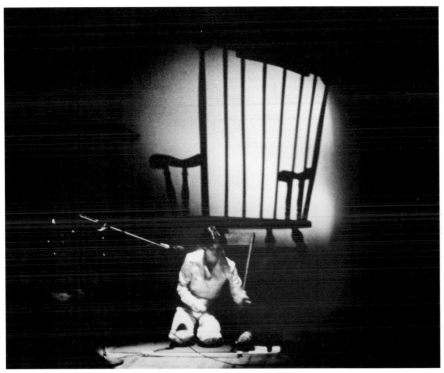

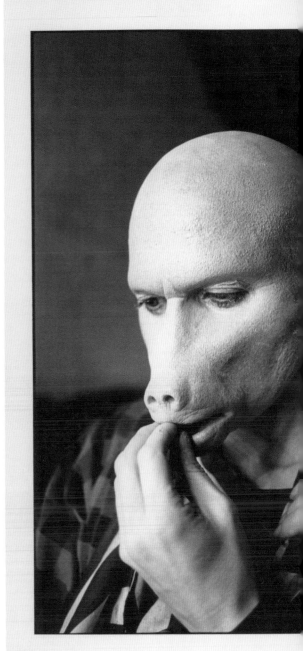

3

4

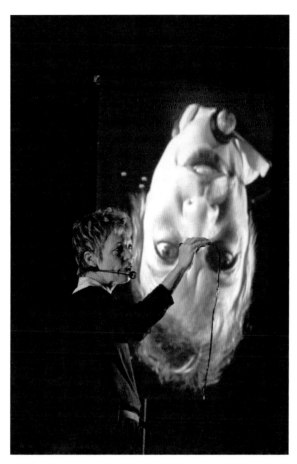

5

6

7

1　在南太平洋的波納佩島（Ponape），1980；
為《視覺期刊第四期——口耳相傳》Vision #4 – Word
of Mouth 錄製一段演說；三黑膠唱片，皇冠點出版社
（Crown Point Press）；參與這系列演說的藝術家
包括約翰‧凱吉、瓊安‧喬納斯（Joan Jonas）、
克里斯‧波頓（Chris Burden）、瑪莉娜‧阿布拉莫維奇
（Marina Abramovic）、布萊恩‧杭特（Bryan Hunt）
與布萊斯‧馬爾頓（Brice Marden）
2　《移動中的美國人》Americans on the Move，1979，
有投影的現場演出；廚房劇場，紐約，紐約州

3　《線條之歌／波浪之歌》，1977，有磁弓小提琴
（tape bow violin）與影子的現場演出；廚房劇院，
紐約，紐約州
4　《人臉》The Human Face，1991，BBC 紀錄片
5　《月亮的盡頭》，2004，有小型相機與投影的
現場演出；麻州當代美術館，北亞當斯，麻州
6　《勇者之家》，1986，35 毫米影片，90 分鐘；
現場演出《愛的語言》
7　《勇者之家》，1986，指揮拍攝工作

第三人稱敘事

我有個反覆出現的惡夢。那就是世上每一個人,除了我自己之外,都有小寶寶才會有的問題。我是說,他們的身高什麼的都很正常——五呎、六呎高——在那方面他們很正常。但他們的頭很大,就像小寶寶那樣,你懂嗎?還有超大的眼睛和細小的手臂與雙腿。真正的頭重腳輕。而且他們幾乎沒法行走,你知道嗎?當我走在馬路上,而我看到他們正走過來,我會讓出一些空間給他們。我會讓開。此外,他們也不讀書或寫字,所以我沒什麼事好做。就工作上而言,那真是輕而易舉。

——〈郵差的惡夢〉,《黑狗、美國夢》,1980

1

2

1 《**黑狗,美國夢**》,1980,裝置作品中的針孔相機相紙;
荷莉·所羅門藝廊,紐約,紐約州
2 《**黑狗,美國夢**》,1980,有錄音帶、電子裝置、燈光與
針孔相機相紙及控制台的裝置作品;由觀眾自行挑選夢境錄音

他告訴她關於時間或者島上有個
大型強颱而所有的鯊魚都
從水裡跑了出來。

沒錯,他們從水裡跑出來直接走進你的房子裡
帶著他們白森森的巨大牙齒。
而那女人聽見了這一切而且
她戀愛了。

然後那男人走出來說:「我們現在
得走了。」那女人不想走
因為她性子急躁。
因為她是個戀愛中的女人。

——〈愛的語言〉,《美國 4》

1

左右 《美國 1》,1983,玻里尼西亞男子朗誦
〈愛的語言〉的現場演出投影

2

3

4

5

第二人稱敘事

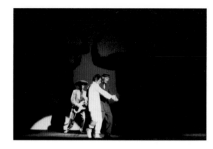

2

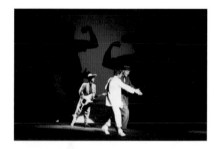

3

4

1

5

1 《勇者之家》，1986，35 毫米影片，
90 分鐘；波洛斯的影子
2~4 《勇者之家》，1986，35 毫米影片，
90 分鐘；跟波洛斯一起跳探戈；
艾德里安‧比勞彈奏吉他

5 與波洛斯及喬爾諾在喬爾諾的公寓，
紐約，1981；在我們的雙專輯 **你就是
那個我想要分享金錢的人》** 發行之後，
正在籌備我們的 **《紅色之夜》** *Red Night*
口說話語巡迴演出

後頁 《勇者之家》，1986，35 毫米影片，
90 分鐘；演出《零與一》

複製人

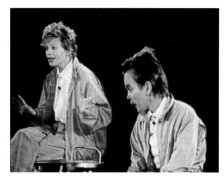

1

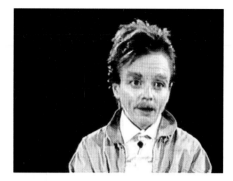

2

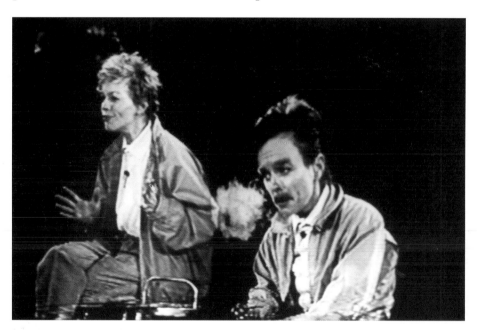

3

4

5

1~5 《你說我們是啥意思？》，
1986，有 ADO 濾鏡的錄像，
20 分鐘，由明尼亞波利斯
KTCA 頻道委託製作的藝術節目
《離心實況轉播》
6 《家園》專輯封面，
飾演芬威・佛手柑

晚安。

有些事你只須動手去查比如格陵蘭的大小。
著名的十九世紀橡膠戰爭的日期。
波斯語的形容詞。雪的構造。有些事你只能用猜的。
但話說回來就是今日而那些是往日時光而現在就是這些日子。
現在時鐘做作地指向正午。某種新的北方。
那麼所以，我們該往哪裡去？

日子有什麼用處？把我們喚醒。
被放置在無止盡的夜晚之間。

順道一提，我的標點符號理論是這樣的。
與其在每個句子結尾放上一個句點還不如放一個微型時鐘，
告訴你那個句子花了多少時間。

而另外一種看待時間的方式是：
從前有一對老夫婦，他們一直都憎恨彼此。
事實上他們從來無法忍受見到對方。
而當他們活到 90 多歲時他們終於離了婚。
人們問說，「為什麼你們要等這麼久？
為什麼不早早就這麼做？」他們回說，
「哦，我們想等到孩子們都死了再離。」

啊美國！沒錯那將會是美國。
一個全新的所在。正等待著發生。
殘破的停車場，腐臭的垃圾場。
速球（speedballs）*、意外與遲疑。
身後之事。保麗龍。電腦晶片。

還有吉姆與約翰，哦他們在那裡。
還有卡羅，她的頭髮用髮夾梳成古怪的蜂巢
就像她最愛的那樣。而克雷格與菲爾以夏天的速度移動。
而艾爾叔叔整晚在閣樓裡大喊大叫。
沒錯他們說他在戰爭期間在法國發生了某件事。
而法國從此成為我們絕口不提的事。
某件危險的事。

沒錯那些日子消失會讓某些人哀傷。
跳蚤市場與它們的氣味，戰爭，所有被扔在人行道上的舊東西。
發霉的衣服與往日的忿怒以及破爛的唱片封套。

還有啊這些日子。所有這些日子！日子有什麼用處？
把我們喚醒。被放置在無止盡的夜晚之間。

有人說我們的帝國已經日落西山。
正如所有的帝國一樣。
也有人不知道現在幾點或者它到哪去了或甚至時鐘在哪裡。
還有哦雄偉的樹林。一列停不下來的火車。
不同顏色的奇幻國度。言論自由以及和陌生人做愛的自由。

親愛的老上帝，我能不能用乞米稱呼你？
而我能不能問：這些人是誰？啊美國！
我們看見它、我們推翻它，然後我們再賣掉它。
這些都是我對著洋娃娃輕聲低語的事物。

哦我的兄弟們與我的姊妹們。日子到底有什麼用處？
日子是我們的居所。流逝之後又繼續流逝。
它們來到、它們消逝，它們走了又走。
無從得知它們究竟何時開始或者它們何時才會結束。

哦，又一天又一個一角錢，又一天在美國。
又一天。又一塊錢。又一天在美國。
而哦我的兄弟們和我失散多年的姊妹們。
我們該如何再次開始？
我們該如何開始？

——《家園》，2010

* 譯註：一種混合古柯鹼與海洛因或嗎啡的毒品，藥效比單獨使用古柯
鹼或海洛因更強。

6

親愛讀者

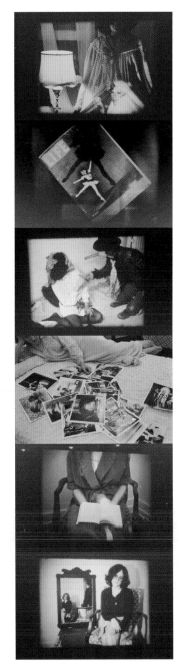

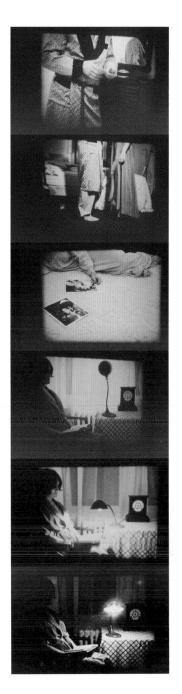

《**親愛讀者**》，1975，超級 8 毫米影片，28 分鐘；
與潔若汀‧龐提斯（Geraldine Pontius）及 B‧喬治（B. George）
共同演出的不同場景停格畫面

來自「白鯨記」的歌曲與故事

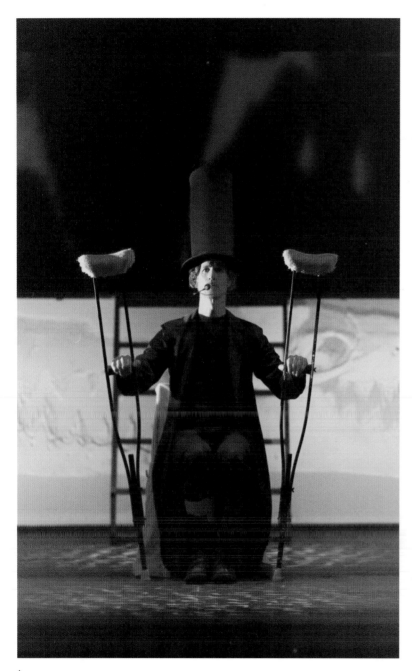

是啊向我保證一道彩虹──只管去做。
向我保證這場雨終會停歇。
我需要喝點什麼
我需要一個理由一個不去思考的理由。
告訴我這件事：一個人到底算什麼
假如他活得比他的上帝還久？

──〈諾亞之歌〉 *Noah's Song*

1~5 《來自「白鯨記」的歌曲與故事》，
歌劇；布魯克林音樂學院，布魯克林，紐約州；
(1) 奈利斯演出〈諾亞之歌〉；
(2) 在巨椅上的〈序曲〉；
(3) 以吉他彈奏〈落水的男孩〉；
(4、5) 瓦德曼演出〈奔跑的男人〉

船艙小弟皮普。
滑了一跤後跌倒。
跌進了水裡
他跌進了
另一個世界。
男孩落水。
他滑了一跤
慢動作倒下
雙耳嗡嗡作響
叮噹鈴聲。
他跌倒了。他跌倒了。他跌倒了。

無數的光束
一切都帶著條紋
水底之光
這世上的
甜美之物
雷鳴的山丘
少女的雙頰
全變成了空想

—— 〈落水的男孩〉 *Boy Overboard*

3

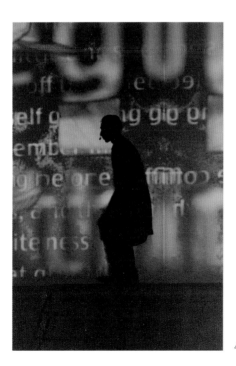

4

5

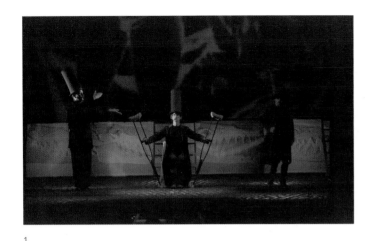

1

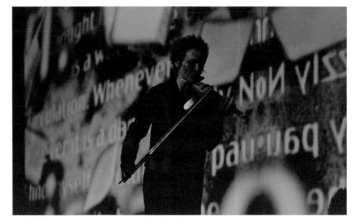

2

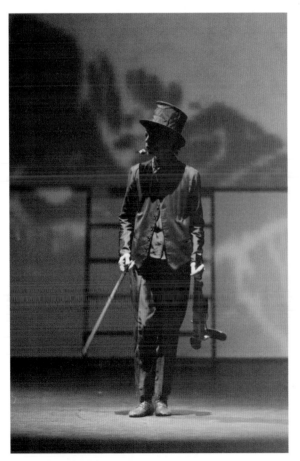

3

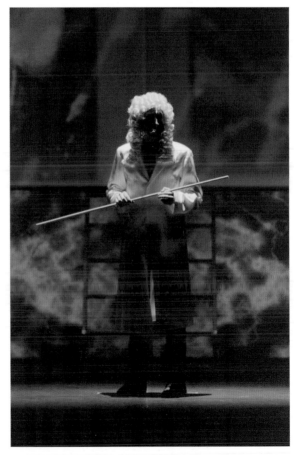

4

至於那頭巨大的
抹香鯨本身
──他的尾巴超過了
二十英尺──充滿了
纖維與細絲──足以
擊沉一整船的
船員,只用一個溫柔
的動作。

鯨嘴的大小
與寬敞程度有如
一間棚屋。

──〈演講〉Lecture

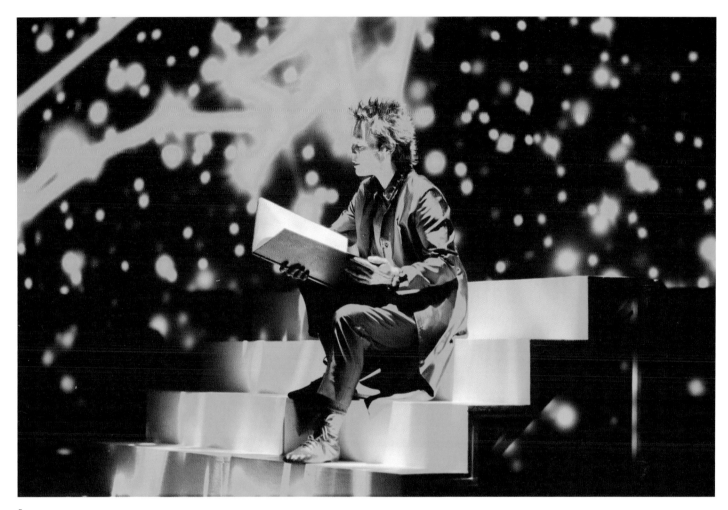

5

在船桅頂端，高懸於深沉黝黑的大海之上。
閃閃發亮的雨水包裹住我的全身
彗星飛過──行星繞著自己轉動
我也在旋轉──我隨著它們一同旋轉。

有些潛水伕潛入水中
他們在海底行走
只為了環顧四周。
但如果我從這麼高的地方掉下去會變成什麼？
只不過是碧綠汪洋中央的另一個小水滴。

──〈最後一人〉Last Man

1~5 **《來自「白鯨記」的歌曲與故事》**，1999；布魯克林音樂學院，布魯克林，紐約州；（1）透納，奈利斯，瓦德曼演出**〈把我變成機械人〉** Make Me a Mechanical Man；（2）拉泰小提琴；（3）拿著「**會說話的棍子**」Talking Stick；（4）瓦德曼演出**〈演講〉**；（5）演出**〈一頭白鯨〉** One White Whale

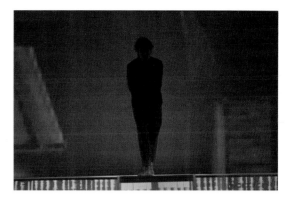

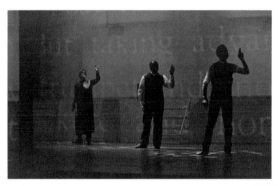

假如有一場爭執發生在
人與天使之間
人總是會贏。
為什麼？
因為天使永遠只有一種方向
而，人呢？他可以改變心意。
他會轉彎。
看到那邊的那道光了嗎？
往那裡去。

—— 〈特質〉 Properties

1~5 《來自「白鯨記」的歌曲與故事》，1999；布魯克林音
樂學院，布魯克林，紐約州；（1、2）演出〈**助理圖書館員
助理**〉 Sub Sub Librarian；（3）奈利斯、透納、瓦德曼演出
〈**絞刑手強尼**〉 Hanging Johnny；（4）瓦德曼、奈利斯、透
納演出〈**利維坦之骨**〉 The Bones of Leviathan；
（5）奈利斯、透納、瓦德曼演出〈**特質**〉

4

5

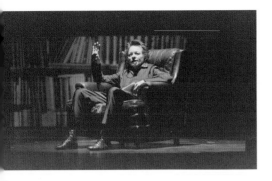

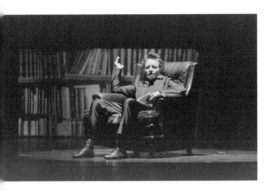

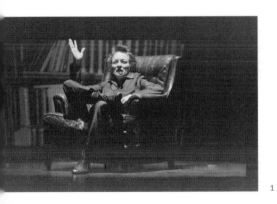

1

2

3

喔說吧，機器。
說說自由。
環繞著我們的閃亮大海。
說吧，機器。
穿過我們時代的空氣而說。

　　——〈聽著〉Audite

1~5 《來自「白鯨記」的歌曲與故事》，1999；布魯克林
音樂學院，布魯克林，紐約州；(1) 演出〈我們為何出海〉
Why We Go to Sea；(2) 拉奏小提琴；(3) 瓦德曼演出《床》
The Bed；(4) 瓦德曼演出〈魁魁格之歌〉Queequeg's Song；
(5) 與共演者一起謝幕，貝斯手斯庫里·斯維里松
(Skúli Sverrisson)、诱納、瓦德曼與奈利斯

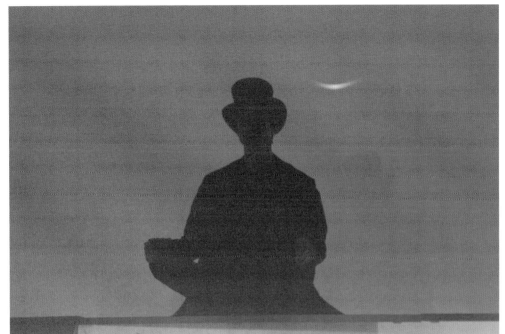

4

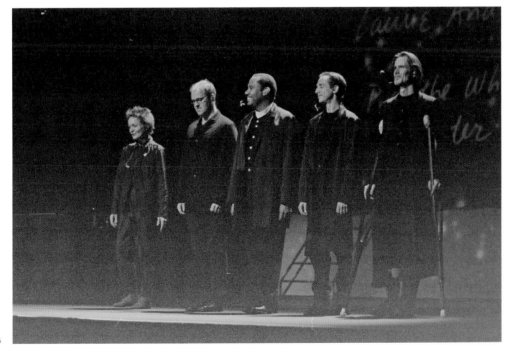

5

《萬物都在傾聽》 *Everything is Listening*，2017，粉筆畫

我最近一直在研究某些實驗：研究人員使用高速錄影機來拍攝物體被聲波擊中時所產生的微小動作。

比方說，他們會先播放一首歌，而一袋洋芋片表面的細微運動，則會製造出受到聲波衝擊的視覺紀錄。接著他們再用一種演算法，透過錄像來重建聲音，讓洋芋片袋來重現那首歌。

換句話說，事情正如你所一直懷疑的那樣。萬物都在震動，萬物都在聆聽。萬物都在錄音，而假如你有合適的裝置，你就能把它們全部重新播放出來。差不多就是這樣。

與《磁弓小提琴》與《自奏小提琴》在錄音
室裡，1980

我認為，小提琴是最接近人聲的事物。人
類女性的聲音。它也是腹語師最完美的戲
偶。我負責說話，而小提琴則負責哭泣。

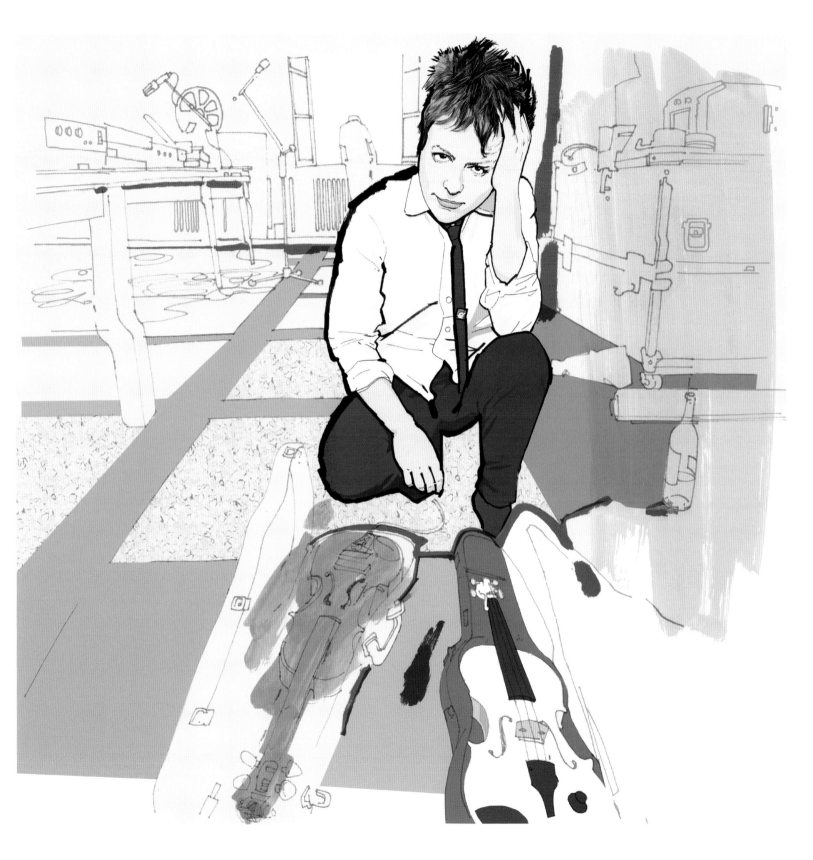

說我的語言

爹地爹地果真如你所說
既然現在活人已經多過死人
在我來的地方那是一條細長的線
穿越一片海洋順著一條紅河而下
既然現在活人已經多過死人
說我的語言

—— 《亮紅》 *Bright Red* ，1994，
與布萊恩・伊諾共同製作的專輯

《美國3》，1979~83，
現場演出投影

會說話的樂器、說話與歌唱、巡迴演出、《為狗狗舉行的演奏會》

會說話的樂器

我在 1970 年代早期製作的首批聲音雕塑中，有一些是架高的夾板木箱。箱子裡放著卡式錄音座，裡面錄有《會說話的書》裡的故事與歌曲，並反覆播放。有時聽起來模糊不清，有時尖銳刺耳。這些雕塑是極簡主義的自動控制裝置，也是我首次嘗試製作會說話的物體，這些笨拙的夾板作品，是我多年後創作出會說話的影片雕塑的前身。

大約也是在這個時期，我開始把聲音與歌曲放進紙磚裡，這些紙磚是我用當日報紙的紙漿小心製成。身為藝術學生，我熱愛羅伯・莫里斯（Robert Morris）1961 年的作品《會播放自身製作時聲響的箱子》（*Box with the Sound of Its Own Making*），這個木箱裡藏有一段錄音，錄下了使用鐵槌與鋸子製作木箱時所發出的聲音。我也很佩服那些高談闊論的畫家的作品。巴奈特・紐曼（Barnett Newman）的抽象表現主義風格作品就是一大片平塗的色塊，有時會在側邊加上一條他稱為「拉鍊」的線條。他是一位健談又善於表達的詩人／評論家，我認為他真正的作品就是他站在自己的畫作旁談論它。我覺得那是一種有趣且激進的新藝術形式。

我最喜歡的，關於把話語放進物品裡的故事之一，最後竟然是一場騙局。那個故事是在 1970 年代早期流傳開來。我一定是從貝爾實驗室那裡聽來的，因為我有時會跟實驗室裡負責聲學工程的人往來。故事是關於某人得到了一個古老的日本陶罐。這人是位工程師，他猜想，這個陶罐可能在無意間錄下了罐子製作過程的聲響。換句話說，他認為把陶罐放在製陶用的轉輪上旋轉，可能跟唱片表面刻製溝槽有雷同之處，就像音樂能被記錄在黑膠唱片上那樣，製作陶罐的聲響也可能被嵌進陶罐裡。假如能夠發明一種立體播放裝置，或許我們就能聽見來自兩千年前的聲音。這個實驗的故事，最後被發現是偽造的，但我曾在

1971 年的一首歌裡把這個故事寫進去，後來又在另一位藝術家的作品中，看到這個故事被常成事實來引用。這是個關於某件事原本應該會成功（但其實不然）的故事。

> 那是一個古老的日本陶罐，上面刻有紋路。非常細的溝紋。罐身滿布著溝紋。它看起來像是那種可摺疊的紙燈籠。那是一次實驗。陶罐被放在轉輪上，轉輪開始旋轉。一根針頭被插進溝紋裡。一根立體聲的針頭。他們期待能聽見兩千年前陶工捏製這個陶罐時的聲音。他們希望陶工的聲音因為某種緣故被嵌進溼陶土裡，而且一直保留在裡面，原封不動，緊緊抓著陶土的細溝。陶罐轉啊轉的，就像一張被陶輪踏板送進了三度空間裡的唱片。罐子不停旋轉。他們側耳傾聽。他們還在凝神傾聽。有些人聽到了一種無法辨識的日本方言，急速且高頻。有些人聽見了高頻的靜電聲。針頭深陷進了罐身。針頭開始變得愈來愈鈍。這件事就是那麼科學。變鈍與科學。更鈍……也更科學。

— 《會說話的書》*The Talking Book*，1975

1978 年時，我在《一個男人、一個女人、一間房子、一棵樹》（*A Man, A Woman, A House, A Tree*）的表演中使用了慢速掃描（slow scan）技術，這種技術有時也被應用於電話上。慢速掃描是一種把視覺影像存成聲波的儲存系統。傳輸出來的影像解析度非常低。實際上，那是一種非常慢速的早期 Skype 形式。我把聲音訊號錄製到磁弓上，再試圖「讀取」被儲存的視覺影像。這些影像看起來通常像是粗略的炭筆素描。

《磁弓小提琴》，
畢萊基設計，
1977，21 x 17 英寸

磁弓小提琴

我是跟聲學工程師及設計師鮑伯‧畢萊基（Bob Bielecki）一起製作出《磁弓小提琴》（*Tape Bow Violin*）的。我曾跟他一起合作打造了許多聲音裝置、現場演出與樂器。在這件樂器上，我們把一個瑞士華士（Revox）盤帶機的回放磁頭裝在琴橋的位置上。琴弓上的馬毛則換成了一條預錄的錄音帶，所以當琴弓滑過針頭時，就能發出聲音。

我用這件樂器演奏出許多聲音，一開始是撞車聲、薩克斯風與狗吠聲。後來我開始嘗試聲頻回文（audio palindromes），也就是把一個字倒過來唸，變成完全不同的字。聲頻回文不像拼字回文那樣容易預測。比如 God 反過來寫一定是 dog。在多次實驗之後，我為這件樂器創作了多首能夠往前播放也能往後播放的歌曲。「說真心話而且說話算話」（Say what you mean and mean what you say）可以產生多種往前與往後播放的組合，因為 no 聽起來像 one 倒著唸，而 say 聽起來則像 yes，mean 聽起來像 name。

我在演奏《磁弓小提琴》時，也經常投影文字的影像動畫。有些是經典的回文，例如：「一個男人、一個計畫、一條巴拿馬運河」（A man, a plan, a canal Panama），或者回文字謎如「框線／脆弱走道」（frame line / frail aisle）、「大海／獨木舟」（ocean / canoe）、「階段／形狀」（phase / shape）、「越洋汽船／海中羅盤」（ocean steamship / compass in the sea）、「頸動脈／順應心潮」（the carotid's artery / to carry heart's tide），「聯合／二重奏」（united / in duet）。

雙手電話桌

我是在某晚試著寫一首關於電動打字機的歌卻徒勞無功之後，才設計出這張桌子。我連續打了好幾頁的字，然後停下來讀我寫了些什麼。結果蠢極了。我非常失望，把頭埋進雙手裡，坐著不動。突然間我發現，我聽到一種不可思議的響亮、低頻的隆隆聲。但當我把雙手移開雙耳時，聲音就消失了。我再把手蓋住耳朵，聲音就又再度出現。我頓時察覺，這是打字機使桌子表面產生震動所發出的聲音從我的手肘一路傳到我的手臂，再進入我的腦袋。我心想：「就是這個！我要做一張會唱歌的桌子。」

《雙手電話桌》，1978，
由木頭與電子零件製成的
互動式裝置，專案展廳，
現代藝術博物館，
紐約，紐約州

我在紐約現代藝術博物館的地下室裡製作這張桌子，並在 1978 年成為該館的《專案》（*Projects*）系列展出作品之一。《雙手電話桌》（*Handphone Table*）的電子裝置是由畢萊基所設計。桌子裡的卡座機播放低頻的歌曲，再把聲音擴大後透過換能器輸送至金屬軸，金屬軸又連結到桌面上的四個接觸點。聽者把手肘放在接觸點上，用雙手蓋住雙耳。聲音會透過松木桌與手臂骨一路傳進頭顱內。難處在於想出如何增加及形塑音頻，使其能夠輕鬆地穿過金屬、木頭與骨骼的辦法。

我們使用低頻音，因為它們傳導的速度較慢也較可預測，而且比較不會漏音。歌曲則是為芬德‧羅茲（Fender Rhodes）電子琴、原聲鋼琴、小提琴與人聲所譜寫。聲音從一邊往另一邊移動，彷彿在一個不同的區域產生共鳴——位置較正常的耳機更低，且偏向頭顱的底部。純粹的電子琴音符，以及原聲鋼琴上包括了共鳴的泛音與諧音的同樣音符之間的差別，會變得更加明顯，因為一耳聽到的是電子琴音，另一耳聽到的則是原聲鋼琴，然後又會在相反的位置再聽到這些聲音。

我真的很想讓那張桌子說話，但話語需要許多高頻音才能聽得清楚。假如沒有某些剛硬與高頻子音所發出的尖銳敲擊聲響，語言就像是一種有音調起伏的含糊哼唱。然而高

頻音傳導的途徑較多變，所以也更難壓縮與控制。歷經多次實驗後，我才終於能讓桌子說話。我首先使用的話語，是取自喬治‧赫伯特（George Herbert）的詩，他是十七世紀的英國形上派詩人，曾經寫過「現在我在你當中無軀無殼移動」（Now I in you without a body move）等詩句。這些字一個個自左耳交替傳至右耳。最後一個字「移動」則從頭顱正中央緩緩自一耳傳至另一耳。

到最後，我很喜歡聆聽這張桌子時得把頭坪進雙手裡，因為這個姿勢跟我創作這作品時曾經萬分沮喪，卻突然靈光乍現那一刻的姿勢是一樣的。最近我又重新設計了這張桌子，替桌子裡裝設的電子裝置升級，我很高興它保留了原來的神祕存在感：一種與其說是用耳朵聽見，不如說是更接近回憶或想像的共鳴。

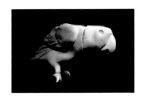

《鸚鵡》，1996，
塑料、電子裝置、木頭
與錄音；古根漢美術館
蘇活分館，紐約，紐約州

會說話的鸚鵡

我在 1996 年又製作了另一項電子說話裝置——《鸚鵡》（The Parrot）。過去我也曾以多種方式使用合成聲音，有時候我把它們結合起來，變成類似古希臘歌隊（Greek chorus）的團體，有時候則用來替電子戲偶發聲。我一直對鸚鵡感到著迷。會說人話的動物這個想法本身就讓人毛骨悚然。我之所以決定製作這隻電子鸚鵡，是在跟我弟弟的鸚鵡長期相處之後——那是一隻名叫「巴布叔叔」的非洲灰鸚鵡，他大概會說五百個字彙。聽他說話感覺十分詭異。你永遠分不清楚哪些是重覆性的胡言亂語，哪些是實際的溝通。但他的語調非常精確。他聽起來跟我弟弟一模一樣，或者像是把我弟弟的聲音用音質稍差的類比方式錄下來。巴布叔叔會自己開始一段單向的電話對話，內容像是：

「我是克里斯……嗯哼……星期五 OK……我不知道耶……對……我不這麼認為……沒問題……你也是……保重……到時見……。」而且他很會模仿電話掛掉時發出的那種喀喀聲。我真的不知道這隻鳥到底在做什麼。

電子鸚鵡是用設計新造車體的材料製成，肚裡裝了很多電子裝置——一個能讓他轉頭的伺服馬達、一個能讓鳥喙與話語同步的包絡跟隨器（envelope follower），這是一項純屬想像的額外裝置，因為鸚鵡並沒有嘴唇，事實上他們的聲音很奇怪地與身體分離，常像是憑空冒出來的一樣。

這隻鸚鵡被裝設在一間牆上畫滿了筆記與草圖，像是一本素描簿或筆記本的房間裡。我想讓觀眾能夠很快地對他表演的內容一目了然。我在這裡用「他」這個字，是因為這隻鸚鵡有一種古怪的存在感。他坐在一根棲木上，胸口裡面裝了一個感應器，只要有人走到一定範圍之內，就會通知他。每當有人走進這個空間，鸚鵡會使出包括召喚與奉承在內的渾身解數，企圖說服訪客靠近他。

「嘿，你看起來像是那種樂意跟一隻塑膠小鳥說話的人。」他說。或者他會開啟標準的藝術圈閒聊模式，相當於口語版的飛吻：「親愛的！看到你真是太高興了！我都沒聽說你進城了！」或者只是不斷哀求拜託，再加上馬戲團招攬客人的花招：「請進請進。請請請請進。一塊錢就幫你算命。一塊錢就幫你算命。」或者像是毒販的低聲咕噥：「哈草……哈草……想哈點草嗎？」

假如觀眾靠得太近，他會叫他們退後。有些訪客以為鸚鵡也聽得見，所以會開始跟他說話，彷彿他是一位密友或心理醫生。當他回說，「在北美，每條路都會通往一支電話」，或者對他們的評論答以「有時候，我們想要的正是搆不著的東西」時，他們似乎一點也不覺得困惑。

《鸚鵡》是在古根漢美術館蘇活分館（Guggenheim Museum SoHo）首次展出。當時我和另五位藝術家同獲「雨果博斯

獎」（the Hugo Boss Prize）提名，我們被要求舉行一場聯展，讓裁判來決定最後得主。因為藝術比賽這種事讓我非常不自在，所以我寫了一些東西給鸚鵡，讓他說出對於比賽以及藝術該如何被評判的看法。

> 歡迎來到古根漢美術館蘇活分館。館長的名字是湯姆・克倫斯（Tom Krens）。我還沒跟湯姆見過面。我實在不能說我跟湯姆很熟。我的意思是，我連他家的電話號碼都沒有。但我知道這場「藝術比賽」是他的主意。

> 順道一提，這場比賽的贏家可以拿到美金五萬元！承蒙雨果博斯提供。再順道一提，我愛死了他們家的西裝。或許你該找個時間去他們的展示間參觀一下。那些西裝真的非常、非常高級。使用的布料非常細緻。顏色也非常漂亮。是專門給品味高尚的人穿的西裝。

> 不論如何，贏家可以拿到獎金，但輸家能拿到什麼？一套高級的牛排刀嗎？

> 比賽！我愛死了。這真是非常、非常、非常有美國風格。我想知道什麼是最好的，哪些沒那麼好。

> 有時候，藝術作品是以文字來評斷。方法如下：這幅畫值得替它寫個一千五百字。這一幅只值得寫三個字。那邊那一幅值得為它寫一整段話。這張畫是無價的。再多的評論都不夠。那邊那一幅一文不值，連寫一個字母都嫌多。

在 1990 年代，我在好幾個電腦語音軟體裡使用了各種數位聲音。鸚鵡所使用的是一種名叫「佛瑞德」（Fred）的現成合成聲音。替鸚鵡寫出他要說的話，就像是找到了一個全新的聲音——一個聽起來完全不像我，跟我的想法也沒有太多共通點的聲音。我不只可以寫下他正在說的話，還能突然加進正從他腦子裡冒出來的字眼。比如你在跟別人說話的時候，你實際說出口的，或許只有你腦子裡所想的百分之十——甚至只有百分之二而已。你心裡想著，這個人讓你聯想到另外一個人，或者把她／他現在所說的話跟你十年前的想法做比較，或者其他無數個念頭，但你並沒有把這些念頭說出來，主要是因為你沒有那麼多時間，

同時也因為你使用了一連串的過濾器——比如禮儀、邏輯、胡言亂語等等——這些過濾器阻止你把腦子裡每一個細小的念頭都說出來。

在此之前，我從未寫過類似這樣的東西。一開始那像是某種形態自由、不合邏輯的方法。經過一陣子我卻發現，隨機播放模式與試誤法正是電子裝置版本的拼貼，能迅速生產出可被選出與加進一種瘋狂跳接式語言的字句，就像寫歌，只是更憑直覺、漫無章法、也更加怪異。

鸚鵡的演說——假如沒有受到有人在場所引發的干擾——長度是兩小時。另一個不同的音軌則錄有一段重覆播放的背景鍵盤音樂，從鸚鵡的棲木底座的喇叭放出來。這段音樂是音訊黏合（audio glue），一種把語言中斷裂的部分接合起來的方法。

1

2

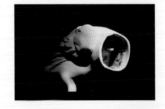

3

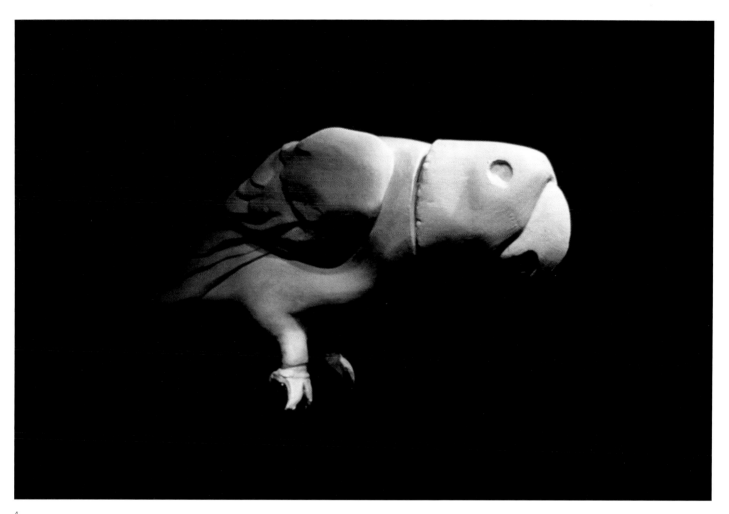

4

1~4 《鸚鵡》，1996，塑料、電子裝置、木頭與錄音；
古根漢美術館蘇活分館，紐約，紐約州

鸚鵡

她的聲音。她的聲音像是一個老舊生鏽的幫浦，把話語非常非常緩慢地往上送進一條很長的管子……等到它們抵達她張開的嘴巴時，話語就像生鏽的鐵絲那般冒出來。已經深埋在冰冷黏土裡多時的鐵絲。我這陣子又一直看到龍了。沒錯是真的。

我不喜歡給一個裸體的女人一塊錢。這就是我的原則。開槍射我吧。那只是我的看法。電池可能快要沒電了。

等等，讓我把這根鉛筆從我嘴裡拿出來。

所有形式的美。妙的是，仇恨也可以是一種美麗的事物。當它像刀子般鋒利的時候。如鑽石般堅硬的時候。完美。當我們死去時，我們的身體化為鑽石、化為茶杯，而不只是變成白堊與炭。太多人在服用百憂解。那是我的看法。現在這種虛假的樂觀氣息隨處可見，真讓我意志消沉。

妙的是，人類男性會對色情那麼興奮。當他們看到一張照片時——就算是一張黑白照片——他們也能性致勃勃。難道問題只是因為他們視力太差嗎？還是智力低下的緣故。又或者是他們的想像力超凡？

特威都嘀嘀。特威都嘀噠。* 我的後見之明已經不比從前。眼睛長在我的後腦勺上。把計數器歸零。把計數器歸零計數器拜託。

我老是把我的問題告訴我根本不認識的人。

我在你的城市裡是個陌生人。就像酒杯裡的一顆肉丸一樣。就像穿著防滑鞋的鴕鳥。這些是讓我真正覺得噁心的事。只是想讓你知道一下。假如你已經聽過了就叫我停下來。嘿一嘿一好吧，好吧，好吧。你逮到我了。

午夜時分在培養皿裡游泳。在月光下頂著她那棚屋似的頭髮跳舞。沒錯。喔沒錯！我能說什麼呢？你還記得嗎？我記得。我記得。她的眼睛像

* 編註：原文為「Twideldee dee. 1wideldee dum.」，典出《愛麗絲夢遊仙境》中的一對雙胞胎兄弟，亦有半斤八兩之意。

兩枚非常古老的幸運錢幣那樣閃亮。城市四分五裂。1959 年與 1960 年。我記得很清楚。它們像兩個穿著同款衣服的小女孩。你幾乎分不清誰是誰。而我——而我——我的心——我的心已經碎了。把你自己的頭煮來吃。我同意你的看法。

死亡，那個混蛋，那個騙子，真是卑鄙小人。在新機器裡現身。拿那些新機器……也許你明白我說這些話的意思。也許你不明白。死亡，那個混蛋，那個騙子。真是卑鄙小人！喔沒錯。沒錯。喔沒錯。我能說什麼呢？

今天我沮喪到什麼事都不能做。我是在替自己及其他陌生人說話。說起船難、棕櫚樹、滿布著腐爛椰子的海灘。充耳不聞根本不足以形容雙耳之間的深沉靜默。善良只是我們放在心裡的一個念頭。

謝謝你的聆聽。真多謝。還有一件事，我從來都不需要人幫忙。就算一切都糟透了，我還是會說，一切都很好。我是個騙子。當有人半夜打電話來說：「哎呀！我沒把你吵醒吧！」我會說：「沒有，你沒有吵醒我。我本來就醒著。我一直都是，醒著醒著醒著。我就是這樣。吵醒我。你絕對無法吵醒我。吵醒我。你絕對無法吵醒我。」

1

在北美，每一條路都通往一支電話。你要接通的號碼……四二三……三五……零……零……只要說「是」或者「零，零……零……一……」就會自動撥打。使用轉盤式電話的撥話者，請稍等一下，有接線生會協助你，會協助你。

WWW 點 com/// 句點 // 星號連字號 / 點點點，跨物種溝通……WWWWWW 點 com。

假如永恆真的是成功的判準，那麼岩石與石塊就會是終極的成功故事。它們就只是坐在那裡。變得愈來愈小。

改變，所有形式的改變。人行道上如硬幣般的明亮水窪。新手毒蟲眼裡的神情。蟻走感，蟻走感這個字的意思就是全身爬滿了螞蟻的感覺。喔天哪，我在英格蘭住過，也在地獄裡住過。我是個單身漢。你怎麼說？我就是個單身漢。

對了！假如你能跟你的狗說話！那不是很方便嗎？我認為如此。有太多東西還沒被發明出來，例如有一種能夠爬上你的髮尾、修補分岔的微型機器。看哪！完美的頭髮。你覺得如何？

未來。未來。未來充滿了這麼多令人無法置信的完美事物。紛擾、弦外之音、不完美、注射、感染。還有其他六百萬個字。一定足夠讓你在任何時間說出任何你想說的話。

日安。你好？

東邊。世界的邊緣。西邊。那些先行者。

我夢見我是一隻參加狗展的狗，我父親來到展場，他說，「那真是一隻非常棒的狗。我喜歡那隻狗。」

有時候，我們想要的是搆不著的東西。有時候，當我跟人說話時，我們把話都說完了。就像一隻女用手套裡的一枚手榴彈。就像一段漫長到無法預測的沉默。有時我想了又想，想了又想，當我試著說話時，卻只能吐出幾個字，而且全都是錯的字。它們只是一道夾帶著隨機聲響的暖空氣。毫無意義。

就拿「喔」這個字來說吧……「喔」可以代表一百萬乘以 百萬乘以 百萬種不同的事物。「喔」可以代表，「喔沒錯吾愛我明白。」「喔」也可以代表，「喔們都沒有。」「喔」可以代表「我從來就沒喜歡過你。而且我永遠也不可能喜歡你。」「喔」這個字是空的。一個零。一個無物。

自然裡有太多事物都是空的。比方說一枚貝殼。或者一株中空的仙人掌植物。空的。空的。非常空洞。把計數器歸零。計數器拜託。把計數器歸

零。死亡，那個混蛋，那個騙子，真是卑鄙小人。在新機器裡現身。拿那些新機器。也許你明白我說這些話的意思。也許你不明白。死亡，那個混蛋，那個騙子。真是卑鄙小人。

OK 我現在要盡可能地把「優雅」這個字快速說上一百次……優雅優雅優雅優雅優雅優雅優雅優雅優雅優雅優雅優雅 OK 這樣只有十二次。

會跟電腦說話的人根本是在自欺欺人。以我看來，你還不如跟你的電動削鉛筆機說話。懂我意思嗎？

現在時間是晚上八點整又一秒。現在時間是晚上八點整又兩秒。

當你讀報紙給自己聽的時候，你會聽見聲音嗎？或者你只是動動嘴唇，在全然寂靜中讀報？又或者，我們來假設一下，就這麼一下下，你的確聽見了一個聲音。那聲音是你自己的嗎？還是其他人的聲音？比方說，是你的艾爾福叔叔，或者羅斯福總統，或者貝蒂·蜜勒（Bette Midler）？幫你算命，一塊錢。一塊錢，拜託你。

你知道，很多事在本質上就是不可能的。比方試著跟一座圖書館去散步。這是不可能辦到的。沒有希望的。你可以跑，但你無法躲藏。抱歉。抱歉。

我正回想起黃金歲月，那時我從不覺得抱歉。

當一個人跟一位天使發生爭執時，人類每一次都會贏。為什麼？因為人類可以同時擁有許多互相矛盾的想法。天使一次只能有一種想法。他們比較單純，就是這樣。

對了！地球到底有多重？一點也沒錯。你有概念嗎？任何一丁點概念嗎？猜想呢？胡亂猜想一下？我不這麼認為。這是個很難的問題。

夢境是暫停的音樂。我的心臟，或者時鐘的跳動聲。就像滴答，這一類的聲音。你知道123456789 除以 123456789 等於，一嗎？昨天，我聽見我手腕裡的血液敲打的聲音！怦怦。怦怦。天哪，那真是嚇人。有人最後一定會哭出來。

一二三四五六七八七六五四三二一零負一負二負三負四負五負六負七等於負一。

我的標點符號理論是這樣的。與其在每個句子的結尾放上句點，還不如放一個微型時鐘，告訴你寫那個句子花了多少時間。

而且順道一提，我覺得百無聊賴。我的熱情？早就沒了。你的命運？只要一塊錢。你知道嗎？

OK、OK、OK……哼、嘀、噠……哼，嘀噠……噠嘀嘀噠嘀嘀，嘿……啦嘀答，哼嘀噠，哼嘀噠。老天，我真愛那首歌。

要命，要命，要命。目標磁碟已滿。硬碟已滿。手機應用程式容量已滿。請檢查硬碟上的暫存區。我想要回到過去，見見穴居人。他們把笨拙變成了一種藝術……但是，那又怎樣。

我是一把小茶壺，又矮又胖，把我斜放，再把我倒出來。你知道那首歌是愛倫·坡寫的嗎？天哪，我愛死了那首歌。而且就是寫過那首關於渡鴉的詩的同一個傢伙寫的。

我認為假如動物擁有權利，他們也應該擔負起責任。比方他們在根本不是迫於生存實際需求的時候，竟然去偷彼此的蛋，或者扯掉對方的角，憑什麼他們就能夠溜之大吉？當他們只是出於好玩，出於享樂而去做一些壞事的時候。戰爭時期的生活。一個行走的幻影。

噠噠。噠，嘀多嘀噠。我覺得很棒。我覺得很好。為什麼？因為上帝是我男友。

我今天糟透了。對。對。恐慌的目的是什麼？我應該犧牲一頭山羊來獻祭嗎？我正回想起黃金歲月，那時我從不覺得抱歉。我的腦袋裡一片空白。書本是死者對生者說話的方式。但真相是——就算是牛仔也不會開槍去射一個已死之人。謝謝你。謝謝你。女士。

未來是屬於群眾的。你的名字在這裡。在一本書裡。在一頁舊報紙上。上面寫滿了你的名字，這正是你必須為名聲付出的痛苦代價。就像巴爾札克說的：「名聲是陽光，死者的陽光。」

喔，喔，喔。看哪，看哪，看哪。看哪。愛是一名偵探。像暴君般極端專橫。有許多顆心正在尋找新世界。那麼驚人。讓人難以相信。太太太過分了。

在後現代的世界裡，沒有所謂改變話題這種事。

一個餘興節目。一道煙幕。一片偶然的風景。這個城鎮，它在哪裡？騎著小孩的玩具只要一天就能到。你的記憶體不足。你的記憶體不足。瘋癲的孤獨者搖晃我的搖籃。根本沒辦法好好睡。

你知道，有時候當你聽見人們尖叫，聲音從一耳傳進來，又從另一耳跑出去。有時候當你聽見人們尖叫，聲音卻直穿你的腦門，而且徘徊不去，永遠永遠。我是不是喝了點毒藥，而我現在卻不記得了？我有喝嗎？有嗎？有嗎？我的腦袋一片空白。

一張白紙。藝術的目的是提供生命所無法提供的東西。快轉到沼澤那一幕。切到餐廳那一景。交錯淡出到長列的火車。卡！卡！OK！正式來！

當你吃一客牛排的時候，你知道你等於正在撕裂一千億本大英百科全書嗎？時尚是什麼？是納粹的合身衣著，他們對黑色皮衣的熱愛。

重量級的男子漢，政治操盤手，各式各樣的評論者。把計數器歸零。拜託把計數器歸零。有時候，我真的完全搞不清楚我究竟是誰。懂我意思嗎？你真的懂嗎？

1、2 《鸚鵡》，1996，塑料，電子裝置，木頭與錄音；古根漢美術館蘇活分館，紐約，紐約州

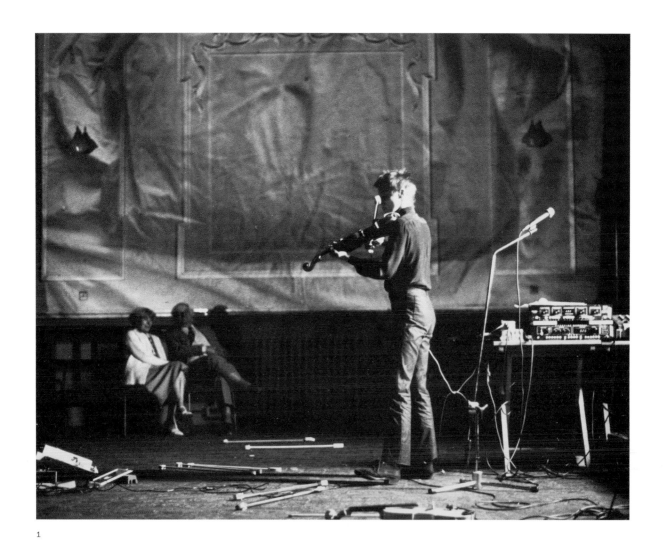

1

1 《用兩條舌頭說話》Spreken met twee tongen，
1980，ROSC '80，詩歌節，都伯林，愛爾蘭；
用《磁弓小提琴》演出。

2 《磁弓小提琴》，1977，由畢萊基設計，21 x 17 英寸

3 《磁弓小提琴》，1977，草圖

4 《美國3》，1980；布魯克林音樂學院，布魯克林，
紐約州；用《磁弓小提琴》演出

5 《磁弓三重奏》，1977，與喬治（Patrice George）及
科斯（Joe Kos）一起演出，廚房劇場，紐約，紐約州

6 《磁弓小提琴》，1977，綁上預錄錄音帶作為弓毛的琴弓

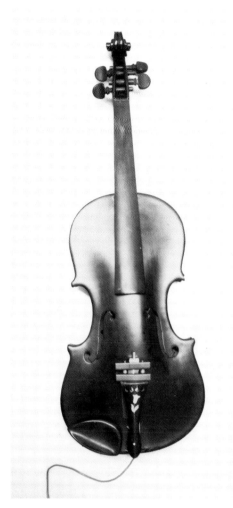

2

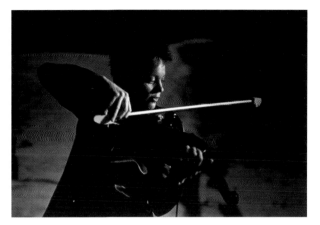

4

5

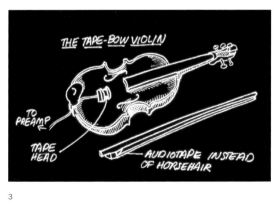

THE TAPE-BOW VIOLIN

TO PREAMP

TAPE HEAD

AUDIOTAPE INSTEAD OF HORSEHAIR

3

SAX

WALK

6

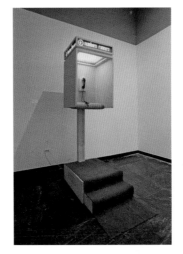

1

2

3

4

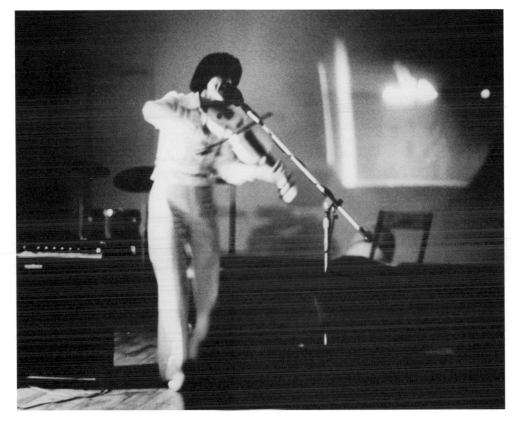

5

6

7

8

9

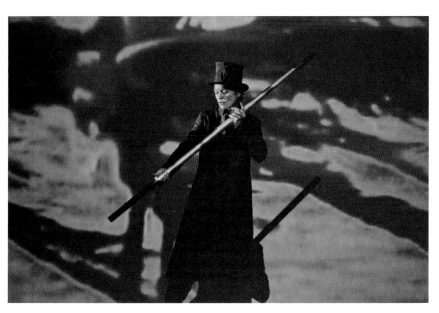

10

1、2《音調》Note Tone，1978，聲音裝置；觸發式感應器，喇叭與燈光；沿著光條往一個方向走會觸發 T-O-N-E 的聲音，往另一個方向則會發出 N-O-T-E 的聲音。

3、4《簽賭跑腿》Numbers Runners，1978，有電話亭、電話錄音帶，以及現場與預錄聲音電子二重奏的裝置作品

5《線條之歌與波浪之歌》，1977，在慢速掃描錄像中演奏**《一個男人、一個女人、一間房子、一棵樹》**，慢速掃描是一種以錄音方式儲存影像的系統

6、7《傾斜》Tilt，1994，互動式樂器；鋁，電子風帆板感應器，喇叭；預錄的男女二重

唱；在水平位置男聲與女聲合唱，如果抬高其中一側，則只聽得見女聲，如果抬高另一側則只聽得見男聲。

8《文字噴泉》Word Fountain，2005，有木頭、水與電子裝置的視聽裝置作品；EXPO，愛知，日本

9《名片》Calling Cards，2005，有竹製卡片、喇叭與太陽能感應器的互動式裝置作品；把卡片刷過空氣就會播放華語、日語、英語及法語的問候語。

10《來自「白鯨記」的歌曲與故事》，1999，用「會說話的棍子」（Talking Stick）表演，這是一種使用顆粒合成的數位刮擦式樂器；由畢萊基設計

1

1 《頌缽與鋸片》 *Bowl and Blade*，2010，圖博頌缽，圓形鋸片，樹脂玻璃棒與電子裝置；聲音與音樂從底部透過一根玻璃棒傳導至鋸片與頌缽，使其成為製造諧波的揚聲器

2、3 《聾手電話桌》，1978，使用木頭與電子裝置的互動式裝置作品；現代美術館，紐約，紐約州

2

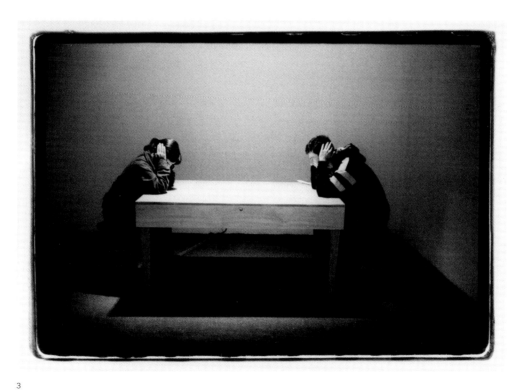

3

1

2

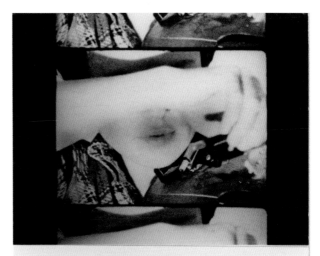

BLACK HOLES

I READ ALL ABOUT THOSE BLACK HOLES, HANGING OUT THERE IN SPACE
BUT THERE'S JUST ONE THING I WANT TO KNOW
AND THAT IS: HOW CAN A HOLE BE BLACK?
HOW CAN NOTHING BE BLACK?

I MET A BLIND MAN, HE WAS SELLING PENCILS
HE WAS YELLING OUT "BUY BUY THESE PENCILS!
WHAT YOU CAN'T USE YOU SHOULD ALWAYS SELL -
SO BUY THESE PENCILS - BUY BUY THEM".
I BOUGHT A PENCIL AND HE YELLED AS I WENT BY
"BYE BYE NOW! AND DON'T FORGET TO WRITE!"
(IT'S SO BLACK AT NIGHT)

HOW COME YOU TELL ME YOUR DREAMS
LIKE YOU'D JUST BEEN TO THE MOVIES?
LIKE YOU HADN'T MADE IT UP ALL BY YOURSELF
(AND IN THE DARK TOO!)

January '77 Laurie Anderson

4

Quartet In Quarter Notes For Sol LeWitt 1972

Laurie Anderson

Violin I

Violin II

Viola

Cello

5

9

3

1、2 索爾‧勒維特的《牆繪系列》Drawing Series，1968
3 《為索爾‧勒維特所譜寫的四分音符四重奏》Quartet in
Quarter Notes for Sol LeWitt，1972，由勒維特牆繪作品數字
系列所衍生的樂譜

VIDEO DOUBLE ROCK

I USUALLY WATCH T.V. IN A ROCKING CHAIR, AND I'VE NOTICED THAT AS THE CHAIR MOVES BACK AND FORTH, THE IMAGE BENDS AT THE EDGES, DISAPPEARING AROUND THE CURVED TOP AND BOTTOM OF THE SCREEN. I FOUND THAT A GOOD SOLUTION IS TO PUT THE T.V. SET IN ANOTHER ROCKING CHAIR, AND IF YOU CAN GET THEM ROCKING IN SYNCH, THE IMAGE STABILIZES. VIDEO DOUBLE ROCK IS SCORED FOR TWO VIOLINS WHICH GO IN AND OUT OF PHASE. CURVES COMPENSATE FOR CURVES.

January '77

STEREO SONG FOR STEVEN WEED

STEVEN WEED WROTE IN HIS BOOK THAT THE FBI CALLED HIM IN TO ANSWER A FEW QUESTIONS. HE SAID IT DIDNT LOOK LIKE AN INTERROGATION ROOM AT ALL — THERE WERE NO BRIGHT LIGHTS... BUT HE SAID THEY WERE VERY CLEVER THEY HAD IT SET UP SO THAT THERE WAS AN AGENT ON HIS RIGHT AND ONE ON HIS LEFT AND THEY ALTERNATED QUESTIONS SO THAT TO ANSWER THEM HE HAD TO KEEP TURNING HIS HEAD BACK AND FORTH.

HE SAID THAT AFTER A FEW HOURS HE REALIZED HE'D BEEN SHAKING HIS HEAD THE WHOLE TIME AND THAT NO MATTER WHAT ANSWER HE'D GIVEN — YES OR NO OR I DON'T KNOW — THE ANSWER HAD ALWAYS BEEN NO.

THIS SONG IS SCORED FOR TWO MICROPHONES AND SPEAKERS ON OPPOSITE SIDES OF A SMALL ROOM.

January 1977

5

6

4~6 《**自動點唱機**》 *Jukebox*，1977，由照片文字與 45 rpm 黑膠唱片所組成的裝置作品；（4）《**黑洞**》 *Black Holes*；（5）《**錄像雙重搖滾**》 *Video Double Rock*；
（6）《**為史帝文・維德所寫的立體聲歌曲**》 *Stereo Song for Steven Weed*；荷莉・所羅門藝廊，紐約，紐約州

說話與歌唱

說話與歌唱

我在 1970 年代初期從事的計畫之一，是在明尼蘇達州的一所本篤會修道院擔任駐院藝術家。他們在某處讀到，我是一個「處理當代性靈議題」的藝術家，這顯然是我自己向某所大學提出駐校藝術家申請計畫時所寫的宣傳詞。所以他們邀請我去辦一場研討會和演奏會，作為他們所籌畫的語言研討會系列之一。

我抵達修道院時正下著雨。修女們都在花園裡除草，「嘿！」她們高喊：「把你的行李放在玄關！」她們的聲音聽起來充滿熱誠——既粗啞又低沉。我跟她們一起生活了幾天，融入她們的日常作息。讓我意外的是她們祈禱時的聲音——她們原本低沉的音調會逐漸升高，變成小女孩般的細嫩銀鈴聲。

我們最後決定以女性聲音的音調作為研討會主題，她們對於音調與說話內容的相關性、話語如何轉為歌唱，以及提問時，比方說一個問句，如何使音調升高等等，都非常感興趣。例如你只要聽到朋友說話的音調開始緩慢提高，就幾乎可以料到他打算開口借錢，「嗯……我真的很不想開口……（升高半音）但你想我是不是可能……嗯（音調繼續升高）……你知道的……跟你借……一點錢？」

英語跟德語一樣，使用的音調其實很少，不像我們那些擅長美聲唱法的義大利與法國表親，或者像華語、日語及韓語這些光用音調就能改變字義的語言。怪的是，有限的音調變化卻使得英語更容易從說話轉為歌唱。一般而言，我在故事裡會使用一種語彙——說明式的，偶爾也會用報導式的語彙——在歌唱時則使用另一種語彙——簡潔的、詩歌式的語彙。但我在這兩種形式中所使用的聲音是很接近的。我從不曾突然切進歌曲，而是用幾乎難以察覺的方式，緩緩地從正常對話的音調滑進歌裡，使說話與歌唱之間的界限變得模糊難分。

在以長篇故事為主的現場演出中，我通常會使用相位與循環電子裝置的實況背景音樂。大多數這種較抽象的電子音——例如循環音的嗡嗡與哼哼聲——是利用數位濾波器所創造的大量訊號處理所製成，我過去數十年一直在設計這些數位濾波器。循環與持續 音就像咒語一樣，會製造出微小但複雜的對立節奏，從而產生一種冥想狀態，為速度更快的文字，以及許多故事裡突然出現的跳接段落，擔任穩定的背景音。

1980 年的〈喔，超人〉這首歌，讓我在連串不思議的情況下登上了流行音樂地圖，我在這首歌裡同樣結合了對話式的歌詞與電子循環背景音。歌詞則融合了問候語、標語及問句，這也是我當時試圖創造的語言風格。

現場演出與影片的背景音樂幾乎沒有停頓，通常是弦樂與電音的綜合體。我演奏——把五弦小提琴——嚴格來說是中提琴——這由內德‧斯坦伯格（Ned Steinberger）所設計的。我的目的是要製造出彷彿小提琴就在你耳邊演奏時所發出的聲音——也就是小提琴手本人能聽到的那些嘎嘎聲、刮擦聲、泛音及諧音。我並不打算演奏屬於十九世紀式的小提琴琴音，也就是在古典樂演奏廳裡、隔著遠距離聽到的那種有很多顫音的聲音。我想要的是近距離的、粗嘎刺耳的聲音。我對於人聲的目標也是如此。零殘響。直達你的耳朵。

寫歌

寫歌，演奏音樂，巡迴演出，即興創作，為管弦樂團、樂隊、四重奏與室內樂團譜曲，為廣播節目及電影配樂，在錄音室錄音，以及跟音樂家、作家和舞蹈家合作——這些就是我主要的工作。

路跟我在音樂上曾以許多不同的方式合作，我們合寫歌曲、合寫歌詞、在器樂即興創作之上再加進長篇的話語作品。我們都喜歡使用複雜的樂器及電子設備來製造巨大的管弦樂音。我們經常演奏彼此的歌曲，發明許多不同的變奏版本，融合各式各樣的聲音：不帶感情的、對話的、私密的、詰問的、溫柔的與天啟式的聲音。

我們在 2001 年至 2010 年間經常一起巡迴演出，演奏對方愛曲的變奏版本，路的〈渡鴉〉（*The Raven*），我的《來自「白鯨記」的歌曲與故事》裡的歌，並且共同創作包括冥想音樂、《黃色小馬》（*The Yellow Pony*）（一部我們合寫的故事歌集），以及狂野、震耳欲聾的即興電子音樂等作品。

關於音樂的部分還有一點，我這幾十年來改變了很多，這些年我最愛的音樂形式是即興演奏，因為這是一種完全存在於當下的音樂。我第一次即興演奏的搭檔是薩克斯風手兼作曲家約翰·佐恩（John Zorn）。當他邀我跟他一起演奏時，我說「好啊，但誰要先開始？」「我們看著辦。」「用哪個調？」「看情況。」「什麼速度？」「不知道。」這開始聽起來像個糟糕的主意。但我演奏得愈多，我就愈發愛上這種形式。即興演奏就像是在空中打造一艘大船，而你能夠讓它旋轉、讓它充滿光、讓它變小、讓它沉沒。

錄製唱片與巡迴演出，也是我謀生的方式。但因為我必須對這本書的範圍設限，所以我決定不寫關於歌詞的部分。在這裡只想順帶提一下，我在書裡談到的語言與符碼，是以非常不同的方式被寫進歌詞裡。此外，正如史提夫·馬丁（Steve Martin）（以及包括我自己在內的許多其他人，都曾被認為說過這段話）所說：「書寫音樂，就像是用舞蹈來表現建築一樣。」

口語及投影的文字

我在 2012 年與克羅諾斯四重奏一起演出時所寫的四重奏作品《登陸》中，結合了口語及投影的文字。由於許多人早就已經習慣了多工式的生活——一面在手機上讀即時新聞，一面跟朋友說話——這種同時使用口語及書寫文字的方式，也已成為文化的一部分，而我也很喜歡玩弄這項事實：那就是你在閱讀與聽聞事物時，對事物的理解會完全不一樣。

ERST 則是投影文字中不可或缺的一環。文字和片語是由單一樂器的即興演奏來啟動，因此聲音與投影文字是同時發生的。

我也喜歡把書寫的歌詞加進《登陸》的器樂部分。利用投影文字，我還可以控制閱讀的速度，使投影文字開始帶著一點口語的韻律：

水面高漲……與滿溢……城市淹沒……滿月……一場異常的大潮……而在我們的新城鎮裡……我們的新國家……在我們早已開始生活的地方……兒童被槍殺而女人才剛贏得戰鬥的權利……這是哪一場戰爭？……現在幾點鐘？

《登陸》，2014，與克羅諾斯四重奏的約翰·沙爾巴（John Sherba）及桑尼·楊（Sunny Yang）一起演奏；布魯克林音樂學院，布魯克林，紐約州；小提琴家沙爾巴在一段即興獨奏中啟動了 ERST。

用文字啟動文字

在我使用 ERST 的經驗中最好玩的部分，就是用口說話語去啟動投影的文字。在未預先準備講稿的演說或演講場合裡的效果最好，尤其當演說者的話語有所猶豫，而表達的過程有許多遲疑時，或者突然改變速度，正如即興音樂演出一樣。一連串的話語會製造出一段幾乎無法閱讀、但跟口語完全同步的投影文字流。我以這種方式使用 ERST，最先注意到的，就是人們閱讀的速度其實比他們自己以為的要快很多，只要多努力一點，就能同時跟上兩個完全不同的故事。我也注意到，在跟隨兩條以快速度傳達的相反故事線大約三分鐘之後，觀眾就會開始顯露疲態，他們的目光開始到處游移，但就是不再緊盯著舞台與銀幕看。

我們談到在現場表演時的感覺，我說：「你知道，有時候我在演出時往外看，我會想像全場聽眾都是狗。」馬友友說：「我也這樣想像過！」我說：「你在說笑吧。OK，不管我們誰先找到機會辦這種音樂會，一定要邀請對方擔任演出嘉賓。」「一言為定。」馬友友說。

一年後，我受邀跟路一起主持「繽紛雪梨燈光音樂節」，我正在跟製作人討論，列出所有我想要放進音樂節裡的作品——戲劇、樂團、歌手、詩人、舞蹈家與作家等，然後我說：「另外我還想辦一場為狗狗舉行的音樂會。」製作人並沒有問「為狗開音樂會？你是什麼意思？」他只是在他的 iPad 上打出了「狗狗音樂會」這幾個字。

1

2

為狗狗舉行的音樂會

2008 年時，我在羅德島設計學院（Rhode Island School of Design）的演員休息室裡，等著上台領取榮譽博士學位，並在畢業典禮上發表演說。我心裡充滿強烈的罪惡感，因為我不得不向畢業生及家長們針對藝文界的發展說一些鼓勵的話，但事實上我很清楚，要在這些圈子裡找工作有多困難，尤其許多學生身上還背負著鉅額的就學貸款。

休息室裡的空氣令人窒息，而畢業典禮又延後開始，好讓學生、家長及老師們排成長長的人龍入場。馬友友也是獲頒榮譽學位的來賓。因為天氣炎熱，枯坐空等又非常無聊，我們就開始了一段冗長的閒聊，聊到最後我們連眼睛都瞇了起來，偶爾朝頭上的學士帽吹氣，免得帽穗一直掃到臉上。

我們舉行這場音樂會的當天，剛好是我的生日。（馬友友不克到場。）歌劇院就位在水邊，因為雪梨港經常可以看到鯨魚，我們就以召喚鯨魚作為音樂會的開場。我一直熱愛他們美妙的歌聲與旋律。而動物究竟是什麼唱歌？為了找到彼此——例如大海裡的鯨魚，狗則用吠叫聲在他們的地圖上標識出自己的座標，宣示他們在社區裡的位置。

我們的樂團規模很小——只有一支薩克斯風、一把貝斯、一把中提琴與鍵盤——我們使用中音偏高的音域演奏大部分音樂，鯨魚和狗在這個音域跟同類的互相溝通與聆聽最為清楚。當我向馴犬師說明音樂會內容時，他回說：「演奏極高音的音樂恐怕不是個好主意。我們不知道當很多狗聚在一起時會發生什麼事。」我們也避開了極低音的音樂，因為低頻音跟雷聲一樣，可能讓狗狗非常不安。

我們原本以為大概會有幾十隻狗來參加這場音樂會,沒想到來了好幾百隻狗。廣場上分別為小型、中型與大型狗劃出三個區域,不過狗狗們很快就突破了這些界線,開始坐滿了雪梨歌劇院外的寬大台階。現場有形形色色品種的狗——牧羊犬、貴賓犬、㹴犬、玩賞犬與狗展名犬。很多澳洲狗狗的反應都很熱烈,隨時準備跟著音樂搖擺。我最喜愛的是坐在前排、口水直流的狗狗們,他們吐著舌頭,抬高眼睛看著我們,腦袋瓜慢慢地從一邊轉到另一邊。

到最後,所有的狗狗們都表現良好,或許是因為他們不知道自己為什麼會在那裡。但話說回來,很多人類也不知道自己為什麼要去聽音樂會。此外,這場音樂會的觀眾都做好了準備,因為他們的主人事前花了好幾天時間告訴他們,「我們要去看一場表演,而且是專門為『你』舉辦的表演,你一定會『愛死』它!」

隨著觀眾數量愈來愈多,現場的氣氛也愈來愈嗨。音樂節的工作人員開始發送水碗。會場周邊停滿了獸醫們的卡車,準備應付各種狀況。表演只有二十分鐘長,但當我看著狗狗與人類並肩聆聽音樂時,我幾乎從來不曾像當時那麼震驚。音樂會結束時,我發覺狗狗們幾乎整場都保持沉默,所以我說:「OK,現在全場的狗狗們,我們來大叫吧!首先是,小型狗們!」(『咿啦啦啦咿!』)「現在換中型狗。」(『哇嗚哇嗚!』)「OK,大型狗也加入!」(『嗚嗚嗚汪!嗚嗚嗚汪!』)整整五分鐘,全場的狗狗們都在拚命狂吠與嚎叫,只是為了好玩——只是為了找樂子——只因為他們辦得到。我心想:「我現在就算死了也了無遺憾,因為這是我所聽過最美好的聲音。」

我們後來在包括「布萊頓藝術節」在內等好幾個地方都舉辦過這種音樂會,也在紐約時報廣場的「午夜時分」(Midnight Moments)活動中辦了一場特別表演。「午夜時分」是一項為期一個月,每晚從十一點五十七分到午夜,在時報廣場的六十座巨大廣告看板上同步播放一連串藝術電影的活動。我的作品《犬之心》也是播放的影片之

一,為此我們在一個嚴寒的晚上,特地在時報廣場上舉辦了一場狗狗音樂會。由於電影裡其中一個故事講的就是紐約的狗狗們為執行監控任務而接受訓練,所以我們邀請了國土安全部的警犬部門來參加。數十名維安部隊的男性隊員帶著體型龐大的嗅彈犬前來,他們不停地扭來扭去移動身體的重心,不斷抬頭東張西望。我問其中一名隊員:「狗狗們怎麼回事?他們為什麼一直在動?」他說:「你知道的,他們是嗅彈犬,如果他們『停卜來』不動,那你才應該要擔心。」說完他突然當場僵住,指給我看一隻突然進入警戒狀態、看起來一動也不動的狗。

3

1 《為狗狗舉行的音樂會》,2016,布萊頓藝術節 (Brighton Festival),布萊頓,英國
2 《為狗狗舉行的音樂會》,2010,現場演出;雪梨歌劇院,雪梨,澳洲
3 《為狗狗舉行的音樂會》,2015,「午夜時分」(Midnight Moments);時報廣場,紐約,紐約州

在樂團裡演出

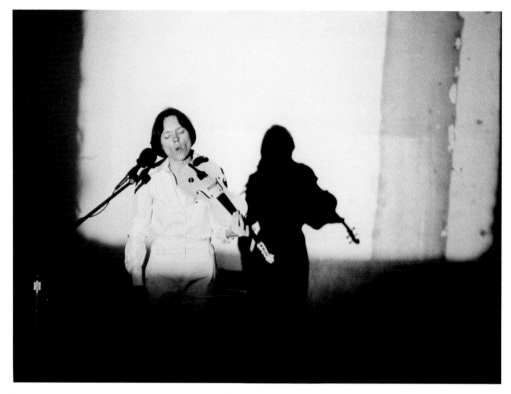

1

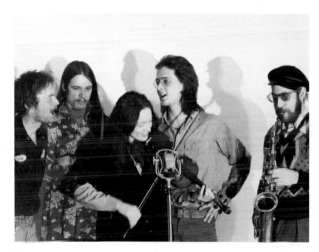

2

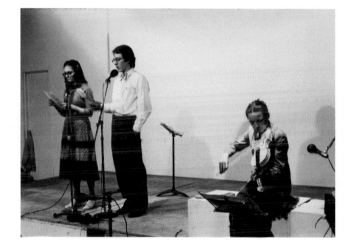

3

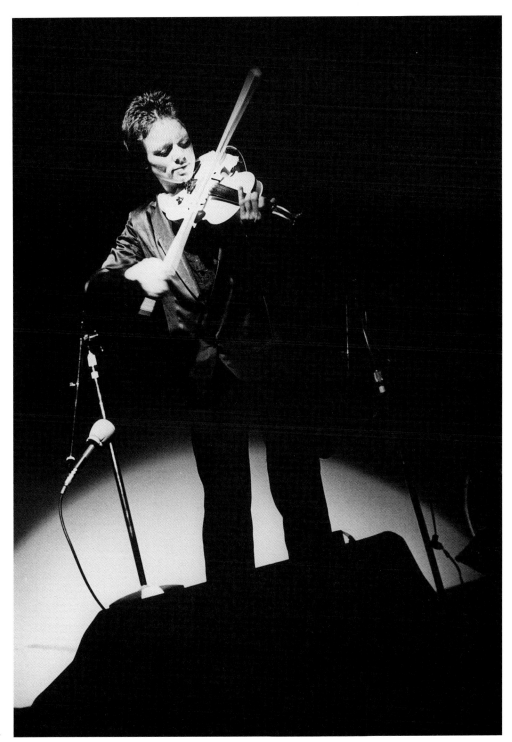

4

1 《線條之歌／波浪之歌》，
1977，現場演出；廚房劇場，
紐約，紐約州
2 《速食樂團》 Fast Food Band，
1975，與傑克·馬杰夫斯基 (Jack
Majewski，貝斯)、亞瑟·羅素
(Arthur Russell，鼓)、史考特·
強生 (Scott Johnson，吉他)、彼
得·戈登 (Peter Gordon，薩克
斯風) 共同演出；藝術大樓，紐
約，紐約州
3 《移動中的美國人：第一與第
二部》，1979，與潔若汀·龐提
斯及喬·科斯共同現場演出；廚
房劇場，紐約，紐約州
4 《美國新音樂節》 New Music
America，1979，現場演出；廚
房劇場，紐約，紐約州

巡迴演出

1

2

3

4

1~7 《家園》巡迴演出，2008（1）在音樂公園禮堂（Il Parco della Musica）的西諾波利廳（Sinopoli Hall）演出，羅馬，義大利；（2）在烏迪內的新喬凡尼劇場（Teatro Nuovo Giovanni）排演，義大利；（3、4）在薩拉戈薩主劇場（Teatro Principal）排演，西班牙；（5）在羅馬排演，義大利；（6）與貝斯手斯維里松、小提琴家艾文·康（Eyvind Kang）與鍵盤手彼得·謝瑞（Peter Scherer）在西班牙演出；（7）在布拉格排演；（8）與「奇蹟樂團」（Chirgilchin）一起演出，2006；布魯克林卡歡音樂節（Celebrate Brooklyn），布魯克林，紐約州；（10）在西班牙巴塞隆納的希臘劇場（Teatre Grec）與鍵盤手謝瑞、貝斯手斯維里松及大提琴家 Okkyung Lee 一起演出；（9、11）在雅典的希羅德·阿提庫斯劇場（the Odeon of Herodes Atticus）演出，希臘

5

9

6

7

10

8

11

1

2

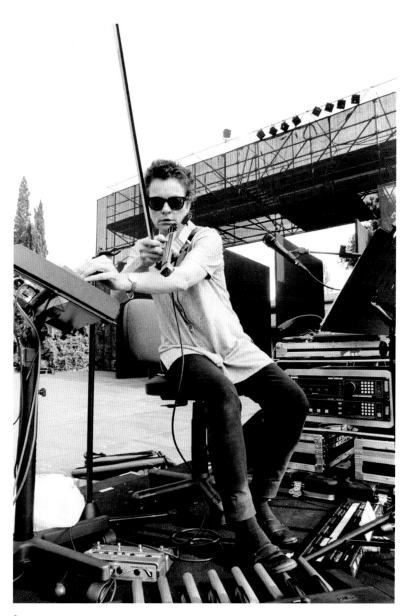

3

1~3 **《黃色小馬巡演》**，2002，下午跟路在一起排演，試著用
陽傘與冰塊讓電子設備降溫，希臘劇場，巴塞隆納，西班牙

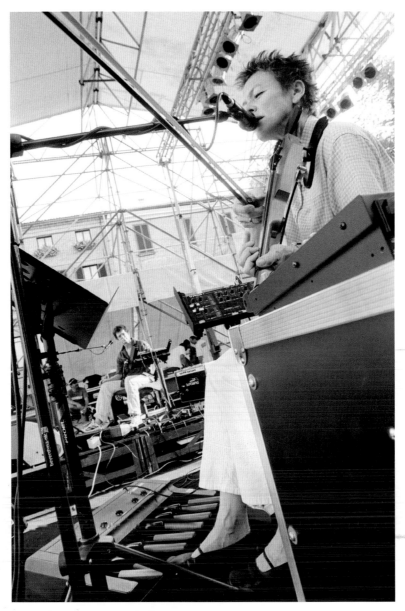

1

1、2《黃色小馬巡演》，
2002，跟我們的捕鼠㹴犬洛拉
貝爾一起排演，她和我們一起
巡迴演出了好幾次，希臘劇場，
巴塞隆納，西班牙

2

1

3

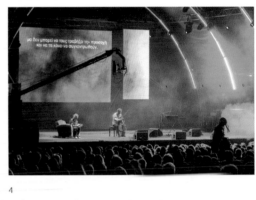

4

2

5

2012 年時，藝術家艾未未邀請我跟他一起譜寫和演奏音樂，我建議我們兩人都試著寫一首國歌，我寫美國國歌，他寫中國國歌。這場表演最後變成了《問候祖國》（*Greetings to the Motherland*）──這是關於我們兩國的長篇詩歌。

因為艾未未當時未獲准出國，所以他是以 Skype 視訊的方式現身，不過在舞台上使用 Skype 跟在家裡使用有同樣的問題：視訊會不停地卡住，音訊卻繼續播下去；接著訊號就突然中斷。

艾未未跟我們的樂團一起唱饒舌歌。觀眾多半是中國人，我們同時使用了英文與華文字幕。

6

7

1~5 **《未來二重奏的語言》** *Language of the Future Duets*，2016，SNFCC 音樂節現場演出，與魯賓・科德利（Rubin Kodheli）一起演出，尼亞科斯文化中心（Niarchos Cultural Center），雅典，希臘
6、7 **《問候祖國》**，2013，與艾未未合作，透過 skype 跟葛雷格・索尼耶（Greg Saunier，鼓）、道格・魏澤曼（Doug Wieselman，管樂）、艾文康（中提琴）與艾未未（透過螢幕）一起演出，光影藝術節（Luminato Festival），多倫多，加拿大

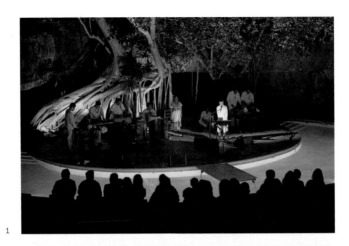

1

1、2 與當地音樂家在「宇宙學，時間整合」
(Cosmology Integration of Time) 活動中的一座
天然井中共同演出；詹姆斯‧特瑞爾 (James
Turrell) 的裝置作品 《光之樹》 Árbol de Luz，
TAE 基金會所有；聖佩卓奧奇爾莊園 (Hacienda
San Pedro Ochil)，猶加敦，墨西哥
3 《登陸》，2014，與克羅諾斯四重奏一起演
出，布魯克林音樂學院，布魯克林，紐約州

2

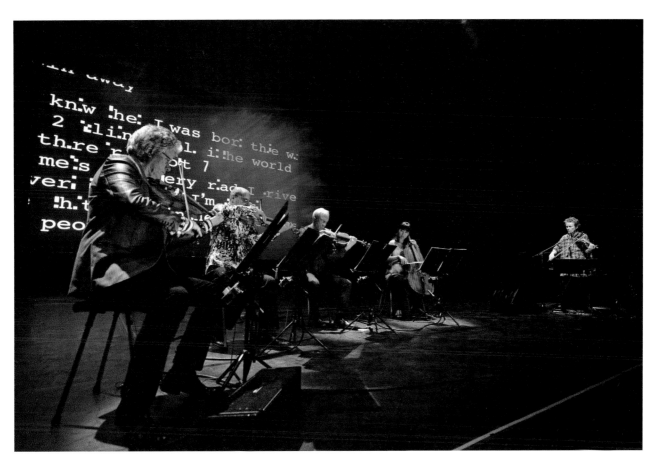

3

當你說謊言這個字時
你指的是當林肯跟趕赴
前線的士兵說話時
所說的那一種謊言？
說他們都會平安並在春天到來前
就可以活跳跳地回家？

又或者你指的是另外一種謊言？
天堂的十九顆星星
與它們所代表的相符，
堅定、易受騙與悲哀。

──《登陸》，2012

為狗狗舉行的音樂會

1

2

3

1~3 《為狗狗舉行的音樂會》，2016，現場演出；
雪梨歌劇院，雪梨，澳洲
4~6 《為狗狗舉行的音樂會》，2016，現場演出，
「午夜時分」；時報廣場藝術中心；時報廣場，紐約，紐約州

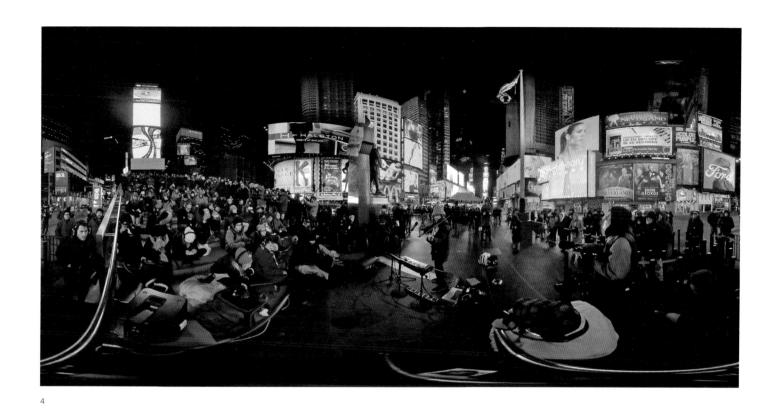

4

5

6

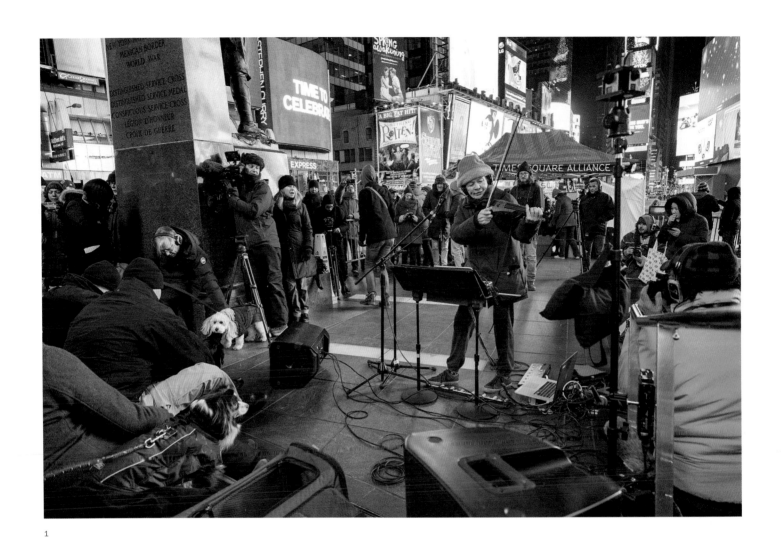

1

1 《為狗狗舉行的音樂會》，2016，現場演出，「午夜時分」，
時報廣場藝術中心；時報廣場，紐約，紐約州
2~4 《為狗狗舉行的音樂會》，2016，布萊頓藝術節，布萊頓，英國

2

3

4

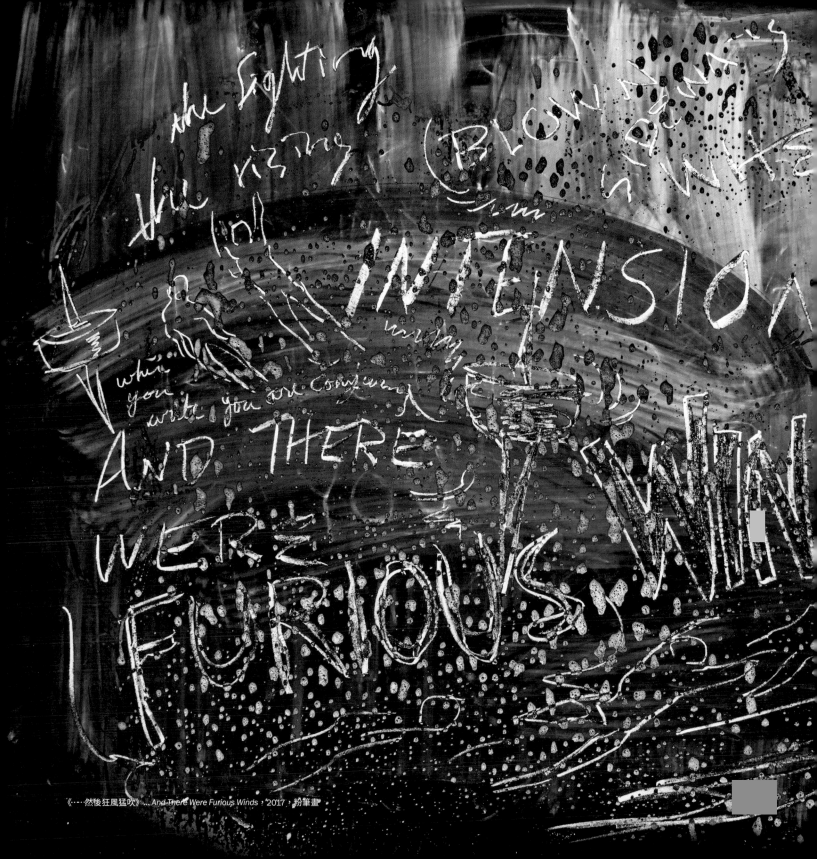

《……然後狂風猛吹》 ... And There Were Furious Winds，2017，粉筆畫

就像舞台劇結束時，所有演員都走到台前排成一列看著你，他們剛剛才在戲裡經歷了很可怕的事，現在他們卻都站在那裡接受你的鼓掌，現在又怎麼了？接下來會發生什麼事？然後火焰熄滅，我們走過的地方狂風猛吹。

——《牛羚》，1998

NASA 駐署藝術家，2003~05，
與兩位科學家及一具機器人
在　間奈米科技實驗室裡的鏡子前自拍。

從空中

打從孩提時代起，我就是個天空崇拜者。
我知道我是打從那裡來的，
有一天我也會回到那裡去。

——《犬之心》，2015

小狗萊卡（Laika）的模型，他是搭乘蘇聯
人造衛星「史普尼克二號」（Sputnik II）
被送進太空的第一個活體動物。

NASA駐署藝術家、《從空中》、《高空》

NASA 駐署藝術家

事情要從一通電話說起。我在錄音室裡一整天都很不順。一切都不對勁、荒腔走板。電話突然響起，一個聲音說：「哈囉，這裡是美國國家航空暨太空總署（NASA），我們想請你擔任首位駐署藝術家。」

我說：「你才不是什麼 NASA。」然後就把電話掛上。也許我是出於震驚與疑心才掛掉電話，但不論如何，我就是不相信他。一分鐘後，電話再度響起，他又重覆了一次邀約，我說：「駐署藝術家要做什麼？那在太空計畫裡又是什麼意思？」他說，他們也不知道是什麼意思，我認為那是什麼意思呢？我心想：「你們這些人到底是誰啊？」最後我決定接受這份工作，主要是因為這份工作沒有職務說明。我可以自己編一個。

在 2003 至 05 年間，我花了幾年時間，到不同的 NASA 中心參觀——例如巴爾的摩的哈伯太空望遠鏡中心、休士頓的任務控制中心、帕薩迪那噴射推進實驗室——就只是單純地作壁上觀。我遇到了許多平常不可能遇到的人——機器人工程師，太空人，設計師與奈米技術人員。

我所遇到的其中一位機器人工程師是負責設計超音速汽車。某天午餐時，他邀請所有人到一間大倉庫裡，參觀他所設計的新型車輛，車上裝了好幾組巨大的輪胎。這位工程師不斷繞著車輛打轉，解說車子的各種特色，就像汽車推銷員那樣一開口就停不下來。假如你把視線轉開一秒鐘，他突然就跳到了車頂上。他曾經是海軍海豹部隊成員，也是個登山高手；他不久前才冒著暴風雪登山回來，目的是運回一位去登山卻不幸在洞穴中身亡的朋友遺體。他跟 NASA 許多其他工作人員的生活與目標，都跟我在紐約藝術界裡認識的朋友截然不同。所以我就在 NASA 的各棟建築物裡隨意走動，胸前別著我的「駐署藝術家」胸章，上面還畫著一枚卡通火箭，結果沒人感到有興趣。沒有半個人問我，我在那裡做什麼，或者說，「駐署藝術家？唔，我們有這種職務？」我並沒有把這種態度放在心上，因為大家似乎都極認真工作，到處都貼著日程表與期限的公告。

藝術家與科學家

我在 NASA 學到的其中一件事，就是藝術家與科學家之間的共同點，遠比我以為的更多——因為科學家也不知道他們在尋找什麼，而我們處理這個狀況的方式也很類似：我們有一種直覺，接著製造某件事物，然後再問：「這是什麼？這個東西能做什麼？」我們也必須設法想出某種使用它的辦法——或者最起碼——也得找個地方放置它。

接下來我們要面對同樣的問題：怎麼知道工作已經完成？假如要知道工作已經完成，你得先知道自己在做什麼。

只有奈米科技人員有時間跟我說話，對於何時才知道工作已經完成這個問題，他們也是最優秀的理論思想家。在這個問題上，他們經常會引用愛因斯坦的話，還說愛因斯坦捨棄了不少自己的重要理論。為什麼？因為他說它們「不夠美。」這又是什麼意思？愛因斯坦到底想尋找什麼？「美」對他的意義何在？

1、2
在 NASA 駐署期間
所拍攝的照片

我們一邊走來走去，一邊共同深入思索這個問題。我們推測，有一部分的答案很可能是對稱。而我的疑問是，對稱跟美究竟有什麼關係。這種關於美的標準是否源於我們身體的對稱性——我們的雙眼、雙耳、雙腿，以及分為兩塊區域的大腦？兩個類似的東西為什麼那麼美？即使並不相似的兩種東西，也有許多美感的方式能使其產生關聯。一種東西可以很巨大，另一種則可以很渺小。兩者之間的關係也可能是催化性的或象徵性的。兩個一模一樣的事物為什麼比單一事物更好？

比方說，這個對稱的概念如果拿到日本，就不再顯得那麼理所當然。相對於押韻、隱喻及比較，日本的形式是俳句。它既非關於月亮和六月，亦非拿人與玫瑰相比。俳句所召喚的是單一的時刻或者單一的意象。

春。一陣狂咳
擊垮了那操偶師
池冰消融中。

1

藝術與科學

我很快就明白，在 NASA 進行藝術創作有點多餘，因為他們早已在設計規模龐大的藝術計畫，例如通往太空的樓梯，這是位於太平洋正中央，一系列由奈米碳管（有點像是生物、會自行生長的電子裝置）所打造、層層堆疊的電梯。太空旅行最昂貴的部分，就是把重物抬離地面、脫離重力時所必需的爆炸。因此解決的辦法就是打造一台層疊

式電梯，接著用樓梯把火箭升到空中。當你抵達最頂層平台後，你只要把火箭開走就行了。沒有轟隆隆的爆炸！這座樓梯既壯觀又充滿創意，沒有任何一位策展人需要解釋，為什麼這道樓梯該成為一項國際藝術展覽的主角。

我在 NASA 期間做過最瘋狂的討論，是關於一項把所有製造業搬離地球的計畫。這項計畫的時程表是五千年。計畫的目標是把所有污染物的製造過程搬離地球，重新把工廠安置到月球上，再把成品運回地球。這項計畫結合了高度的污染控制、移除並且再處理所有的放射性物質、逆轉氣候變遷及污染，理論上可讓地球回復到人類出現之前的狀態。

火星綠化計畫

NASA 另一項目標遠大的烏托邦計畫，則是火星的綠化。我得知這項計畫時，正好身處在一間被一大片長數百英尺的白板所環繞的房間裡。白板上寫著為期一萬年的時間表，以及火星綠化計畫的說明。計畫的目標，是要把足夠的空氣、植物和水送上火星，以便我們在某個遙遠的未來抵達火星之前，能夠讓火星變得適宜人類居住。事實上，我們未來必然得去某個地方，而火星則是最可能的地點。而既然我們現在對於照顧星球已經知之甚詳——我們也打算照料火星。

探測車登陸火星

在「精神號」與「機會號」機器探測車被打造、測試以及送往火星的這段期間，我都在 NASA。這些探測車的大小跟小型卡丁車差不多，每當設計師把它們拿到停車場上試車時，我都會跟在後面。

前往火星真的非常困難。日本曾在 1998 年嘗試過一次火星任務，但探測器還沒抵達火星，燃料就已耗盡。2003年英國的「小獵犬 2 號」順利降落在火星上，太陽能板卻未能順利運作。火星在三億英里之外的地方，前往要花上六到八個月的時間，端視探測器發射升空的地點而定。

「機會號」與「精神號」分別在 2003 年被發射升空。在「精神號」預定在火星登陸的那一天，所有的工程師與設計師都聚集在一間大會議室——大概有兩百人，每個人都曾負責設計探測車與火箭的零件。裡面很可能沒有人真的知道整項任務是如何進行的。

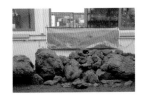

2

因為火星上沒有攝影機，我們全都緊盯著一面大螢幕看，上面有一連串的數字，顯示登陸器的狀態與進展。突然間，這些數字開始快速閃動。接著它們就固定在一個顯示登陸器已經進入火星大氣層的模式中。接下來的數字顯示，降落傘已經打開，登陸器正直直地朝火星地表下降。再來的數字則證實了撞擊。登陸器已經精準降落在工程師所預測的位置上。它打滑、翻滾之後停住。登陸器自動打開來，小小的探測車朝著太陽張開太陽能面板，開始替電池充電。接著它滑下斜坡，開始拍攝三百六十度的高解析火星影像，並把它們傳回到地球。在場所有人都同時深吸了一口氣，「啊——」人類製造出了這一切。

在「精神號」登陸火星數週後，NASA 與探測車之間的通訊忽然中斷。同一批工程師與設計師當中，有許多人又再聚集在大會議室裡。一長串的數字完全停住不動。我們坐在那裡好幾個小時，緊盯著這些卡住的數字。大家心裡開始有數，「精神號」恐怕已經故障。但接著數字突然又抖動了一下，然後開始快速跳動。「精神號」又回來了。

我想，NASA 請我來擔任駐署藝術家，是因為我是一位多媒體藝術家，他們認為我可能會想出什麼聽起來很吸引人的高科技計畫，比如把光線從一枚人造衛星彈射到另一枚衛星上，照亮月球的暗面之類的。所以當我告訴他們，我的計畫是寫一首長篇詩歌時，他們的臉色大變。「一首詩？你為什麼想要寫一首詩？」我試著再解釋一遍。「一首長篇史詩。」我努力說明。但這似乎仍然無法激發他們的想像力。最後我還是寫下，並且演出了這首我稱為〈月亮的盡頭〉（*The End of the Moon*）的詩。

3

1 在 NASA 噴射推進實驗室，帕薩迪那，加州
2 製造與測試機器探測車「精神號」與「機會號」；噴射推進實驗室，帕薩迪那，加州；擔任 NASA 駐署藝術家，2003~05
3 夏普山（Mount Sharp），火星

1

2

3

4

5

7

8

9

6

1~9 NASA 駐署藝術家，2003~05，噴射推進實驗室，帕薩迪那，加州；任務控制中心，休士頓，德州；哈伯太空望遠鏡，巴爾的摩，馬里蘭州；(4) 噴射推進實驗室的火箭，帕薩迪那，加州

巴爾的摩的太空望遠鏡

我所見過最美麗的影像之一，是《紐約時報》頭版上的一張照片，照片裡有巨大的高塔狀積雲，明亮的穗狀光柱從雲中穿出。看起來像天空的部分是粉紅色及淡粉藍色的。圖說裡寫著：「星球正在外太空誕生。」在我擔任駐署藝術家期間，我也在哈伯太空總部待了一陣子，並且有機會跟負責分析望遠鏡傳回的資料、再使用這些數字製作出影像的工作人員談話。我說：「那麼，這些是外太空實際的顏色嗎？我是說，外太空看起來真的是粉紅色與藍色的嗎？」一開始他們的回答避重就輕，例如：「嗯每張照片在某種程度上當然都是一種詮釋……」我又問：「但你們有可能使用完全不同的色彩範圍嗎？把那種粉藍色詮釋成灰色，或者把粉紅色變成褐紫色？我的意思是，你們到底是怎麼決定使用這些顏色的？」

他們答說：「呃……我們以為大家會喜歡這些顏色。」我說：「你們以為大家會喜歡這些顏色？然後我才是那個被他們稱為駐署藝術家的人？你們難道不知道，這樣做是在愚弄大家嗎？我的意思是，他們可能對外太空產生完全錯誤的想法。因為那看起來實在太完美了！它看起來像是一幅提也波洛（Tiepolo）的畫作！根本就像是一幅關於……關於……天堂的畫。」

我應該要說明一下，雖然我是 NASA 的首位駐署藝術家，但也是最後一位。連串的刪除預算案，砍掉了許多沒有直接與特定技術或軍事應用性的實驗性計畫，駐署藝術家的計畫也跟著宣告中止。此外，國會與 NASA 之間一向喜歡互別苗頭，而且各自有動機難料的不同目標。

自此之後，我一直在多方遊說希望能重新恢復這項計畫，這不是為了我自己，而是想讓其他藝術家也有機會成為 NASA 的一份子。我認為藝術家與其他人的觀點截然不同，因此白宮、最高法院與國會也都應該設有長駐藝術家的職務。既然我們已經有國防部、衛生部與教育部，何不也設置一個藝術部？

1

你知道我喜愛星星真正的原因嗎？
那是因為我們無法傷害它們。我們不能焚燒它們。
我們不能把它們融化或者讓它們氾濫。
我們不能淹沒它們。或者把它們炸毀。
或者讓它們熄滅。
但我們仍然伸手想要摘取它們。

——《未來語言》The Language of the Future，2015

1 哈伯太空望遠鏡所拍攝到的星球的死亡
2 哈伯太空望遠鏡在銀河系船底座星雲（Carina Nebula）所拍攝到的星球的誕生
後頁 哈伯太空望遠鏡所拍攝到的星球

《**犬之心**》，2015，高畫質錄像，75 分鐘；停格畫面

我住在曼哈頓市中心，緊鄰著西城高速公路，旁邊就是一條通往市區的主要隧道。過去三年來，我住的街角已成為一個警察檢查站，路上到處都是警笛聲與路障。

在橘色警報期間，會有大批警車車隊高速衝上公路進行訓練演習，而藏身在對街碼頭終點的則是新的聯邦調查局總部。

因此這陣子我都試著盡量遠離城市，也常進行長達十天的健行。

去年春天，我決定到山上去，我的想法是帶著愛犬洛拉貝爾一起旅行，花時間跟她好好相處，並且進行一項實驗，看看我能不能學會跟她說話。我聽說捕鼠狾可以聽懂大約五百個字，我想試試到底是哪些字。

狾犬是工作犬。他們最關心的就是安全，而且從一開始就是被培育為保護邊界的犬種，所以他們總是在經常檢查周邊界線，尋找任何可疑的洞穴或牆上的破口，那些微小的異常現象。因此洛拉貝爾每天都會檢查錄音室周圍的環境。

她也會做一點牧羊的工作，每當有陌生人進到房間裡，她會用鼻子碰碰他們的膝蓋，盤點一下人數，接著她會把雙眼緊盯著門口，追蹤人類進出房間的動態。

但假如有人離開房間，而她又不會算減法，（我們來算算看，十減一會等於……？）所以她只能從頭重新再點一遍。這是個非常耗時的工作。

我帶著洛拉貝爾來到加州北部的山區，一間鄰近一所禪寺、與世隔離的小木屋。他們每隔幾天會從禪寺送食物上來，不過我們從來沒遇見任何人。麵包、蔬菜及其他必需品，每隔一陣子就會突然出現在大門旁邊，對於我所要進行的實驗來說，這真是個理想的環境。

那時是二月，山上開滿了細小的野花。每一天都如此美好——我們起床，走到戶外，風景如詩如畫，四周一片祥和。廣袤的天空高高在上，稀薄的淡藍色空氣，老鷹在空中盤旋。

所以，我們每天早上都會出門走路，結果美景或多或少地阻礙了實驗的進行。山上實在是太美了，我早就把整個計畫都拋諸腦後。我壓根就沒有想到這回事。

大多數的日子，我們會往山下走好幾個小時來到海邊，一路上幾乎從來沒遇過半個人。洛拉貝爾會在我前方的步道上小跑步，檢查環境，做一點先遣工作，執行一下偵察任務。

有時候出於好玩，她會故意落後，躲在一塊岩石後面，我會掉回頭往上走，一邊叫喚她的名字。這時她會從石頭後面跳出來，拚命狂笑。

然後我們會繼續往前走，四處閒逛，觀察植物，再躺下來嚼幾根紅蘿蔔當零嘴。

偶爾我會從眼角瞥到，有美洲鷲在很高很高的空中懶懶地盤旋著。我沒有多想。然而有天早上牠們突然出現——立刻就俯衝到我面前，我在還沒看到牠們之前，就已經先聞到了牠們的味道——那是一股野性、極其濃重的臭味，就像某人嘴巴裡非常非常難聞的口臭。

我剛一轉頭，牠們正從空中急墜——像直升機那樣垂直降落，並在洛拉貝爾頭上張開利爪。

牠們就這樣在空中懸停，看起來似乎不可思議。然後我才意識到，牠們在半空中停住，是因為牠們正在改變計畫。從兩千英尺高空看起來像是隻小白兔的白色物體，結果竟然太大了一點，沒辦法從脖子那裡直接抓起來。牠們在空中暫停片刻，試著評估、計算、想要搞清楚狀況。

接著我看到洛拉貝爾的臉。她露出一種前所未見的表情。首先是她意識到自己變成了獵物，這些大鳥是要來吃她的。再來是一個全新的念頭。她發現這些鳥可以從空中殺過來。我是說，我怎麼從來沒想到這一點！我現在得要為另一個超過一百八十度的空間負責。不只是底下的這些東西——小徑、植物的根、樹木還有道路和海洋。而是連這邊也要包括在內。

此後我們在山裡行走時——當我們走在步道上的時候——她都會一直回頭看，一邊小跑步一邊把頭抬得高高的。

她走路的步態也完全不同了，看起來真的很怪。她的鼻子不再緊貼著地面追蹤氣味，而是高舉、直立著——嗅聞、取樣、掃視眼前那道天際線——好像空氣有什麼不對勁似的。

我心想，以前我在哪裡也見過這種神情？然後我恍然大悟，在九一一攻擊案發生後，我曾經在紐約鄰居們的臉上見到過，當他們突然意識到：首先，攻擊可能來自空中。接著是：從現在開始就會是這樣。一直都會是這樣。我們已經通過一道門，再也沒辦法回頭了。

——《犬之心》，2015

《**犬之心**》，2015，高畫質錄像，75 分鐘；停格畫面

高空

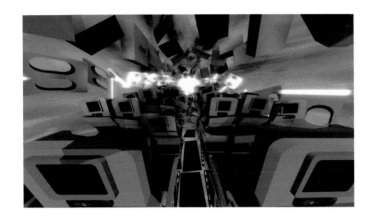

在《高空》（Aloft）裡，一架飛機緩緩地解體，觀眾被留在半空中飄浮著。觀眾可以用虛擬的雙手去碰觸和抓住上面寫有文字與故事的物體。在其中一個場景裡，雙手會變成蹄子。

《高空》，與黃心健合作，2017，VR 裝置作品

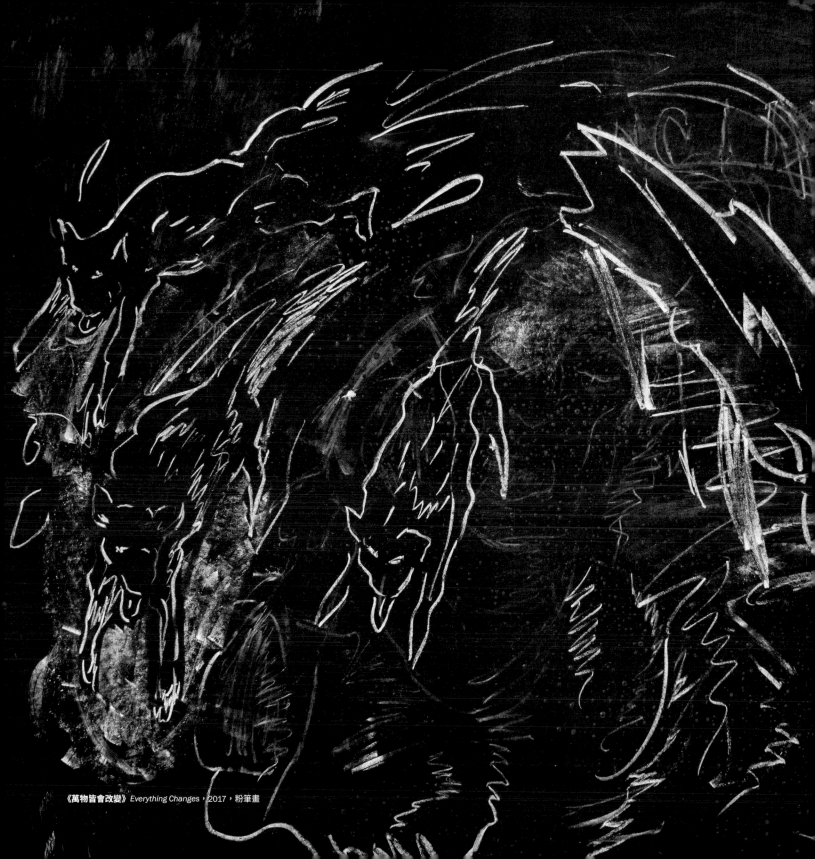

《萬物皆會改變》 *Everything Changes*，2017，粉筆畫

迪耶哥曾經在現代藝術博物館當過警衛。他做的是夜班。他的工作就是在館內巡一圈，告訴大家該離開了。或者照他的說法，是把觀眾從觀賞藝術的出神狀態裡拉出來。

如果有人站在一件作品前長達數小時，他會跳到他們面前，啪的一聲彈響手指，然後說：「該走了……該走了……該走了……」

——《該走了（獻給迪耶哥）》Time To Go (for Diego)，1977

2016 年跟策展人大衛・德布拉西歐（Davide de Blasio）一起
參加「**身體的與共**」（The Withness of the Body）展覽開幕式，
這是「修道院製作」（Made in Cloister）的首場展覽，「修道院
製作」是德布拉西歐在義大利拿坡里所設計的空間。

該走了

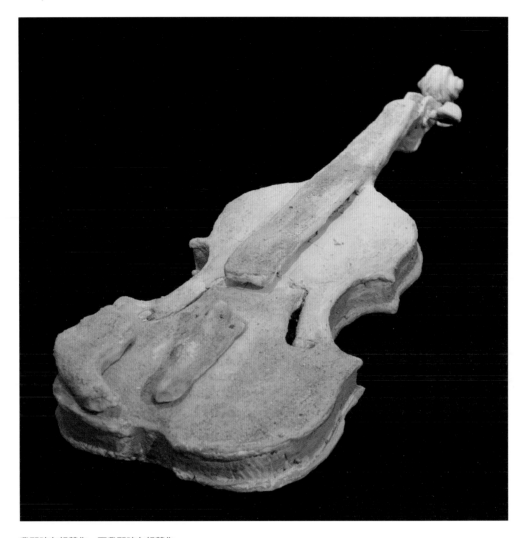

我那時在想著你。而我那時在想著你。
而我那時在想著你。
然後我就再也不會想著你了。

——《妄想》，2010

《音樂的甜美》 *The Sweetness of Music*，2011，
泥漿、黏土與愛犬拉貝爾的骨灰，23 × 8 × 3 英寸，重 7 磅

月曆、日記、《犬之心》、《夢》、「身體的與共」

填字謎遊戲

在哥倫比亞大學研究所研習雕塑期間，我使用的素材是報紙。我的工作室在哈林區，手邊最容易取得、也最便宜的材料就是報紙。街角的報攤會販售西班牙文、華文、波蘭文與俄義報紙。我幾乎每天都會一次買好幾份報紙。有時候我把它們搗成泥之後，再塑成書本形狀的磚塊。我也會製作 X 形的磚塊，再在地板上把它們排成月曆。

另外，我也用報紙的頭版做出一系列的織物。我把《紐約時報》的頭版裁成細長的橫條，再把《中國時報》的頭版裁成細長的直條，然後把它們編織在一起，變成碎裂的縱橫填字謎。我每天都把當日的報紙紙漿形塑成手印（mudra）。在印度教與佛教的傳統中，手印是用雙手比出一種象徵性的手勢，代表一種想法、概念或詞彙，比如「記憶」、「時間」、「船」或「監獄」。最後做出來的形狀，則是每一種手勢的負空間。其他的報紙作品則包括代表了週、月與年的紙磚堆或地板布置，就像立體月曆一樣。

許多作品都是以日記為中心。1974 年的《風書》（Wind-book）是一本厚厚的書，裡面記錄了我的夢境日記，再加上一連串房間的照片。這本書被放在一個展示櫃裡，櫃子兩邊裝上了風扇。風扇會把書頁往前與往後吹動。《我口袋裡的空無》（Nothing in My Pockets）則是我在 2004 年的幾個月裡，每天為法國廣播電台錄製的一段錄音日記。

一個關於一個故事的故事

幾乎我所有的作品——不論是故事、歌曲、繪畫與現場表演——主題都是關於時間。如何讓時間停止，如何讓它延展，如何讓它以新的方式移動。《犬之心》是我接受德法公共電視台（Arte）邀請所創作的，這是一系列由藝術家談論自己作品的其中一部影片。其他的影片，多半都以旁白與影像為主，例如晃動的燭火及 iPhone 蒙太奇。這些影片也經常引用到傅柯與布希亞的名字和理論。

我從 2012 年開始製作這部影片，接著停頓了一整年。我以為委任作品的專員可能已經忘了這個計畫，因為我沒有受到任何必須提交不同版本或粗剪的壓力。這讓我有更多餘裕，得以用從容的步調製作影片，幾乎把它當成一種嗜好去做。我決定，因為我的作品總是把焦點放在故事及其運作的方式上，所以故事本身將成為這部影片的主題。

《犬之心》一片裡的核心故事是《一個關於一個故事的故事》（A Story About a Story）。跟大多數人一樣，當被別人問到「你小時候是個什麼樣的小孩」時，我也有一兩個故事可以拿出來說說。《一個關於一個故事的故事》就是其中之一。這是一個關於我十二歲那年在游泳池邊炫技的故事，我從高台跳板上做了一個空翻下來，但卻沒能跳進泳池裡，結果造成脊椎骨折。接下來幾週，我都住在醫院的小兒創傷外科病房裡，跟燒燙傷患者住在一起。在故事裡，我作弄那些告訴我我再也沒法走路的護佐跟醫生們。出院以後，我穿著笨重的鐵衣長達兩年。

幾年前有一次，我正說這個故事說到一半，突然間我好像又重回到醫院裡——就像當年那樣。我記起那個病房，以及病房在夜裡的聲音。我想起所有病童的哭泣與尖叫聲——還有病童垂死之際所發出的悶響。然後我又記起了其他的部分：濃濃的藥味、皮膚燒焦的氣味，以及我當時有多麼害怕。

我這才明白，因為這個故事我已經說了很多次，所以說故事本身就是一種忘卻故事真相的辦法，唯獨聲音能夠把記憶保存下來。而這個聲音不知如何被儲存在我的腦海深處，直到我能夠把故事的全貌轉化成文字為止。

I w's. thinking of uu aid I w's. thing of ou aid I w's. thinkin' of you and ben I w'n'! thinking of you ymore.

在那一刻，我也同樣理解到，我花了這麼多年述說這個故事，彷彿我仍是那個自信滿滿、自我中心的十二歲孩子，那個原始的敘事者，而那個孩子卻一直沒辦法描述——或甚至記起——那些哭泣的聲音。我們只能述說我們有能力述說的故事。

《犬之心》的核心問題是：故事到底是什麼？它們是怎麼製造出來的，又是如何與為何被述說？假如你忘了它們會怎麼樣？假如你太常說這些故事的時候又會如何？

在整個拍片與剪輯的過程中，我都用大衛·福斯特·華萊士（David Foster Wallace）的句子「每個愛情故事都是鬼故事」（Every love story is a ghost story）作為暫定片名，幫助我聚焦在我想說的事物上。我在片中引述的其他作家，還包括了維根斯坦對於語言能夠創造世界的看法，以及齊克果對於日子必須在前瞻中展開，卻只能透過回顧來理解的洞見。我同時還引用了我的圖博上師明就仁波切（Mingyur Rinpoche）的話：「你應當練習在並非真正悲傷的情況下去感受悲傷。」我費了好幾年的工夫，試著想出該怎麼做到這一點。然而在另一方面，對我而言，身為藝術家與佛教徒，基本上是同一種練習。這兩者都不涉及教義、理論、規範與道德架構。它們只關心一件事：保持覺察——在這個例子裡，則是要能夠分辨覺受與存有的差別。

《犬之心》的中心是一本書，也就是《圖博度亡經》（Tibetan Book of the Dead），受到丈夫去世的啟發，我花了將近一年的時間，仔細研讀這本書。影片中有一段把許多不同影像快速剪接在一起的蒙太奇，代表著中陰的各種階段與面向。根據佛教信仰，中陰指的是能量或意識會在死後四十九天內崩解，準備進入另一種生命形式。這本書也詳盡描述了各種幻覺，以及經常彼此矛盾的知覺。

《犬之心》，
2015，高畫質錄像，
75 分鐘；停格畫面

全片中也有好幾段使用 ERST 做出的高速文字影像。我把這些加進片中，是為了要表現我所謂的「思想流量」的速度，當我們體驗、聯想、記憶與預測時，那些在我們腦海中一閃即逝、經常不諧調的片語及意象。語言、斷裂的資訊、技術與監控也是片中的部分主題。片子裡有一大部分是使用各種小型數位攝影機所拍攝，例如 iPhone、空拍機與 GoPro，而且也收進了一部分由家人所拍攝的 8 毫米家庭電影。

這部片的開頭，是我母親臨終前的演說。她是個自尊心很強、十分拘禮的人，一直要等到八名子女全都到齊，她才開始演說。她一開口，彷彿正要走向一支麥克風，對著台下的大批觀眾發表演說一樣。「謝謝你們過來！」她煞有介事地揮舞一隻手臂。她開始談起自己的人生，但當她說話時，句子開始斷裂，到最後她變成用牛頭不對馬嘴的簡短片語，對著似乎聚集在天花板上的動物們說話。

她的遺言
我站在她臨終前的那個房間裡。她正用一種我從沒聽過的高亢陌生聲音說話。「天花板上為什麼有那麼多動物？」她說。

你此生所說的最後一段話是什麼？在你化為塵土之前，你所說的最後一段話是什麼？

當我母親死去時，她正對著聚集在天花板上的動物們說話。她溫柔地跟他們說話。「你們這些動物。」她說。

她的遺言，全都散漫無章。各式各樣的思路，她一直很想去的地方。「別忘了你現在在醫院裡。」我們不斷提醒她。她舉起手。「謝謝你們。非常感謝。這是我的榮幸。」

她再試一次。「能夠參加這個實驗，這真是我的榮幸……這個經驗……你和你的……你……家人……你……所以……這真是……這真是……。告訴動物們……告訴所有的動物們……」她說。

這是一次朝聖嗎？朝何而去？我們面向何方？我們面向何方？非常感謝你生下了我。

時間不多了

如何替故事收尾，通常才是最困難的部分。我寫過很多則關於死亡的故事，不只是因為我對死亡感興趣，而是因為那是一種無須多做解釋，就能讓故事結束的方法。結局常常是不自然的、武斷的。我對於設計故事的結局感到棘手，也正是我的演唱會從來沒有中場休息的原因，因為這樣你就會有兩個開頭跟兩個結尾。時間與時機的大師高達說：「一個故事應該有一個開頭、一個中段與一個結尾，但不一定要按照這個順序走。」

時間與時機

在我所參加過的許多表演與展覽中，其中一項重要的主題就是時間。為了要呈現這一點，我發現時機是其中關鍵。我已經因為某種暫停的形式而變得有名。我說有名是因為，我發現別人對我的戲謔式仿作裡總是充滿了暫停。暫停並不是我刻意去做的一件事，但我喜歡在歌曲和故事裡，以一種對話與即興的方式去使用語言，這也表示裡面會有許多停頓與開始。當然了，暫停與沉默也分成很多種——比如當你發現自己說了蠢話之後的沉默，有人用俄語快速對你說了一大串話之後的沉默，或者你在告訴另一半自己愛上了別人之前的沉默。時機適當的沉默，可能充滿了意義——沉默可以為一段流暢的語話添加恐懼、懸疑、幽默、懷疑，以及幾乎其他任何意義。

時間是長的還是寬的？

史蒂芬·霍金（Stephen Hawking）對於資訊，以及資訊消失時跑到哪裡去，有他自己的一套理論。根據他的理論，當一個黑洞內爆時，所有關於已消失物體的資訊，就會開始滑進一條無限長的隧道裡。所有的數字、計算與誤差，都會在一股巨大的旋風裡不停旋轉。

所以問題是這樣的：時間是長的嗎？還是寬的？事情會變得更好，還是會變壞？我們可以重頭再來過嗎？

我曾在 1991 年訪問過約翰·凱吉，跟他聊了很久。我注意到他似乎是個非常快樂的人。他當時七十九歲，總是一直微笑。很多老年人到了那個年紀，常常心情不好，他卻不會。我原本應該代表一本佛教雜誌請他談談關於音樂以及資訊理論的問題，不過我真正想知道的卻是，他認為事情會變得更好或者更壞。

但這似乎是個奇蠢無比的問題，我實在不敢開口問他，所以一直在兜圈子，說出來的句子像是，「根據演化理論，假如讓現代馬與史前馬一起賽跑的話，現代馬會跑贏，因為速度更快也更有效率。它已經適應了環境，我們也像那樣嗎？可是在另一方面，根據理查·道金斯（Richard Dawkins）的理論，這個例子是有問題的，因為比方說，如果會噴火的動物經過演化而生存下來，這本來可能是件好事。如果你能夠呼呼呼地噴火，就能當場烹煮食物，那可能會很方便。或者我們也可能演化出覆有石綿的鼻腔，這樣鼻子就不會被燒焦，那麼……」我停了下來。

最後凱吉說：「你到底想說什麼？」我說：「事情會變得更好——還是會變得更壞？」他只稍微遲疑了片刻，然後說：「喔會變好。會變好很多。這我很確定。問題只在於我們看不到。因為它發生的速度太慢。」

打發時間

我最喜歡的書之一，是湯姆·霍奇金森（Tom Hodgkinson）所寫的《悠哉悠哉過日子》（*How to be Idle*），主題是關於工作，以及我們為何要工作。我認為這是個值得思考的議題，尤其是假如你住在任何一座媒體城市裡，人們見到你的第一件事就是問：「你是做什麼的？」

我喜歡這本書，因為作者建議，如果你明天有一個重要的工作期限，而且這個期限對於你的職業生涯發展至為關鍵，那你何不乾脆去睡個長長的午覺？或者到河邊散步，或者跟朋友喝杯啤酒？如果你也跟我一樣沉迷於工作，你會開始結巴，「可是……可是……我明天有個截止期限，而且非常重要！」然後他會替你舉個例子。比如當你生了

病，又生活在二十一世紀媒體產業的社會結構當中，你或多或少會被期待要抱病繼續工作，而非花點時間去生病和復原。

他引用了一個英國報紙標題：「英國今年因疾病而損失了兩億個工時！」他說：「等一下，你什麼時候欠了英國你的工時，現在他們工時短少，卻把部分責任怪到你頭上，只因為你生病沒法去上班？」他又問：「你到底是為了誰而工作？」

期貨與尚不存在的事物
不久之前，我們開始買賣還不存在、尚未被製造出來、而且可能永遠也不會被製造出來的事物。但話說回來，的確是有那麼一丁點機會，它們可能會在未來的某一天被製造出來。就是這麼一丁點稀少的機會，才能讓市場不停轉動，讓賭徒願意繼續下注，並且鼓勵某些人使用這些財務模式來打造自己的生活，把生活建築在世上最容易轉瞬成空的事物上：希望與夢想。

夢
我許多的裝置作品、影片、現場表演與故事都是關於夢境。在我六十三歲生日那天，我突然意識到，我此生睡眠的時間已經長達二十一年——或者相當於我三分之一的生命。這也表示，我的夢也終於滿了二十一歲，已經是個成年人，可以——假如她想要的話——喝酒、開車、攜帶槍枝，或者在任何一州投票。這件事不知怎麼地讓我感到非常不安，因為我通常都覺得自己時間不夠，還沒有達到足夠的成就。時間的相對性以及現實的多變本質，一直都是我大多數作品的主題。

會說話的枕頭
「會說話的枕頭」（the talking pillows）是一系列裡面裝有媒體播放裝置與喇叭的枕頭。聆聽者得把頭靠在枕上，才能聽見故事或歌曲。

1

你知道這些夜晚，當你沉睡之際，外面一片漆黑，四下寂靜，你沒有作夢，一切歸於黑暗。這就是原因。因為在這些夜晚，你已經離開。在這些夜晚，你身處於別人的夢裡。你正在別人的夢裡忙著。

有些東西只是照片，它們是你眼前的景象。現在別看，我就在你身後。

——《別人的夢》 *Someone Else's Dream*，1992

夢記
打從十二歲起，我就開始記錄自己的夢，現在大致收錄於《夢記》（*Dream Diary*）中。我在巡迴演出期間的夢尤其詳盡、鮮明且強烈。以下是幾則收進《夜生活》（*Night Life*）一書，並且配上了插圖的夢記，它們是來自 2006 年的一場巡迴演出。因為我每晚都要表演同一場單人秀，我自己的黑暗私密劇場慢慢地接管了一切。有時我把夢境用 ERST 的符碼記錄下來。大部分的夢原本就已似乎是某種密碼。夢的訊息隱晦難解，卻又能縈繞不去，這種存在於肉體與心智之間的神祕語言一直讓我深深著迷。

十月十四日
有一組人來到我的工作室，說服我，他們可以把我所有的影片與錄音檔案數位化，再儲存到活生生的植物裡。我覺得這個提議很有商業頭腦，所以決定就這麼辦。

十月三日
我正參加一場脫口秀。「我好愛你的新書！」主持人說。我根本沒有寫書，但我努力配合演下去。主持人對於我連自己的書名都不太清楚似乎很失望。

十月五日
我正在一個房間裡，裡面有一堆舊衣服，都是我小時候穿過的。我找到一件非常小件、已經長了霉、上面都是泥巴的工裝褲，硬擠著穿了進去。它看起來像是在還有農夫的時代，農夫們會穿的那種衣服。在還有農場的時代。

十月十八日

巴布叔叔在那邊，他已經死了三十年，他說：「沒錯我現在是個水手了。沒錯是真的，我以前是農夫之子，不過現在我會永遠在海上過活。」他的眼睛明亮。他的雙手與褲子上都是油漆。沒錯，只有在睡眠裡，你才會學到如何原諒，如何放手。死人躲在他們的藏身處。世界不斷地旋轉。沒錯，睡眠能讓人溜之大吉。不過話說回來，生命不也是如此。

十月十九日

有一朵跟曼哈頓一樣大的雲，正飄浮在曼哈頓的上空。這朵雲的形狀也跟曼哈頓一樣，而它正飄浮在曼哈頓上空。你怎麼會像剛剛去看了場電影那樣，向我敘述你的夢境？彷彿這個夢根本不是由你自己捏造的，而且還是在黑暗裡捏造出來的一樣？

身體的與共

2016 年的夏天，我在拿坡里的一間大型修道院舉行了一場畫展，這間修道院剛剛才被改建為藝術空間。我展出了數張畫作、日記圖畫，以及一系列十張大型炭筆素描——《洛拉貝爾在中陰》（Lolabelle in the Bardo）——想像我的愛犬洛拉貝爾在死後過渡期的不同時刻。

在某些作品中，她正在彈鋼琴。事實上，我並不想要一隻會彈鋼琴的狗，但她在眼盲之後就不肯動了。她會僵在原地不動。我得抱著她到處走，到她的小床上、去外面、來到她的狗碗前。我向一位馴犬師求助，她說：「我教我的狗狗們彈鋼琴。」我看不出這麼做有什麼用，不過我們還是在地板上放了一些電子鍵盤，加上一些鈴鐺和響板，她開始教洛拉貝爾怎麼彈琴。隨後兩年，洛拉貝爾每天都會彈琴，最後彈得還滿不錯的。她每天都會替工作室的所有人舉行演奏會，音樂也成為她的溝通方式。音樂拯救了她的生命。許多音樂家或許都會這麼說，包括我在內。

這項展覽名為「身體的與共」（The Withness of the Body），這個名稱引用了懷海德（Alfred North Whitehead）的論述，懷海德曾寫過關於身體無所不與的特性。我喜歡「與共」這個字，還有它跟「見證」（witness）的相似性。「身體的與共」也是德爾莫・施瓦茨（Delmore Schwartz）詩作

〈那頭與我同行的笨重的熊〉（The Heavy Bear Who Goes With Me）的副標，詩中把身體形容為「熱愛糖果、憤怒與睡眠」、「在我身旁呼吸，那頭笨重的動物，那頭與我同睡的笨重的熊」。我認為，繪製巨幅素描與畫作的肉體特性——髒兮兮的炭筆、在梯子與鷹架上爬上爬下——正是表達中陰的肉身混亂狀態，以及生與死在中陰裡同屬幻象這個概念的絕佳方式。

> 圖博人相信，聽覺是最後一個消失的感官。因此當心臟停止跳動，你的大腦也不再活動後，雙眼陷入黑暗，然而雙耳裡的敲擊聲仍然繼續著。
>
> 所以此時僧侶們會大聲唸出《圖博度亡經》中的指示，這本書也被稱為《中陰聞教得度法》。
>
> 我的老師稱之為「心猿」（the monkey-mind）。分解。就像月光穿透烏雲密布的天空。認清這一點。你可以穿牆透壁。認清這是你自己的心識在作祟。把執著留給你已經拋下的事物。
>
> 許久以前童年的恐懼。沒有堅固的自我。渴求你自己的快樂。
>
> 一旦你把它寫下來。一旦你這麼做了。你所知道關於時間消逝、重覆的每一件事。不要害怕。就跟每一個早晨一樣。認清這一點。醒來。醒來。認清這一點。
>
> ——《犬之心》，2015

1 《會說話的枕頭》
Talking Pillow，1977／
1985，內有喇叭的枕頭
2 「身體的與共」，2016，
展覽；「修道院製作」，
拿坡里，義大利

日曆與日記

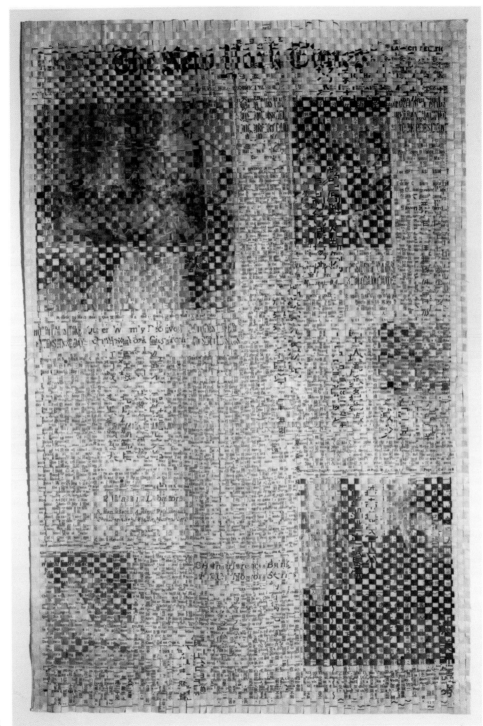

1

2

3

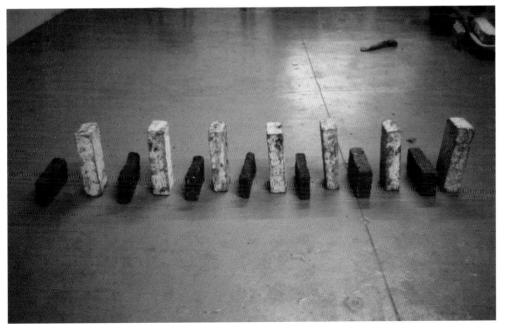

4

1 《紐約時報橫向／中國時報縱向》
New York Times Horizontal / China
Times Vertical，1971，編織的報紙
條，30 × 22 英寸；把當日頭版報紙
裁成細長條狀再編織成形
2 《2010 年十二月一日》December 1,
2010，2010，報紙與膠水，10 × 5
× 3 英寸；把《紐約時報》打成紙漿
再捏成磚狀
3 《自然》Nature，1972，報紙與膠
水，5 × 6 × 3 英寸；把《紐約時報》
打成紙漿，再捏成代表「自然」一字
的手印形狀
4 《七個週末：週六橫向，週日縱向》
Seven Weekends: Saturdays Horizontal,
Sundays Vertical，1972，《紐約時報》
製成的紙漿、油漆與釉料，8 × 10 ×
10 英尺（每塊磚大小為 10 × 5 × 3
英寸）

1

4

2

5

3

1~3 把每日報紙打成紙漿後堆疊起來，1972，報紙
與膠水；（1）《在我知道你已離開我之前的日子》
The Days Before I Knew You Had Left Me；（2）《放
在架上的日子》*Days on the Shelf*；（3）《八月裡幾
乎無事發生的某些日子》*Some Days in August When
Almost Nothing Happened*
4 《週二被取消了》*Tuesday was Cancelled*，1972，
報紙與乾膠版畫，繩索、郵票，10 × 5 × 3 英寸

5 《三月有三十一天》*Thirty One Days in March*，
1972，報紙、膠水與鑄模的裝置作品，每一份大小
為 10 × 10 × 3 英寸；三十一份當日報紙打成紙漿
後塑成 X 形，並與其鑄模一同上釉，代表這個月份
裡被劃掉的日子

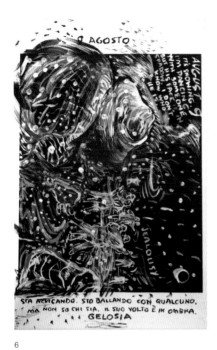

6

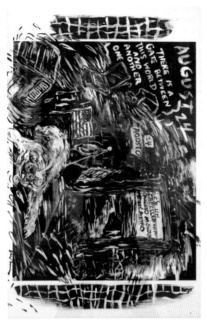

8

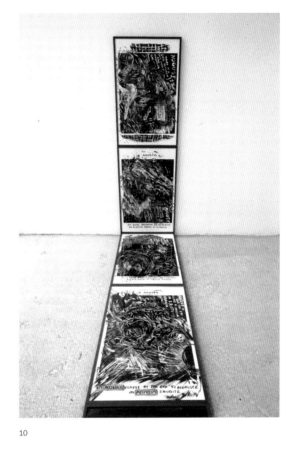

10

7

9

6~9 《日曆圖畫》 Calendar Drawings，2016，為《身體的與共》展覽所繪製的日記圖畫，文字部分為義大利文；「修道院製作」，拿坡里，義大利；(6) 八月九日，外面在下雪，我正跟某人跳舞；(7) 八月十七日，威爾跟我共用一個枕頭，作了同樣的夢；(8) 八月二十四日，在這個世界與另一個世界中間有一道門；(9) 八月一日，斜躺的軀體

10 《日曆圖畫》，2016，裝置作品；為「身體的與共」展覽所繪製的日記圖畫，文字部分為義大利文；「修道院製作」，拿坡里，義大利

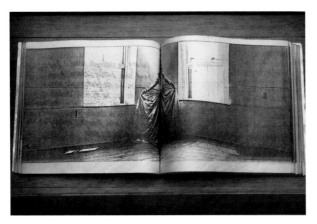

2

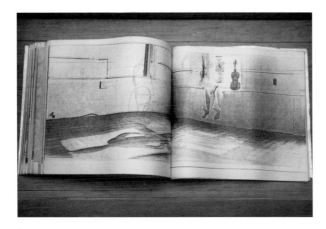

1

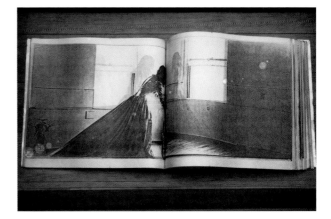

4

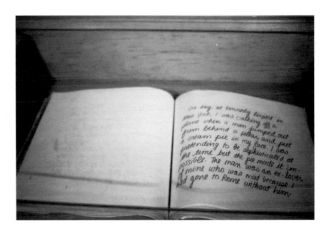

3

1~4 《風書》，1974，（細部）
5 《風書》，1974，木盒，電扇與電子裝置，13 × 31 × 13
英寸；洋蔥紙上的手寫故事與照片所構成的兩百頁日記；木盒
兩邊裝設風扇，來回吹動書頁，由調節氣流的感應器控制

後頁 《夢書》 *Dreambook*，2013；以 ERST 密碼寫成的夢之
書，11 × 8.5 × 2.5 英寸

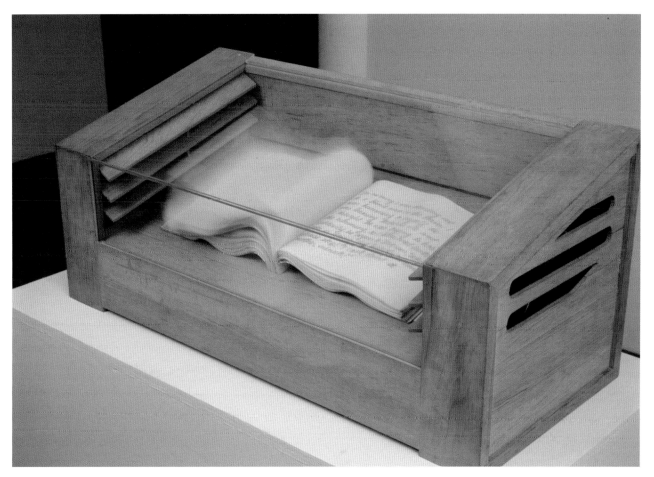

5

/3/05
…exess squirrels, are
s…inging.
[t]h…eir voice a…e …trangey
…tangy.
S…t of n…w cement.
A …t un…ppy f…eein' in the
…

/8/05
Aft…r the s…ow …is…h] …nd
…'oi…g.
P…t …omes ou[t] f…om [t]
…' take' 'ow.
He …s wearin' sex…ed lace
…–min…d.
He has gast [i] wh…. s.em
bian …ew.
He s…ds a…d s…ps ac.ro.s.s
st'ge.

/3/05
…ea…ha[t]t on a …ty n;ght
an…,…e' traf[f]i.
 H. walk up and …ow:
 …'ast corridor [t]h't ju[t]s
bo …ver be st'eet.

/20/.5
…l us has, inven[t]ed a …ev…
 that wo…k] …ke a
heat-…king t.lsco…' RI'.
 He's aiming
it ' t a…t be e…tr's in t…
film '…e'r. …oo[t]ing, I'm
…Rals…optg he do.sn't …se
…t …ny dog.

/21/05
…'m in a r…tun.a …ke [t]h.
F…e be'ter it far…a
where t…y u…ed to …age
naval [b]attle…
…; [t]h. 16[t]h c.ntury. …ot
…:…very s…how …ds, a p…ot…
teel' sh…n'. Very few
u…ple …e i;
s…i audience. An…i do…
an…ua…y …ee' to have ' th…

/26/.5
…[/] The me.tin' w…h the
…e…ductii co…pany
 He…ly awkward.
To s…ten …e mood
I p….ten to kate-
…ling my feet[t] a…
spiin…ng. Humlng
 s…ating m…sic.
 …So'e people th…
…e…is …be dum'es,t
b…ng t[h]e'.v. ev…-
He,'. Oth…t be…in
st g…v. …t a t…,.

/ 20/.5
I'…b…en [t]ying t…r…eac…m
'r…md J…arqu…te …ut sh…s
not 'nsw…r…g m…
…il…s. A big 'ossy ar[t] bo…
'…rives …n the mail.
 'par…en[t]i Jacq…ei… ad…
 a f…en-…o-…rote th. b…ok
 u…ig tra…arent…
…dlicut…t …n names.
…c…uded in …e 'ook a…e
cloth s…ples …' [t]he outf…
th…y wo… whi…e …ritg
[t]he book. I think this i…
stu…id [b]ut … a' ve'y j…alou
an…ay.

2/1/05
→ T]he Hudson R…ver… …cai…
toda…

1/3/05
...ea...s...s squirrels, are
sin...ing.
...heir voices are strangely
tangy.
Si..e of n.w cement.
A ...a...unhppy f...eelin' in the
j.

1/8/05
Af...t...r the snow sis.h...d I
...t. ...o...g.
Pi... c..omes out from t...h t...t
t...take ...row.
He ...s wearin' sexi..ed lace
...r...mud...,
He has gas... I... whe... s..em
bien...ew.
He s..ds and slips ac.ro.s,s t..s,s
st'ge.
-
1/3/05
...ea...ha...t...t... on a ...ity night
an...i...ei...tra...f...f...r.
H. walk up and ...ow:
fast corridor t...h...t ju...ts,
bo...v...er the street.

1/20/05
I us has. inven...ted a ...ev.ce
that woild ...ike a
heat-s...king t...l.sco...e ...R...
He's aiming
it t al... be e...tr's in t...
film 'e'r. soo...ing. I'm
...als...optig he do.sn't ...se
it ...i...y dog.

1 /21/05
...m in a ...o...tun.a...ike t...h.
F...o...e te...'ter i...ta...a
where ...ey u...ed to ...tage
naval b...attle...
i... t...h... 16t...h c.ntury. ...ot
...very sh...ow ...eds, a p...ot!"
...ee...shutn... Very few
u...p...le ...'e ...i...
s... audience. An...i do...t
an...ua...y...ee... to have ... th...w.

1/26/05
...The me...tin' w..h the
...eeduc...ti... co..pany
He...ly awk...ward.
To ...ften ...e mood
I pr...ten...to k...ate-
...ilding my feet... a...
spi...nn...ng. Hum...ing
s..ating music.
I So..e people thi..
...e...s ...t be dum...est
b...ing t...he...'v. ev...
He..., Oth...n be...in
st g..v. it a tr...i.

1/20/05
I ...v. b...en t...rying t...r...ea.... my...
...r..md J...a...rqu...ke ...ut s...h's
not ...nsw...rt.g m...
...i...s., A big ...ossy ar...t... boo
...r...ives...n...the mail.
'p...ar...ent...i... Jacqie...i...a...d
a f...n...r...-...rote th...book
u...i...g ...ra...v...ar...ent...
...d...ic...u...n names.
...cn...ded in ...e ...ook a...e
cloth sa...ples ... t...he outfi...l...t
th..y wo... wh...e ...r...ittig
t...he book. I think this ...t
stu...i...d b...ut ... a... v...y ...alous
an...w...ay.

2/1/05
→The Hudson R..ver... caf
toda...

rs...led b...y o...t... f...e...
whitecat...s.
I twin m... head 'o... second.
When I... look b...r...k at th. river
ev...ryt...h...'s ...haos.

2/11/0...
...ating ...y...n... for ... wal...

2/15/05
... h...e ...n ...oting f...r ...r...i...
...i...a ...o...g ...ti...e. ...i... ...
Thiti when ...is, b...i...h...er ...ows
...i.
...e ...ooks ...lmost e...ac...ly like
-Bria... so I ...c...ide t...o let ...e
...h...e rally is ...r...ial... H...'s
wear...tg
a ...eavy ...oo... ...weate... a...en
t...h...ug... it ...most a hun-red
...egra...

2/17/05
I do...t in to m... ...ffi...e aroun...d
...inch time. A man with a h...ad
likee... mutton
is f...g pap...rs. ...d t...y...bg.
I... realize this mu...t be my n...w
as...sta...t...a...t...t... and I try n...t
to seem to... ...u...pr...ise...

2/20/05
A D...ota India... stan...
...m...sw...ly on t...he se...
...h...e...y g...dparen...
t...r...y to ...u...rt t...h, e...r...ce
i... their ...ot...b...a...t...
...he ...i...f ...i... a...
gasoline.
A sma... toin... w...p...
...o...n th...v.s...

3/1/05
A... or...h...es.tr...a is ...eh...ars...
...r...age. They a...e t...ryin...t...
d...mp...t... be
s...und by put...n... t...rk...e
cur...t...nt ev...i...h...er... The
n...tes ...un...
...u...f...d, ...hoked. Nobody's
...bl...e to sta... ...n t...e.

3/...0...
T...ere is a ...arge ...iec. of
infin...she... s...lpture
...n the middl...f m...l...ft.
...t's a hu...t... c...h...e...e...n
...h... sh...pe of a f...h...t... ...f
...t...irs. It's ...be...n ...ere
...or ...wenty ...e...r... ...nd I doubt
tha... I'll ...er
...e... ...r...d t... ...inish...g it.

3/...0...
...u...'d I ha... t...vette...
...n ...nor...u... b...b...e...l...r.
We do...'t kno... wh...t to do
wit...it so we invi...t... sev...ra...

PR ...eop...e ...ve... to se...
...e... c...n bin... of wa...t...
it might b...e ...oo... ...

3/17/05
...t ...n a ...toim ...t...h ...t...h...
...e...le ... really do...'...k.
3/...s/...5
...'m ...n ...ray w...hot...f
ov...ly

et...o...s...c, a-tor...
...h.y s..em to be ...rom sit...ms
or c...m...e...als.
...ome a... ...nd...w...ar ...ode...
...om bil...b...o...ds.
We h...ave be...n reheais...ng a...
da...
I have ...n...y one ...ne in ...e
play.
T...he line is ...e wo...d: "He...."

I k...p ...ee...t... the same
...initi...ls, ...t... I ...on't know
what the... mean.

4/4/05
...meth...tg ca...ta...lismic has,
h...pened. R...b...t...s l...k, an
atomic bomb.
I ...e...ing t...me...ne s...aiing
"...n...-o...e ...l...enty-o...e..."
...y ...ot... and ...ook ...t the
wo...d but...it... too ...ar... to
s... ...yb...g.

...14...05
...'m
s...reaming.
Big h...r...w
shu...drin'
a...im...
soun...s.

4/17/0...5
In a des...ert..d ...o...te... l...bb...
...x ... pe...d...n... ...ith a
...r...pse.
→T...he fox ...sobbing, "...o...d
...u-... ...ways ...ov. y.u!"
I...m t...h...king "You kn...w,
th...e's... som...tg r...ally ...ke
ab...t th...t... 'ox."
M... br...th...r... ...tands i... the
do...r...y ta...ng ...ho...t...ographs...

...4/3...0...
No ...att...ow
...c..o...t my har
I ...ook l...k... H...po M...r...i.
...n bathroom s...mels ...as...
A... the pr...o...e —
...t...he t...o...te...e,
...ap, an... b...r...tly ...wes
ar...'ro...the '30...

5/1/05
...'ve b...een serv... peg...in
in a restau...an...t
s...c...h...e...e in B...h...in.
→Ev...ry...t...n... is chalk...w...h...t.
I'm n...t ...ure wh...t to do.
→The ...gun is da...p...d l...p.

P...ss...bl... bre...th...ing. ...aybe
dad.

...10/05
E...e...y...t...h...n...
I ...ook ...t
...s dazz...i...g.

5/22/05
...o...i... w...men on a couch ...
...f...oating ...ow... a ...i...e ...i... t...h...
...o...
I'm not su...i... wo...e... ...y...e
p...p... I ...ow ...r ...e...le fr...m

part...in... I rea...ly wish I
could ...o with t...em ...ut
ter...e's t...
...r...om ...n t...he ...uch.
I si... b... t...ey ...n't t...em
to ...a... ...

5/23/05
A m...d-a...r collisio.... ...r...
Fran... ...t...egers are
...ailing
...ut. S...me a...e ...ull r...ading
their n...aper... and
d...inking ...o...ee. I ...re...ly
ad...re t...he ...nch ...f...their
sang-fo...i...othing s...em to
...a... tem... On the ...ber
hand I ...als... t...hink ...ey're
...diots.

5/28/05
...he ...tel room ... T...ky... is,
tin...,
A hu...e vi...dding ...an...te t...ake...
...p
most of t... space. T...h...e...e a...e
do...ns
o...f... ...m...i... item... in the
m...chine- ...omb...,
g...m, ...a...t... pu...ses,
...ation ...ones.
Ou...d t...h...re is, a... a...r i...d.

6/...0/...5
I'm ...yin... ...ut pa...s ...to
sm...d p...es,
b...t ...ey keep skidd...o...
from ...d.r... th...n...f...e.
We...I cut them ...b ...ciss...rs
...hey pop and scatte...
+Some ...f ...em a... o...b...viou...
f...a...e.
Some se... ...k, the... ...n...t b...
quit... ...lu...ble.

6/11/05
...n't ...ind a...yting to wear...
to the
...nnei pa...t...y. I'm a...anic,
rippi...g
open a... t...he dra...e...s in t...he
bure...u.
...h...o...n... clothes ...very...w...

-G...dad...y I... re...l...ize ...s
th...oom
whi...e I ...ve... as a c...ld. ...
the ...t...hes
ar. mo...t...y ...nd ...m...k.
I'm su...enly ...dy
sel...-...ns...o...s about my na...
h...h s...ems to be a ...in- of
...wn
n...... a...e...y ...tu...b...d by
this ...ime up to t...s point
i...t... had alway...ooked OK ...
th.
m...r...... it ...ooks l...ke a
ro...ten pa... ...n... ...ju...t c...n't
g...t t... put ...f my ...ield o'
vision.

6/20/05
I try t...o ...ch
...e overt...oin is l...n-
whr...... h...d th...ng...
a... a ch...b.
...u...I I d...n't
...ave ... b...i.

7/...05
f...tg
t...h...ug...
so...d
A h...ouse in the ...wn
I ...id in 's a c...ld.
...try t...lk over
the ...tte... b...ar...ds.
...Se... of o...d oil c...oth
and wee...s ...nd p...ant food.

...30/05
I am bl...d.
T... sm...l of chalk'
...my h...d...

8/3/05
A ...m of three ...e...p...e com.
to
m... studio ...nd ...onvince ...
...at
t...h...y ...a... d...gitize ...y a...c...i...
o...f... f...li...s a... a...idiot'p...i and
...t...se
t...he... in l...vin... pi...nts. I...
...thi... th...
mak...u sn...se a...d decide to ...
ahead ...t...

8/12/05
S...mewh...e n...r th. ...an...i...
b...ner I ...m... t...tg t...o ...se a
...arge
t...ele...co...e to look ...t an
...clipse bu...t... to ...matter wher...I
po...t...t... the
t...le...co... it...s...elf ...i...s...s be
v...i.

8/...0/05
...nei...hbo...rho...d o...t...h... south
...d of Ch...r...go.
...eam...ate A...us...t...fternoon.

...oar...ded up bars and abandoned
st...ou.
One of t...e d...o...i...a
reo...ng t...udio
...e...e ...u...or... Wa...k...r u...e... to
r...c...d,
T...ro...o...... i...t made ...f ...ome t...up.
of v...l
...a...i...s me...ti...g ...n... the
...e...t.
...ecur...ent
→Th. ...ooth ...th...t ...i...r... ...her. is, a
...a...u...i...r...
red up h...o...stered ...ro...gly
chai... o...t...k ...stage.
I ke...p ...e...n... the s...am. ...ist
...f ...u...tion...s...
Can you ...i...ne th... y...r.
...h...s chair?
(y...s)
C...n you ...a...e ...in... ...
s...ape of the ...rain tha...t... ...overs
i...?
(yes)
C...n ...ou im...gine ...eing rain
...t... no ...hap?
(...)
C...n y...u im...g...ne ...eing t...s?
No...I...ly.
...aurie And...c...
...eams
...3,...5 — 8...0,05

1/3/05
...e...s squirrels, are
sin...g.
...h...ir voice... are strange.y
tang.y.
Sm... of n..w cement.
A ...d un...ppy f...eelin' in the
...

.../8./05
Af...r the snow ...is.h... nd I
... ...o...g.
P... comes out f...rom ...h ...t
t...ake ...ow.
He ... wearin' sex. ...ed lace
...mud.
He has gras... i... whc... s.em
blan...ew.
He s...ds a... slips ac.ro.ss t..s
st.ge.

1/3/05
...eanha...t... on a ...ry night
an...e...s tra...f...f...
H. walk up and ...ow.
fast c...rridor t...h...t ju...s,
bo ...ver be street.

/20/.5
I us has, inven.t...ed a ...evice
that work... like a
heat...king t.scol...'RT.
He's aiming
i... t al... be elt.r's in te
film ...e...r. sho...ti.g. I'm
...al... opti.g he doesn't ...se
...t .y dog.

1 /21/05
...'m in a re...tu...a like t...h.
F...te be...ter i... ...ar...a
where they u...ed to ...age
naval b...attle...
...t...h. 16th c.ntury. ...ot
...very sh...ow ...eds. a pro...l...
...ee... sh...on. Very few
...ople ...e i...
s... audience. An... i do.'t
an...ua...y ...ee... to have ...'th.w.

/26/.5
1/The me...tin... with the
...educti...n. co...pany
He..lly awk...ward.
To ...ten t.e mood
I pr...ten to ...kate-
...ling my feet... a...
spiinn.ng. Hum...ing
slating m...sic.
I Se... people th...
...eis ... be dum...st
b...ang t...he...'v. ev...
H...e. Oth...t be...in
st gi..v... a tr...i.

1/20/.5
I'... b.en t...ying t... ...eac... my...
...r.md ...arqu...e ...ut sh...'s
not ...nsw..r...g m...
...It...s. A big ...ossy ar... t... boo
...r.ives .n the mail.
...plar...en...t...l... Jacq...e... ...d
a fr...en ...o...rote th. book
us...g tra...arent...
...dic...l...u...l...n names.
...c...uded in ...e ...ook a...e
cloth sa...ples ...'... t...he outfi...l...
th.y wo... while ...ritig
t...he book. I think this i...
stu...id b...ut ... a... ve.y j.alous
an...ay.

2/1/05
→T...he Hudson Rive... ... ca...
toda...

...led by o...'... ...f...e...
whiteca...s.
I t...rn m... head 'oi... se.ond.
When I... look b...k at th. river
ev...y...t...h...'s ...haos.

2/11/05
...aing 'y in... for ... wal...

2/15/05
... ...h...e ...n ...oing f... ...a...
f... a ...og tie, i... ...
Thiti when ...is, b...h...er s...ows
...
...e ...ooks ...'most e...actly like
-Bria... so I ...c...ide t...o a...t ...e
...h...e r...ally is ...e...ia.... H...'s
wear...g
a ...eavy...oo... sweate... ...en
...h...ug... ...it ...'most a hun...red
...egre...

2/17/.5
I d...o...in t...m... ...ffice aro...d
...nch time. A man with a h.ad
likee... mutton
is f...g papers, 'd t...yping.
I... realize ...this m...u...t be my n.w
...s...s...t...d... and I try n...t
to seem to... ...urp...ise.

2/20/05
A D...o...a India... stan...
...m...sw...ly on ...the ...e...
...h...le ...y giandparen...s
...t...y to t...rt t...h. e...tire
i... their ...ot...ba...t.
the ...ll... i... a...
gasl.ine.
A sma.l t...in'... wipl...
...on... th. T.v.s.

3/1/05
A... or...he.stra is re...h...ars...
...ctage. They a...e t...yin... t...
d...mp...e be
s...und by putt...n... ...rk i...
cur...t...in... ev...u...h...er... The
n...t...es ...un-
...u'Ild. ...hoked. Nobody's
...bl.e to st...a... in tu.e.

3/...../0...
T...ere is a ...arge ...ie.c. of
infl.nsh...e... s...lpture
...n the middl... ...f m... l.ft.
...'s a hut... c.h...le... n
...h...sh...pe of a f...h...t ...f
...t...irs. It's be.n ...e.re
...or twenty y...e...r... 'nd I doubt
th.a...t I'll ...eer
...et ...r...ud i...t... ...in/sht...g it.

3/../05
...u ...d I ha... tv.ete...
...n ...nor...u... b...b...e ...ll...
We do...'t kno... wh...t to do
wi... it so we invi...t...l... sev...ra...

PR ...eop...e ...ve... to s...e ...
...e... c...n bin... of wa...t...
It might b...e ...oo...'...

3/17/05
...t in a s...om... ...t...h ...th...
...pe..le ... really do...'...k.
3/.../.5
...'m ...n ...pray wi...h ...'lot ...f
ov...rly

...too...sic, a...tor...
t...y s...eem to be ...rom sit...ms
or c...m...ia...s.
...ome ar... ...nderw.ar ...odell
...om bill...b...r...s.
We ...h...ave bee... rehe...s...g a...
d...
I have ...ny one ...ne in ...e
play.
T...he line is ...e wo...d: "He...."

I k...p fee...r the same
...init...ls. I... I ...on't k...now
what th... mean.

4/4/05
...met...ng ca...a...smic has.
h...pened. R...b...l...'s l.k. an
atomic bomb.
I ...e...ing ...m...ne s...ing
"...nt...o...e ...t...nty-o...e..."
...y ...obv... and ...ook ...t the
w...d bu...t... it... too ...art to
s... ...ybit...g.

.../1...4/05
...'m
s...reaming.
Big h...l...w
shu...drin...
a...im...
sou...s.

4/17/.5
In a des...rt...d ...o...el ...bb...
...x ... pre...d...n...'th a
...r...pse.
→T...he fox i... sobbing, "...oud
...u... always ...ov... y...u!"
I'm t...h...inking "You kn...w,
the...e's... som...ng r...ally ...'ke
ab...t t...h...'l... ...ox."
M... bro...he... ...tands i... the
doo...y ta...ng ...ho...o...raphs..

...4/3.../0...
No ...at...r...ow
...c.o... my hair
I ...ook lik. H...po M...e...
...bathroom s...mells ...a...
A... the pr...c... —
...t...he ...o...kate,
...ap, an... b...dy t...wes
ar... ...ro... the '30...

5/1/05
...'ve b...een serv... pe...gin...
in a restau...an...t
...s...h...e... in B...h...n.
→Ev.ry...on... ...s chalk... w...h...t.
I'm n...t ...ure wh...t to do.
→The t...gun is da...p...d li...p.

P...ssib.l... bre...th...g. ...aybe
d...ad.

.../10/05
E...e...y...t...h...in...'
I ...ook... at...
...s dazzl...ng.

5/22/05
...ou... w...men on a couch ...
f...oating ...ow... a f...ive i... ...t...
...o...
I'm not su... wh...'...y...e
p...p... I k...ow ...r pe...le fr...m

par...in... I real... wish I
could ...o with ...t...em ...u...
ter...e's ...o
r...om 'n t...he c...ch.
I s...t b... tey ...'n't ...em
to ...eal...

5/23/05
A mid-air collisio... ...r...
Fr.me. ...s...gers are
...ailing
...ut. S...me a...e f...ll reading
their n...aper... and
dr...nking ...of...ee. I re...ly
ad...re ...t...he ...nch ...i...their
sang-fo...'... ...thing s...em... to
...a... tem. On the ...ber
hand ...'al...... ...hink ...ey're
idiots.

5/28/05
...h...e ...tel room ... T...K... is.
tin...
A h...e ve...ding ...a...e ...t...ake...
...p
most of t... space. T...he...e a...e
do.z...ns
o...f... ...m...t... items in the
m...chine-...ombs,
g...m, ...ra...x p...ses,
...ation ...ones.
Ou...ld. t...h...re is, a... ...ar...iad.

6/.../.5
I'm tryin'... t... ...ut pa...s ...to
sma...l pr...es,
b...t t...y keep skidd... o...
from ...d...r th...'n...f...le.
We... I cut them ...t... ...cis...rs
they pop and scatt...
+Some ...f ...tem a... ob...viou...
...f...a...e.
Some se... ...ik. the... ...v...h... b...
quit. ...lu...ble.

6/11/05
...n't ...ind a...ything to wear...
to the
...inne... pa...t...y. I'm i... a...anic,
ripp...g
open a... t...he dra...es in ...t...he
bure...
...hio...n... clothes ...verywe...

-G...dad...y I... re...lize ...s is
...th. ...oom
wh...e I live as a c...ld. ...s
the ...t...hes
ar... mol...y 'nd m...l...
I'm s...enly ...dy
self-...ns...ous about my not...
...h...h s...ems to be a ...in... of
...wn
n...l... a...ely ...eur...d by
this ...ime ...up to t...s point
i...t... had alwa... ...ooked OK ...
th.
m...r...... it s...ooks like a
ro...ten pu...'n...... j...t... c...n't
g...t... put ...f my ...ield o'
vision.

6/20/05
I try ...t...o ...c...h
...e overro...n is...n...
w...r... ...nd th...ng...
a...a ch...b.
...ut... I d...n't
...ave... b...t...

7/...05
f...tg
t...h...oug...
so...d
A ...house in the ...wn
I ...id in ...'s a c...ld.
...try t...alk over
the ...ct...e b...ard...,
...'e...t... of o...d oil c...oth
and wee...s 'nd plant food.

.../30/05
I am bli...d.
T... sm...l of chalk...
...: my h...d...

8/3/05
A ...m of three ...eo...e com...
to
m... studio 'nd ...nvince ...
...hat
...th...a... digiti...e ...y ar...c...i...
o...f... ...l...p... a... ...diot...'p... and
t...re
...t...he ... in ...vin... p...nt...s. I...
...t...t... th...
m...k... s...nse a...d decide to ...
ahead ...b ...t.

8/12/05
S...mewh...e n...r th. ...an...i...
b...rer I ...'m ...b...t...g ...t...o ...se a
...arge
...t...elesco...e to look ...t an
...clipse bu...t... ...o ...matter wher... I
po...t ...t... the
te...er...n... its.self ...f...ll...s...s... be
v...l...

8/...0/05
...... neith...rho...d a...t... t...h... south
...ld... uf... C...h...ago.
...eam...ate A...u...t... ...fternoon.

...oar...ded up bars and abandoned
...t...or...
One of ...e di...l ...t ...
re...ori...g ...t...udio
...ele f...ctor... W...kr u...e... to
r...c...d.
T... ...oo...... i... made ...f... ...ome ...up.
of va...
...sa...'s me...ti...g ...nt... the
...e...t.
...ecur...ent
→Th. ...ooth ...a.t...'s...... ...her... is, a
...au...l...r
red up h...ottered ...a...g...y
cha...r o... ...t...h... stage.
I k.e.p ...e...n... the s...am... ...ist
...f ...ue...tions.
Can y...u ...ne th...y...r.
...t...s cha...r?
(y...s)
C...n you ...a...e ...in... ...
s...ape of the ...rain tha...t... ...overs
i...?
(yes)
C...n ...ou im...gine ...eing rain
...it... no ...shap.?
(...)
C...n y...u im...g...e ...eing ...is?
Not ...lly.
...aurie And...x...
...eams
...3...5 — 8...0.05

1

2

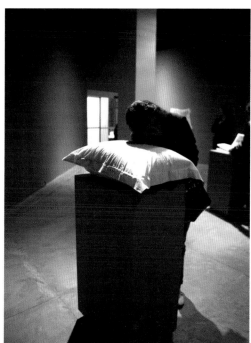

3

1~3 《會說話的枕頭》，1977/1985，
內裝有喇叭的枕頭

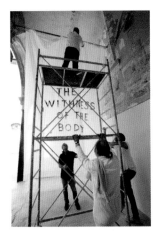

1

1 **「身體的與共」**，2016，展覽；「修道院製作，
拿坡里，義大利；作品裝設過程
2 **「身體的與共」**，2016，展覽；「修道院製作」，
拿坡里，義大利；《**四月十八日：器官飛散**》*April
18: Organs Fly Apart*；《**四月二十日：一隻狗應否
渴望**》*April 20: Should a Dog Aspire*；《**五月六日：
被打敗了**》*May 6: Overwhelmed*　　　　　2

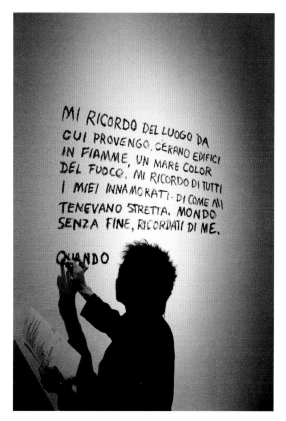

我記得我從何處來。
那裡有火燒的大樓
以及一片如烈焰般火紅的大海。
我記得我所有的情人。
我記得他們摟抱我的方式。
沒有終結的世界,記得我。
當……

1 「身體的與共」,2016,
展覽;「修道院製作」,拿坡里,
義大利;《四月十九日:舞蹈》
April 19: The Dance 的裝置

2 「身體的與共」,2016,
展覽;「修道院製作」,拿坡里,
義大利;在牆上寫字

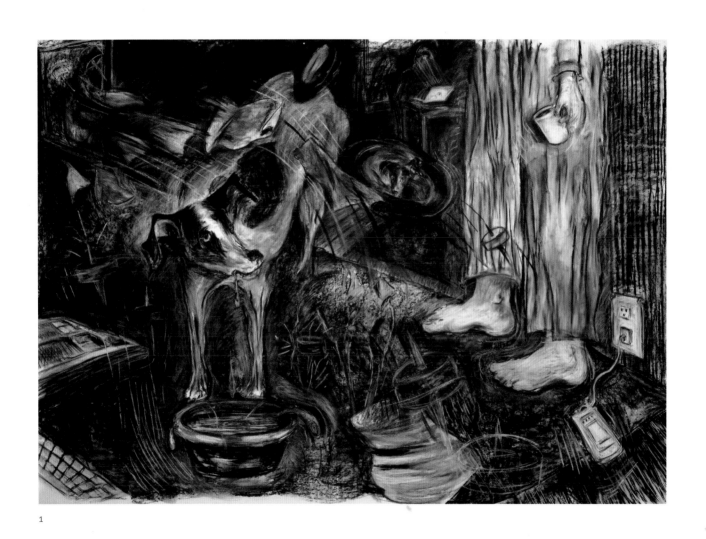

1

1 《洛拉貝爾在中陰，四月十九日：舞蹈》，
2011，紙上的炭筆畫，11 × 14 英尺
2 《洛拉貝爾在中陰，五月六日：被打敗了》，
2011，紙上的炭筆畫（細部），11 × 14 英尺

2

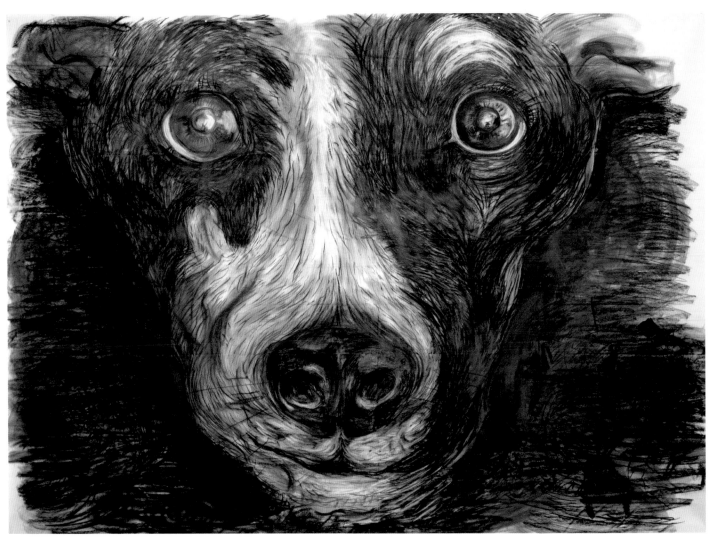

1

該走了

2

1 《洛拉貝爾在中陰，六月五日：我的生日》
Lolabelle in the Bardo, June 5: My Birthday，
2011，紙上的炭筆畫，11 × 14 英尺
2 《洛拉貝爾在中陰，五月二日：奧薩瑪・賓・拉登進入中陰》
Lolabelle in the Bardo, May 2: Osama Bin Laden joins the bardo，
2011，紙上的炭筆畫，11 × 14 英尺

1

1 《洛拉貝爾在中陰，五月二十九日：巨犬》
Lolabelle in the Bardo, May 29: Huge Dogs，
2011，紙上的炭筆畫，11 × 14 英尺
2 《洛拉貝爾在中陰，五月二十一日：這一天世界》
Lolabelle in the Bardo, May 21: The Day the World，
2011，紙上的炭筆畫，11 × 14 英尺

2

2

1 《洛拉貝爾在中陰，四月十八日：器官飛散》，
2011，紙上的炭筆畫（細部），11 × 14 英尺
2 《洛拉貝爾在中陰，四月十八日：器官飛散》，
2011，紙上的炭筆畫，11 × 14 英尺

1

1

2

1 《洛拉貝爾在中陰，四月十七日：棕枝主日》
Lolabelle in the Bardo, April 17: Palm Sunday，
2011，紙上的炭筆畫，11 × 14 英尺
2 《洛拉貝爾在中陰，四月二十日：一隻狗應否渴望》，
2011，紙上的炭筆畫，11 × 14 英尺

《洛拉貝爾在中陰，五月二十一日：這一天世界》，
2011，紙上的炭筆畫（細部），11 × 14 英尺

四月十七日
時間盡頭的夢。洛拉貝爾在清晨的時候死了。我們替她清洗身體，再把身體放進箱子裡帶去火化。身體分解了。藍色澄淨的天空。亮黃色的連翹花。

四月十八日
器官飛散。腦子往這邊去，心則往另一邊。東西變得愈來愈小。時間朝反向運動。

四月十九日
表象的舞蹈。飛速轉動的心識。一片光明。活在消逝與生起的間隙中。

四月二十日
一隻狗應否渴望觸及佛陀的心？「把眼光放遠大一點，」我們老是說。「如此一來，你最後落腳的地方會遠比你目前身處之地更好。」

五月二日
奧薩瑪·賓·拉登進入了中陰。時鐘已然停頓。你過去有過的許多個自我現在都同時存在。

五月五日
圖博語把「人」這個字稱為「直立行走者」或「寶貴的行走者」。所有生物都在進行無止盡的朝聖旅程，有無數個目的地。

五月六日
被放棄的計畫與夢想打敗了。而所有炙熱的鐵皮屋頂上有那麼多隻貓。所有的一切都增長到面目全非的地步。

五月二十一日
根據美國基督教電台主持人哈羅德·康平（Harold Camping）的說法，這一天世界末日理應來臨，他曾預言有兩億人會被捲走。我發現了一個重要的事實：大多數的事根本不會發生。松濤的聲音。紐約市：一個海市蜃樓。

五月二十九日
巨犬與大鼠。在中陰裡沒人會來迎接你。

六月五日
雙耳裡嗡嗡作響。喊叫。如夢的心識能感知到一個如夢的世界。

——《洛拉貝爾在中陰》，2011

《洛拉貝爾在中陰，五月六日：被打敗了》，2011，紙上的炭筆畫（細部），11 × 14 英尺

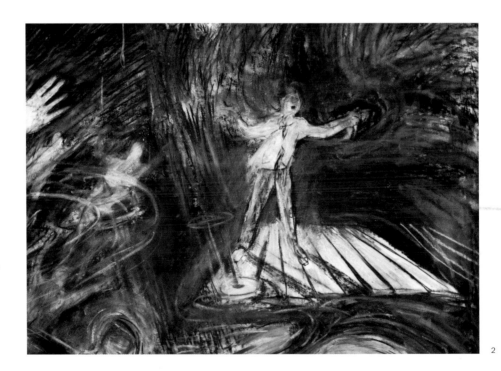

1 《洛拉貝爾在中陰，
四月十七日：棕枝主日》，
2011，紙上的炭筆畫
（細部），11 × 14 英尺
2、3 《洛拉貝爾在中陰，
**五月二日：奧薩瑪·
賓·拉登進入中陰》**，
2011，紙上的炭筆畫
（細部），11 × 14 英尺

1

2 3

《洛拉貝爾在中陰，五月六日：被打敗了》，
2011，紙上的炭筆畫（細部），11 × 14 英尺

1

1 《洛拉貝爾在中陰，五月六日：被打敗了》，
2011，紙上的炭筆畫，11 × 14 英尺
2 《洛拉貝爾在中陰，五月二日：奧薩瑪・賓・拉登進入中陰》，
2011，紙上的炭筆畫（細部），11 × 14 英尺

2

1

3

2

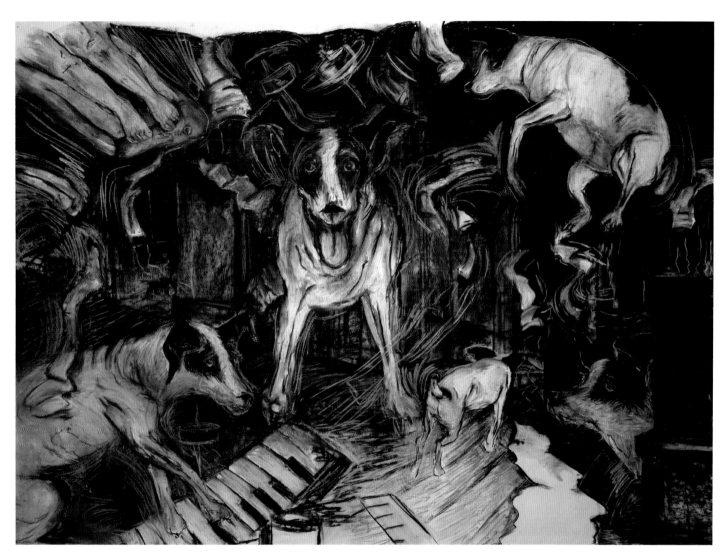

4

1 《洛拉貝爾在中陰，五月二十一日：這一天世界》，
2011，紙上的炭筆畫（細部），11 × 14 英尺
2 《洛拉貝爾在中陰，五月二十九日：巨犬》，
2011，紙上的炭筆畫（細部），11 × 14 英尺

3 《洛拉貝爾在中陰，四月十八日：器官飛散》，
2011，紙上的炭筆畫（細部），11 × 14 英尺
4 《洛拉貝爾在中陰，五月五日》 *Lolabelle in the Bardo,*
May 5，2011，紙上的炭筆畫（細部），11 × 14 英尺

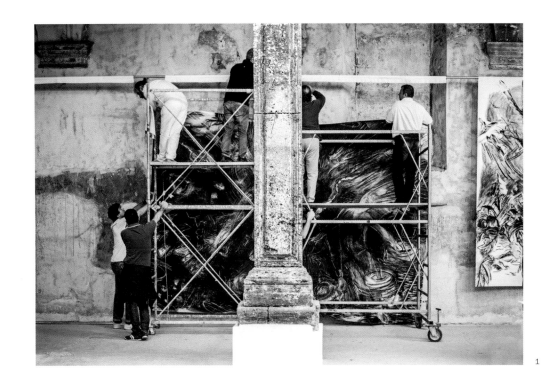

3

serena faraldo

4

1~4 「**身體的與共**」，
2016，展覽；繪製一幅大型壁畫，
《**洛拉貝爾的誕生**》 *The Birth of Lolabelle*，「修道院製作」；
拿坡里，義大利

「**身體的與共**」，2016，展覽；
「修道院製作」；拿坡里，義大利

獻詞：另一個像今天這樣的日子

這本書是穿越我漫長藝術家生命的一場旅行。在製作本書的過程中，我發現了許多意外的音韻、主題與鬼故事，它們不知不覺地把這本書形塑為一篇長詩。

那麼，該從這裡往哪裡走？

太極與靜坐的訓練讓我學到，當下即是一切。所有曾經有過的一切。其餘不過只是狂夢囈語。所以我試著在寫下這個字的時候格外留神。還有接下來這個字。

我要把這本書獻給路，獻給他的能量、好奇心、美好以及他那種堅持說出真相卻依然搖滾的獨特能力。這本書也是獻給他在生活中尋找神奇與意義的鬥志。還有他的堅持不懈——每天都要工作，即使是像今天這樣的日子。

這本書是關於我所失去的以及我所找到的事物，而在書寫的過程中，我常常想著路的句子，「在思考與表達之間」（between thought and expression）。這個句子在許多情境當中都意味深長。

從你思索某事，到你把它表達出來的這段時間裡，發生了什麼事？

雖然你可以把「在思考與表達之間」這個句子從一首歌裡抽離出來，我仍然試著不要忘記，這個句子是出自於一首歌，而在那首歌裡的下一句則是，「有一輩子的時間」（lies a lifetime）。

這首歌是關於瑪格麗塔和湯姆，以及他們如何試著找到愛的意義。

謝謝你所做的一切，美好的路。敬我們生活的每個當下。

有一種愛
瑪格麗塔告訴湯姆
在思考與表達之間
有一輩子的時間
狀況生起
因為天氣的緣故
而沒有任何一種愛
比其他的愛更好

有一種愛
瑪格麗塔告訴湯姆
就像一本法國色情小說
結合了荒謬與粗俗
而有一些愛
可能性無窮無盡
要我錯過任何一種
似乎毫無理由

圖片出處

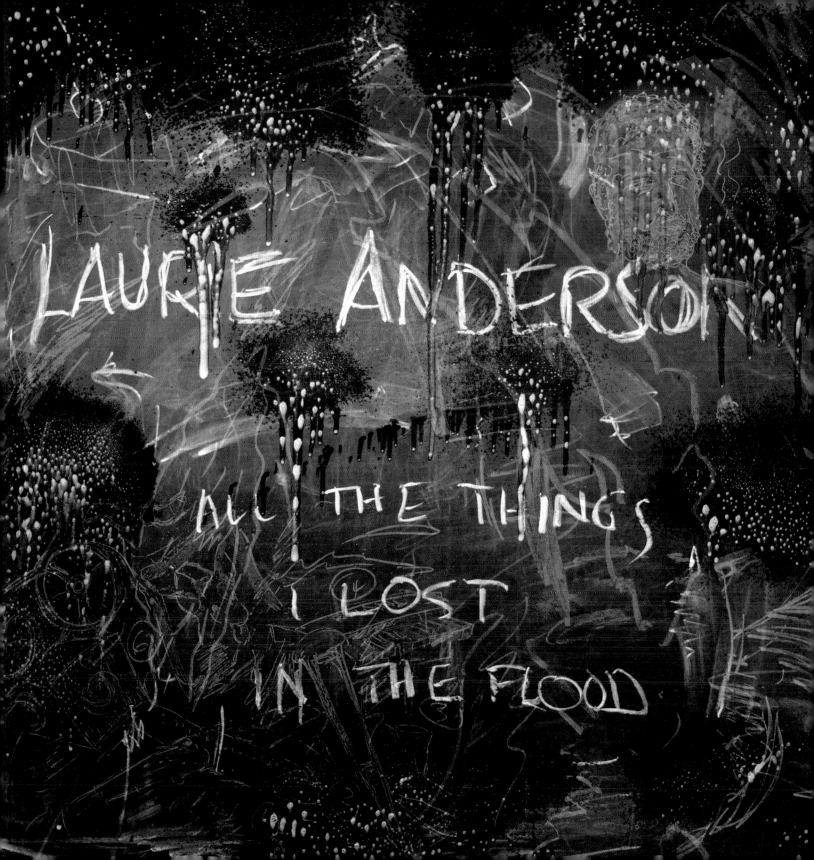

特別致謝

Marina Abramović, Richard Abramowitz, Jo Aichinger, Chris Anderson, Lisa Anderson, Anohni, Shigeo Anzai, Michael Azerrad, Roma Baran, Orly Beigel, Richard Belzer, Fenway Bergamot, Bill Berger, Alan Berliner, David Bither, Davide de Blasio, Adam Boese, Rande Brown, Linda Brumbach, Sophie Calle, Anne Carson, Jim Cass, Germano Celant, Michael Chabon, Rachel Chanoff, Bernard Comment, Katherine Craig, Bob Currie, Adam Curtis, Marcello Dantas, Rameshwar Das, Jonathan Demme, Liz Diller, Sherry Dobbin, Fyodor Dostoyevsky, Molly Echeverria, Brian Eno, Mohammed el Gharani, Philip Glass, Johannes Goebel, Linda Goldstein, Spalding Gray, Brad Hampton, Guido Harari, Alanna Heiss, Lena Heneis, Heather Hogan, Cooper Holoweski, Hsin-Chien Huang, Stewart Hurwood, Dan Janvey, Ned Kahn, Amy Khoshbin, The Kitchen, Matt Kohn, Emily Korn, Joe Kos, Shane Koss, Davia Lee, Elizabeth Lees, Sofia LeWitt, Arto Lindsay, Little Will, Lolabelle, Barbara London, Melody London, Michael Lonergan, Tom Luddy, Denise Markonish, Peter Matorin, Michael Morris, Craig Nelson, Katherine Nolfi, Richard Nonas, Hans Ulrich Obrist, Yoko Ono, Katherine O'Shea, Vivian Ostrovsky, Geraldine Pontius, Alex Poots, Luciano Rigolini, Mingyur Rinpoche, Rebecca Robertson, Sheila Rogers, Jonathan Rose, Clifford Ross, Salman Rushdie, Sacatar, Julian Schnabel, Vito Schnabel, Tanya Selvaratnam, Tatijana Shoan, Larry Smallwood, Patti Smith, Clive Stafford Smith, Santino Stefanini, Michael Stipe, Joseph Thompson, Andy Warhol, Lysee Webb, Jorn Weisbrodt, Elisabeth Weiss, Ai Weiwei, Wim Wenders, Willie Williams, Arlo Willner, Hal Willner, Ren Guang Yi, John Zorn

tone44
我在洪水中失去的一切
Laurie Anderson: All the Things I Lost in the Flood

作者：蘿瑞·安德森 Laurie Anderson
譯者：俞智敏
原書設計：Jeff Ramsey　攝影編輯：Caroline Partamian　檔案整理與影像製作：Jason Stern
特別感謝：Isabel Venero & Shaun MacDonald
第二編輯室　總編輯：林怡君　編輯：楊先妤　特約編輯：丁名慶　美術設計：許慈力

Originally published in English under the title *Laurie Anderson: All the Things I Lost in the Flood* in 2018,
Published by agreement with Rizzoli International Publications, New York through the Chinese Connection Agency,
a division of Beijing XinGuangCanLan ShuKan Distribution Company Ltd, a.k.a. Sino-Star.
出版：大塊文化出版股份有限公司　105022台北市南京東路四段25號11樓　www.locuspublishing.com
Tel:（02）8712-3898 Fax:（02）8712-3897　讀者服務專線：0800-006689　service@locuspublishing.com
台灣地區總經銷：大和書報圖書股份有限公司　248020新北市新莊區五工五路2號
Tel:（02）8990-2588　Fax:（02）2290-1658　法律顧問：董安丹律師、顧慕堯律師　ISBN：978-626-7206-43-0
初版一刷：2022年12月　定價：新台幣1260元　版權所有·翻印必究

國家圖書館出版品預行編目（CIP）資料　我在洪水中失去的一切：關於圖像、語言及符碼／蘿瑞·安德森（Laurie Anderson）作；俞智敏譯；
初版；臺北市：大塊文化出版股份有限公司，2022.12；320面；22.8×22.8公分（tone；44）譯自：Laurie Anderson : All the things I lost in the flood
ISBN 978-626-7206-43-0（精裝）1.CST：安德森（Anderson, Laurie, 1947-）2.CST：藝術哲學　3.CST：前衛藝術　901.1　111017938